神聖
黑色的魔力

徹底改變人類文明、藝術、歷史的黑色故事

約翰‧哈維 —— 著

謝忍翾 —— 譯

THE

STORY OF BLACK

JOHN HARVEY

本書為《黑色的故事：徹底改變人類文明史的顏色》改版書

目錄 │ contents

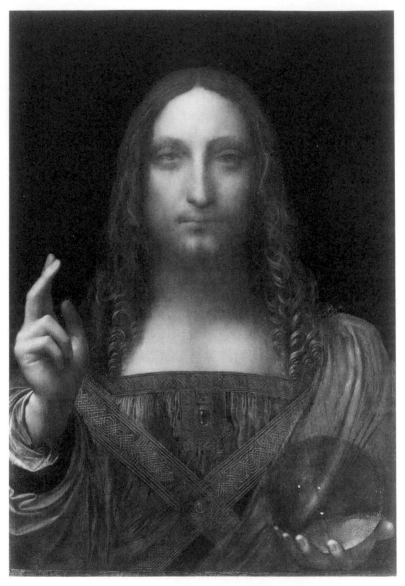

圖 1 ▶ 達文西《救世主》（*Salvator Mundi*），公元 1500 年，油彩、畫板。

—◆◆ 前言 ◆◆—
黑色如何成為黑色？

對於黑，達文西的立場很清楚，他說：「黑不是顏色。」話雖如此，黑仍是他調色盤上的一抹顏料，而且他還經常使用——用來畫背景。他有一幅《抱銀鼠的女子》（*Lady with an Ermine*,1489-90），除了女子鮮紅的袖子外，皆以朦朧帶銀光的色彩畫成，然而她身後卻是扎扎實實、不透明的黑。她還帶了一串黑項鍊。而在達文西的畫作《救世主》（*Salvator Mundi*）中，耶穌幽幽於我們眼前浮現，似乎是從死者的世界望了過來，一雙棕色的眼睛如蒙薄翳、彷彿目不視物，身後則是煤炭或煙灰的純黑（圖1）。這麼說來，在達文西認為，即便黑不是顏色，仍十分適合作為背景，烘托出其他色彩。

其他藝術家的反應則熱烈許多。馬蒂斯曾說：「黑是種力量。」而雷諾瓦則把黑稱為「色彩之后」，並引用義大利文藝復興畫家丁托列托的話：「所有顏色中最美的就是黑。」自古以來一直有一個問題：「從顏色的角度來說，黑色究竟是什麼？」黑色不是光譜上的顏色，不可能是，因為光譜色由光所組成。另一方面，亞里斯多德則認為混合黑白二色可獲得鮮豔的色彩，後世的歌德也持同樣看法。究竟黑是濃重的有，還是空乏的無？是一種色彩，還是晦暗無光？這種模稜兩可的特性也使黑兼

具許多對立的性質：是沃土還是焦炭？是時髦的衣裝或是寡婦的喪服？是夜的神祕性感，抑或代表死亡、憂鬱及哀傷？貝多芬就曾談過音樂裡的「黑和弦」。從來沒有其他顏色像黑一樣，集如此相對、如此絕對的極端於一身。

　　而以上這些意義，也並非亙古如常。這個顏色的歷史彷彿記錄了一段侵略史。以前黑主要代表人類生活以外各種嚇人的領域，但隨著時間過去，人類拉近了黑與自己的距離，在自己的身體甚至靈魂當中找出了黑。這個代表死亡、恐懼、否定的顏色一步步在信仰、藝術以及社會生活的基本層面占有一席之地。由此觀之，黑的歷史就是漸漸與可怕的事物和平相處的歷史。在種族的權力角力中，黑的角色也極為吃重。但在探討上述主題之前，也許該先從幾個基本的問題開始，比如黑與光的關係為何？我們怎麼看到黑？還有黑到底是不是顏色？

　　顏色史學家巴斯德（Michel Pastoureau）討論過黑，討論最後他不禁好奇，不知道黑是否終於變成了「一般的顏色……就像其他顏色一樣。」之所以說黑和其他顏色一樣，是因為我們有黑墨水，一如有藍墨水及紅墨水；有黑顏料，一如有赤土色的顏料。可是黑又與其他顏色不同，人沒辦法打開黑燈，卻能打開紅燈或白燈。哲學家維根斯坦（Ludwig Wittgenstein）曾說，燈裡無法有灰光或棕光。但灰或棕仍是由光構成，而黑據說是沒有光的。就這點而言，黑和其他顏色都不一樣。不管光還是顏料都可說有淡紅、淺藍，卻無法說有淺黑或淡黑。黑就只有「飽和的」黑。

　　於是，黑既是顏色又同時不是顏色，兩種說法都時有所聞。其實，如果真要說黑是什麼顏色，應該要說是白色。因為沒有任何黑色的物品是全黑的，即便最黑的天鵝絨，壟罩在最深的陰影之中，仍會反射回少

許光子。1807年英國科學家楊格（Thomas Young）就曾說過：「黑體……反射白光，然比例極微。」黑板上的黑漆仍然會反射近乎於零的白光到人眼之中。「近乎於零」是誇張的說法，其實不論是一塊黑板或黑布，所反射出的光約莫是一張白紙的百分之十。若反射的光不是白的，而是偏向紅光或藍光，這時我們就不會說那塊黑板是黑的，而會說是藍黑或棕黑。這是因為黑從未真正置身光譜之外，也不像紅光或綠光一樣波段較窄。黑其實是白光的小兄弟。實驗室裡有一個領域叫「超材料」（metamaterials），這種材料由比光波更小的奈米碳管製成，所反射出來的光不到百分之0.01，應用範圍從太陽能板到隱形戰機包羅萬象，但即便是超材料也並非全黑。

不過，由黑的事物發出的白光含量太低，幾乎不能說人眼看得到。這不免令人想問：看到黑的時候，我們究竟看到了什麼？剛才我們問黑究竟是光還是沒有光？另一個類似的問題則是黑究竟是種感知，還是缺少感知？怪就怪在，我們都知道視覺仰賴光，若沒有光子撞擊視網膜，就不應有訊號傳遞，但同時我們又感覺自己「看見」了黑色的事物，而非感覺眼前所見破了一個洞。偉大的光學家亥姆霍茲（Hermann von Helmholtz）曾於1856年主張：「即便是因為完全無光才有黑，黑仍是千真萬確的感知。對於黑的感知，和毫無感知有清楚差異。」對於這點，他恐怕無法完全解釋，畢竟他也說過黑色的物體並沒有送出對視網膜的刺激。

近年來的研究則讓他的直覺有了根據，甚至還顛覆了原本我們以為看到的是光而非黑暗的想法，英國生理學暨生物物理學教授霍奇金爵士（Sir Alan Hodgkin）發現，視網膜細胞是因為「黑暗而非光線使光接收器的內部帶正電，並導致化學傳導物質釋放，刺激下一層的細胞。」彷彿

是說，眼睛需要光，主要是因為需要看見哪裡是暗處。有位傑出的神經科學家曾經推測，在演化的遠古時代，微生物可能需要從亮處向暗處游動，後來可能也需要留心是否有黑暗的孔洞。孔洞可能代表安全，也可能有蟄伏的獵食者藏於其中。

　　視覺神經傳導還有其他階段。視桿細胞（rod cell）能看見明暗色調（tone），而視錐細胞（cone cell）則能看見色彩，並釋放出霍奇金所說的化學傳導物質（也就是麩胺酸）到構成第二層視網膜的雙極細胞（biploar cell）上。有一種雙極細胞會在光或顏色抵達時送出訊號，另一種則會在光（或者該說是顏色）移開時送出正訊號。視網膜送出的訊號總數大致維持穩定，並經由神經節細胞（ganglion cell）送往大腦。這些訊號顯示「這裡有光」或「這裡有顏色」，或者「暗而無光」或「這裡沒有顏色」，讓黑、暗相對於光、色有了可以比較的權重。

　　我們之所以會直覺認為，看到黑的時候的確是有所見，正是因為以上這番複雜的原因，而且從光學的角度來說，黑給人的存在感甚至可能要比白更強烈。要試驗這點，方法很簡單：在一張紙上交錯畫上同寬的黑白條紋，這時你看到的是黑夜中的白色欄杆？還是白色空間中醒目的黑線？雖然白條紋中充滿各種波長的光，也很可能因此看起來比黑條紋要寬，但黑條紋仍可說是較有存在感。或許正因如此，人類喜歡用木炭在淺色石頭上書寫，更勝於用粉筆在石板上寫字；喜歡用黑墨水多過白墨水；更因此在1980年代把世上的電腦從黑底亮字改成了白底黑字。

　　還有一個根本問題：「黑」這個字，還有其他語言裡會被翻譯為「黑」

的字，到底代表什麼意思？不論就色相（hue）還是色調的而言，都不難確定法語「noir」、德語「schwarz」、義語「nero」、希臘語「mavro」的意思都和英語中的「black」一樣代表「黑」。至於譬喻用法，則可能因語言而有所不同，法語「dans le noir」和英語的「in the dark」一「黑」一「暗」，都指「被蒙在鼓裡」，但是英語「in the black」的意思卻是「有獲利」，不過「黑市」在英語是「black market」，法語則是「marché noir」，都用了「黑」字。形容顏色時，有時用詞似乎並不那麼嚴謹。英語用黑（black）來形容瘀青的眼睛；在希臘，紅酒和裸麥麵包是黑的（mavro）。不過上述用法可說是方向性用法，表示相較於一般的顏色，這裡所指的顏色更往黑的方向偏。而黑的核心意義，從字面意涵來說是碳黑、墨黑，從譬喻意涵來說則是不幸、敗壞或糟糕。

　　顏色詞的意思一般而言都很模糊，而且時空離現代越遠，就越難掌握其義。古代文化並沒有現在我們用的這一套曼塞爾（Munsell）表色體系[1]，也沒有許許多多飽和的顏色。此外，時代越早，「色彩詞」就越不單純只是指色相而已。英國首相格萊斯頓（William Ewart Gladstone）曾好奇希臘人不知是否都是色盲，否則詩人荷馬的顏色詞怎會用得如此之少、之含糊。拉丁文形容詞「flauus」能形容蜂蜜、玉米、金髮及黃金，似乎帶有黃色的意味，但又可用於描繪羞赧的臉色、泛著波光的水，還有橄欖葉的背面。有些詞，今天我們用以指顏色，但究其詞源，還能用來形容事物外觀的其他層面。英語中綠色「green」一詞就有這一層意思。這個詞源自印歐語言中的「ghreroot」，有生長、繁茂之義，英語片語「grow

1　譯註：「曼塞爾表色體系」為美國美術教育家曼塞爾（Albert H. Munsell）所發明的色彩體系，利用明度（value）、色相（hue）及彩度（hue）三個層面來表示色彩，是目前普遍使用的表色系統。

green」（變得綠意盎然）當中的兩個詞都來自於此，另外「ghreroot」也演變為「grass」（草）一詞。現在「green」是顏料的一種顏色，也是光學中的「原色」，但年代更早、語義範圍更廣的意思則是青澀未熟、缺乏經驗、天真。其他的詞以前也並非單指某一色相，而是用來形容明暗。英語「black」來自印歐語言中的「bhleg」，意思是「照耀、閃耀或是燃燒」，另一個詞源則是日耳曼語「blakaz」，意思是「燒焦的」。而古英語中「blaec」一詞主要意思為「暗的」，但也有「灼燒的」之義。一直到了中世紀英語「blak」，色相才變為主要意涵，指的是煙灰、煤炭、瀝青還有烏鴉的顏色。

也不是所有與顏色有關的詞在演變的過程中都只朝單一色相前進。古英語中，「salu」指的是一種灰撲撲的暗色，更偏向棕色，但演變為現代「sallow」一詞後，形容的則是人蠟黃的膚色──要想在曼塞爾表色系中挑出這個顏色還不容易。要探討顏色詞和顏色詞的歷史很是麻煩，我下筆時已經盡量不要過度簡化。有些顏色詞的意思乍看可能和今天的用法一樣，其實並不然。從前要想把布染黑十分困難，只能用菘藍、茜草，五倍子、木藍類植物反覆染色，製成的衣料雖然用「black」、「noir」、「schwarz」或「nero」等代表黑的詞形容，但看起來可能更像是骯髒的紫色。幸好顏料和墨水多半用煙灰製成，而煙灰之黑至今未曾改變。

此外，我們也不應簡化自己使用顏色詞的方式，很多時候顏色不只是顏色，有時還帶有芬芳，這裡指的是玫瑰（rose）、晚櫻（fuchsia）、紫羅蘭（lilac）、薰衣草（lavender）等花名變成顏色詞時的情形，這些詞很少用於形容男裝，更常見於女裝，就算指的是色相，用詞也不盡然總是準確或一致，比如我們知道紅指的是倫敦公車的顏色，但仍然會把橘紅、棕紅的頭髮稱為紅髮。顯然，「黑」這個詞不只用以稱呼某個色相（瀝青的顏色）的名字。假如我們說加爾各答或外太空有個「黑洞」，心裡想的

並不是塗滿瀝青的空穴，而是一片黯淡無光（取其譬喻意涵，而非光學現象），意思是窒息而死，或是星球完全崩毀。而黑依然是黑。古埃及人用木頭燃盡後的煙灰製造出黑色顏料，替擺在墓室裡的木頭偶像畫頭髮、描眼睛。他們稱這種顏色為「凱邁特」（km）[2]，也用這個詞來指稱尼羅河中肥沃的黑土，並據此稱自己的國家為「凱邁特」（Km）。凱邁特一詞有諸多意涵，可以指整個埃及，但也指「黑」，今天去博物館就可看到，他們的黑就是我們的黑。

但顏色也不需要人類起的名字。許多鳥類的視色能力都比人類要好，能夠看到紫外線光的波段。鳥類求偶時會展示飽和的羽色，當中也包括潔白和墨黑兩種顏色，這顯示要辨認、欣賞顏色並不需要言詞。鳥類身上的羽色在紫外線中可能極為繽紛，但在我們眼裡卻是毫不起眼的灰色。還有，現在有好些社會（也許以前更多）的顏色詞數量似乎十分有限，可是對於彩色寶石的欣賞卻舉世皆然。就好像有些語言用同一個詞形容綠色、藍綠色和藍色，但人人都能看見綠寶石和藍寶石的不同。從過去印加人還有阿茲特克人利用各色玻璃製造串珠，或在身上穿戴五彩繽紛的鳥羽就可看出，不論是否有言語形容，「好色之心」似乎人人有之。而且還不只是喜好而已。相反的，這種對顏色的喜好在殿堂美學不存在之處可能代表極為細膩的美感，比如村莊織造的毯子交織了各種色彩，微妙而美麗。摩洛哥的柏柏爾（Berber）地毯顏色精巧又鮮豔，當

2 譯註：又作「kamet」。

中常常包含黑色。

　　研究視覺中的顏色或是色彩詞用法的改變，也無法解釋人賦予顏色的價值。英國小說家喬治・艾略特的作品《米德鎮的春天》（George Eliot, *Middlemarch*）中，一對姊妹要共分母親的珠寶，拘謹保守的姊姊多蘿西亞感嘆道：

> 說來也怪，顏色竟能如香味一般沁人心脾。我想就是因為這樣，聖約翰寫〈啟示錄〉（Revelation）才以寶石作為精神的象徵。這些寶石看來彷彿天國的芬芳。我覺得綠寶石比其他寶石都美。

　　雖然黑玉、縞瑪瑙、黑電木、電氣石等寶石在十九世紀十分受人喜愛，但故事中的小匣子裡並沒有這類黑色珠寶，不過姊妹倆倒是討論了哪一件珠寶和多蘿西亞身上的一襲黑裙最為相襯。她母親早已過世多年，因此她穿黑裙並不為了哀弔，而是因為她個性一本正經，也因為那個時代覺得黑色雅致，甚可說是美麗。那次她選擇了一枚帶鑽的綠寶石戒指，還有一條搭配的項鍊。

　　再回來談聖經〈啟示錄21：1-27〉，聖約翰在天國的牆上看到的寶石有紅（碧玉、紅寶石、風信子石[3]）、有綠（綠寶石、綠瑪瑙）、有藍（藍寶石）、有紫（紫晶），還有橘黃色（紅碧璽）。不知道聖約翰是否有一套能夠準確描繪各種寶石色相的顏色詞，不過他也不需要，他認得這些寶石，我們也看得到。無論如何，顏色詞的幫助也有限，畢竟寶石的顏色和布上的、光束中的或蝴蝶翅膀上的顏色特性很不一樣。原先他羅列牆

3 譯註：橘紅色的風信子石又名紅錯石，英文為「jacinth」。《和合版聖經》中將〈啟示錄〉中的「jacinth」譯為「紫瑪瑙」。

上寶石，想呈現的是種超凡脫俗的美景，如果我們說聖約翰中的天國閃著明亮的紅、綠、黃、紫色光芒，則難以呈現，而美景之所以美，顏色居功不小。

這是因為顏色詞並不形容顏色，只賦予顏色一個名字。要以言詞描繪色彩給人的感受並不容易，也許根本不可能。就連形容黑色也是看來容易做來難。「就像什麼都看不見」或是「像暗夜」或是「像在無光的櫃中」這樣的說法，並無法形容我用來裝（黑色）手機的黑色手機袋的黑。我也許會說：「就像煙灰一樣。」或者「就像印度墨水一樣。」但是那個手機袋看起來既不像煙灰，也不像印度墨水。於是我又回頭用「黑」這個詞，這個詞指涉了黑，卻不形容黑。不這麼做，就只能比擬，也就是譬喻。

人喜歡顏色，又不確定顏色到底是什麼，於是一直以來不斷討論顏色。柏拉圖曾說，視覺是自眼中發出的火，與可視之物射出的火交互作用之後，便形成顏色。我們這個時代討論顏色，尤其近幾十年來，討論得更廣也更有系統。許多討論都源自人類學家柏林（Brent Berlin）和語言學家凱伊（Paul Kay）的書《基本色彩詞語》（*Basic Colour Terms*）。兩人認為即便語言中的色彩詞很少，也幾乎都會有同樣幾種顏色：首先是黑白（但這兩色也帶有明暗色調或是冷暖感覺的意味），再來是紅色，接著是黃色或綠色，然後是藍色。經光學及語言學領域多方試驗，已認定兩人的理論確有其事。他們的論點也大幅證實了神經科學研究中的觀點：一般人所能看到的顏色大致相同，人與人之間僅有少數差異，同一個人不同年紀時也有些微不同。此外，人傾向於先區分黑、白、紅、綠、黃、藍等主色，這主要是因為生物而非文化因素。

不同文化賦予顏色的意義可能天差地別，但歷史、美學以及人類學

文獻也顯示，有些文化雖然差異極大，但過去數千年來賦予幾個「主色」的角色卻相去不遠：白色主要代表良善，黑色往往有負面意涵，而紅色則多帶有活力。這些特性和人類經歷的恆常事物息息相關，倒不盡然是顏色本身就帶有此種特性。許多文化中用來代表「白」的字詞可能也指母乳和精液；「紅」字可能指血液；「黑」字則可能指煙灰、煤炭、木炭、眼睛和頭髮（還有糞便）。也有許多文化一致認為黑色象徵厄運等最負面的事物，代表不孕、憎恨還有死亡。奧地利哲學家史丹納（Rudolf Steiner）覺得黑「與生命為敵……當內心有如此不堪的黑，靈魂就遺棄了我們。」

當然，某個社會在某個時代可能會基於某些理由而將某個範圍內的色相細分得錙銖必較，比如區分代表作物生長良莠的各種黃、綠、棕色。有些著名的研究也記錄了南蘇丹的丁卡人（Dinka）發展出的一套豐富詞彙，他們區分棕色和紅棕色之間各種細膩的色調，還用各種各樣的棕色、黑色、白色形容飼養的牛隻。丁卡人談起這個話題能談上數小時，英國研究東非的專家萊爾（John Ryle）曾說這時他們聽起來「更像藝評家，而非牧人。」牲畜若一身油光水滑的黑，或者皮色是某種紅棕，就會受到極高的評價，如生下身上帶斑紋的小犢，則這些小犢的身價更高，其中又以某些樣式的黑白花紋最受重視。

丁卡人有很多詞可以形容紅棕色，但我希望不需要用到同樣數量的黑也能指出，不管黑是我們眼中事物的顏色，還是思想或語言中的一種概念，都被賦予多重意義。我知道自己有時會在不同種類的黑之間快速跳轉——光學的、顏料的、語言的、概念等領域的黑。喜歡有條有理分析某個文化的人可能會覺得我這樣的作法太過隨便，不過我希望能為某個概念寫下廣博卻又不過長的歷史，（但願）這麼做有其道理，由於資料

種類繁多，勢必得快速跳躍與比較。因為研究文學出身，我比較喜歡把這樣的做法想成是用詩意的方式講史。

數百年來人類用黑色傳遞訊息給他人：或升黑旗，或穿黑衣，或者擁有黑色的事物。而黑也是我們用來寫字（譬如眼前這些）的主要顏色。一個顏色就能有許多意涵，又因文化而有不同。還有更多分類若按歷史進程介紹會更有效率，在此我就不一一詳列。

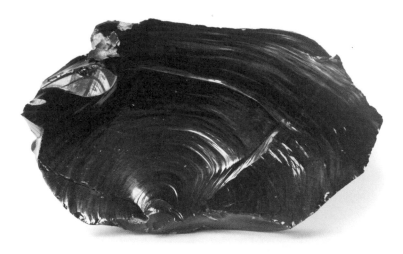

圖 2 ▶ 黑曜石標本，修・塔芬（Hugh Tuffen）攝，2012 年。

──❖ 第一章 ❖──
最古老的顏色

聖經〈創世紀〉中，在神說要有光之前，亦即在任何顏色存在之前，深淵的淵面黑暗。其他神話可能從最原初的黑暗開始，在某些版本的希臘神話中，一開始是一片空虛的黑暗，唯一的存在是黑鳥尼克斯（Nyx，夜晚之意），黑鳥下了一顆金蛋，從中將生出第一個神祇——愛神厄洛斯（Eros）。從現代科學的角度而言，宇宙是否起源於黑暗尚不清楚，原因在於沒有人能確定大爆炸之前是否還有個「從前」。也許宇宙突如其然就火光熊熊、高溫處處，接著陷入能量散佚的黑暗之中，最後物質才慢慢開始聚集。

其他的神話則想像太初有光有熱。古冰島有兩部文學集皆喚作《埃達》（Edda），按其所述，北歐神話中「首先，南方有地稱『穆斯貝爾海姆』（Muspelheim，簡稱 Muspel）」，為充滿永恆火焰之地，邊境有火巨人史爾特爾（Surtur）巡守。我們也許可以想像那是一片如太陽表面般烈焰燃燒的景象，而史爾特爾也能用肉眼看見，因為他的名字的意思是「黑」。Surtur 和北歐語言的字根 svart 有關，意思是「黑」，在英語裡演變成 swarthy（黝黑的）一詞。如此熔爐，史爾特爾立於其中顯得巨大無比，黑如煤炭，或如燃盡的森林。

當穆斯貝爾海姆的火花遇上北方寒冷的霧氣，滴滴水珠凝結成巨牛奧德姆拉（Audhumla），巨牛舔舐冰凍的岩石，從中釋放出俊美的包爾（Bor），也是第一位神祇。當人類的世界終結，史爾特爾將率手下的火巨人由穆斯貝爾海姆向北，擊潰諸神，並向四周射出火焰，吞沒宇宙。

創世神話倒也不是每一則都如此轟轟烈烈。澳洲原住民神話中，眾靈之父在平和、充滿期待的宇宙之中輕柔的喚醒太陽母親。她所到之處，萬物跟著甦醒。這個神話和布什曼人的一樣，隨著第一個夜晚降臨，恐懼和黑暗也隨之到來。人類始祖十分害怕，一直要到又一天早晨來臨才帶來救贖。

「夜晚」、「黑暗」以及「漆黑」用各種不同的方式成為創世的一部分。「黑」的歷史中，恐懼一直相依相隨，有部分原因可歸咎於夜晚帶來的恐懼，尤其游牧民族，他們並非從遠古時就都懂得生火，因此感受尤其強烈。即便現在，都市若因停電而漆黑一片，也可能讓人感覺如叢林一般危險。

在好幾套神話體系中，第一個夜晚都讓人類始祖害怕不已，而關於第一夜的神話，也不僅限於遠古的部落民族。一直到十九世紀，大多數人都還相信曾有這樣的第一夜。十七世紀時，英格蘭護國公克倫威爾（Oliver Cromwell）曾經歷一次馬車意外，差點性命不保，當時詩人馬維爾（Andrew Marvell）就曾描寫過第一夜。馬維爾擔心英國已失去光明，將其形容為第一個人類滿懷恐懼看著日落之處，「而宇宙四周掛起陰沉的黑幕」，直到早晨來臨。

當他察覺太陽就在身後，
從遠方寧靜的微笑。

克倫威爾的馬車並未成為他的靈車，英格蘭安全了。此外，描寫夜晚的文字往往不把無光的黑暗視為虛空一片，反而寫成墨黑的實體。馬維爾筆下「陰沉的黑幕」指喪禮上的帷幕，家裡有重大喪事時裡裡外外都要掛上這樣的帷幕。

印歐語言中「夜晚」一詞如夜一般蔓延，傳遍了全世界：在梵文中是 nakti；希臘文 nyx；拉丁文 nox；德文 nacht；低地蘇格蘭語 nicht；英語 night；法語 nuit；義大利語 notte（此外還有西語 noche；葡語 noite；斯洛伐克語 noc）。「黑夜」這樣的說法也很古老，代表夜晚並非只是沒有光，更帶有實際的顏色——黑色。古希臘人把夜晚稱為「黑色的尼克斯」（Nyx）、「黑翼的尼克斯」、「一襲黑衣的尼克斯」。不過若夜晚帶來了久盼的休息，就不是黑的，反而成了「安靜的尼克斯」或者（用羅馬人的話來說）「露水浸潤的尼克斯」。

而莎士比亞在一千多年以後，也將提到「濃黑的夜」，或言及夜的「黑袍」，或稱夜為「黑色裝束的婦人」。不過，即便是黑夜，也不見得都很嚇人。茱麗葉從她家陽台上呼喚道：「來，溫柔的夜；來，可愛的黑臉的夜／把我的羅密歐給我。」（第3幕第3景20-21）因為夜是愛巢，還可能是黝黑的愛人，將把她的愛人帶到她身邊。

有人可能會問，在人類出現以前，歷史究竟有什麼是黑的？畢竟，地球在冷卻成一顆充滿水和礦物的藍色星球時，少有黑的組成材料。岩石多為紅、黃、棕一類的淺色。黑色的岩石也不是沒有，比如：泥岩、赤鐵礦或尖晶石（由鐵、鉻、鋁、錳組成），而英國西南康瓦爾郡利澤

德半島（Lizard peninsula）的峭壁中也能找到蛇紋岩的黑色花紋。會用「黑玉色」（jet-black）來形容的礦物，多半都跟黑玉（jet）一樣（或跟「黑金」石油一樣）是煤的親戚，同樣是植物死後經年累月受到高壓而形成。可以說是因為有機的生命（和死亡），讓黑首次成為死亡的顏色。

天然的黑色寶石之中，最美的當屬黑曜石（圖2，16頁）。洪荒世界蘊含豐富的黑曜石，今天也仍能找到新生成的黑曜石。黑曜石形成於冰島等國，由於熔岩落在冰雪上，還來不及生成結晶即瞬間凝結，因此才形成任意彎曲的光滑表面。黑曜石拿在手上沉甸甸的，像一大團黑玉般的玻璃。黑曜石含有百分之五十的矽（玻璃），但黑曜石之所以黑，則是因為當中含有鐵、鉻、鎂、錳。黑色花崗岩亦由同樣礦物組成，但由於歷經長久結晶過程，質地較為粗糙，也沒有那麼黑。

我們還常提到「碳黑」，但碳的自然型態並非黑色，比如鑽石不是黑的；石墨則呈深灰色。我們所說的「碳黑」來自燒焦後的有機物，多半是焦黑的木頭。雖然植物死後會變黑，但活著的植物卻很少是黑的。由於葉綠素吸收紅、藍光，反射綠光，因此枝葉多半是綠色。花瓣則繽紛如彩虹，有可能是最深的紅黑色或紫色，但即便是所謂的黑罌粟或黑松蟲草，或者純黑的三色菫，也很難讓眼睛誤以為其色如黑玉。沒有哪種花像小說家大仲馬描述的黑色鬱金香那般：「整朵花漆黑閃耀如黑玉。」之所以如此，是因為植物使用的黑色色素「花色素苷」（anthocyanin）帶紅紫色，飽和度不高時花瓣呈粉紅色，濃度高時則可能為深棕紫色，但從來算不上黑色。

相反地，動物身上因為有黑色素（melanin），所以可能出現純黑，而黑在動物界是生命的顏色。許多動物體色純黑，可能通體烏黑，也可能部分為黑。我們平時會看到黑天鵝、可能養黑貓黑狗、騎黑馬，或者

花錢看鬥牛士鬥黑牛。全黑動物身上的黑，濃厚飽滿、油光水亮，而且顯然對於擇偶交配十分重要。達爾文（Charles Darwin）曾提出，若鳥類雄性羽色為黑色，而雌性為棕色或者羽色斑雜（比如黑山鳥、黑公雞、黑色的海番鴨），則黑是「性選擇出的性狀」。至於雌雄皆為黑色的鳥類（比如烏鴉、還有某些鳳頭鸚鵡、鸛、天鵝），他也認為這些鳥之所以黑是「性擇的結果」。近年一份研究更明確指出七彩文鳥「黑色雄鳥偏好黑色雌鳥」的特性「側化」於右眼，因此若把右眼遮住，雄鳥便無法交配，而雄鳥對雌鳥唱歌時，也多用右眼望著雌鳥。人類喜歡棋盤花色，但某些動物比人類更早展示自己一身對比鮮明的黑白，鳳頭麥雞、臭鼬、貓熊、企鵝都在此列，這些花斑動物身上的顯眼色彩同樣也可能經過性擇，有時還有警示作用，臭鼬就是一例。其他用以警示的搭配還包括某些蛇類及螫刺昆蟲身上黑黃相間的組合，大山雀在捕食時似乎天生就會避開黑黃相間的獵物。黑配黃也可能是種偽裝，比如花豹就能躲在草叢裡跟蹤獵物。不論動物全黑或半黑的目的為何，顏色都是牠的資產。動物從最初的黯淡開始，慢慢把自己養黑，因為黑能讓牠生得多、長得好。老一輩的人可能會用「灰豹」（grey panther）一詞，但大家都知道叢林裡的豹很少是灰的，而黑豹則黝暗得生氣勃勃。

動物顯然也不像人那麼怕黑。在一頭牛看來，黑蛇並不比亮綠色的蛇可怕；黑貓橫越前方的路，也不會讓某隻動物整天心神不寧。看來，動物沒有語言，也就沒有譬喻，也因此不受影響。接著人出現在世上，開始說話，還開始用譬喻，從此黑色的動物開始倒楣。此後暗夜的黑也可能是厄運的黑、憂鬱的黑、死亡的黑。戰場或投資場上敗退都可能是黑。邪惡的神可能是黑色的神，且豢養黑色的動物，於是黑貓、黑羊、烏鴉都受到詛咒，甚至可能是撒旦或魔鬼的化身。

倒也不是說天地萬物有了人類之後，黑色生物就一概只有邪惡可言。烏鴉幾百年來背負著汙名是因為牠喜歡荒涼之處，而且愛吃腐肉。聖經對於烏鴉十分厭惡：「雀鳥中你們當以為可憎、不可吃的乃是……烏鴉與其類。」（〈利未記〉11：13-15）但提到烏鴉時可能也有好話。耶穌曾不改平日作風地反駁自古流傳的偏見，說：「你想烏鴉，也不種也不收……神尚且養活牠」（〈路加福音〉12：24）。或許因為這種鳥類極為聰明，所以在神話中往往被視為和預言有關。烏鴉是希臘神祇阿波羅也是居爾特神祇盧古斯（Lugus）以及北歐神祇奧丁（Odin）的隨從。舊約聖經中，先知以利亞（Elijah）從以色列國王亞哈（Ahab）手中逃出，神命令烏鴉早晚給他叼餅和肉來。在1700年左右保加利亞的一幅聖像中，以利亞蹲坐在基立溪（Kerith）不遠處（小溪從畫的右下角流過），一旁渾身漆黑的烏鴉用鳥嘴叼來食物（圖3，24頁）。

　　同一幅聖像中還可見到另一種在神話中毀譽參半的生物——黑馬。右下角有一個分割畫面，當中以利亞乘著一黑一白的馬拉的馬車飛升天國。聖經上說以利亞乘旋風升天去了，但這道旋風其實載著馬車和馬：「忽有火車火馬」（〈列王記下〉2：11）。馬身上只有火的顏色，在前述聖像裡則以馬車背後一片濃烈的紅表示。畫中的黑馬及白馬還有那一片紅色，想必來自聖經的其他卷書。〈撒迦利亞書〉第6章中，天的四風化為拉車的馬，顏色則分別為紅、黑、白及斑點。撒迦利亞說「套著黑馬的車往北方去」，而在比如中國神話等其他神話中，黑色也和北方有關。或許是因為北方天寒地凍，想到便覺得晦暗，但是撒迦利亞書中的黑馬並不嚇人，書中的天使反而告訴他說黑馬「已在北方安慰我的心」。

　　〈啟示錄〉第4章中，前四道封印打開時，也同樣有四馬躍出，分別是紅、白、黑及「灰」色。不過，雖然黑色常常和死亡有關，但〈啟示

錄〉中騎著黑馬的並非死亡。眾所周知，死亡騎的是那匹「灰馬」。那騎在黑馬上的，手裡拿著天平，四周有聲音喊著麥子和大麥的價錢，還哀求不要糟蹋油和酒。一般認為，這個騎士代表饑荒，原因在於他抬高穀價，不過油和酒可能是虔誠的基督徒用於獻祭的祭品。他顯然代表末日天譴，然而並不比其他代表戰爭、征服及死亡的騎士致命。

在藝術、在後世的油畫當中，黑馬或許俊美無比（見圖73），但就神話還有哲學的象徵意義而言，黑馬較可能讓人心頭一驚而非滿心歡喜。《柏拉圖對話錄》〈斐德若篇〉（Phaedrus）將駕駛戰車者的靈魂比喻為兩匹套上馬具的馬，一匹高貴潔白；另一匹則醜陋不馴，體色黝暗或黝黑，代表激情和慾望的古老力量。其他黑色生物的意義則沒有這麼曖昧不清。黑貓有時被人視為吉物，據說英王查理一世就曾說他死了黑貓，也死了好運，不過黑貓多半都代表邪惡。女巫的心腹可能以黑貓的形象出現，甚至女巫自身也可能化為黑貓，中世紀時曾經審過黑貓，然後將其活活燒死或者吊死。十九世紀畫家里博（Théodule Ribot）有一幅速寫，當中三個女巫蹲坐在地，專心看著大鼎中的材料，其中一人的肩上有一隻黑貓，黑貓似乎還有駝背。黑貓頭上豎起兩隻耳朵，也可能是長了角，居高臨下用一雙亮閃閃的眼睛看著女巫工作（圖4，25頁）。

覺得黑貓邪惡的想法並不只存在於中世紀或是偏遠的村落。1878年偉大的藝評家羅斯金（John Ruskin）曾經描述過自己開始失去理智時的情形：

一隻大黑貓從鏡後跳出！知道這惡貓終於親自來了……我用雙手與之纏鬥（又）用盡全身之力將其甩於地上……

一聲悶響——沒了。我氣喘吁吁尋找，但沒有惡靈現身……我勝

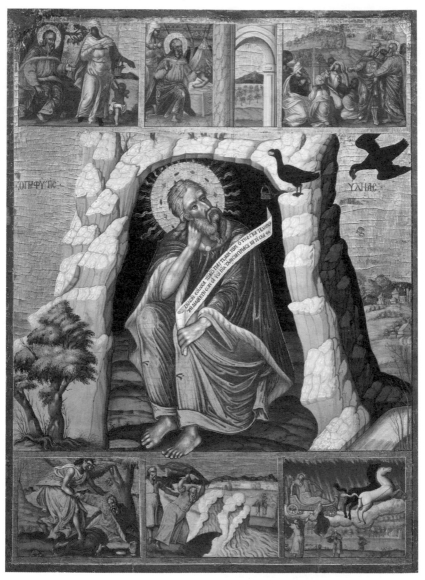

圖3 ▶ 保加利亞的以利亞（Elijah）聖像，約1700年。

利了！……我往床上一躺……到了早上有人在那兒發現我虛脫俯臥、失去意識。

　　羅斯金攻擊的究竟是隻真實的或是虛幻的黑貓，我們不得而知。有趣的是，即便他漸漸失去理智，仍寫下那隻貓不過就是一隻貓。於是那句「我勝利了」變得十分模稜兩可，說的彷彿是戰勝了魔鬼，聽起來又像是現實戰勝了幻象。無論如何，勝利都讓他耗盡力氣。相信邪惡的力量會化身黑色的野獸來糾纏我們是人類古老的積習，要與之正面交鋒，也確實會精疲力竭。

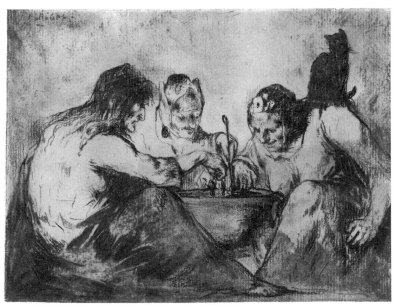

圖4 ▶ 里博（Théodule Ribot，1823-1891），三女巫圍坐鼎旁，粉筆素描，未註明日期。

　　再談我們這個物種，既然人類於非洲演化，我們的老祖先顯然是深膚色，這還是比較保守的說法。人類這一支脈剛與黑猩猩分道揚鑣時，也許是白皮長毛，等到毛髮消失，膚色就得加深才能耐得住非洲的太陽。從公元前一百萬年到距今不到十萬年前，人類的膚色都和今天的非洲人差不多，之後往北遷徙膚色才逐漸變淡，但是歷史上所有的人類都曾經是黑皮膚，而且時間比其他膚色都久。

　　上述的原始人類並未留下摸得著的文物，但隨著人類北遷，他們逐漸在見得著的事物上留下蹤跡。有好幾種彩色黏土可以當粉筆使用，一旦掌控了火，木炭和煙灰便不虞匱乏。煙灰或岩石間尋得的二氧化錳能和脂肪一同搗勻做成油膏或是紋面用的顏料，或將油脂硬化做成蠟筆。人類最早期的畫作至今仍可在保護完善的山洞裡看到，主要用的色粉顯然是黑色。在岩石上能看到全黑的壯觀牛群、馬身上黑色的韁繩、追捕獵物的火柴小人，黑色還畫出了視覺藝術石破天驚的偉大發明——輪廓線。南法拉斯科岩穴的「中殿」當中，壁畫上那隻優雅扭轉身軀、四足纖細的大黑牛身後，就能看到勾勒了輪廓線（圖5，28頁）。

　　輪廓線於三萬多年前發明，完全是人為的產物，畢竟事物和人類的輪廓上並沒有黑線。但我們今天仍畫輪廓線，以後也一定會。古往今來，輪廓通常都是黑的。黑色的好，在於它本身無色，或可說是中性，不會影響繪製的物體的顏色。此外黑色搶眼，而知道形狀、邊界的位置又十分重要。不過，從一開始這道黑線就是藝術。洞穴深處的馬和獅子，輪廓畫得極為準確、精簡、有韻律感。顯然，從一開始就有能夠在腦中記下準確圖像的「大師」（這樣的能力需要大量練習），畢竟獅子可不會擺

好姿勢讓他們畫。

　　顏料無疑也用在身體藝術，這在今天的部落文化中仍可見到，此外黑色的顏料可能還用於眼妝（中東眼影〔kohl〕的歷史十分悠久）。刺青可追溯至公元五千年前，當時有很多顏色可選，雖然除了壁畫之外沒有留下其他線索，但推測當時的社會以黑色為主色應不為過。從一開始，黑色的裝飾性就很強。不論是文字還是圖畫，黑色一直是用以呈現的主色。

　　人究竟何時、何地開始認為黑色的材料奢華，不得而知。我們永遠也無法得道，誰第一個以精雕細磨的黑檀木贈人。黑檀木的優點為木質緻密（會沉入水中），還有拋光後色澤濃黑，十分好看。十五世紀埃及法老圖特摩斯三世（Tuthmosis III）的重臣勒克米爾（Rekhmir）墳中有許多保存完好的濕壁畫，上頭繪有庫什（Kush，今努比亞地區〔Nubia〕）的人來朝貢的景象。這些人膚色黑，而他們上貢的珍品則有跛腳長頸鹿一隻、鴕鳥蛋數顆、金戒指多枚，還有好幾段黑檀木。

　　非洲其他黑色木種也是青銅器晚期的珍品。1998年，土耳其烏魯布倫（Uluburun）附近發現一艘沉船，這艘船原本可能要從塞浦勒斯航向羅德島，船上載有象牙、彩釉陶器、黃金還有數段非洲黑檀木。古代使用非洲烏木的情形已十分普及。據羅馬歷史學家普林尼（Pliny）所述，古城艾菲索斯當中的女神黛安娜雕像就是黑檀木所製。這座黛安娜雕像有多個乳房（前提為那些是乳房），後來因羅馬人仿製而廣為人知。或許因為羅馬人以大理石仿製，因此我們以為雕像是白的，但其實最原本

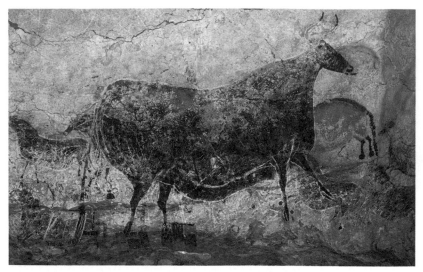

圖5 ▶ 拉斯科岩洞中的大黑牛壁畫，據信此畫已有1萬7千年歷史。

那尊是黑色的木質雕像。

　　交換這類黑色奢侈品的人，不論來自努比亞或地中海地區，身上最常是黑色的地方，自然是頭髮。烏黑的頭髮可能會遭人投以懷疑的眼光，但自古以來，一頭黑髮無疑也被人視為活力、權力還有美麗的象徵。格林兄弟收集的民間故事中，白雪公主的美貌，包含了雪白的肌膚、血紅的紅唇，還有一頭烏黑如黑檀木的秀髮。以古時候的髮型時尚而言，黑色很美。不論是巴比倫還是其後的亞述帝國都很常使用黑色染料，再配上髮油、捲髮器以及多束假髮，務必讓老老少少的達官貴人都有一頭芬芳油亮的黑髮，螺絲小卷的捲髮梳成一束一束，如果是男人，再加上一大把捲得密密實實的烏黑鬍子。

　　在上述兩個帝國以及帝國以外之地，不論男男女女都畫眼線。眼影的配方很多，以檀木燒過剩下的煙灰混上酥油是一種，有時眼影還帶有

其他顏色，比如綠色。當時的男男女女、老老少少，一頭油亮的黑髮，畫上多半為黑色的眼線，以局戲打發閒暇時光。這類遊戲是現在雙陸棋、西洋跳棋和西洋棋的祖先，棋盤多以黑檀木製成，或貼上一層黑檀木片，玩的棋子則是黑檀木和象牙材質。如果要為某個重視的人立半身像，人像很可能是以灰黑色的閃長岩或黑色花崗岩製成。閃閃發亮的黑色器物受人珍視，大人物的居室可能鋪滿黑色大理石。聖經〈以斯帖記〉1：6記載，衣索匹亞的亞哈隨魯王（King Ahasuerus）有紅、白、黃、黑玉石鋪的石地。

黑色也用於室外。庭院或市鎮廣場上也許有一座黑色石灰石製的方尖碑，記錄某位重要君王的輝煌勝績。層層堆砌的堡壘城牆也可能是黑的。古希臘作家希羅多德（Herodotus）曾說，米底亞王國的埃克巴坦那（Ecbatana）防衛牆由外而內依次為白，黑、猩紅、藍、橙。希羅多德是否造訪過筆下的東方城市尚不清楚，但古巴比倫王尼布甲尼撒（Nebuchadnezzar）等人所建之金字神塔，層層疊疊的高牆確實很有可能漆上各種顏色，每種顏色在迦勒底占星術中皆有其意義。

據說在巴比倫等地，城牆皆因塗上瀝青而呈黑色，這點很有可能，許多古代建築使用的黑色膠凝材料就是瀝青。希羅多德表示巴比倫的城牆以熱瀝青黏固，富裕人家的黑檀木斗櫃鑲嵌的象牙、大理石、珍珠拼花也以瀝青黏著。即便如此，城牆日日受驕陽炙烤，在外頭塗上一層瀝青聽來有害無益。另一座位於科爾沙巴德的金字神塔則發現了微量有色灰泥，應可據此推測有色的城牆在上色之前先抹了一層灰泥。總而言之，金字神塔在全盛時期應不是成堆的棕色石塊，而是五顏六色十分壯觀，也許從白、黑、紅、藍、橙一路拾級而上到塔頂。這背後的思維可能並非求美，而起源於占星學，然而第二層的黑色的視覺效果應該十分強烈。

黑色是羅馬農神薩圖爾努斯（Saturn）的代表色，土星便得名於薩圖爾努斯，而祂也是最古老的神明之一。

　　沒有證據顯示埃及的金字塔曾有顏色，但是早在巴比倫崛起（約公元前2000年）之時，黑就一直是埃及視覺風格的重要元素。法老朝中的男女皆剃頭，戴豐厚的黑假髮，假髮也同樣經過精心捲製，油油亮亮、散發幽香（油脂很可能是從髮頂的小容器流下）。現在博物館裡還能看到古埃及男女放眼影粉的精緻小黑盒。其他的化妝品則可能會在近全黑的調色石板上研磨，然後放入黑色滑石製成的小罐當中。

　　到了埃及人的時代，用黑色色粉製造染料、墨水、顏料的工藝已臻成熟。最好的黑來自燃油的煙灰，是一種天鵝絨般光滑的濃黑，稱為「燈黑」，或者亦可由骨頭燒盡的煙灰製成。象牙壓碎烘烤至焦黑，會產生溫暖微棕的「象牙黑」。因此，在器皿、墓碑、彩色裝飾手抄莎草紙上都能找到以濃黑墨水寫成的象形文字、勾以黑邊的人獸，有些鳥獸以及部分神明的頭部還塗成全黑。

　　黑色再時尚奢華，也有其黑暗的一面。古埃及和許多文化一樣，視黑為死亡的顏色。雖然胡狼並非黑色，但當死亡之神阿努比斯以胡狼或狼首人身形貌出現時，胡狼的部分總是畫上飽滿的黑色。公元前1250年左右的《死者之書》（Book of the Dead）當中可以看到阿努比斯在量書記官阿尼（Ani）靈魂的重量（圖6，32頁）。圖中可以看到阿努比斯黑色口鼻的側面，他正在調整天平的鉛垂，天平的立柱和橫梁很可能由黑檀木製成。亞尼及妻子圖圖（Tutu）一派莊重從左方走進，梳著符合埃及時尚、烏黑油亮的髮型（或戴著假髮）。但阿努比斯之所以黑，不是因為時髦，而是因為祂就是死亡的化身。旁邊的象形文字寫著祂「位於進行防腐之處所」，替達官顯要進行防腐時，首席防腐師會戴上黑色的胡狼頭套。

經防腐後的屍體以及纏繞的布條都會因為所使用的化學藥劑而變黑，而木乃伊的人形棺則因為塗上厚厚一層焦油防潮，所以也是黑，在《死者之書》當中，死是夜，而夜是黑的。有來自冥府的聲音喊道：

> 我來到什麼樣的所在？此地沒有水，沒有空氣，深不可測，黑如最黑的夜，人在裡頭無助遊蕩。

不過，阿努比斯雖然色黑且有狼首（胡狼以吃死屍聞名），但祂站在死亡的門口，卻是要幫助受冥府眾神檢驗的善人。祂像死亡一樣令人畏懼，但不盡然與人類為敵。歐西里斯（Osiris）一般以黑色或綠色皮膚的形象示人，亦有人稱其為「黑者」或「暗者」，祂曾經歷死亡，最終成為死者之王。祂因黑暗之神賽特（Set）忌妒而遭分屍，但在女神伊西絲（Isis）湊齊了祂四散各地的屍塊之後得以復活。死是一條甬道，人從甬道中甦醒，而與歐西里斯有關的還有重生，以及每年春天自然萬物從尼羅河肥沃的黑泥中再生。

不只是現代的文章，古代也時常提到歐西里斯和死亡以及豐饒的雙重關係。普魯塔克在《道德小品》（Moralia）中提到：「歐西里斯……色深是因為水讓萬事萬物都變深」而「赫里奧波里斯養的公牛……用以獻給歐西里斯……體黑……此外埃及有最黑的土，人稱之為『凱米亞』（Chemia），與黑眼珠同字，並將其比為心臟。」這樣一個認為宇宙周而復始的文化當中，黑、死亡之神與作物生長有關，並不令人意外。

不是所有黑色且代表豐饒的神都和死亡有關。公牛神阿匹斯（Apis）司管牲畜興旺，他的形象是隻公牛，黑底白花就像埃及人養的牛隻。敏（Min）則是繁衍之神，膚色黝黑，有巨大、勃起的陽具。在希臘人看來，他就像代表陽具崇拜的希臘牧神潘恩（Pan），潘恩半人半羊（在羅馬人

的圖畫中是黑羊），時常與酒神戴歐尼修斯（Dionysus，又稱為黑羊皮的戴奧尼修斯）一同出遊。基督教的魔鬼論述常將潘恩和撒旦相提並論，撒旦會化身為醜怪的黑羊，但他和潘、敏不同，不是和少女、仙女、女神交合，而是和魔女、女巫還有美麗但著魔的少女性交。

許多膜拜眾神的民族，神殿中都有一尊黑神。這些神祇可能是死亡及冥府之神，比如印地安霍皮族（Hopi）就是一例，也可能像美國原住民切羅基族（Cherokee）的信仰一樣，以憤怒聞名——許多神話中神發怒時會變成黑色。雖然基督教的黑魔王（Devil）演變成只有邪惡可言，但

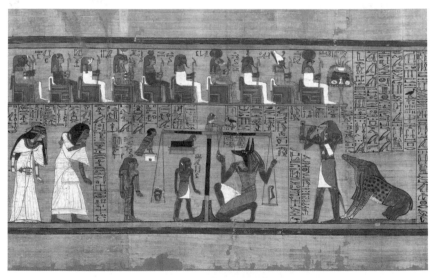

圖6 ▶ 阿努比斯正在秤阿尼靈魂的重量。《死者之書》插圖，約公元前1250年。

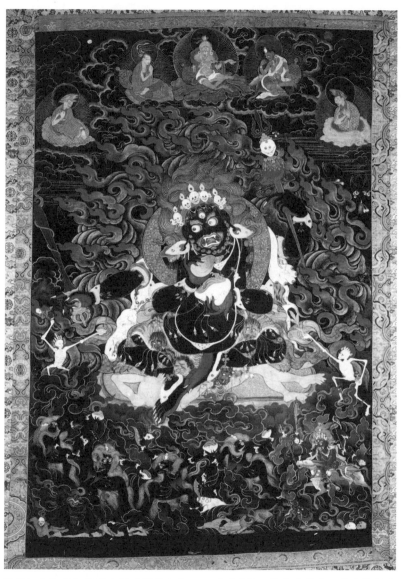

圖7▶十九世紀西藏大黑天護法（dharmapala）畫像。護法雖慈悲，然為使惡靈
心生恐懼，故而現醜陋凶惡法相。

上述神祇卻很少如此。黑神是美國原住民納瓦霍人（Navajo）的火神，同時也是夜之神，還司掌星辰及其誕生。祭典舞蹈中與其共舞的吟唱者頭戴鹿皮面具，以木炭塗成黑色，上頭有一道白印，代表月亮。他將銀河灑滿天空，安排好星座並以他的火焰點亮。

畢竟黑色的神祇也可能是善神。阿茲特克人有神名喚伊斯特爾頓（Ixtlilton），意思是「小黑仔」。他是行醫治病之神，也能讓疲憊的孩子有個好眠。義大利的好巫婆貝芳娜（La Befana）可能也還保有了古老民間故事中的類似形象，貝芳娜可說是耶誕老婆婆，每年1月會帶著一袋給孩子的禮物降臨，而她之所以一身黑，是因為剛從煙囪裡爬下來。

藏傳、漢傳、日本佛教中都有的「大黑天」摩訶迦羅（Mahakala，又譯瑪哈嘎拉）最初形象駭人，但也常有慈祥之時（圖7，33頁）。摩訶迦羅之名來自梵文摩訶（大）迦羅（黑），有人認為因為諸色皆為黑所吸收，大黑天之黑故而代表「全」。正如書中這幅十九世紀的畫作所繪，大黑天有骷髏環繞，頭戴骷冠，並以人頭為帶，但他在西藏卻也是智慧護法。到了日本，他則成為七福神之一，今天市面上仍可見到許多大量生產、易碎的小神像，黑色的部分僅剩一頂扁平的黑帽，蹲坐在幾袋米上頭，笑嘻嘻的，同時也是財富與廚房之神。

我們要想接觸古代信仰當中的神以及黑神，主要是透過某個古老的多神宗教，此宗教至今香火不斷，在全球各地仍有數億信徒，那就是印度教。

在信奉印度教的印度，深膚色代表長年曝曬勞動，多見於低種姓以及原住民族群，因此並不受人推崇。話雖如此，仍有眾多神明一身深色或黑色肌膚，或恆常如此，或是其諸法相中的一個。死亡之神閻摩（Yama）就是黑的，坐騎則為黑水牛。半神維拉巴德納（Virabhadra）發怒

時若死亡般恐怖，而且全身肌膚轉為黑色。火神阿格尼（Agni）多半是紅色，但也可能是黑色。愛慾之神卡瑪（Kama），有「黑少年」之稱，多半也以黑相示人。更強大的神當中，據說毗濕奴（Vishnu）的顏色多如世界的年歲，依次為白、紅、黃、黑，但一般多將他描繪為黑色或深藍色（據說他亦有積雨雲的顏色）。他的主要化身是俊美調皮的克里希納（Krishna），是男孩形象的神，名字的意思是「黑」，在畫像中多為黑色、深棕色或深藍色。史詩《羅摩衍那》（Ramayana）的主角羅摩（Rama）的名字同樣也代表黑。

印度教的論述賦予黑多種價值，黑既是死亡和毀壞的顏色，又是超越所有色彩的顏色，還代表神性的衝突與神祕。黑代表神力時，也可能以殘酷的形態出現。女神迦梨（Kali）常於火葬場現身，身上掛著一串骷髏或人頭（見圖8）。她近乎裸體，肌膚黝黑，名字的意思就是「黑」。她的頭髮因狂舞而凌亂，雙眼通紅，臉上胸前滿是血汗。但她卻也雙乳豐滿，還會溫柔餵嬰孩喝奶。她既創造也毀滅，兩隻右手獻上祝福和贈禮，兩隻左手持一把染血的寶劍、一顆斬斷的人頭。她身上掛著的骷髏若是五十一顆，代表梵文中的字母數。若有人認為以此方式鼓勵識字實在血腥，別忘了印度階級分明的社會當中，最崇拜她的就是社會地位低下的種姓。她以斷手為裙，斷手或許暗指脫離生存之苦的靈魂。她雙腳站在丈夫濕婆（Shiva）的身上，彷彿惡夢中的妻子。跳舞時濕婆是她的舞伴，兩人狂野的舞蹈，足以危及天地。她十分剽悍，她的信徒亦然。信徒享有一項基督教、伊斯蘭教、佛教教徒都沒有的自由：如果祈禱沒有應驗，他們就會到迦梨女神廟去，但不是去上香，也不奉花圈，而是對其惡言相向、潑撒穢物。

她的丈夫濕婆通體白色，一部分是因為火葬場的灰燼所致，但他的

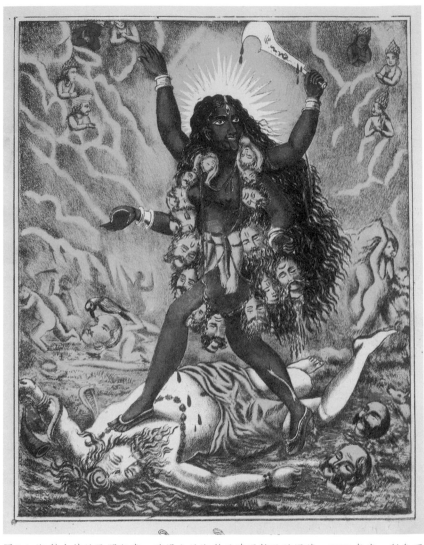

圖8 ▶ 迦梨女神的民間版畫，戰場上的迦梨正跨過躺臥的濕婆，1890年代，彩色石
板印刷。

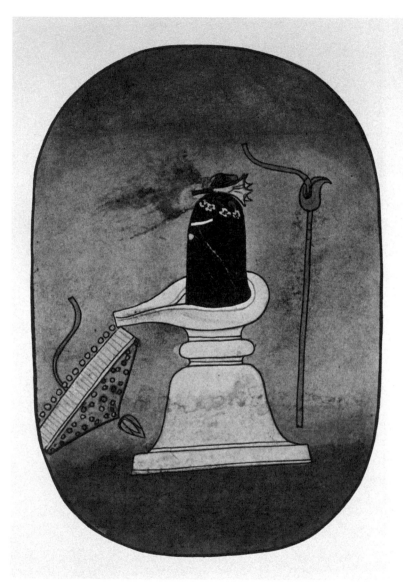

圖9▶林伽和胎藏，十八世紀印度纖細畫，紙、水粉。

白也可能很美，十二世紀的偉大詩人阿卡·馬哈黛瓦（Akka Mahadevi）就曾為其寫過多首情詩：

神啊，一刀切過
我心之貪婪，
讓我看看
你的出路，
如茉莉般潔白的神啊。

他和迦梨一樣是死亡之神，他能毀滅宇宙，但卻也是印度眾神之中最為肉慾者。他化身為男子雲遊四海，俊美異常，女子都趕來欣賞。某個傳說中，村裡的男人因為嫉妒而抓住他、砍去陰莖，結果砍下來的陰莖變得巨大無比，顯出濕婆即其陰莖的神性。雖然他能化為多種形相，比如能變化出五面十手，但廟裡最主要供奉的形相仍是以黑石刻成的男性生殖器像「林伽」（lingam）。即便是以「林伽」為代表，濕婆也仍是黑色。十八世紀的畫像中，濕婆以頭戴花冠、烏黑的生殖器形式出現，在白色的女陰「胎藏」（yoni）中呈勃起狀。（圖9，37頁）畫面幾乎可說是輕快，還斜放著一隻落下的陽傘。雖然以強調陽具崇拜的方式解讀林伽，有時仍有爭議，但較早期黑色短柱狀的偶像頂端往往有特別記號，用以代表龜頭。這樣的雕刻至少可追溯到公元前九世紀，而一般認為濕婆的陽具崇拜是印度教中最早的習俗，甚至可能比印度教更早。

《濕婆往事書》（*Shiva Purana*）記載，梵天（Shiva）、毗濕奴碰巧看見濕婆巨大的林伽，決定要找到林伽的起點和終點。梵天化身為天鵝向上飛翔，而毗濕奴則變為野豬向下挖掘。但他們雖然持續不輟四千年，卻仍無法找到起點和終點。接著濕婆以五面十手的人形出現，告訴梵天和

毗濕奴，三人其實是同一個神祇的一部分。這種圓頭的黑石短柱在許多寺廟中受到信徒喜愛、奉上花圈，而且多半置於女性器官形象的盆子或胎藏之中，也許正是此物能帶我們回到過去，感受事物的根本，見證那被遺忘的數萬年間、人類剛出現時對本初的崇拜。

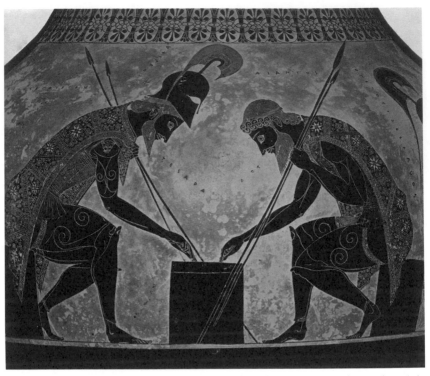

圖10 ▶ 希臘勇士阿基里斯（Achilles）與埃阿斯（Ajax）玩局戲。黑繪式雙耳壺。艾色
基亞斯（Exekias）。約西元前530年。

---❖ 第二章 ❖---

古典時代的黑

　　希臘羅馬時期統稱為古典時代，那個時代讓人聯想到白色和光明，想到俗稱大理石的高品質石灰岩，想到代表陽光和文明的神祇福玻斯（Phoebus）和阿波羅（Apollo）的光芒。穿著黑亮的罩衫在市集裡閒逛，自然不符合古希臘人的風尚。但也正是在古典時代，黑色器物變成日用品，黑色成為藝術的主色，而黑代表死亡和災厄的意義也徹底成為生活的一部分。這並不表示古典時代的黑已經有了現今西方抽象、統一的意涵，不過當時主要用來指黑的詞（希臘語melas，拉丁語niger和ater）都已相當重要而且廣為使用。

　　希臘史前時期，不論往前追溯多久都能找到黑色的器物。公元7500年前的中石器時代，米洛斯島（Melos）是黑曜石產地。黑曜石是一種火山玻璃，無法切割，但能夠像燧石一樣敲碎做成狩獵用的小刀刃。其他如滑石及蛇紋岩等黑色岩石則經由搥打、分塊做成工具、手斧還有斧頭。約公元前6000至4000年的新石器時期，希臘人製陶的工藝已臻成熟。「拉里薩風格」（Larisa style）的陶器經加工呈黑色，再整平及打磨光亮。約公元前3000到1000年的基克拉澤斯（Cycladic）時期生產一種容器，名字十分古怪，叫做「煎鍋」，為有把的平盤，風格同樣也是黑色拋光。

這種容器似乎並不用來煎炒，而是倒入少許的水，待黑色表面上的水平靜下來，即可當作鏡子使用。

　　克里特島（Crete）基克拉澤斯時期（Cycladic period）發展出的邁諾安文明（Minoan civilization），將滑石和赤鐵礦切割打磨成寶石、小型器皿還有石章。碳黑用於裝飾陶器，此外在空間寬敞、廊柱重重的宮殿之中（比如克諾索斯〔Knossos〕那座）灰泥牆上會以碳黑作為底漆，好襯托出壁畫中濃烈的赭、白、藍色。壁畫裡畫著宴飲、海上的大帆船，還有敏捷的青年在鬥牛。婀娜的女性則以側面示人，並以濃黑勾勒出輪廓，畫上黑眼睛、黑眉毛，還有一頭烏溜溜的豐厚捲髮。

　　其後邁諾安文明很可能是受到了鄰近的聖托里尼火山巨災的影響而傾頹，而邁諾安風格的元素則由希臘本島上的邁錫尼文明承續。其中一個反覆出現的主題是章魚，黑色彎曲的觸手以美麗迂迴的舞姿交織圍繞著瓶盤。

　　邁錫尼文明的鼎盛時期為公元前1600到1200年。隨著時間來到偉大的城邦時期──雅典、斯巴達、底比斯、阿爾戈斯──陶器上的黑色圖樣開始有了人形。公元前七世紀開始發展出黑繪式風格（black-figure style）。黃赭色的背景襯著瘦削的黑色半身人像，長長的鼻子，瞪大了眼睛，或者上戰場打仗，或者從事休閒活動。這類設計往往清楚明朗十分美麗，於白底黑像之間取得巧妙平衡（圖10，40頁）。黑色的英雄擊敗了黑色的牛頭怪（minotaur），黑色的婦女反抗黑色的森林之神薩梯（satyr），黑色的運動員彼此競爭──古代世界有很大一部分在色彩鮮明的黑、赭陶罐上活了下來。接著，約公元前500年時出現紅繪式風格（red-figure style），明暗從此顛倒（圖11，44頁）。這下改由淺紅棕色、秀氣的人物襯著烏黑光亮的背景在摔角、跳舞，或只是坐著。畫面上的人

似乎更常在思考，或只是瀟瀟灑灑地放鬆。細緻的線條隱隱勾畫出柔軟的肌肉，或深情地描繪動物纖細的四肢。這些都可在本書的插圖中看到，圖中阿波羅和海克力斯扭打爭奪德爾菲（Delphi）當地用以預言神諭的神聖三腳凳，阿波羅的小鹿見了海克力斯手中的棍子忍不住往後一縮。

這些文明的人物，身後的背景黑得十分絕對。希臘羅馬繪畫專家文生‧布魯諾（Vincent J. Bruno）形容得十分貼切：「紅繪瓶上，一片毫不退讓的平滑黑釉圍繞人物四周，『絕對強調虛空』似乎放大了生命力以及人物造型的力量。」此處提到「虛空」，當中存在主義式的味道，也許更符合我們當今的觀點，而不屬於古希臘。但黑在希臘社會的確扮演雙重角色，離開了珠寶、壁畫、陶器，黑便成了絕望、失敗、羞恥及死亡的顏色。

普魯塔克（Plutarch）重述的牛頭怪傳說中，用來獻祭的年輕人被船載到克里特島供牛頭怪（Minotaur）吞食，由於他們是要航向「某種毀滅」，因此船上掛著黑帆。無論如何，由於古代的船隻在縫隙間填上瀝青防漏，造船的木材也塗上焦油，因此船多半是黑的。荷馬在其史詩《伊利亞德》（Iliad）中便時常提到希臘人的「黑船」。不過，船帆通常不是黑的，而是所用的麻料或亞麻料的顏色。

特休斯（Theseus）吹噓自己將會殺掉牛頭怪，他父親埃勾斯（Aegeus）給了船長幾片白帆，若忒修斯活著回來就將帆掛上；若他死了，則用黑帆。忒修斯後來的確在克里特國王米諾斯之女阿里阿德涅（Ariadne）幫助下除掉了牛頭怪。然而，或許因為他一心惦記著阿里阿德涅，回雅典時忘了換掉船帆，埃勾斯站在高處遠望，看見掛的是黑帆，便縱身一躍摔死在岩石上。

黑色的器物不見得都與死有關。當時日常使用的陶器都上了黑釉，

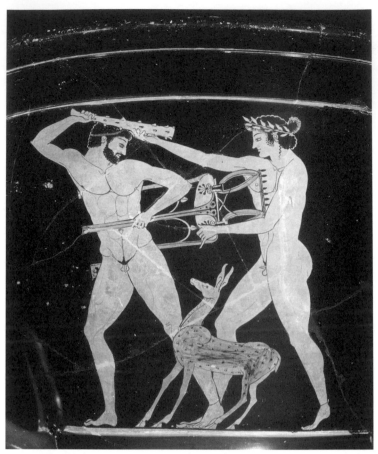

圖 11 ▶ 達紅繪式酒器，推測為米松（Myson）所做，約公元前490-460年，
上有海克力斯及阿波羅在爭奪德爾菲預言神諭用的三角凳。

斯巴達人還喝黑湯（melas zomos），但服裝通常不是黑色，根據現存紀錄
描述，衣服的顏色有白、藍灰、藏紅、紫色、榲桲色或青蛙色，或者是
自然纖維的原色。有些衣服上還印上金色的文字，聽來十分摩登。但純
黑只留給死亡。好的戲劇演出中仍能看到希臘式的葬禮，《奠酒人》（*The
Libation Bearers*）一開始，古希臘劇作家埃斯庫羅斯（Aeschylus）就把送葬

的隊伍搬上舞台。俄瑞斯忒斯驚呼道：「這群來到此處的女人是做什麼的／個個穿得一身黑？」原文中寫的「melanchimois prepousa」，來自希臘文中代表「黑」的字根：melas（我們頭髮和皮膚中的黑色素〔melanin〕也來自這個字根）。這群黑色的弔喪人是戲劇中的歌隊（chorus），隨後我們會知道，黑色也是鑄下錯事的顏色。歌隊吟唱道，若有人玷汙處女的床，他手上「挑釁他的黑血」沒有河流能滌淨。這齣戲有黑色的對稱，劇末復仇三女神（Furies）進場，要俄瑞斯忒斯為弒母付出代價時，身上穿的也是暮色或暗色近黑的袍子。

這裡的原文並沒有黑的字根melas，我們也看不見憤怒女神，只有俄瑞斯忒斯能看見。但在下一齣戲《歐墨尼得斯》（The Eumenides）當中，復仇女神成為歌隊，三個人我們都能同時看見。她們東倒西歪睡在阿波羅神廟外，神色還有服裝都帶著暮色或暗色近黑的色彩。即便不是埃斯庫羅斯的作品，糾纏俄瑞斯忒斯的憤怒女神亦身穿黑衣或者本身即是黑色，顯然此事自有其傳統。四、五世紀後，保薩尼亞斯（Pausanias）寫道：「就在憤怒女神要奪去俄瑞斯忒斯神智之際，在他眼裡他們成了黑色，但當他咬掉指頭，他們又變回白色，而他也恢復了神智。」維吉爾（Virgil）在其史詩作品《埃涅阿斯紀》（Aeneid）中曾提到此故事的其他場景，俄瑞斯忒斯的母親克萊登妮絲特拉（Clytemnestra）「手持火炬以及黑色毒蛇追趕」。

對於黑色在舞台上可能有的效果，埃斯庫羅斯顯然有其獨到眼光。在《祈願女》（The Suppliant Women）當中歌隊由達那俄斯（Danaus）的眾女兒組成，她們要躲避埃及國王埃及普特斯（Aegyptos）的眾兒子。這些女子的袍子據說既奢華又野蠻，她們本人則被比做利比亞人、埃及人、印度人以及衣索比亞人，換言之她們膚色黝黑或近黑。據描述，追捕他們

的埃及人膚色也黑，和雪白的衣裳正成對比。

　　達那俄斯和女兒這一片富麗而黑的景象，最終以獲得庇護作結，而非死亡。但死亡的黑卻豐富了希臘戲劇的視覺饗宴。歐里庇得斯的劇作《愛爾塞斯提斯》（Alcestis）當中，死亡的化身上場和阿波羅鬥嘴，至於他的樣子，稍後根據劇中的海克力斯所述，是一襲黑袍的死者之王。愛爾塞斯提斯王后（Queen Alcestis）代丈夫阿德墨托斯國王（King Admetus）受死，據劇本所述，她赴死時穿一身黑衣，而劇中阿德墨托斯也換下王袍穿上黑色罩袍哀悼，朝臣亦然。不過，此劇固然黑暗，卻仍帶有喜劇的成分，而到了劇末，海克力斯靜待著要與死亡來場摔角。身為力士海克力斯，他贏了，帶回了愛爾塞斯提斯。

　　在悲劇的詩學中，談到黑時，意義總在字面和譬喻之間游移。黑色的戰馬必然體色烏黑，然而黑色的船難之所以黑，可能是因為死亡人數，而不是因為船身塗了焦油。舉個重要的可怖事件為例，伊底帕斯（Oedipus）用別針刺瞎自己時，從眼窩中汨汨流出的血就以黑（melas）來形容。他雙目失明回到舞台上時戴著新的面具，上頭可想而知塗了黑色，不過他口中所說的黑必然也指他身體極端的苦楚，指他弒父娶母的恐怖和汙濁，還指他失明後一片幽暗。

　　希臘戲劇常讓人強烈感覺人生無法逃離死、黑、惡事。而在希臘人的宇宙觀中，戲劇、憤怒女神、黑色死神的背後，是一個人死後要去的晦暗之地。「冥府」（Underworld）地如其名。它就位於我們腳下不遠處，若是找對山洞，就能爬下去。此地的大門是黑色的，長著黑色的白楊樹。四處暗如黑夜，卻又不是完全無光。流經此處的河流──怒河（Styx）、忘川（Lethe）、怨河（Acheron）──都十分幽暗，常有人以黑形容之。掌管此處的冥神黑帝斯（Hades）無情但公正。人們可能會稱他為暗者或黑

者，不過其他時候多半以蒼白形容他，有時會說他有一頭黑髮。他的寶座有時是黃金打造，其他時候則是黑色的黑檀木。他的手下有死亡之神，還有無數的死亡，單獨造訪世上的所有人。駕車出巡時，烏黑的馬匹替他拉車。凡人獻祭給他時，奉上的是黑色的牲畜，尤其是黑羊或黑牛。他養了一群烏黑的黑牛，由靈魂的牧牛人墨諾忒斯（Menoetes）負責掌管。他會派出長著黑色翅膀的夢來打擾人的睡眠，而他的女兒墨利諾厄（Melinoe）四肢半黑半白，黑的遺傳自父親，白的則遺傳自母親珀耳塞福涅（Persephone）。在希臘人陰冷而奇妙的冥府中，冥王黝暗，而他的王后卻明亮。她是春天，每年從死亡的冬季中復甦，以花果為大地披上新衣。她在揚·布勒哲爾（Jan Bruegel），有一別名叫「絲絨般的布勒哲爾」，是偉大的彼得·布勒哲爾（Pieter Bruegel）之子的畫中膚色同樣明亮，同一幅畫裡奧菲斯（Orpheus）正對著她還有不是十分黝黑的冥王黑帝斯彈奏豎琴（圖12，48頁）。不過冥府則以各種黑構成，而這點在希臘、羅馬、基督教的幽冥世界中顯然一脈相承。

　　黑色最重要之處，還有它常帶有的負面特性，都反映在希臘的視覺理論之中。柏拉圖曾解釋人如何視物，把視覺形容為一道眼裡射出的光。人之所以能看見事物，是因為視覺從眼裡躍出與事物接觸，而在人的主觀感覺上，視覺的確如此。他認為，當視覺的光最為寬廣時，人就看到白色；最為狹窄時，就看到黑色。他的後輩亞里斯多德則認為如此說法不可能正確，如果視覺是眼中放出的光，人在黑暗中就可以視物。然而這番言論並沒有推翻柏拉圖的說法，柏拉圖也曾談到可視之火從物體中躍出，還說普照的光明是一把更幽微的火，沒了這把火就無法視物。

　　這套理論中有許多的火，而亞里斯多德則有一套更平宜近人、在我們聽來也更有道理的說法：他認為陽光由物體反射後進入眼睛之中。不

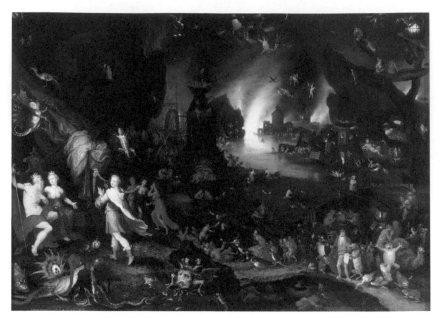

圖12 ▶ 老楊‧布勒哲爾的《冥府中的奧菲斯》（Jan Bruegel the Elder, *Orpheus in the Underworld*），1594年銅板油畫。

過他贊成柏拉圖的說法，也認為黑白是主色，以不同比例混合黑白就能造出其他顏色。一般認為柏拉圖年輕時曾畫過畫，而亞里斯多德一向致力於實驗，讓人不免好奇他們的黑白顏料是否不純，混出的灰時而偏紅，時而偏綠，時而偏藍。

　　談到古代的顏色和色調，不能僅看作是光學特性。希臘自然哲學家德謨克利特（Democritus）曾說白滑而黑粗，柏拉圖則說黑是口中的澀感。在亞里斯多德看來，白是極端的甜，而黑則是極度的苦澀。這並不是說顏色就等於味道，畢竟苦和黑一樣，都不甘於原本字面的意義。失敗、背叛、羞辱、忘恩負義都帶有苦味，同理不論光線再怎麼明亮，愁

雲慘霧卻是黑的，心是黑的，死亡是黑。亞里斯多德把眼前的黑比做灰燼和口中燒焦的食物，前述那套譬喻因而變得更加有力。不過，他從釉色光亮的黑盤中拿棗子和桃子吃的時候，應該並不覺得苦澀。

這些哲學家對於黑的苦味的說法，有助於我們思考黑色在希臘文化中扮演的雙重角色。黑的美和它哀傷的苦，或許並非毫無關聯。美味的菜餚可能需要加進苦味的香草，時髦華麗的黑也可能帶有一絲晦暗。此一元素雖可能隱而難見，但可說是賦予了黑色器物一種嚴肅的氣質。也許正是黑這一層隱含的苦，讓黑色的設計有了與眾不同之處。再回頭看紅繪式陶瓶，上頭所有人物的四周皆圍繞著濃密的黑。當時的人決定採用黑，可能也影響了我們今天認為什麼樣的文化較為精緻。就連瓶子也可能變得嚴肅起來。瓶身的黑有也可能呼應銀器因疏於擦拭而顯出的黑。

希臘藝術美則美矣，卻也無情，不只悲劇如此，繪畫亦然。如此說法乍聽之下或許奇怪，畢竟古希臘畫家幾乎沒有作品傳世，然而希臘最著名的畫家阿佩萊斯（Apelles）就以陰沉（austeritas）著稱。老普林尼十分讚賞其筆下人物的優雅，但尤其讚美阿佩萊斯輪廓極其精準、絲毫不差，還有他所畫之肖像精描細繪栩栩如生。

普林尼還說阿佩萊斯及其他的希臘巨匠只用四種顏色：白、黑、紅、黃。普林尼此話或許稍嫌誇張，早在千年前克里特島上的藝術家在繪製濕壁畫時即以濃豔的藍畫出大海還有海豚圓潤彎曲的身形，要說千年後的希臘畫家卻不用藍色顏料，實在沒有道理。另一方面，維爾吉納（Vergina）現存一座可能與馬其頓腓力二世（Philip II of Macedon）有關的墓室，當中的希臘壁畫看來的確是只有了普林尼所說的四個顏色（能調出既鮮明又細膩、各種明暗的粉色及灰色）。這些壁畫都是成熟的藝術作品，由一位或多位藝術家繪製而成，他們能畫出四十五度

角的戰車和人物，筆觸以現代的標準看來大膽豪放。阿佩萊斯當時還在世（約莫五十歲左右）且正是馬其頓的宮廷畫師，但卻沒有人推測是這些壁畫是阿佩萊斯所繪，或許是因為大家覺得畫得還不夠高明。無論如何，希臘畫家顯然展示出他們的藝術功力，部分是因為色彩刻意受限，他們卻能運用自如，另一部分則是他們利用陰影讓畫中人物有了分量和血肉。羅馬詩人暨小說家佩托尼奧（Petronius）的《愛情神話》（*Satyricon*）中，恩柯皮亞斯（Encolpius）走進畫廊，告訴讀者最讓他眼睛一亮的，便是「站在阿佩萊斯作品前的時候，希臘人稱此類作品為『單色』（Monochromatic）」。他讚美輪廓細膩的筆觸，不過從他話中可清楚聽出那些是繪畫作品而非素描。

在希臘畫家的調色盤上，黑的確是重要的顏色。另一個更早期的藝術家阿波羅多羅斯（Apollodorus），有「陰影畫家」（Skiagraphos）之別稱，正是因為他發明了明暗法（chiaroscuro），也就是以深淺明暗來創造立體感。根據普林尼所言，阿佩萊斯自己就發明了一種製造「黑顏料」（拉丁文為 atramentum）的新方法，其他的藝術家都用葡萄皮的灰燼，他則將象牙拿去燒。其實阿佩萊斯並非第一個使用所謂「象牙黑」的畫家，不過他筆下色彩中多帶粉米、黃銅，象牙焚燒後產生濃烈而溫暖的黑應該十分能烘托。

普林尼也稱讚阿佩萊斯在畫作完成時刷上一層薄薄的（tenuis）水綠墨（atramentum），正是這道手續讓他的作品染上一抹陰沉（austeritas）。後世的評註中可能稱最後上的這層東西為「黑色亮光漆」（black varnish），但拉丁文中並未提到漆，只說是黑色顏料（水綠墨）。這一層塗料或許含有保護畫作的成分，很可能是阿拉伯膠，但是陰沉一詞並未點出上了亮光漆之後，畫作所增添的光澤或色彩深度。數百年後，英國畫家泰納

（Turner）在畫布上加上一層薄薄的燈黑，暫時壓下上頭炫目的色彩，不禁讓人思考阿佩萊斯在畫作即將完成之時是否也上了一層淡墨，不但收斂了濃烈的色彩，也讓畫面呈現啞光。

　　阿佩萊斯的主題倒也並非總是憂鬱，至少在普林尼是這麼說的。他和其他時代有天分的畫家一樣，用當代大人物喜好的方式替他們畫像。他多次替亞歷山大大帝本人畫像，有時亞歷山大手中還拿著閃電。此外普林尼還說，他曾替亞歷山大的妃子帕坎斯蒂（Pancaste）畫像，畫得太美，於是亞歷山大將帕坎斯蒂許配給他。如此說來，他的畫不可能太過陰沉。

　　不過根據琉善的文章所述，他的確畫過充滿教化意味的寓言故事。那幅畫的主題是誹謗中傷，由於文藝復興時期的畫家波提切利（Sandro Botticelli）等人曾試圖根據琉善的描述仿作此作品，因此至今可說仍可看到這幅畫作的畫作。波提切利早年畫中海浪上的維納斯有可能是仿自阿佩萊斯描繪阿芙蘿黛蒂（Aphrotie）[4] 從海中升起的著名失傳畫作（若只有黑白紅黃四色，要畫這樣的主題並不容易）。《仿阿佩萊斯之誹謗》（*The Calumny of Apelles*）一畫中，寶座上的男人長了一對驢耳朵，向化為人形的「誹謗」伸出手來，據琉善所述，那是個「美貌不可方物的女子」。畫中還有兩個女人，分別是「無知」和「懷疑」，在他耳邊低語，另一個面容憔悴的男人則代表「嫉妒」，正催喚他快點相信謊言（圖13，52頁）。

　　不過，琉善著墨最多的，則是畫面最左的兩個人物。其中一個女

4　譯註：阿芙蘿黛蒂（Aphrotie）是希臘神話中掌管愛情、性慾及美的女神，到了羅馬則成為維納斯（Venus）。

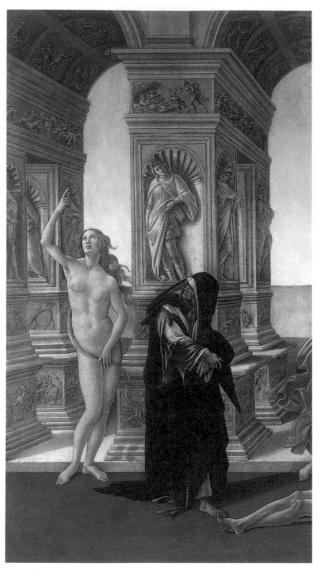

圖 13 ▶ 波提切利,《仿阿佩萊斯之誹謗》(*The Calumny of Apelles*),1494年,蛋彩、畫板,局部。

人身著喪服，一襲黑衣滿是補釘——沒記錯的話，她的名字是「懊悔」。無論何時，她總是滿眼淚水地別過身去，還一面滿懷羞愧地偷看向她走來的「真相」。

　　琉善並沒有說真相一絲不掛，但波提切利卻如此安排（還以纖細莊重的風格安排得很美），以引用「赤裸的真相」的典故。這一點，他和阿佩萊斯平分秋色，甚至更勝一籌。然而若論懊悔的形象塑造，波提切利可能就有不足之處，她的確傷心不已地握著雙手，但此形象卻也能解讀為不懷好意的糟老太婆。根據琉善所述，阿佩萊斯筆下的懊悔含蓄內斂地將自責表達得淋漓盡致。她站著，滿眼淚水，羞愧不已地偷眼去看，身上一襲被自己撕破了的黑色喪袍。

　　雖然我們只能想像她的形象，但根據琉善所述，我們能從懊悔身上知道幾件事情，比如希臘的喪服的確是黑的（琉善用的詞是melaneimon，同樣也來自melas〔黑〕的字根）。從她身上還能看出，早在古典希臘時代，哀傷和懊悔穿的（還有撕的）是同樣的袍子。之所以要提出這幾件事，是因為巴斯德在其談黑的著作中宣稱，黑色的送葬隊伍始自羅馬人，而悔罪的黑則更晚，是基督教的產物。波提切利筆下的懊悔身上襤褸的黑衣，能追溯到一個穿黑衣就能造成視覺暴力的時代。埃斯庫羅斯的《奠酒人》一開始，弔喪的人擰肉扯髮撕衣。當時若有人身穿黑衣，在其他人眼裡他很可能將衣服撕成碎片，若是真正的哀慟或因為鑄下錯誤而日日被憂傷折磨，必然會如此。

　　阿佩萊斯並不是時代較早的卡拉瓦喬（Caravaggio）或是馬哲威爾（Robert Motherwell）。他是他那個時代的大師，也是史上第一位因為筆下的黑的特質而受到讚揚的畫家，其後有數百年的時間無人與他齊名。

＊ ❈ ＊

　　據普林尼所說，他所處的羅馬文明沒有作家能和阿佩萊斯匹敵。當時也有不俗的畫家，比如基齊庫斯的璦婭（Iaia of Cyzicus）——「她作畫的速度，無人能出其右。」她似乎長於人像，以自畫像聞名，而人像畫是羅馬藝術的擅場。由於她畫中人物死後經防腐處理，下葬時裹上屍布，她畫的人像因此受到保護得以留存，今天看來栩栩如生。這些畫像的用色都屬於普林尼曾提到的黑白紅黃之譜，並以濃重的黑色畫出頭髮、眉毛、眼睛，並（略微）劃出陰影。

　　黑還有更震撼的用法，就存在於大宅牆上的壁畫上，今天仍能見到。我們很幸運，其中某些壁畫保存在龐貝城的火山灰之中，因為這樣一件歷史的無常而得以流傳。到了奧古斯都大帝（Emperor Augustus）時期，也就是公元前後幾十年間，發展出一種新的風格：一片飽滿的純色之上，畫著帶有些許寫實風格的彩色人物。這個強烈的背景可能朱紅也可能是黑，一片黑讓空間向後延伸，小人物襯著黑顯得有些哀戚，似乎是被放在了虛空之前，程度更勝希臘陶瓶。維蘇威火山不遠處的博斯科特雷卡塞（Boscotrecase）小鎮之中有座宅第，是奧古斯都大帝的女兒及其夫婿所蓋，當中一間房間的牆就是一片黑色，只有下牆板是一條深紅的板子（圖14）。這幾面牆黑如煙灰，但卻有幾道鮮黃帶金的線交叉而過，約莫別針或鉛筆粗細，略略描出屋子或神廟的骨架。極度的優雅纖細，既輕率又搖搖欲墜，襯著極黑背景，黑得不顯空洞，而是濃重，彷彿無法穿透的濃霧。

　　羅馬建築師維特魯威（Vitruvius）在其《建築十書》（*Ten Books of Architecture*）之中專章討論如何製造適宜用於壁畫的黑，黑在羅馬繪畫當

圖14 ▶ 博斯科特雷卡塞近維蘇威火山一帶羅馬宅第中的黑室，公元前10年左右。

中的地位，由此或許可見一斑。書中篇幅超過黑的顏色只有朱紅，不過他對於同輩恣意亂用此色相當不以為然。要製造黑，必須將樹脂放入火爐中燃燒，使煙灰從排氣孔中飄出，黏到附近的大理石牆上。刮下煙灰後混入膠質可做成墨水，混入漿料則成為壁畫顏料。若將酒糟烤過，與漿料一同搗碎，更佳。此法所得之色彩較一般黑色更令人愉悅，且所用之酒糟釀酒品質越佳，仿出來的黑越好，不只能仿出一般的黑色，還能仿出印度墨水的顏色。

在維特魯威看來，黑並不苦，文中「令人愉悅」之原文為「suavitas」，羅馬人用以形容聲音、滋味以及外表甜美。

壁畫不適合冬季用的房間，火堆的黑煙還有「油燈的煙灰」很可能把畫給燻壞。此時維特魯威建議使用黑色的牆板，並以黃赭或朱紅裝飾。房間的地板很可能採用黑大理石，因此也是黑的，不過他尤其建議採希臘式工法鋪地，能吸濕。我引他文中細節，是希望能讓讀者對希臘羅馬的建築工法有更完整的概念，不過他書中所述可能也很符合希臘衛城旁腓羅帕鮑（Philopapou）山丘上阿爾西比亞德斯（Alcibiades）宅第裡的飯廳，蘇格拉底、柏拉圖和友人都曾在裡頭談論過政治、愛情還有美善的本質。

　　在飯廳底下掘出兩呎深，將地面擊碎後撲上碎石或燒過、搗碎的磚，角度傾斜以便排水。接著填入木炭，密密實實踏平，混和灰漿、石灰、灰燼後鋪滿半呎深。表面依尺及水平儀建造，以磨石磨光，使之看來如黑色鋪面。如此一來，晚宴上不論何物從杯裡打翻、由口中噴出，落地立乾，即便僕人光腳隨侍一旁，也不因踩在地板上而感冒。

　　「黑色鋪面」當中「黑」的原文是「niger」，羅馬人多半用來指令人賞心悅目或光亮的黑，也用以形容努比亞人及伊索匹亞人的膚色（並無歧視之意）。若是較偏啞光的黑，則用「ater」，也就是英文中「atrocious」（殘暴的）一詞的祖先，不過ater不盡然苦澀，因為維特魯威好用的黑色顏料水綠墨（atramentum）就以其為字源。

　　羅馬時代有形形色色的黑色物品。地板上的馬賽克色彩可能很豐富，多半是銅紅至藍綠色系，但也常是黑白雙色，上頭也許顯示骷髏或蒙面人物，不過單色的馬賽克倒也並非都很陰鬱。有一幅位於羅馬港口奧斯提亞（Ostia）的馬賽克，上頭就有兩艘船擦身而過，還拚出了港口

的燈塔（圖15）。此設計有一股自由的韻律，但航海的細節一絲不錯，兩艘船顯然利用了同一股離岸風。左邊的船有戰船般突出的船首，用了主帆和前帆，而右邊的貿易船雖然可以清楚看到前桅，但卻只用了主帆。兩艘船上都沒有成排的槳手（克里特島邁諾安文明的壁畫中就有畫出，密密畫得像蜈蚣一般）。前景有一隻海豚彎曲身子優游嬉戲，水中亮色的條紋則顯示船速很快。

羅馬人的家中也有黑色的工藝品。壁龕裡可能站著用黑色大理石或者黑檀木雕刻而成的人物，女主人的珠寶匣裡，可能有英格蘭約克郡（Yorkshire）惠特比（Whitby）產的黑玉雕刻而成的串珠、手環或髮簪。珠寶還有實用功能，羅馬人的服裝多不縫合，而是以胸針固定，胸針常以黑色的寶石縞瑪瑙製成，或用黑玻璃，或用烏銀（由銅、銀、硫化鐵混合而成的黑色金屬）。家中千金可能會戴一條切割為心型的黑玉吊墜，如已訂婚，吊墜上則有邱比特忙著跟愛情有關的工作，也許是在製造愛杯（loving cup）（圖16，58頁）。女主人的父親、丈夫還有兒子各至少會

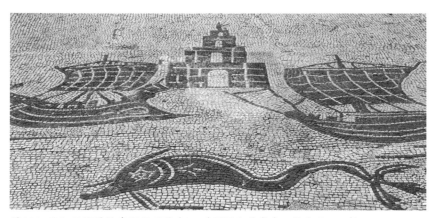

圖15 ▶ 兩船經過羅馬奧斯提亞港（Ostia）燈塔之馬賽克，約公元200年。

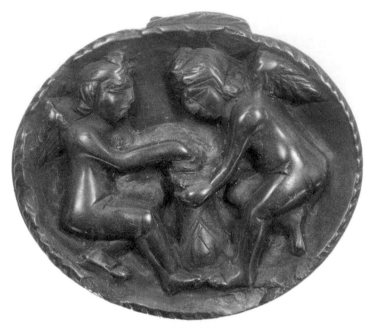

圖 16 ▶ 羅馬帝國不列顛行省惠特比所產之黑玉吊墜，邱比特設計為
工匠形象，也許是在做陶瓶或陶杯。

戴一枚戒指，可能鑲上黑玉、烏銀或黑玻璃，並切割為印章型式，能用
於封緘。在這戶人家工作、較不富裕的人也可能戴戒指，也許是鐵製的，
上頭或許鑲著滑石等較便宜的黑石。

　　若這戶人家信步走出門外，將會走過幾幢表面為黑大理石的建築，
有一些還有花崗岩的黑柱。碰上認識的人時，若他身上穿著黑色或近黑
的羅馬式長袍托加（toga），也就是穿著深托加（toga pullus），這家人會
致上哀悼之意，這是因為羅馬人仍維持了希臘守喪穿黑衣的習俗，而
且穿得更久。到了某一天，父母將會帶著家中的孩子到古羅馬廣場（the
Forum）一側的神龕黑色大理石（Lapis Niger）去。神龕的起源早已無可

考，但當時的人認為可能是用來標記建立羅馬城的羅慕路斯（Romulus）之墓的位置。我們也許可以想像，這戶羅馬人家的父親在家人斂容正色思考自己城市的起源時，說起了上述難以確定的種種事情。他必會伸出一根手指順著石上古老的銘文摸去，上頭寫著無論是誰打擾了這塊聖地都會受到詛咒，文字先是由左讀到右，再由右讀到左，如此反覆，最古老的拉丁銘文都是這樣的讀法。

　　這戶羅馬人家回家的路上，是否還會看到穿著黑衣但不為哀慟、只為時髦的人，我們無法確定。當時，黑羊毛因為柔軟美觀，確實十分受重視，但最受羅馬人青睞的顏色並非黑色，而是紫色。這位羅馬父親若是任職元老院，外袍上就會有紫色條紋，兒子的袍上也會有。他還認識一位地位崇高的祭司，祭司的外袍上也同樣有紫紋。

　　談到紫色（purpura），一般而言，只有帝王能穿全紫的外袍，且是在典禮上穿。帝國晚期，使用紫色開始受到管制，偶爾會有有頭有臉的人物被賜予能夠更常穿紫色的殊榮。功在社會者能終身著紫衣，運動賽事中官員能穿紫色的披風。就這點而言，紫在羅馬時代和十六世紀上好的黑色天鵝絨享有同等地位，而且以顏色而言，其實也沒有那麼不同。當時的紫色染料由地中海海蝸牛骨螺（Murex）的遺骸搗碎製成，十分昂貴，顏色從深紅到最深的天鵝絨黑都有。維特魯威說過，本都（Pontus）和高盧（Gaul）出產的紫都是黑的（atrum）。歷史學教授布萊德利發現，主張自由派政治思想的身穿較偏紅的紫色，而穿深黑紫的都偏向保守。奧古斯都大帝曾開玩笑說過，人家賣給他的提爾紫（Tyrian purple）顏色極深，得站在屋頂上、陽光下，才能看出那並非黑色。但他還是穿了。

　　至於羅馬服飾有多接近黑色，或許可從雕像窺得一二，有些複合雕像的身體為白色大理石，衣服則是黑色。羅馬皇帝哈德良（Hadrian）的

姻親瑪蒂爾達（Matidia）有一座比真人還高的雕像，她那一身坦胸露肩的黑色大理石袍顯然不是喪袍。土耳其安塔利亞博物館雕像廳中展示有一座舞者的雕像，舞者往前一擺身子，裙子飄舞飛揚，和她的頭髮一樣也是黑色大理石製成——應該說，由曾經是黑色的大理石製成（圖17）。這樣的裙子原先究竟是偏向最深的黑紫還是黑色，不得而知，所以我們也許還是不要想像羅馬婦女會像美國畫家沙金特（John Sargent）筆下的X夫人那樣，穿著黑色的晚禮服。

不過，值得注意的是，詩人奧維德（Ovid）在建議羅馬婦女該如何穿著時，曾說深色的衣裙最適合雪白的肌膚。深色（pullus）是羅馬人守喪的顏色，雖然不見得是黑色，但可能是深灰色，類似我們說的「木炭色」。奧維德還寫道，特洛伊的布魯塞依斯（Briseis）被擄走時，正在替被阿基里斯殺死的家人守喪。奧維德暗指她穿上灰／黑袍格外動人，使得阿基里斯立刻愛上了她。要說羅馬婦女穿什麼顏色好看，奧維德也列進了帕福斯香桃木色（Paphian myrtle）。美國歷史學家謝貝斯塔（Judith Lynn Sebesta）曾寫過一篇文章討論羅馬織品的顏色，認為香桃木的葉子是極深的深綠色，因此奧維德指的可能是深綠色。然而她也提到，奧維德曾在其他地方稱香桃木為黑色（nigra），而且這種樹看起來確實可能是黑的。這麼看來，帕福斯香桃木的顏色似乎介於深綠黑與黑之間。謝貝斯塔還提到，羅馬人在染黑布料時，可能利用鐵鹽加橡樹五倍子提煉出來的鞣酸當作媒染劑。有些羅馬人的布料被形容為黑（niger），甚至是烏鴉黑（coracinus）。

羅馬時代染黑的技術主要用於製作喪服，尤其是用於製作深托加。羅馬喪禮上代表死亡的黑還可能延伸為一齣怪誕劇，比如羅馬皇帝圖密善（Domitian）就演了這麼一齣戲，他設下黑色宴席警告對他懷有異心的

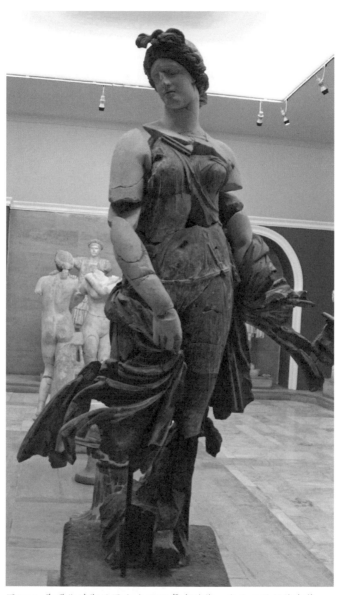

圖17 ▶ 希臘化時期的黑白大理石舞者雕像，公元二世紀後半葉。

貴族。據羅馬史學家卡西烏斯‧狄奧（Dio Cassius）記載，圖密善

> 曾宴請最有威望的元老及騎士，作法如下：他安排了一間房間，
> 四面從天花板、牆壁到地板無一處不漆黑，地上不鋪地毯，上頭放
> 了同色的、沒有軟墊的長椅，然後邀請賓客晚上獨自前來，不帶僕
> 從。首先他在每個人身旁放了一塊狀似墓碑的石板，上頭有賓客的
> 名字，還有一盞小燈，就像墳上會掛的燈。接著一群赤身裸體的清
> 秀男孩，同樣也漆成黑色，如幽靈般走進，圍繞著賓客跳了一段令
> 人生出敬畏之心的舞蹈之後，在他們腳邊站定。之後，賓客的面前
> 放上了祭拜亡魂常用的祭品，全都是黑的，盛在類似顏色的盤子裡。
> 結果每一個賓客都怕得發抖，不斷疑心自己下一秒就要被人割喉。
> 除了圖密善之外，所有人一片死寂，彷彿他們已經到了亡者的國度，
> 而皇帝本人則只談和死亡、屠殺有關的話題。

不過，這其實是場黑色喜劇的盛宴。圖密善的主要目的是嚇阻，等
到他的賓客獨自一人滿心恐懼被送回府邸之後，又有信差來了，給每個
人送來了墓碑，還有方才的黑盤，只是材質變成了銀和其他貴金屬。「最
後來的是方才隨侍該位客人的男孩，已沐浴打扮。」藉由這樣的做法，
圖密善似乎是想要讓位高權重的反對者都向他嚴峻的統治低頭。他是有
史以來第一個舉辦黑色晚宴的人，之後的人如法炮製。

羅馬人的幽冥之地可說比希臘人更為黑暗，當中的黑不但更常被人
提及，也花更多力氣描寫。古羅馬詩人斯塔提烏斯（Statius）說，火焰之
河（Phlegethon）會噴出黑色的火焰，而黑死神坐在高處。由於羅馬人有
好幾個形容黑的詞，因此並不顯得重複。當時的人時常區別引人入勝的、
豐厚的黑（niger）和啞光的、令人排斥的黑（atar），但在形容冥府時，這

兩個詞似乎可以互換。斯塔提烏斯的作品中黑河用的是「niger」，而其黑色的火焰用的則是「ater」，而死神則為「atra」（是atar的陰性型態，這是由於死亡「mors」一詞為陰性）。古羅馬詩人瓦勒里烏斯・弗拉庫斯亦不停抽換黑的詞面，談到黑夜（Stygian，取自冥河Styx）以及黑恐懼（niger）之地，坐著一名黑者（Celaeneus），一身黑（ater）。奧維德筆下的黑冥河有黑的氣息（halitus niger）羅馬人的冥后倍兒西鳳（Proserpina）（他們的珀爾塞福涅）又可稱為「Stygian Juno」。

斯塔提烏斯和瓦勒里烏斯・弗拉庫斯筆下各式的黑或許太過渲染，畢竟維吉爾筆下的冥府就沒有那麼強調幽冥之黑。然而維吉爾卻在《埃涅阿斯紀》中兩次使用了黑之火焰的矛盾修辭，而之後米爾頓或許受了這些段落啟發，在《失樂園》當中提到地獄之火放出「可見的黑暗」。在一個無光的洞窟中，海克力斯遇見了半人半神、噴出黑火（atri ignes）的卡庫斯。而當狄多指控埃涅阿斯始亂終棄的時候，發誓要以黑火（atris ignibus）追殺他，下一句則說當冰冷的死亡將她拿下，她的鬼魂將隨時隨地包圍著他。黑、火、霜三者並列，亦即將烈火與黑暗及冰冷兩個相對的概念並列，令人腦海中浮現一把超自然之火，燃燒著熊熊的黑暗及冰冷，要燃盡犯下罪惡的埃涅阿斯。

奧維德的詩歌中，羅馬不同的黑在此交會相合。奧維德和維特魯威一樣，也喜歡黑。在作品《愛的藝術》（*Art of Love*）當中，他告訴我們雖然他很容易為金髮的人動心，但看到黝暗的維納斯（in fusco grata colore Venus）卻覺得欣喜，而黑髮（capilli pulli）在雪頸上看來十分動人（此處的pulli應該偏向黑色，而非灰色）。麗達（Leda）就以她一頭黑髮（nigra coma）而聞名。奧維德本人也曾經一頭黑髮。他對於黑色的動物也十分留心，替普魯多（冥王黑帝斯的羅馬名）拉車的黑馬在他筆下是黑神

（nigri dei）。在其作品《變形記》（*Metamorphoses*）中，艾洛伊（Aroe）被變為一隻黑腳黑翅的寒鴉（原本的拉丁文因運用了頭韻還有行中韻，更凸顯鴉腳及鴉翅的黑：nigra pedes,nigris...pennis）。亞克托安（Actaeon）變為牡鹿後，被他養的獵犬咬死，當中有黑足（Melampus）、黑毛的煙灰（villis Absolus atris）、黑首白印的哈帕勞斯（Harpalos），還有黑（Melaneus）。當時，黑毛（Melanchaetes）撲向他的背，而殺手和攀爬者則將他撲倒在地。

這裡的黑毛是否就是一身黑毛的煙灰，並不清楚，但也不算是重點，重點是這群獵犬裡有黑犬，而獵犬把他的肉撕成碎片，這時他發出一聲不屬於鹿的哀號，同行打獵的夥伴則不停鼓動狗兒繼續，一面狐疑亞克托安到哪裡去了。也許是因為亞克托安是希臘人，所以在替獵犬命名時，奧維德用了以希臘文melas（黑）為字根的拉丁字詞。

黑色元素反覆出現，替《變形記》中形體奇異的變化增添了幾分肅穆甚至是肅殺之氣。奧維德筆下的黑，就影響和分量而言都可能極為壯闊。在時間之初有一次原始的衝突，日神福玻斯和纏繞山巒的巨蛇皮同（Python）曾經大戰一場。蛇死後，從黑色的傷口中湧出毒液（vulnera nigra），彷彿他的血液和毒牙中都流著毒液，於是一旦受傷，就被自己的毒給毒黑了。奧維德的黑色筆調也可能用得輕巧。伊里斯（Iris）接受任務要去喚醒睡神時，奧維德十分幽默地用了不少黑。靠近辛梅里安人（Cimmerian）領地之處，世界無光的盡頭，雲霧包圍，光線昏暗，伊里斯走進了密密長滿罌粟花的山洞洞口之中。她動手叫醒睡神，他不為所動閉著眼，下巴倚著胸前，大字形躺在黑檀木的床上，蓋著黑色或近黑（pullus）的棉被，裡頭塞著黑羽（atricolor）。

在他筆下最野蠻殘酷的時刻，對黑又再度多有著墨。菲勒美拉（Philomela）遭到殘暴的色雷斯（Thrace）國王鐵流士（Tereus）強暴、割

舌，在奧維德想像之中，那節斷舌像受傷的蛇一般在黑土地上扭動（terraeque...atrae）。色雷斯的土並非黑土，也從沒有人如此說過，因此此處的黑是詩人的筆法。黑土之黑，是為了視覺對比，也可能是因為土裡浸了血，也可能代表泥土之下的力量之黑暗。

奧維德以詩人之筆運用黑，但說來諷刺，這個筆調鮮活大膽、機鋒處處的詩人，最後卻被放逐到黑海之濱，在斯基泰人（Scythian）群集之地度過餘生。黑海的水一點也不黑，但即便在遠古時代，就已有「Pontos Axeinos」（不好客之海）之稱號，此一名號從斯基泰語aksaina得來，意思是無光而晦暗。

第三章

神聖的黑色

　　在羅馬人眼中，黑不一定要嚴酷，黑也可以甜美，可以奢華，可以肉慾。不過，若是去到神廟，裡頭穿黑衣的是喪家而非祭司，主神朱比特（Jupiter）也不代表暗或黑，祭司及護火貞女（vestal virgin）則穿白或紫衣。神靈的宇宙需要一番極大的改變，才可能出現一個受人尊崇為萬主之主的神，祂是世界的光，祂的居所則在人能想像的最深的幽暗之中。

　　羅馬帝國廣納不同民族，其中有些民族原本就有與黑有關的傳統。古希臘地理學家斯特拉波（Strabo）曾記敘琉息太尼亞（Lusitania，今葡萄牙）的人，筆下彷彿一群遠古的維多利亞人：「男人盡著黑衣……但女人永遠穿長斗篷以及顏色明豔的連身裙。」伊比利半島上與黑有關的傳統遠早於西班牙的菲利浦二世（Philip II）在位時期，原因在於當地有項重要的黑產品。斯特拉波曾特別稱讚伊比利羊毛，「烏黑者，美而出

眾，無論何時，育種用的羊隻皆為一塔蘭同（talent）[5]一隻。」黑羊毛倒也不全都精緻昂貴，許多男人穿的「粗質黑斗篷」可能是用黑色山羊毛製成。斯特拉波曾說錫島（Cassiterides，可能指西西里島）一帶的人穿黑衣，衣長及足，手持竿杖，看來就像悲劇中的復仇女神，也就是憤怒女神（Furies），這裡指的也是牧人。此處說的竿杖，可能是較早期的牧羊人曲柄杖。

雖然伊比利婦女的穿著可能較為明豔，但再往北方走，另有一些穿黑衣的女人，神似憤怒女神的程度更令人心驚。公元60年，羅馬人入侵莫那島（Mona，今安格爾西島〔Anglesey〕），當地是德魯伊（druid）反對勢力的大本營，據羅馬歷史家塔西陀所述，羅馬人遇上了武裝戰士，「行伍之間，女人身穿黑衣橫衝直撞，彷彿憤怒女神，蓬頭散髮，揮舞著火把。」四面站著德魯伊人，舉頭望天，「滿口駭人的詛咒」。羅馬軍團的士兵雖是沙場老將，此時卻「一動不動站著……四肢無法動彈，」直到將軍催喚他們「莫因一群瘋婦而畏懼」，士兵才發動攻擊「擊倒所有抵抗」，並破壞德魯伊人的墳墓。

安格爾西島的女人也穿黑羊毛衣裳。塔西陀用穿喪袍來形容他們，而令斯特拉波讚嘆的黑羊毛也的確有部分拿去做了喪服。他在帝國另一個遙遠的彼端同樣也發現了黑羊毛。他說近東地區的老底嘉（Laodicea）一帶有羊「極佳，不只羊毛柔軟，而且毛色烏黑，老底嘉人因此收入頗豐。」黑羊毛不只在葬禮時穿，也很可能用來製作先前奧維德說過的、適合白皙女子的深色衣裝。羅馬的披肩「帕拉」（palla）也很可能是深色。

5 譯註：塔蘭同（talent），亦作「talentum」，為中東及古希臘羅馬的質量單位，當作貨幣單位使用時，指一塔蘭同重的黃金或白銀。

黑的另一層意思，則指匈人（Hun），羅馬人曾與其合作（最後也亡於他們之手）。近東地區普遍稱他們為「黑匈」（Black Huns），這是因為他們是最北方的匈人部族，而黑時常指羅盤上的北方。但是對於羅馬人來說，匈人黝暗之處，在於膚色及殘暴的作風。約達尼斯（Jordanes）曾在其著作中談到：「其黝黑之處（pavenda nigridinis）之駭人，令敵人喪膽而逃，頭部或可說是一團奇形怪狀，上頭長著針孔，而非眼睛。」據說匈人削下臉孔，又在疤裡塗上黑泥，好讓自己看來更嚇人。據說匈人首領阿提拉（Attila）個頭矮小，扁鼻黑膚，不過曾與其交涉過的羅馬使節普利斯庫斯（Priscus）卻發現阿提拉飲食有節、妻子有禮，木造複合弓手藝極佳，在在令他讚嘆。

這個時期的身體藝術可能是黑或藍的。從鑄造的硬幣上可見，許多居爾特人臉上有刺青，用的是深色的菘藍（woad）濃縮液。凱撒曾說不列顛人上戰場前把身體染成黑色，他們用的菘藍也許混入了牛油，因此可以防寒。普林尼則說，不列顛的女性不論老少都染身體，不過不是藍色，而是全身染黑。他們「以自然的狀態」進行祭典時，用一種草「菘藍」（glastum）讓自己看起來像「衣索比亞人」。如此比喻在他的讀者讀來十分清楚，帝國南沿的伊索匹亞人有自己一套祭祀和刺青的身體藝術傳統，並以黑色指甲花（henna）作為染料。雖然衣索比亞人從未被羅馬人征服，羅馬的多種族軍團之中卻有他們的弓箭手，許多裝飾羅馬人宅第的黑檀木亦來自衣索比亞。

在物質文化之上還有宗教信仰。不列顛的女孩一絲不掛、渾身漆黑是為了進行豐產的儀式。搗碎菘藍時，研缽和研杵上可能有陽具形狀的裝飾，而且可能加入精液調和。和古埃及等地一樣，黑在自然循環中占有一席之地。神本身也可能是黑的。居爾特人信仰的神克朗姆德（Crom

Dubh，意為彎曲而黑）之所以黑，是因為他有半年的時間都在地底下，而且因為背著車輪而彎腰駝背。他彷彿是結合了冥王黑帝斯和冥后珀爾塞福涅，從冬天的死亡之中起身，執掌富足的豐收。

其他的黑神則沒有那麼豐衣足食。北歐的夜之女神諾特（Nott）身穿黑衣，所駕的馬車由黑馬拉車，這點並不令人訝異。居爾特女戰神莫莉甘（Morrigu）化為黑色的烏鴉或渡鴉在大屠殺上空飛翔，也不叫人意外。北歐女死神海爾（Hel）身體一半白如死屍，一半黑如腐敗、如黑夜，同樣不奇怪。由於北方民族當時還沒有書面文字，因此這些神祇對於今天的我們而言有些陌生，比如居爾特的神里爾格（Leug，源自印歐語字根黑 leug）也和渡鴉有關，斯拉夫的岑諾柏格（Czernobog，字面意思為黑神）也是。

另一方面，雄辯家薩莫薩塔的琉善（Lucian of Samosata）曾於公元二世紀見過一幅圖，他對於畫中居爾特神明歐格瑪（Ogmios）的描述，倒是毫無晦澀難解之處。希臘羅馬的泛神信仰十分歡迎其他的泛神信仰，古典時代的作家也很習慣自家的神換了個名字受別的宗教崇拜。即便如此，琉善見了居爾特人賦予海克力斯的形象仍然大感詫異：

> 居爾特土話稱海克力斯為歐格瑪，此神的形象十分古怪。在他們認為，他年歲極大，頭頂已禿，僅存頭髮數根，皆已蒼蒼，皮皺而焦黑，彷彿一隻老海狗。你可能會以為他是卡戎（Charon）或是地獄深淵的伊阿珀托斯（Iapetus）──總之不是海克力斯。然而，外貌之外，他的確是有海克力斯的裝備：身穿虎皮，右手持棒，背著箭袋，左手揮舞著彎弓──從這點來說確實徹頭徹尾是海克力斯。

琉善望著那幅畫，見了歐格瑪身旁的人更是大吃一驚，他身後拉著

一群人，這群人耳朵上綁著纖細的鎖鏈，「以黃金琥珀打造，彷彿最美的項鍊，另一端就繫在歐格瑪的舌頭上。幸好琉善還有個有學問的居爾特人作陪，此人向他說明歐格瑪是口才之神，之所以和海克力斯扯上關連，是因為口才極有力量。他之所以垂垂老矣，是因為口才只有配上年歲的智慧才能發揮十成功力。

不過琉善和文中的居爾特人都沒有解釋口才之神為何膚色黝黑。我們或許會想，他之所以黝暗，是否因為口才有其曖昧不明之處？在後基督教時期的人眼中，歐格瑪看來可能像撒旦，巧舌如簧走向歧路。不過，琉善筆下的居爾特人並沒有這般想法，也沒有一句半句話顯示歐格瑪是冥府的黑暗豐產之神，他手中的棍棒也不是陽具。那麼，也許歐格瑪的黑，純然為了視覺強調，顯示他和所帶領的人是不同的存在。他是口才之神，不是寓言中口才的化身，也不是某個能說善道的演說家。他的黑並不自然，而是超自然——他是神。世界上的神話裡有許多黑神，而且許多民族住在離非洲十分遙遠的地方。有些神話的黑和死亡、憤怒還有瘟疫有關，其他的則和黑色的淤泥、積雨雲和泥土有關，還有一些則跟火焰、灰燼、餘燼有關，也和光明還有星座有關。

也許我們應該以更寬廣的視野來看黑神：也許黑和神性有關。想想黑色表面的神祕氣息，純黑的表面和其他顏色的事物都不同，眼睛一落在上面就如同進入了一個空間，當中只有無盡，卻無處可安身，彷彿視線能一路穿透黑色的實體。全黑的表面既難以看穿又無窮無盡。或許這樣的特性正適合神超越自然的特性，神的力量駭人，但其目的卻難以看穿。神無所不在、難以捉摸，對於我們的需要無動於衷，神望之彌高，卻又深入你我。這樣一想，許多文化的萬神殿中都有幾尊黑神並不令人意外。

再回來談歐格瑪，還有他和海克力斯（羅馬人稱其Hercules，其希臘名則為Herakles）之間的關係。若要思考人與神之間的關係，海克力斯是個值得探討的人物。他的故事流傳至今，在普羅大眾眼裡成了神話版的馬戲團大力士，能以棍錘棒打多頭怪獸。然而古代供奉他的人遍布各地，希羅多德認為他原先是埃及的神，其後才變成希臘人的英雄，而希臘人則依據所在地不同，有認為他是人的，也有人說他是半神或是神。在薩索斯島上他最初被人奉為神，且是至高無上的神，後來又有人另闢神裡以半神身分單獨供奉。他的故事有神祕，也有陰暗。在他開始艱辛的任務之前，曾因為赫拉（Hera）的詛咒而殺死了全家。他死時受盡折磨，狀甚恐怖，身上的肉被黑髮半人馬卡戎（Charon）的黑血中的毒液所吞噬。荷馬史詩中，奧德賽在冥府遇見他時，他代表黑夜，眼神凶惡四處環顧，隨時準備好彎弓搭箭。公元六世紀產的一個瓶子上可看見黑色的海克力斯和白色的亞馬遜女戰士正在戰鬥（圖18）。

　　古代人認為海克力斯是個偉岸、神聖、悲劇性的人物，是宙斯和阿爾克墨涅（Alcmene）所生的神人混血，是人類和神祇活生生的交融。眾神的國度中，有另一個人子（也是神子）出生於帝國邊境的一個小邦，如果將祂和海克力斯兩相比較，就能看出希臘羅馬宗教的優勢和不足之處。畢竟，海克力斯不僅未曾在水上行走，也不曾治癒病人，更重要的是他雖然一身肌肉，卻似乎無話可說。其實，希臘或羅馬眾神所說的話沒有多少被人傳頌，而且從他們在神話故事中的表現看來，腦容量還彷彿只有希臘哲人的一半。而耶穌，雖然很可能是代為說出天啟，但聽起來卻像是在思索人生在世的動機（比如人會因為出於嫉妒而做出極惡之事），還有人類和生死愛恨對錯有關的需求。而且儘管他出生寒微且死狀甚慘，但無論如何耶穌最終征服了廣納百川、搖搖欲墜的希臘羅馬世

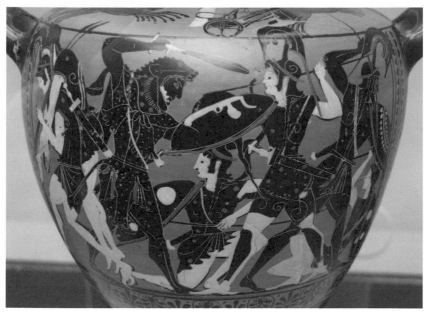

圖18▶海克力斯鬥亞馬遜女戰士，黑繪陶瓶，約公元前530年。

界。

　　薩索斯島上，海克力斯神廟中柱子刻上了希臘十字，重新用於早期
基督教新建的教堂之中，原先的海克力斯浮雕則成了石牆的一部分。柱
子和浮雕今天仍可在教堂所在的阿利克斯（Alikes）南岸見到，四周並未
圍上圍欄。除此之外，從多神到一神的進程中，黑色的價值也徹底改變。

　　多神信仰中，神可能群聚而居，組織介於家族和政體之間，居所則
位於山巔之類的高處，但又距離人世不是太遠。祂們中往往有一神居於

眾神之上，是君王或統領，從某個角度來說包含了底下眾神，或者眾神可能由祂所造或所生。若祂和其他神之間的區隔越大，擔任眾神之首的地位越吃重，這樣的神就越可能代表光或光明，並且不斷和黑暗進行最原始的拉鋸。或許因為光和暗、晝與夜的對比對人類來說太過根本，因此沒有其他可能。聖經中，天地之初，淵面黑暗，神說要有光，才有了光，神看了，覺得光是好的，就把光暗分開，稱暗為夜。

一神信仰逐漸浮現，鼓吹信仰一神的，並不只有猶太先知。曾是猶太人外患還曾囚禁過猶太人的古埃及，崇拜眾多獸首神達千年，但這千年之間發生過一個小插曲：有位特異獨行的法老希望能推動一神信仰。法老阿肯那頓（Akhenaten，娜芙蒂蒂〔Nefertiti〕王后之夫）在位十七年，公元前1320年左右他替創世力量阿頓（Aten）建造了許多神廟。阿頓也是日盤還有太陽神。在獻給阿頓的讚美歌中，阿肯那頓唱道：

> 祢所造的何其多……唯一的神啊，無人能像祢。

阿頓創造了最原初的河流尼羅河，尼羅河流經陰間，也流經蒙福之地埃及。生命雖然需要水，有了陽光卻能加快。

波斯則信仰拜火教（Zoroastrianism），其神明歐馬茲特（Ohrmazd）居於無盡光明之中，且依次造出光明之火、蒼穹、水、大地，而惡靈阿劣曼（Ahriman）則睡於無盡的黑暗之中。阿劣曼醒來時，把天空變成黑夜，在世上放出了黑暗力量「密」（Mihr），還在月亮旁邊放上了「黑月亮」。祆教信仰中，時間之初照射的光芒在世上和在眾人心中產生了光之女神，而邪惡的阿劣曼同時也是我們心中幽暗、敗壞的一面。宇宙中的力量就是人起心動念的相對應，泛神信仰中多半如此，比如希臘的阿佛洛狄忒和羅馬的黛安娜或許是個人心中好色、求美衝動的放大。

當時的羅馬世界搖搖欲墜，拜火教及其支派拜日教很能打動其不斷探求的精神。拜日教的神廟在帝國各地零零星星建立，其中一處就是羅倫蒂尼恩（Londinium，即當時的倫敦）。然而，這個宗教只准男人信仰，而且雖然自然而然能吸引羅馬軍團士兵，但要滿足大眾需求顯然不足。這一點，基督教信仰能夠做到，能將光明的化身帶入男男女女的人生。

然而，宇宙之中光與暗的戰爭並不完全等於光與黑的戰爭。等到基督教將暗與罪畫上等號，同時又將罪定為黑色，便完成了所有光／暗意象中隱含的改變。我明白這麼說十分抽象。或許再進一步審視罪的實際顏色，會有所助益。在基督教興起之前，罪並非以黑色為主。罪必須得有個顏色，因為將罪視為「汙點」，是聖經中反覆出現一個譬喻。罪是靈魂上的汙點，是因為它並不來自靈魂中心，而且藉由悔悟祈禱，就可能去除。聖經和希臘詩歌一樣，由洗滌以及洗淨罪、孽、惡有多麼困難的意象貫穿，一個人背負的罪可能是黑的，比如《奠酒人》的歌隊就談到強姦犯無法洗清罪惡的黑血。但罪更常是紅色，在《舊約》當中尤其如此。罪之所以是紅色，道理和強姦犯所犯的黑罪一樣，是因為那是血和濺血的顏色。耶和華曾談到「掃羅（Saul）和他流人血之家」（〈撒母耳記〉下21：1，而以賽亞曾喊道：「因你們的手被血沾染，你們的指頭被罪孽沾汙。」（〈以賽亞書〉59：3）。洗淨手上血汙就和消弭罪惡一樣困難，希臘悲劇（以及後世的莎劇《馬克白》）當中也有類似譬喻。耶利米則說：「你雖用鹼、多用肥皂洗濯，你罪孽的痕跡仍然在我面前顯出」（〈耶利米書〉63：3）。

聖經中反覆出現洗得「比雪更白」的修辭。〈詩篇〉第51篇有云：「求你用牛膝草潔淨我，我就乾淨；求你洗滌我，我就比雪更白。」要洗去的顏色也是紅色，因為此篇的作者還說：「求你救我脫離流人血的罪。」

然而罪之紅不盡然總是血的顏色，除了流血之外還有別的罪，而這些罪可能是硃紅或腥紅色。以賽亞說：「你們的罪雖像硃紅，必變成雪白；雖紅如丹顏，必白如羊毛。」（1：18）硃紅或腥紅的罪聽起來彷彿屬於禁忌的歡愉，屬於禁忌的淫蕩而非暴力，然而仍別忘了其與血之關聯。另一方面，由於血和紅酒畫上等號，而紅酒又等於酒醉和淫亂，從而更鞏固了上述關聯。〈啟示錄〉中「大淫婦」坐在朱紅的獸上，穿著紫色和朱紅色的衣服，住在地上的人「喝醉了他淫亂的酒」，而她自己（手中拿一金杯）則「喝醉了聖徒的血」（17：2-6）。聖經自始至終，紅色汙點所代表之物不斷變化，有時是罪，有時是酒，有時是血。以賽亞又說：「我獨自踹酒醡；眾民中無一人與我同在。我發怒將他們踹下，發烈怒將他們踐踏。他們的血濺在我衣服上，並且汙染了我一切的衣裳。」（63：2-4）。

若罪存在於流血、醉酒和硃紅的淫亂這三者的紅色組合之中，不免讓人想問，罪如何也變為黑色。如此改變，主要伴隨基督教而來，基督教逐漸把罪與死畫上等號。若罪代表死，或靈魂之死，而死亡本身即為罪之結果，因人之始祖的罪而帶來，那麼罪帶有死亡的顏色也是理所當然。如此強調罪與死的關聯的，是《新約》。日後教會將區分輕罪與死罪，不過在〈約翰壹書〉中早有區分：「也有不至於死的罪。」（5：17）。原罪將死帶到世上，此一教律之後又經過教會的闡述，不過其濫觴則是保羅的〈羅馬書〉：「這就如罪是從一人入了世界，死又是從罪來的；於是死就臨到眾人，因為眾人都犯了罪。」（5：12）。耶穌本人在傳教時並沒有說罪即是死，他再三強調寬恕，以及立刻住手的重要，如此方能「從此不要再犯罪了」，而罪即死的想法似乎與此矛盾。但隨著基督教教律逐漸定型，罪等於死的概念也慢慢鞏固，於是開始強調罪之黑，這點在舊約聖經中並未出現。約四、五世紀之交，聖奧古斯丁（St Augustine）談

到罪之黑（nigritudo peccatorum），而聖傑羅姆（St Jerome）則言及「罪之黑及多樣」。基督信仰流傳千年，仍不斷強調罪之黑。十九世紀英國浸信會牧師司布真（Charles Spurgeon）在其興建的會幕（Tabernacle）中講道：「吾人的靈性皆盲……看不見罪之黑。」基督教對於罪之黑多所著墨，「什麼是黑」的抽象大概念由此逐漸發展，到我們的時代已變得宏偉、模糊、不祥，暗暗混雜了絕望、邪惡與無盡。古時候對於黑的理解並非如此。司布真提到人看不見罪之黑其實頗有道理，罪的顏色應稱之為一種心理色彩，是腦中的顏色。罪不論黑紅，或甚至腥紅或緋紅，視網膜都看不到。罪之色彩存於內在空間、心理領域，那裡視覺、文字與思想彼此交疊。在這個空間中，即便不提到顏色，色彩仍會「浮現眼前」，比如若有人說「想想倫敦巴士」，無論為何提及，都會讓人腦海中浮現大紅顏色。英國詩人布萊克（William Blake）在《病玫瑰》（The Sick Rose）中曾說，無形的蟲「已經找到你紅豔快活的床」。此處我們再次見到紅（於是知道他說的是朵紅玫瑰，不是白玫瑰），只是他心裡想的主要是偷歡的淫樂，是歡欣的罪惡，而不是染血的床單。不過雖然從某種層面來說，我們的確看見了這些腦中的色彩，甚至還感覺濃墨重彩或栩栩如生，但這和真實的視覺所遵循的，是不同的光學原理。比如，這類色彩並不會相互抵消，也不會混合成複合色，反而是在同一處共存。罪成為黑色時，並未因此就不再是紅。基督教數世紀之中不斷譴責享樂，由此可見罪之為黑，並不減損其淫紅，而血紅的罪也並不因此就比較不黑。

　　雖然罪的汙點不論紅黑都不是人之視網膜所能得見，但罪是生而為人之汙點的想法，卻對看來黝黑之人造成了影響。這個詛咒，尤其落在了伊索匹亞人的身上。古代對於膚色並沒有什麼意見，只知道出身越南邊，人的膚色就因驕陽烤炙而越黑。但不斷尋找意象、範例和譬喻的

基督教傳教士卻很難抗拒這樣的誘惑，於是「衣索比亞人」變成了罪惡的意象和示現。雖然〈創世紀〉中僅說含（Ham）的後人將世代為奴（9：25），但後世卻將伊索匹亞人的黑解釋為含所受的詛咒，是神對於罪的懲罰，又將詛咒同等於罪之黑。

基督教往前追述黑的概念，並不僅止於含，或該隱（Cain）或甚至亞當。背後的思路在於若惡與罪為黑，則撒旦及其手下魔鬼亦為黑，且自他們墮落以來便一直如此。公元四世紀〈巴拿巴書信〉（Epistle of Barnabas）書信稱撒旦為「黑者」，而基督教史中出現位階較低的魔鬼時多半稱為「黑魔鬼」，如此色彩彷彿理所當然。聖本篤（St Benedict）生平傳略中有幅生動的雕版插畫，畫中他正在鞭笞一位被小個子、頑童般的惡魔引上歧路的僧侶，此處的惡魔正是黑色。在圖畫中（圖19），魔王不一定都是黑色，他和手下很可能是綠或紅色，或者皮膚斑斑點點，像瘟疫的潰傷。但魔王也往往以黑色的形象呈現，這必然對於伊索匹亞人造成更進一步的苦果。伊索匹亞人的黑不只被人當成遠古的罪（是含的後人），在形容魔王時，他們也成了標準的比喻。三世紀的經外書《巴多羅買行傳》（Acts of Bartholomew）當中，有個躲在神廟裡的惡魔被揪了出來，他「就像伊索匹亞人，黑如煤灰」。公元300年左右，聖安東尼（St Antony）隱修時受到許許多多誘惑，比較早的一個就是魔王化為「黑孩」的形象現身。聖小麥加利沃斯（St Macarius the Younger）亦曾於沙漠中隱修，還曾拜訪過安東尼，他則看見許多魔鬼「彷彿汙穢的衣索比亞人」，正繞著一群僧侶飛舞。四世紀聖徒卡西安（St John Cassian）所著之《對談錄》（Conferences）當中經常出現如此比喻，且往往十分難聽：撒旦在萊孔地區修道院的院長約翰（Abbot John）面前，以「汙穢的伊索匹亞人形貌」現形。至於修道院長亞波羅（Abbot Apollos），則看見一名年輕僧侶被魔

圖19 ▶ 海雷克勒（Sébastien Leclerc）〈聖本篤責罵受黑惡魔誘惑之修士〉（St Benedict scourging a monk who is being led astray bya black demon），蝕刻畫，出自《聖本篤生平及神蹟錄》（*Vita et miracula sanctissimi patris Benedicti*），1658 年。

鬼折磨，惡魔狀似「汙穢的伊索匹亞人，正要對著他擲火鏢」。還有一位受人尊崇的長輩看見正在破石的年輕僧侶受到「某個伊索匹亞人」的幫助，而他認出那正是魔王。惡魔和惡行與衣索比亞人之間的關係延續了千年，中世紀發展出泥金裝飾手抄本的傳統之後，從十三世紀起，魔鬼和迫害、處死耶穌基督和基督教聖徒的人更經常以黑膚色以及黑人的特徵出現。波尼塞尼亞（Duccio di Buoninsegna）有幅畫作描繪基督在山頂受到試探，被耶穌打發走的魔鬼除了身上有對翅膀之外，看起來就像是個年老、一絲不掛的非洲黑人（圖20）。

　　不消說，如此詆毀伊索匹亞人自然並非基督或其最初十二使徒的本意。基督教有幾條教律都說耶穌為全人類而死，聖經〈使徒行傳〉也記錄傳福音者腓利（Philip the Evangelist）「傳講耶穌」的對象是「一個埃提阿伯人，是個有大權的太監」（8：27-35）。伊索匹亞人邀請腓利到他車上，二人來到水邊，他便要求受洗，「腓利和太監二人同下水裡去，腓利就給他施洗」（8：38）。奧古斯丁也說，基督教要擁抱「居於地極的伊索匹亞人」。伊索匹亞有世上數一數二古老的基督教教堂。

　　不過，早年基督教的師傅要講授聖經〈雅歌〉以下篇章仍覺十分困難。「耶路撒冷的眾女子啊，我雖然黑，卻是秀美，如同基達的帳棚，好像所羅門的幔子」（1：5）──這裡的「雖然……卻是」來自拉丁文「nigra sum sed formosa」。二世紀時，早期教會的俄利根神父（Father Origen）曾談過這個問題，語多輕巧，甚可說是迷人：「你若悔悟，因著先前的罪，靈魂會『黑的』，然悔過自新後，靈魂有所不同，姑以伊索匹亞美人稱之。」俄利根還說，生而為希伯來人、希臘人、伊索匹亞人或斯基泰人並無差別，因神之造人，人皆平等相似。接下來數百年間，基督教對於黑的歧視日益加重，到了十二世紀明谷的聖伯納（St Bernard

圖 20 ▶ 海波尼塞尼亞（Duccio di Buoninsegna），《基督在山頂受試探》（*The Temptation of Christ on the Mountain*），1308-11 年，木板、蛋彩、金箔。

of Clairvaux），筆下文字早已沒了俄利根那般談笑風生。伯納論及黑時，先以勞苦追求赦免及補償開始。「寧為全人類而黑，『彷彿罪惡之肉』，也不願眾人因罪之黑而迷失。」他顯然是將雅歌中的新婦比做基督，接著又說十字架上的基督看來成了黑色，此說法不僅跳脫了聖像傳統，也跳脫了現實。「觀者眼中所視，不過是一人變形而烏黑，掛在兩罪犯之間，雙手外展於十字架上？」有人大概會想，若基督承受了我們的黑，那麼黑應該要變得神聖。但黑在伯納看來依舊是「可悲的色彩，代表身

殘體弱」。新婦在天上必不是黑的，因伯納筆下的黑基督曾言及他死後的生命：「我仍將是黑的嗎？神必不容！你之所愛必將白皙而紅潤，美貌動人，身旁有玫瑰和谷中百合環繞。」

伯納之所以推崇新婦，是由於她的黑成了基督的預現。顯然他並未一心認定伊索匹亞人必定等於罪。在接下來的講道中，他也並未堅稱黑必定代表罪，反而層層疊疊一步步將黑提升到更神聖的地位。他說：「還有另一種黑，是悔過哀傷己罪之黑。」又說：「還有同情的黑，是見弟兄有難，你心懷哀戚，向其慰問之黑。」還有：「迫害的黑，應視為最崇高的裝飾。」這麼一來他就能進一步談另一種黑：神職人員服裝的黑，如此一來就能將新婦指為所謂「基督的新婦」，也就是教會。「教會之榮耀尤其在於……來自她新郎帷幕黝暗的覆蓋。」僧侶及神父的黑袍是所羅門神廟中的黑色帷幕，在歌頌現實和精神上的婚姻時，教會成了所羅門的伊索匹亞愛人。至此，講道狂喜飛升至激情的血紅黑，令人喘不過氣。

被日頭曬黑也可能指著火……基督是正義之太陽，讓我膚色黝黑，因我為了愛他而暈陶。如此憫憫……令靈魂慾滿而迷……你為何稱只臣服於美好太陽的人黝黑？

伯納如此能言善道，他對於雅歌的讚頌果然也時常出現在後人對於「黑聖母」像的討論中，這類聖母像在歐洲某些中世紀的教堂中可見到，有些歷史可追溯到十三世紀。這些古老的童貞聖母像多半為木造，很難說究竟是因為火燒、沙塵、潮濕、燭煙還是時間造成的其他損害，或者是因為某時某刻被人加上顏料而成了黑色。雕像的顏色也不盡然都黑如煙灰，也有可能是極深的棕色。巴伐利亞阿爾多廷的教堂中，小小的木像唯一的黑，襯著四周一大片鍍金裝飾的金碧輝煌顯得更醒目。此處透

過聖誕樹亮閃閃的彩帶看過去正是相得益彰（圖21，84頁）。但是現存的中世紀資料都未顯示曾有人委託製造或購買黑聖母像，有時會有人提出黑聖母和伊西絲等古老黑女神之間的關聯，但也沒有充足的證據。也許這麼寫最好：黑聖母由來已久，一直以「黑」稱呼，但黑並不妨礙其受人尊敬，反而使其更為聖潔而神祕，助長其施行神蹟的聲名。

再回頭談聖伯納，他雖然在話中暗指黑法衣，但他本人隸屬西多會（Cistercian Order），穿的卻是白衣。白袍白如天堂，他很可能會將其比為谷中百合，這種花顯然和玫瑰、棕櫚一樣，長在世上也長在天上。穿黑衣的是其他教派，比如本篤會，還有他們改革派的弟兄克呂尼修士，其中本篤會從五世紀以來便一直穿黑衣。然而西多會的修士也在白袍上罩一件長得像黑圍裙的黑色肩衣（scapular），以紀念教派源自本篤會一事。此外，到了聖伯納的時代，黑色已成為禮拜儀式的顏色，降臨節、四旬期還有苦修之時都著黑衣；白色則在耶誕節、復活節、聖保羅皈依日以及主教的授任日時穿。

創立宗教教派的人很少明訂服色，聖本篤也未要求弟兄著黑衣。不過僧侶的一項職責就是要哀悼，哀悼基督之死也哀悼人之罪，並設法替人之惡贖罪。早期的修道院逐漸採用傳統代表哀悼及懺悔的黑色，到了第一個千禧年將近時，各種樣式的黑色法衣已經廣為羅馬、哥普特還有東正教教會採用。基督教教會並未正式賦予黑色單一、固定的意義，但是教會中人彼此討論過顏色代表的價值，有些教派規定得穿棕衣或灰衣。修士聖伯納穿白衣罩黑色肩衣，而屬於克呂尼教派的修士「尊敬的彼得」（Peter the Venerable）則穿黑衣，兩人曾於書信中辯論過顏色的議題。彼得和聖伯納都同意，白色適合教會節慶歡樂的氣息，而黑色則是悲慟、謙遜、極度懊悔的顏色，因此彼得極力主張悔罪的基督徒應每日

圖 21 ▶ 阿爾多廷（Altötting）的黑聖母像，巴伐利亞，十四世紀，木材。

穿著。勒格羅（Alphonse Legros）繪有修道院食堂的蝕刻畫雖然作於十九世紀，但當中描繪的穿著黑法衣的生活卻已實行千年（圖22）。那可能是四旬期時節，因為桌上唯一一個盤裡盛的是魚。小瓶中插的花束或許是象徵信仰的風鈴草。有個修士在祈禱，或是在做餐前的謝飯禱告。隔壁的修士摀著肚子，也許是因為禁食而感到疼痛難當，但也可能只是陷入了宗教的傷感之中。他眼窩發黑、剃髮光頭看起來就像一顆骷髏頭，是他其他弟兄的死亡象徵（memento mori）。鄰座的人卻平靜地交談，談的也許是神學也可能是修道院的蜚短流長。站著的修士今天輪值打飯，顯得不是太有興趣，而背對著我們的修士則在讀聖經或是每日祈禱書。可以清楚看到，他們的住處簡樸，伙食和家具都很簡單。一陣過堂風吹來，耶穌像旁的油燈燈火明滅，耶穌的臉沒入陰影當中。

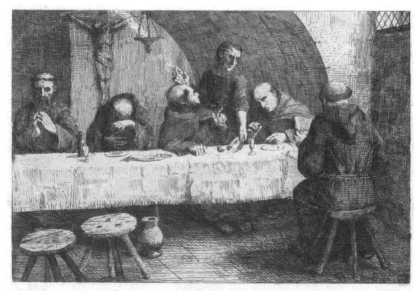

圖22 ▶ 勒格羅，《食堂》（Alphonse Legros , *La Réfectoire*），1862年，蝕刻畫。

僧侶的僧袍（黑色或染色的羊毛製成）之下，有時還穿第二層黑衣，材料不是綿羊而是山羊毛。《舊約》中先知和人民號哭時披上麻布、躺在灰中。這裡的麻布其實由黑山羊毛製成。在〈啟示錄〉當中，揭開第六印時，「日頭變黑像毛布」（6：12）。粗毛布製成的襯衣在當時稱為「cilicium」（其後演變為「cilice」），源於小亞細亞（Asia Minor）、盛產黑山羊毛的奇里乞亞（Cicilia），在早期基督教的苦行當中很快占有一席之地。聖傑羅姆良（St Jerome）曾愛憐地寫道，聖依拉良（St Hilarion）走進迦薩附近乾蕪的荒地時，只有十五歲，是個雙頰光滑、體型纖瘦的少年，身上僅穿著一件粗毛布襯衣，外頭罩上獸皮斗篷。聖傑羅姆自己也穿著毛布襯衣，知道衣服會不斷摩擦皮膚導致疼痛。這件衣服從不讓人看見，也很少清洗，是真正懺悔和贖罪的黑衣。等到死時或許會被人看見，黑色的經緯上凝結著塵土和血汗，很可能還有蟲在爬，比如坎特伯里大主教托馬斯‧貝克特（Thomas à Becket）屍體上的毛布襯衣就是一例。

基督教的黑始於謙遜，很快變為教會嚴酷甚至致命權威的代表。執掌宗教法庭（Inquisition）[6]的道明會（Dominican Order）修士又有「黑修士」之稱，以黑斗篷、黑兜帽為人所知，此一修會的創始人聖道明（St Dominic）確實曾要求在（白法衣）外頭罩上一件黑衣。不過基督教之黑，起源仍是基督之死，不只是他的犧牲，還有受難本身的黑暗，當時耶穌痛苦大喊神遺棄了他，地也震動，殿裡的幔子裂了，「遍地都黑暗了……日頭變黑了」（〈路加福音〉23：44-5）。許多耶穌釘刑圖上的基督都（往往煽情地）打了光，襯著那一片極黑的暗。不過格呂內華德（Matthias Grünewald）的《耶穌釘刑圖》（*Crucifixion*）卻沒有特殊的光源（圖23，88

6 譯註：又譯為宗教裁判所。

頁）。基督身後的確有一片極黑的暗，景色晦暗彷彿日蝕來臨或暮色已深，但基督和哀悼他的人身上卻有低光調的剩餘日光。他看來似乎死得痛苦而絕望，滿是傷痕的屍體也許已經開始腐壞。可以看出他死得屈辱而悽慘，而他母親也十分合宜地穿了黑衣，而非藍衣。

後來耶穌由天使陪伴復活了，在白色榮光中坐在天父的身旁。不過基督教從未忘記被遺棄的黑暗有多深，反之還十分珍視，而且將其與罪之黑清楚區分。基督教從初創那幾百年來就一直保持神聖的暗或黑的傳統。暗代表靈魂遭到剝奪，但也可能代表過度的光和亮。神本身即是令人炫目的光和暗。在〈聖經〉當中，主「以黑暗為藏身之處」（〈詩篇〉18：11），而當摩西爬上西乃山去領受十誡時，「就挨近神所在的幽暗之中」（〈出埃及記〉20：21）。

基督教當中，最為人所知的神祕之暗，出自「托名狄尼修」（Pseudo-Dionysius）的「神祕神學」（Mystical Theology），約寫於公元500年的中東。「傾倒鋪天蓋地的光的寂靜，〔傾倒〕燦爛的黑暗」，而神的神祕就在黑暗之中。十四世紀的英文著作《不知之雲》（The Cloud of Unknowing）娓娓道出人類需求，當中又再次呼應前述的對比：「汝盡可能待在此黑暗之中，永遠呼喚所愛的他。」對於如此滿懷愛意的期盼，最為知名的一段形容，出自十六世紀西班牙神父聖十字若望（St John of the Cross）之手，他在詩作〈靈魂暗夜〉（The Dark Night of the Soul）中寫道：

> 某日暗夜，燃燒著愛的急切渴盼……
> 我外出無人見，家中一片寂靜……
> 啊！比清晨更美好的夜！
> 啊！夜已團聚了愛人與他所愛，在我盛放的胸……

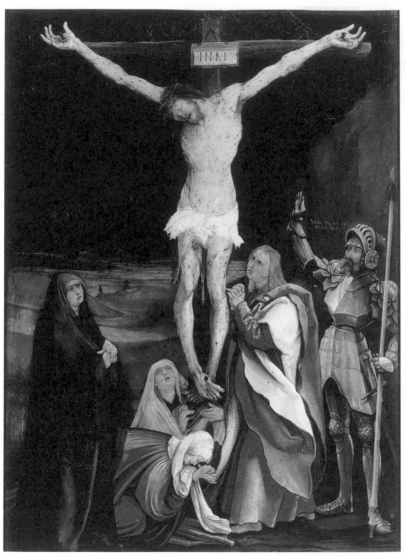

圖23 ▶格呂內華德，《耶穌釘刑圖》（Matthias Grünewald , *The Crucifixion*），
　　 1510年，畫板、蛋彩。

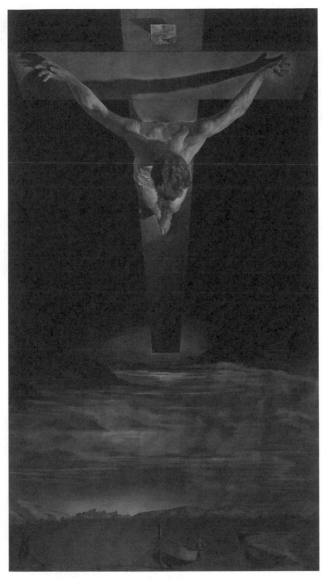

圖24 ▶ 達利，《十字若望的基督》（Salvador Dalí, *Christ of St John of the Cross*），1951年，畫布、油彩。

一切停止；我走出自己，留下一切掛心之事，於百合中遺忘。

詩人於自評中寫道，「靈魂暗夜」是「極深沉的暗」，「對靈魂作用⋯⋯如火作用於一段木頭」，先使其「黑、暗、難以入眼」，然後再將其變得「如火般美麗」。「因為當靈魂越靠近『神』，感覺到的暗就越黑⋯⋯於是神身上無上的光明燦爛，在人感覺就是最黑的暗。然而如同雅歌中所述，愛人與神相聚於人所能了解的平和之中，正是位於此處。

或許有人會問，如此觀點在今日是否仍引人共鳴？二十世紀，達利（Salvador Dalí）畫了《十字若望的基督》（Christ of St John of the Cross），此畫或許會因其過於煽情之視角而遭人批評：基督懸掛於徹徹底底的一片漆黑之中，而觀者由上往下俯視（圖24，89頁）。然而如此構圖，參考的卻是聖十字若望本人畫的一幅圖畫，觀畫者亦是由上而下（由一側）看著基督的頭。很多畫像畫的是基督的背面，之所以看不見臉，都是因為要質疑他的身分。同樣的，見了達利這幅畫，有人或許會想：這個留著現代人髮型的年輕人是基督嗎？又或者既然《耶穌釘刑圖》出自聖若望手筆，也許掛在十字架上的，是聖若望本人？這點倒是不太可能，畢竟聖十字若望服侍神職，剃去了頭髮。此處也不見將因犧牲而獲得救贖的人性。比對德國文藝復興畫家格呂內華德（Grünewald）的畫中，當中哀悼的人知道自己的需求，他們的輪廓與基督的輪廓略略重疊；達利則恰恰相反，畫中的兩個漁夫忙著固定船隻，旁邊的水域或許是加利利海（Sea of Galilee），但兩人對於自己上方的耶穌似乎渾然不覺。也許祂盤旋於他們的未來之上，畢竟兩人那艘船有一根有力的龍骨，不斷往上指向十字架的直柱。

十字架上的牌子也並未刻有「inri」字樣（Iesvs Nazarenvs Rex Ivdaeorvm[7]）。這幾個字在耶穌釘刑圖中十分常見，在格呂內華德的畫中也可見到。達利筆下的牌子卻一片空白。那麼此人並不是猶太人的王。他可能不是耶穌，或許他無法獲得救贖。他也許是個現代人，是我們當中的某些人，正在受精神上而非肉體上的十字架釘刑（畢竟圖中並未看到釘子）。他是死是活，我們不得而知，也不知道這片黑是否就是神所居住的黑，或是基督於哭喊時提到的，絕對的遺棄的黑。黑終究帶有模稜兩可的特性，可能是空、是無，也可能是隱匿的力量。

7 譯註：拉丁文，亦即「猶太人的王，拿撒勒人耶穌」。

圖 25 ▶ 穆罕默德（Muhammad）與其女法蒂瑪（Fatima）、女婿阿里
（Ali），《先知生平》（*Siyer-i Nebi*）插畫，1595 年。

第四章

阿拉伯和歐洲世界的黑色

　　外在衣著的顏色和內在自我的顏色似乎有某種關聯，畢竟一直要到我們發現靈魂因罪惡而黑之後，黑才慢慢開始成為服色制度的一環，更成為「物質文化」的一部分。

　　如此由內而外的變化，並不僅止於基督教。相反的，社會中顏色的改變最先並不出現在基督教世界，而出現在另一個信仰圈：伊斯蘭教。此處的一神信仰也反映在光與暗的對立之中；同樣的，黑既是罪的顏色，也是多數神聖事物的顏色。

　　伊斯蘭教和基督教一樣，首次以「物質」代表信仰時，採用的就是白衣和黑衣。穆罕默德（約公元570-632年）有時穿白袍，率軍遠征時穿的則是黑袍。他旗下大軍舉黑白二色旗幟，上頭可能寫有神聖的清真言。戰鬥時用的主旗則為素面全黑，沒有任何符號或文字，以「黑旗」（Al-'Uqab）為名，或稱為「鷹旗」，是由穆罕默德出身的古萊西（Quraish）氏族的旗幟演變而來。古萊西族的旗幟亦為全黑，早年也許中間還有一隻鷹。

　　以老鷹作為戰旗標誌可再回溯至羅馬軍團的年代，公元前六世紀波斯居魯士大帝的攻軍前方就掛著一面繪有老鷹的旗幟。然而，「鷹」出

現在一片漆黑之中時，似乎還有另一個名號：死亡。黑在阿拉伯世界自古便是哀悼的顏色，而在較接近遠東的地區，若有人與同盟一同騎馬出去報仇，拿的也是黑旗。不過穆罕默德的黑旗也能帶來救贖，前提是對方必須投降皈依。最初那面旗據說是用穆罕默德夫人阿伊莎（Aisha）的頭巾製成。

穆罕默德旗下戰士個個戴著黑色頭飾，而穆罕默德征服麥加時，身穿黑色短斗篷，頭戴黑色特本頭巾。不過，據說他最喜歡的顏色其實是綠色。他喜穿綠色長斗篷、戴綠頭巾，綠得猶如天堂的絲袍及靠枕。對於黑，他的好惡比較複雜一些，畢竟他也曾稱黑為「撒旦（Shaitan）的顏色」，對於黑用於哀戚弔喪一事也不喜歡。曾經有個母親抱了孩子來請他命名，孩子穿著一件黑色上衣，穆罕默德見了便說：「若他一生都穿這類衣服，將一世哭泣，至死方休。」他禁止穿戴某些黑色的衣物，表示應該要將其燒掉，也不准將頭髮染黑（但允許染成其他顏色）。黑可能代表罪、死、不完美。穆罕默德曾說過一個自己童年時的故事：他三、四歲時在鄉間玩耍，突然有兩個穿著白袍的男人向他走來，手裡拿著一個盛著雪的金碗。兩人把他的胸膛切開，在裡頭發現了一個黑點，將其去除，再以雪滌淨心臟後放回去。從此之後，在伊斯蘭傳統中，「黑點」一詞一向用來指心的中央，但不見得有黑暗的意涵。

十六世紀土耳其史詩《先知生平》（Siyer-i Nebi）當中有幅插畫（圖25，92頁），畫中穆罕默德身穿綠衣，裡頭有黑色的內襯，或是穿著黑色的貼身衣物。他站在一團金色的火焰中央，臉上罩著一層白布（不應畫出臉）。他的女婿阿里（Ali）身穿氏族古萊西族的黑袍，頭戴綠巾，之後綠頭巾將成為曾去麥加朝覲者的標記。穆罕默德之女、也是阿里之妻法蒂瑪（Fatima）一襲藍袍，站在他身後，不過臉上也和穆罕默德一樣罩

著白布，身旁也有一團金色火焰。穆罕默德死後紛紛擾擾，阿里被殺，伊斯蘭教因此分裂成幾大宗派。什葉派的教徒從此都穿黑衣，其他教派亦重用黑色，有時是為了顯示自己與什葉派結盟。有一幅同樣繪於十六世紀的土耳其纖細畫中，穆罕默德同樣蒙著臉，身穿黑袍戴上頭巾，而他死後繼任領導地位的正統四大哈里發則穿著極為深色或黑色的袍子（圖26，96頁）。

戰場上的黑旗既有救世又帶有懲罰的意味。審判日那天，伊斯蘭救世主馬赫迪（Mahdi）帶領聖戰軍走出東方之時，同樣也會拿著一面全黑的旗幟。今天，穆罕默德的後代中，男子皆戴黑頭巾。

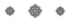

伊斯蘭的黑色旗幟背後，還有阿拉伯世界的其他黑服，質地精粗各異。曾有幾百年的時間，粗織的黑山羊毛布料是阿拉伯文化的重心，帳篷便以此種布料製成（圖27，97頁）。羊毛帳篷很可能源自美索布達米亞，之後流傳至蒙古、伊朗和阿拉伯世界。沙漠高溫中，此種帳篷十分舒適。開放式的篷身讓空氣可以經常流動，粗織的黑羊毛又能帶來點點遮蔽。黑布吸收了太陽的熱能，讓上方的空氣受熱抬升，於是從帳篷四周吹進了更多空氣來補足，帶起陣陣微風。若是下雨，羊毛纖維吸水脹起，堵住空隙，便成了一把巨大的黑傘。

同樣的降溫原理也適用於衣服。有人說，出太陽不要穿黑衣。可是貝多因的婦女一向穿黑色的長袍（thawb）——至少到不久之前還穿。這種長袍織得極為粗疏，多半由最輕最飄逸的棉紗製成，而且尺寸極大，必須打出摺子（圖28，100頁）。若拿著一件站在陽台上，袍子能一路垂

圖 26 ▶ 先知穆罕默德（中）以及其繼承人四大正統哈里發（Rightly
　　　 Guided Caliphs）：阿布‧伯克爾（Abu Bakr，公元632-4年）、
　　　 歐瑪爾一世（Umar I，公元634-44年）、歐斯曼（Uthman，公
　　　 元644-56年）、阿里‧本‧阿比‧塔利卜（Ali ibn Abi Talib，
　　　 公元656-61年）。取自十六世紀土耳其纖細畫，紙張、蛋彩。

到地面。長袍雖大，卻很輕盈，近年來開始有人研究背後的科學原理。一層層的粗摺能阻隔熱氣，外層受熱之後，外面的空氣就穿過粗織布料往內、往上移動，就跟帳篷一樣。換言之，在沙漠穿黑衣是因為涼快，而之所以涼快則是因為炎熱。

在阿拉伯世界中，黑色不代表死亡的時候，是涼爽舒暢的顏色，是最深的遮蔭的顏色，遮蔭底下好生活，因為在當地，太陽照得人睜不開眼，照得東西褪色，最不適宜人居。黑對山羊也好，雖然羊毛並不稀疏，但短波輻射（熱能）無法穿透到黑毛的深處，白毛卻可以。

《阿拉伯的語言》（*Lisan al-'Arab*）由1311年過世的曼蘇爾（Ibn Manzur）所著，為最受人推崇的古典阿拉伯語辭典。承蒙貝魯特美國大

圖27 ▶ 貝多因人的黑羊毛帳篷，巴勒斯坦，1890年代。

學（American University of Beirut）的哈立迪教授（Tarif Khalidi）協助，為我摘要辭典中黑（來自字根swd）的所有意義。黑可能指珍貴的事物，在沙漠中尤其如此：「雙黑」指的是棗和水。但和其他地方一樣，黑也可以泛指不好的事物：「黑心」指的是敵人，「黑詞」就是難聽的詞。在亮燦燦的陽光當中，用「黑」來描繪景象十分生動貼切：遠遠的一個人影是「黑的」，一大群人或是一大片茂密的森林也是。如同前述森林的例子，黑被人視為和綠十分相近，城市四周組成鄉間的村莊也以「黑」形容。人群的概念還能延伸為一大群其他事物，比如要說某人很有錢時就會說他有很多「黑」（sawad）。黑的字詞和概念在阿拉伯語中還有對立的意味，可以和歐洲語言的用法相互參照，但並不一樣。黑可能和英語「in the dark」（蒙在鼓裡）一樣帶有祕而不宣的意味，而片語「黑與紅」則用來指所有人，也就是說阿拉伯人和非阿拉伯人。

黑色尤其與罪惡和神聖都有關聯。麥加有座花崗岩砌成古代聖殿名叫克爾白（Kaaba），聖殿東隅有座黑石，仍舊矗立於當年亞伯拉罕所放置之處。黑石在阿丹（亞當）的時代從天落下，當時仍是白色，但在很久之前就已因為人的罪孽而變為黑色。在伊斯蘭教興起之前，黑石已是朝聖之地，當時的克爾白供奉偶像，後來被穆罕默德盡數銷毀。今天，排隊進入麥加大清真寺的滾滾人潮對其依舊滿心崇敬，若有機會走近，就會親吻黑石。拜現代攝影報導所賜，大家對於黑石的樣子並不陌生：一根巨大的方型石柱，（從穆罕默德死後的某一天起）披掛著一片漆黑的罩布（圖29，101頁）。麥加的軍隊和羅馬軍隊一樣，前方掛著鷹旗；同樣的，麥加也有自己的「黑色大理石」（lapis niger）。

黑在伊斯蘭教有多種宗教意涵。《古蘭經》中，阿拉告訴天使他要造人，說將會用「黑色的黏土塑造人像」從而造出人類。之後的伊斯蘭密

契主義（mysticism）[8]也和基督教密契主義一樣，相信夜最黑的深沉當中隱含也代表「絕對的光明」。

　　穆罕默德「夜行」的傳說，以寓言的形式呈現了這個走過「力量之夜」（在蘇非派教義當中稱為「黑光」之夜）的過程。穆罕默德騎著「比驢大但比騾小」的有翼白色神獸布拉克（al-Buraq），一夜之間就飛到了耶路撒冷的神廟，在那裡遇見了亞伯拉罕、摩西與耶穌邀他領頭禱告。天使加百列（Gabriel）帶領他穿過七重天到達天堂，他在那裡與真主交談，真主告訴他定時禱告之重要。穆罕默德不改古萊西族的生意人本色，又聽了摩西的建議，於是說服真主將每日禱告次數由五十次減為五次。然後騎著布拉克回到麥加。伊斯蘭藝術中的波斯纖細畫十分喜歡這個主題，畫中可見穆罕默德依舊蒙著面，有時穿黑袍，騎在布拉克上。布拉克人面黑髮，就像身邊的天使一樣。

　　伊斯蘭教後來出現了旋轉的苦行僧德爾維希（dervish），在白裙飛舞之中，他們最終可能達至心如止水的神境。這樣的境界既晦暗又光明：德爾維希的某些支派旋轉時穿著黑衣。

　　雖然黑在沙漠裡穿著涼快，也代表投身奉獻，但依舊是死亡和報復的顏色。680年，穆罕默德之孫侯賽因（Husain）戰敗身亡，什葉派正式將著黑服定為永恆控訴哀悼的顏色。自此以後，阿舒拉節（Day of 'Ashura）也就是侯賽因忌日那天，什葉派的男子有些可能會打赤膊，其

8 譯註：密契主義（mysticism）有時又譯為神祕主義，指人和神或超自然力量合一的形式或體驗。

圖28 ► 某些阿拉伯婦女穿在外頭的黑長袍（thawb），紗布質料，刻意做得極為寬大。
此處的例子取自阿曼（Omen），精工細繡、裝飾繁複。

他則只穿黑衣，並以鞭子或鍊條鞭打自己，或者以刀自戕，任血流四處。

　　但阿拉伯的黑要更大規模地盛放，得等到阿巴斯（Abbasid）家族
執掌什葉派伊斯蘭世界之時。阿巴斯家族是穆罕默德最小的叔父阿巴
斯（al-'Abbas）的後裔，他們鼓吹黑，是為了討伐阿拉伯帝國的伍麥亞
（Umayyad）王朝時，能獲得什葉派的支持。當時大馬士革由伍麥亞朝的
哈里發統治。阿巴斯家族採納了古萊西族還有什葉派的黑，747-9年間
與伍麥亞朝的人在馬背上對戰之時，阿巴斯黑旗招展，當中的救世意涵
十分強烈。他們的黑帶有控訴和報復的意味，其中有部分也是為了自己，
雖然和什葉派合作，但他們哀悼的不只是穆罕默德女婿阿里之死，還有
死在（或被害死在）伍麥亞監獄內的自家領袖易卜拉欣（Ibrahim）。

　　阿巴斯家族第一次討伐伍麥亞朝時，將建築罩上黑布，穿黑衣、綁

黑頭巾群聚於清真寺內，手中拿著黑旗。待得凱旋之後，黑色就成了勝利勳章還有慶典服飾的顏色。他們於750年建了自己的哈里發國「阿巴斯朝」，762年從大馬士革遷都巴格達。他們的黑色軍隊從巴格達出發，騎馬往東西南北四方攻城掠地，到了850年，統治範圍已從西班牙拓展到波斯，還囊括北非全岸。

也不是所有事物都是黑的，這個世界還有飛毯和五彩繽紛的絲綢，有綠圓頂的清真寺，有帶著面紗的少女、各色果露（sherbet），還有藏在缸裡的大盜，全都是我們從阿拉丁和阿里巴巴的故事當中認識的事物。這個哈里發國專制而暴虐，從《一千零一夜》（*Thousand and One Nights*）的開頭就可見一斑：國王發現妻子不忠，於是決定每晚娶一名處女為新娘，第二天早上就將其殺死，以保全自己的威望。但是，與伍麥雅朝相

圖29 ► 麥加大清真寺（the Grand Mosque）中的克爾白（Kaaba）。

比，這個社會裡的非阿拉伯人或是出身寒微者更有可能爬到高位效忠哈里發。阿拉丁和阿里巴巴從一介貧民搖身一變成為王公貴族，多少反映了這是個給人機會的社會（不過，使命必達的瓶中精靈〔djinn〕，聽起來則更像是蓄奴制的終極大夢）。這樣的社會、這樣的文明之中，希臘羅馬的著作翻譯為阿拉伯文廣為流傳，科學、哲學、醫學昌盛。造紙術從中國傳入。巴格達成為世界貿易的中心，商旅絡繹不絕為市集帶來阿拉伯的香水、敘利亞的玻璃、波斯的珍珠、埃及的穀物和亞麻、亞洲的硬木、印度的香料、中國的絲綢、瓷器、孔雀，還有拜占庭的奴隸。

節慶的顏色依舊是黑色。每逢重要的日子，阿巴斯朝的城鎮都要掛上黑幔。哈里發本人的穿著也以黑色、金色為主，往往穿一件黑色的長袖長外衣（jubbah），戴著黑色織錦的絲質頭巾。他會賞有功之人一條黑色頭巾，還有以金色文字裝飾的黑衣。他的宰相（vizier）和後來歐洲國王的大臣一樣穿黑袍，宰相手下的官吏也穿著黑衣。和之後的西班牙一樣，黑色成為朝服規定的顏色，朝服中包含一頂波斯風格的黑色高尖帽。在法庭中，伊斯蘭法官「卡迪」（qadi）身穿黑色長斗篷，頭戴黑色尖錐帽。宗教老師穿黑色長斗篷、戴黑頭巾，而學者則普遍穿著黑色長袍。社會較低的階層也穿黑衣，不過材質比絲綢便宜，這點和十七世紀的荷蘭十分類似。從《一千零一夜》中可知，乞丐（Kalender）穿的是「粗羊毛黑袍」。

不過，這個世界和維多利亞時期的英國一樣，黑是男人的顏色，女人雖不能衣不蔽體，但還沒有像後來的伊斯蘭文化一樣，隱沒在寬大毫無形狀可言、遮蓋全身的黑袍之中。她們戴面紗，但也穿細棉布、棉質、絲質的背心和褲子，上頭精工細繡、花樣豐富。家飾布料和裝飾喜用濃烈的顏色：深紅、金、深靛藍，還有一種極受珍視的顏色，稱作「檀木

色」。綠色在伊斯蘭文化之中的角色，後來的基督教文化裡沒有哪個顏色可以與之相比。綠是天堂之色，是穆罕默德最喜歡的顏色，也可能是神的最愛。在沙漠之地，綠色自然受人青睞，而綠洲的綠遠遠望去是美好的深綠松石色。綠是遠赴麥加朝覲（稱為「hajj」）後，頭上頭巾的顏色。817年，阿巴斯朝有一小段時期明定以綠為袍色，也用於勳章還有慶典。不過此舉由於違反傳統，遭人排斥，到了819年又恢復為黑色。

　　黑色的確既用於崇高及慶典的場合，同時又普遍代表惡運或惡兆，還有死亡和淒涼，後世許多社會也有這個現象。罪犯定罪後臉上可能會塗上煤灰，像精靈這樣善惡不明的存在也可能是黑的，或許是四肢呈黑色，又或許是一開始以黑煙的形式出現。黑色還因為是日頭炙烤、辛苦工作的顏色而受人鄙夷。從《一千零一夜》可清楚看出，阿巴斯朝的社會根本帶有反黑（換言之，反非）的膚色歧視。方才提到蘇丹的妻子不貞，其愛人是個「令人生厭的黑廚子」，蘇丹的兄弟近來也發現妻子紅杏出牆，對方是個「流著口水的黑傢伙……好生難看」。話雖如此，努比亞的步兵仍是哈里發軍隊裡的一支勁旅。根據後世埃及歷史學家馬克里茲（Al-Maqrizi）的記載，哈里發的非洲軍出征時，頭戴黑巾身穿黑衫所向披靡，整個部隊看來就像「一片起伏的黑海」。

　　哈里發是俗世的領袖也是精神領袖，身上的黑袍代表宗教的權威。阿巴斯朝曾流傳一本作者不明的先知聖諭（hadith），說大天使加百列曾身著黑衣、頭戴黑巾去見穆罕默德，並說：「你叔父阿巴斯的後代治國時，將著如此裝束。」而先知穆罕默德則為阿巴斯及其後代禱告。基督

教著黑衣也可能是因為受到神啟，據說道明會修士所穿之黑袍，就是聖道明在異象中看到童貞聖母向其展示。

　　過去不知是否有人如此問起，但應有人好奇，後世西方黑色日益常見，是否受到阿拉伯黑色風尚的影響。後世許多作法都首見於阿巴斯的哈里發國，比如：君主、宰相、官吏、法官用黑色；學者商賈用黑色；許多軍民也用黑色。歐洲普遍採用黑色，要經歷好幾世紀的慢慢流傳，而且當中有很長一段時期阿拉伯的勢力早已式微，因此沒法說是立即效法。不過阿巴斯朝之後，黑在伊斯蘭各國依舊重要，且有數百年的時間，伊斯蘭文明在歐洲人中心的地位很不一般。公元800年，查理曼（Charlemagne）派遣使者去拜訪阿巴斯的哈里發哈倫‧拉希德（Harun al-Rashid），欲打通關係，一行人等了一個月才獲接見。拉希德在位時，伊斯蘭文明鼎盛，至今仍十分有名。他的功績卓越，包括開設了世界第一座免費的公立醫院。當時的人認為伊斯蘭醫學為世界第一把交椅，歐洲的醫師只要有心，都會想辦法拜到伊斯蘭醫生的門下。當時的王朝是東西貿易的中心，而穆罕默德的氏族古萊西族既是麥加的守護者，也是伊斯蘭主要的商業勢力。這群人以身穿黑衣著名，不免令人好奇，他們的穿著打扮是否影響了歐洲商賈穿黑衣的習慣。之所以這麼說，是因為歐洲在中世紀前普遍認為黑色是商人的打扮，而商人這一身黑衣並不起源自教會或大學。威尼斯和中東的貿易往來尤其熱絡，當地的顯要人士皆非王族貴冑，而是富商，因為經常穿黑色的寬外袍「托加」（toga）而為人所知。

　　若說影響可能來自市集，另一個可能之地則是戰場。伊斯蘭軍隊的旗幟用途不斷擴張，早已超過了先前羅馬的軍旗。西方旗幟的用途擴張得很慢，不過傳說查理曼騎馬進入耶路撒冷時曾高舉紅色火焰旗

（Oriflamme）。歐洲使用旗幟的情況在十二世紀時成長得尤其快速，騎士開始把自己的旗幟穿在身上，變成「徽袍」，和盾牌上的設計相呼應，此外也用在馬飾上。穆斯林旗幟有時全為黑色，但歐洲的旗幟並非全黑，不過黑色（sable）是歐洲紋章的六大主要色彩。和黑沾不上邊的動物，比如獅子，到了紋章上可能就成了黑色，此外黑色「鷹」旗可說是又捲土重來。羅馬帝國分裂後，拜占庭的東羅馬帝國越來越常使用雙頭鷹作為象徵，後來的神聖羅馬帝國亦然。這隻鷹若是刻在石上，自然就是石頭的顏色，但在中世紀紋章中牠最常以黑色出現。後世有一幅插畫上可以看到這隻鷹的翼尖和爪子（見圖57，184頁）。神聖羅馬帝國消亡後，這隻雙頭黑鷹在奧匈帝國的旗幟上找到新的棲身之所，之後亦可在奧地利第一共和國的盾徽上見到，只是少了一顆頭，而且還拿著一個槌頭和一把鐮刀，十分古怪。在東方的東羅馬帝國，這隻鷹則成為東正教教堂的象徵，也因此走入帝俄旗幟之中。當然，帝國希望自己的形象是鷹並不奇怪，畢竟鷹是天空的王者，但鷹多半不是黑色，作為至高無上權力的象徵時卻往往是黑的，這點就十分有意思。

　　西方接收了伊斯蘭的黑，主要的管道應該是透過西班牙。西班牙人和葡萄牙人原本就喜歡黑。這和他們飼養黑山羊、黑綿羊還有黑牛有關，他們因此常穿黑色羊毛衣。其後西班牙大部分的土地被阿巴斯的哈里發國占領統治，從此鞏固用黑的習慣。其實占領此地的伊斯蘭教徒主要是伍麥亞朝的阿拉伯人，之後這群人推翻了阿巴斯朝在當地設的總督。有時在慶典中，阿巴斯人原本會用黑色的地方，伍麥亞改用白色。不過，伊比利半島上的伊斯蘭文化仍舊強調黑，即便伊斯蘭最終在西班牙失勢，用黑的習慣仍保存下來。西班牙人以喜歡黑為人所知，而當時的天主教會正好也日益增加使用黑的頻率。早在十六世紀勃艮第穿黑衣的風

俗傳到西班牙宮廷之前，西班牙人已經很常穿黑衣，1516年，勃艮第公爵（Duke of Burgundy）盧森堡的查理（Charles of Luxemburg）成為西班牙的查理一世，也是神聖羅馬帝國的查理五世。他帶來了勃艮第的黑色朝服文化，此後西班牙成為黑色傳遍歐洲的重要推手。

換言之，伊斯蘭黑是西班牙黑當中的成分，而西班牙黑在十六世紀、十七世紀初又是歐洲黑當中的翹楚。若論勃艮第本身的黑色風尚，可別輕忽了東方的影響，畢竟勃艮第可是熱烈參與了十字軍東征伊斯蘭世界的戰爭。勃艮第公爵「無畏的約翰」（John the Fearless）以身著黑衣而著稱，曾領軍和厄圖曼帝國蘇丹巴耶塞特一世（Bayezid I）開戰。1419年他死於法國人手中，其子「好人菲利普」（Philip the Good）和穆罕默德的後裔一樣，也穿上黑衣永遠為父親守喪，一來表達沉痛控訴之意，二來也代表誓言要報父仇。他朝中也有許多人加以仿效，黑衣原先雖然獨特，但僅偶爾穿之，此後在王公貴族間蔚為時尚。菲利普倒不見得是仿效東方先例，其祖父「勇敢的菲利普」（Philip the Bold）在畫像中也都穿黑色，而當時歐洲有頭有臉的人也越來越常穿黑衣。

當時基督教世界稱伊斯蘭教徒為撒拉森人（Saracens），兩方雖有文化接觸，但仍難免將撒拉森人妖魔化，或者幾乎不把對方當成人看待。伊斯蘭文化中黑占有一席之地，加上起源於南方，軍隊中又有部分為非洲人，對於認為撒拉森人膚色為黑色或藍色的想法，一定起了推波助瀾的作用。不論在是泥金裝飾畫或是傳奇故事中以視覺或以語言呈現，撒拉森人都經常以黑或藍色面貌示人，巨人、怪物和魔鬼也是。十四世紀傳奇《塔爾斯之王》（*The King of Tars*）當中，開戰的對象是「藍及黑色的撒拉森人」。大馬士革的蘇丹娶了塔爾斯國王之女，蘇丹皮膚黝黑，國王之女卻「白如天鵝之羽」。兩人的結合有違自然，因此無法生下人類，

公主生出了一團怪肉，沒有手腳，也沒有五官。幸好，種族差異大不過宗教差異，那團肉在經過基督教洗禮之後，變成了哇哇大哭的漂亮人類寶寶。蘇丹大受感動，從此皈依基督教，而當他受洗時，肌膚也從黑轉為白色。

其膚黝黑，令人生厭，

然經天主之恩典，皆轉為白皙。

從此以後，這個年輕家庭篤信基督教。

至於英格蘭的「黑太子」（Black Prince）或許膚色黝黑，但世人之所以（在他死後）以「黑」稱之，據他的法國對頭記載，很可能是因為他上戰場時穿著黑盔甲（en armure noire）。上好的盔甲習慣塗上一層黑色的瀝青，一來是為了好看，二來也可避免腐蝕，這個風俗在十五、六世紀穿著盔甲的肖像畫裡都可以見到。征討撒拉森人的十字軍若真是穿著閃亮盔甲的騎士，那麼他們往往是穿著閃亮的黑盔甲的騎士。〈盧特菈爾詩篇〉（Luttrell Psalter）的泥金裝飾畫中可以看到有個一身黑的基督教騎士手持紅色長槍，把一身藍的撒拉森人刺下馬（圖30，108頁）。不過值得注意的是，騎士的馬也是藍的，而撒拉森人的盾牌上畫著一個非洲人的頭。

當時的歐洲，使用黑色的習慣漸漸流傳開來，此時應該要來談談土生土長的黑。

歐洲的教會使用黑的情形進展得十分緩慢。雖然從三世紀開始就

（在別人看不到的地方）穿著黑山羊毛衫，而六、七世紀時隱士和隱修士的服裝多半是黑的，但是教堂禮拜時的法衣則多半為淺色，往往是白色。這個習俗源自羅馬的公民服裝，其後百姓的穿衣風俗改變，教會習俗卻沒變，於是成了「法衣」。四世紀時，這套服裝包含長白衣（alb），是亞麻質的一件式長衫，仿羅馬元老院議員身上罩衫（Tunica Alba）的形制，而白袈裟（pallium）則是一塊白色、長方形的披掛式穿著，就像是希臘哲人講學時身上穿的服裝，或許耶穌也這麼穿。寬袖法衣（dalmatic）在一世紀時是羅馬紈褲公子哥的打扮，到了四世紀則成了主教的穿著。公元 500 年後，尤其是階級較高者，開始有了更多鮮豔的顏色：各種的紅、紫羅蘭、綠色，甚至還有金色的布料。刺繡和珠寶也多了起來，此外尚有緣飾，以及類似小丑的、垂吊流蘇和頭飾。

在教會禮拜儀式中，這類的法袍是在級別較高、帶有慶祝意味的場合穿著。若是等級沒那麼高，則不論是遊行儀式時或是日常穿著，至

圖 30 ▶ 基督教騎士與撒拉森人對戰，《盧特萊爾詩篇》（Luttrell Psalter）中的泥金裝飾畫（約公元 1320-40 年）。

少從六世紀開始，堂區神父還有主教都穿教會的「黑色大圓氅」（cappa nigra）。這種全身長的服裝由羊毛織成，黑色，呈鐘形。衣服本身並非「法衣」，但在透風的教堂和戶外都能禦寒，又有「雨衣」（pluviale）之稱。

一直要到公元一千年以後才演變出黑色的大禮服（cassock）和現在的大禮服一樣，並不是斗篷，而是寬鬆、全開扣式的長衣，再加上一個兜帽。這種衣服幾乎都是黑色，儀式時穿在其他法衣下面，平時則是神父的日常穿著。雖然教宗、樞機主教、大主教有時也分別穿白色、緋紅、紫色的大禮服，不過黑色的大禮服幾乎成了「基督教會神父」的代名詞。修道院裡的黑法衣一直都帶有嚴肅、苦行、懺悔的味道，大禮服出現後這樣的意義也走入外頭的世界，不過經濟較優渥的大教堂教士以及神職人員所穿的大禮服裡面都襯有毛皮。天寒地凍時，大禮服外頭會罩上黑色大圓氅。

由於穿著如此普遍，第一個千禧年初期，大禮服（還有斗篷）讓黑成了禱告和苦修之外、教堂每日事務的顏色，包含：教育、醫療、社會關懷，以及範圍日廣的行政事務。十一、二世紀，民族國家剛開始萌芽，官僚體系都仰賴教會，畢竟教會幾乎壟斷了文字、教育以及學問，這層與神職的關聯，在英文「clerical」和「clerk」中仍能見到，這兩個詞既指擔任神職，也指擔任文書工作。

在教會內，隨著教會法更為精細，並開始培養邏輯和辯論的技能，學習變得更為少數人服務，對於職業生涯也更為必要城鎮裡富裕人家的孩子會送去修道院及大教堂附設的學校唸書，由修士或修女指導。十二世紀時，富人開始自己建學院並聘請神父來任教，於是就有了大學，而且很快便獲得正式認可（1150年巴黎、1167年牛津、1209年劍橋）。老師都擔任聖職，學生也穿黑色教士袍，往往也剃教士頭。早期開始大禮

服的前面是敞開的，方便活動手臂，從此產生了黑色的學院袍。

　　學生回歸常人生活後就會把頭髮留回來，但若是成了律師或醫生則會繼續穿著學院的黑袍。於是袍子的宗教意味減弱了，反而代表權威的、經過長期訓練的精熟知能，簡而言之就是「專業」（professionalism）。法律、醫學還有教會逐漸被人稱為「長袍專業」。若有典禮場合，則會大肆彰顯專業知能的偉大輝煌之處，比如此時巴黎的醫師就會穿上紅斗篷加一件白鼬毛斗篷，日常穿的則是黑袍，質地則差不多細緻。

　　教會握有如此權力，態度也變得日益激進。1215年（更正式的時間為1233年），黑衣修士（Black Friars，也就是道明會）成立。他們的任務，不是在修道院裡哀悼祈禱，而是要走出世界傳播福音與教育，有需要時就由聖戰軍以強硬手段支援。消滅卡特里教派（Catharism），道明會出了一份力，此外他們也是宗教法庭的人員主力。十五世紀是他們的全盛時期，當時道明會的會長沙文納羅拉（Girolamo Savonarola）在佛羅倫斯建立了一個神權政治的共和國，投入全部精力，並以嚴峻手段治理。1494至1498年間全面禁止娛樂活動，焚燒書籍和畫作，還規定所有人穿深色或黑色衣服。身為道明會教士，沙文納羅拉的黑斗篷和兜帽底下穿了一件白色的斗篷，但是從現存的肖像中可以看到，他總是整理服儀，讓他那張精明、鷹派、純粹主義的臉四周只看得到黑色。

　　他的神權政體以失敗告終，雖然當時多用黑色，但在那之前，中世紀其實也有許多色彩。十四世紀時出現了男用無袖短上衣（jerkin），男士的小腿剛開始見人，腿上穿著各色緊身長襪，一腿紅一腿黑，或是一腿藍一腿黃，最底下是尖得誇張的鞋子，有時尖頭會繞成一圈，還綁在膝蓋上。女鞋同樣也有尖頭，從鑲著皮毛的長袍襬底下露出，長袍也可能多色並陳，一面為藍色，另一面則為紅色或白色。這些都是年輕人的

流行，長輩的袍子可能是花樣豐富的大馬士革織錦，但也可能幽暗而穩重。

到了世紀中葉，黑死病開始流行。之所以稱之為「黑」死病，是因為症狀可能包含身體浮現黑點，嚴重者還會出現黑色壞疽，但也因為它十分致命。當時歐洲估計大約死了三分之一人口。這些人發病後疼痛與日俱增，腫大的淋巴腺不停流膿流血，三、四日內即死亡。診斷黑死病人的鼠疫醫生（plague doctor），打扮看來像是吃腐肉的鳥，十分怪誕。他們頭上戴的寬邊帽、身上穿的上蠟長披風都是黑的，臉上的面具形狀就像是毫不留情的鳥喙，還戴著一副紅色玻璃眼鏡。鳥喙當中放有香草，以擋住死亡的氣味以及污濁的空氣，當時的人認為空氣會傳染疾病。他們照顧病人，應該起了作用，否則就不會受到大大獎勵，但是看到那樣一個黑色的身影彎下腰彷彿要啄你，還是不會讓人太好受。

當時的悲痛和創傷想必十分深遠，但顯然並非每個人都在哀悼守喪，畢竟接下來數十年間禁奢法數量大增，禁止低階級者穿緋紅色鑲白鼬毛等類衣物。黑色並未遭到禁止，因此那些不但活下來、還過得很滋潤的人若是穿上頂級天鵝絨之類的黑衣，就連禁奢法也莫可奈何。如此一來，禁奢法助長了黑色風潮，本就穿黑衣的商賈隨著財富增長，穿起了更昂貴的黑色衣裝。當時的商人時常捐獻祭壇畫給教堂祭壇畫的側翼中往往有捐贈者的畫像，從畫中就能看到他們的穿著。他們滿臉肅穆，無疑是誠摯感謝一命尚存，而且功成名就。黑死病即便短期內對穿著時尚沒有影響，卻可能有長期影響。雖然黑死病甫結束時崇尚明亮的顏色，但到了十五世紀初，服色卻慢慢變暗；另一方面圖畫和雕刻中常可見到跳舞的骷髏勾引窮人、富人、國王、主教、莊稼漢，領著他們走向墳墓，如此對於死亡的歌頌，十分怪誕。再下一個世紀，老彼得・布勒哲爾《死

神的勝利》（Pieter Bruegel the Elder, *The Tirumph of Death*）一畫中，死神以千變萬化的形式席捲人類：有骷髏軍團，還有瘟疫、戰亂以及各式各樣的意外（圖31）。圖畫正中有一座古怪的黑塔或是黑船，窗戶彷彿瞪得圓圓的眼睛，死神主要從此處冒出。此處竄出了火焰以及黑鳥，還有隻黑色巨蟲在上方盤旋，歡快的死神則倚著四面，甚至還向我們揮手，彷彿對於這場死刑樂在其中。

至於十五世紀，隨著年歲過去，聖經裡約瑟夫彩衣般的打扮變得越來越不時髦。那樣的世界，末日疾病橫行，黑衣的教士對靈魂有權，黑衣的醫生對生死有權，黑衣的律師對財貨有權，要買財貨則要向黑衣的商人購買，買東西的錢則要向黑衣的銀行家借貸，利息則會讓一般人家

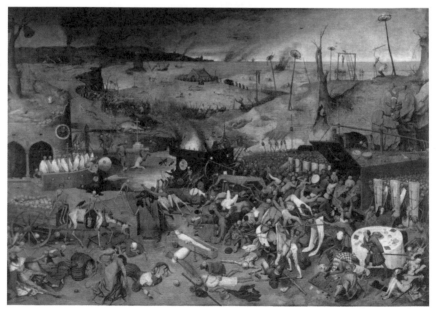

圖31 ▶ 老布勒哲爾，《死神的勝利》（Pieter Bruegel the Elder, *The Triumph of Death*），約公元1562年，畫板、油彩，局部。

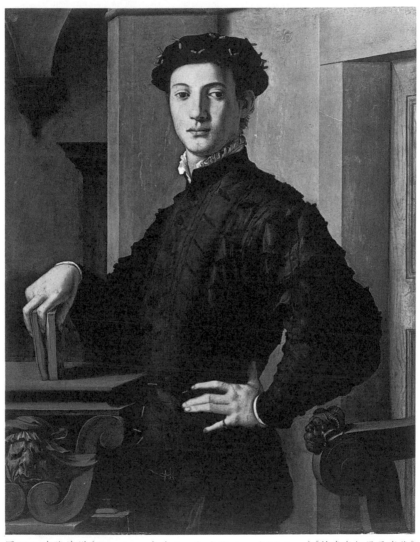

圖 32 ▶ 布隆津諾（Bronzino，全名 Agnolo di Cosimo di Mariano）《持書年輕男子肖像》
（*Portrait of a Young Man with a Book*），1530 年代晚期，油彩、木板。

和王室利滾利淹沒於債務之中；在那樣的世界，貴族心心念念的是更暗色的穿著風尚，倒也不奇怪。十五世紀佛羅倫斯的婚禮中，新娘可能會穿著繡上金線的黑絲絨禮服。其他女士則可能穿著華美的暗色大馬士革織錦，男士則穿黑色或金色的束腰外衣還有紅黑鄉間的緊身褲。暗色調及黑色逐漸成為因深謀遠慮、生財有道而累積財富的象徵，也象徵審慎持有俗世的財富。國王朝中的服色也不斷加深。正是在這樣的背景下，勃艮第的宮廷開始往黑邁進，而盧森堡和勃艮第的查理又把宮廷的黑帶進了西班牙。

到了十六世紀中後葉，閃耀著新世界載來的黃金戰利品，西班牙的子夜黑藉由義大利各同盟城邦向外傳播，這時歐洲已經準備好了。黑成了正經、英俊的年輕人淡定地為肖像畫擺姿勢時的穿著，手上還拿著韻文集（圖32，113頁）。布隆津諾（Agnolo Bronzino）的《年輕男子肖像》（*Portrait of a Young Man*）當中的男式緊身上衣材質奢華、剪裁繁複，不過那片黑黑得堅定不疑，黑得令人卻步，黑得均勻調和，實在很難看清細節。

黑也從西班牙傳到最常和其交戰的國家：英國和荷蘭。在這些戰爭中，基督教彼此嚴重分裂。一邊是穿黑衣的天主教徒，另一邊是穿黑衣的路德教派還有克爾文教派，局勢有時對一個宗派，有時對另一個宗派有利。

黑如何在歐洲擴張，我若說得太過簡略，那是因為這個主題我在上一本書《穿黑衣的人》（*Men in Black*）中已多有著墨，因此盡量不要重複

太多細節。畫家魯本斯（Peter Paul Rubens）深信自己能幫助西班牙和英格蘭的敵對勢力講和，於是在1628年踏上旅程，跟著他的足跡，我們就能夠見到十七世紀初期，黑色的影響力如何不斷增加，又如何有多種變化。

魯本斯是西方美術界的色彩大師，若真要說他僅次於誰，或許只略遜於緹香（Titian）；若真有人與之齊名，也只有德拉克洛瓦（Delacroix）和莫內能與之相提並論。他時常按照西班牙風尚穿著時髦的黑衣，一來表彰自己為紳士階級（他於早期的自畫像中就開始給自己配上寶劍），二來也因為畫家和音樂家一樣，都喜歡穿黑衣，代表對於某項藝術的鑽研。但到了他展開任務之時，由於在為妻子伊莎貝拉守喪，黑衣風格變得較為樸素。他擔任使節有部分是為了分散注意力，不過他也的確（可能有些虛榮地）覺得自己能夠影響政事。像他如此鍾愛人體的藝術家會討厭戰爭（當時正是1618-1648年三十年戰爭時期）並想居間談和，倒也不是太奇怪。他住在西屬尼德蘭（Spanish Netherlands），也就是法蘭德斯（Flanders）一帶，當地的紳士階級都穿著西班牙風格的黑衣，教士也是，尤以無所不在的道明會黑色修士為代表。鄰國荷蘭穿的黑衣比較樸實，當地快速發跡的商人都是喀爾文教派。

魯本斯時年五十一歲。治理安特衛普的西班牙總督為伊莎貝拉公主（Infanta Isabella），是西班牙腓力四世的姑姑，在魯本斯出訪之前曾經和她晤談過此行事宜。兩人交談時，伊莎貝拉看來可能也十分肅穆，這是因為自她丈夫過世後，她便加入了聖佳蘭修會（Order of the Poor Clares），頭戴修女的黑頭巾，身穿黑法衣。魯本斯必須到西班牙宮廷中受任，於是動身前往馬德里，當地的貴族都穿華麗的黑衣，而百姓則穿樸素的黑，許多神父、隱修士、修女也是。同樣地，懺悔贖罪的人也走

圖33 ▶ 魯本斯的《馬背上的多利亞》（Peter Paul Rubens, *Giovanni Carlo Doria on Horseback*），公元1606-7年，油彩、畫布。

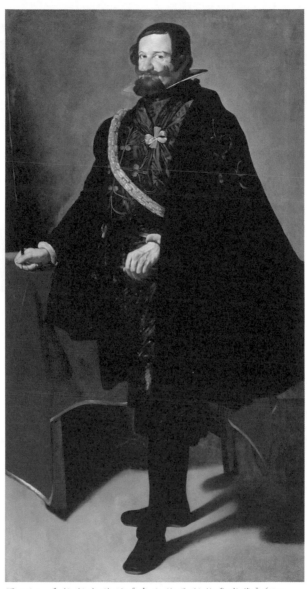

圖 34 ▶ 委拉斯奎茲的《奧立維爾斯伯爵肖像》（Diego Velázquez, *Portrait of Gaspar de Guzmán, Count Duke of Olivares*），約 1625 年，畫布、油彩。

在黑色的遊行隊伍間，眼窩藏在低低的兜帽下，手持連枷鞭笞自己。

　　西班牙和義大利貴族的黑色打扮，魯本斯看了必定覺得熟悉，早年他遊歷各國，就曾畫過熱那亞（Genova）的年輕貴族多利亞（Giovanni Carlo Doria），他頭戴高頂黑帽，一身閃亮的黑盔甲，策馬向觀者的方向而來（圖33，116頁）。和他前次來訪相比，西班牙宮廷更是清一色的黑。殷勤周到且喜好享樂的腓力三世已由腓力四世繼位，他規定朝中一律穿黑色。在西班牙畫家委拉斯奎茲（Diego Velázquez）所畫的肖像中，可以看到他有著瘦削下巴，一臉小心戒備，標準哈布斯堡（Habsburg）王室子弟的長相。從自畫像中可以看到，委拉斯奎茲也穿黑色。他和魯本斯曾一起爬上俯瞰埃斯科里亞爾修道院（Escorial）的山丘。

　　魯本斯主要商談的對象，是腓力的宰相奧立維爾伯爵（Count-Duke of Olivares）。從魯本斯為其繪製的肖像中可知，他也穿黑衣，在素面的黑色緊身上衣外頭罩了一件鑲毛的長袍。在委拉斯奎茲的不同畫作中，則可以看到他的黑衣時而莊重，時而奢華（圖34，117頁）。黑色很適合他，魯本斯曾在信裡半開玩笑寫道，奧立維爾過得就像個隱修士，「還在房裡放了口棺材，會躺在裡頭聽人家唱《深淵》（De Profundis）[9]」。奧立維爾讓魯本斯等上了好幾個月才給他完整的指示，這是因為雖然請知名畫家擔任非正式使節並非特例（畫家容易見到君主），但畫家不可能被人視為王公貴族，畢竟他們靠雙手勞動吃飯。

　　魯本斯經法國乘船至英格蘭。法國由於自古以來的傳統，再加上波旁王朝的影響，衣著的色調及風格都比西班牙要明亮繽紛，更何況當時法國還逐漸從義大利手中搶過年輕人時尚教主的地位。法國的年輕公子

9 譯註：聖經〈詩篇〉第130首。

哥穿著亮色的斗篷，用各色緞帶當成腰帶，打上蝴蝶結。在法國，穿黑衣的是商人工匠，還有學者教士，以及新教的休京諾派教徒。魯本斯的旅途上，也留下了法國宰相的身影。雖然他和奧立維爾不同，他是教士，但卻不穿黑色而穿紅色，因為他是樞機主教暨公爵黎塞留（Cardinal-Duc de Richelieu）。

畫家在敦克爾克（Dunkirk）登上了英格蘭戰船冒險號（Adventure）。魯本斯在倫敦與熱比耶（Balthazar Gerbier）同住在查令十字一帶靠近舊水門的一幢大房子裡，水門至今還矗立在泰晤士河附近。熱比耶有時替白金漢公爵仲介購畫。有次魯本斯搭乘軍艦要去格林威治見查理一世，船翻了，魯本斯也掉進水裡。查理·斯圖亞特在魯本斯真的見到他之時，穿的很可能是黑綢料，因為他喜歡這個顏色（1634年他的衣櫃中有十件黑綢料套裝，其他肉桂、淺黃褐、綠色等顏色則共十七件）。和談有些進展，不過查理國王一心要請西班牙國王幫忙英國拿回巴拉丁地區的所有權，令魯本斯感到十分憂心。兩人對話時用的可能是當時的通用語義大利語，魯本斯不會說英語，但早年周遊的經歷讓他學會流利的義語。

相關事務則交由御前會議（king's council）商議，花了好幾個月。魯本斯運氣不錯，當時英格蘭議會正好被查理暫停職權，否則議會以喀爾文派清教徒為主力，必定會反對與信奉天主教的西班牙講和。議員若是聚會，會穿黑衣，不僅因為他們是喀爾文教派，也因為到那時，歐洲各地的議會、參議院、封建莊園（就像是地方耆老和市議員聚會一樣），多半穿著黑衣。魯本斯可能並不知道，黎塞留派弗斯通（Furston）當代表，聯繫喀爾文教派的領袖，向他們保證自己雖是天主教徒，卻對他們懷有極高的敬意，並相信他們應該會出手阻撓英格蘭與西班牙之間的和平。

在倫敦街上，魯本斯會看到許多種風格的穿著，有的追隨法國或義

圖35 ▶ 鮑爾，《查理一世受審》（Edward Bower,*Charles I at His Trial*），
公元1648年，畫布、油彩。

大利的時尚，為深紅、綠、白、金色。路上也可看到新教徒的黑外套還
有黑色尖頂帽。年輕貴族穿著黑色天鵝絨以及綢緞衣裝神采奕奕，衣上
有醒目的皺領或繁複的蕾絲，魯本斯的學生范戴克（Anthony van Dyck）
在倫敦時就曾經替他們畫過像。有位消瘦的愛人穿著喪服般的黑，正在
背誦十四行詩。在許多男男女女的頭上，他會看到黑色河狸毛製成的黑

圖36 ▶ 魯本斯，《海倫・富曼與馬車》（Peter Paul Rubens, *Hélène Fourment with a Carriage*），約1639年，畫板、油彩。

色毛氈帽，他自己也有一頂（或是很多頂），在他的自畫像裡可以見到（可以遮住後退的髮線）。有些仕女戴著「蓋博蘭」（gibeline），那是一根掛著蓬蓬毛球的東西，從頭上伸出來像是額頭上的一株蘑菇。這玩意通常也是黑的。

這些人的身後，許多屋子的正面都有染黑的橫梁。熱比耶家中，牆上可能掛著飾有金色浮雕花紋的皮面板，一般為黑色或紅色（魯本斯位於安特衛普的家中用的是紅色的板子）。也許還有黑檀木做成的五斗櫃和大鍵琴，上頭鑲著象牙。鏡框還有牆上的畫框也應該是黑檀木製成（若是在沒那麼富裕的人家，則會是經處理後呈黑色的鯨骨）。若魯本斯與熱比耶坐在一起吹奏木管樂器閒度雨夜，樂器應為來自加勒比海的黑椰豆木所製成。

魯本斯在倫敦遇見了尼德蘭老鄉、發明家及煉金術士特列柏（Cornelis Drebbel），他很可能向魯本斯展示了正在發明的潛水艇。潛水艇由一艘大艇構成，上面有個帆布結構，船槳也都套著帆布，整艘潛水艇的表面厚厚漆上一層自古即用於防水的黑色物質：瀝青。

樞機主教黎塞留派外交官沙托納侯爵出馬，力勸英格蘭人不要做出與西班牙講和的傻事。儘管如此，魯賓斯的苦心最後還是有了成果。雙方同意互換使節，英格蘭的柯丁頓爵士（Sir Francis Cottington）以及西班牙的卡洛斯・科洛瑪大人（Don Carlos Coloma）對向橫越歐洲，旅程時間經過計算讓兩人可以在同一天抵達另一國的首都。卡洛斯大人將會在白廳宮（Whitehall）的國宴廳（Banqueting House）當中接受款待。國宴廳方落成不久，由瓊斯（Inigo Jones）設計，所有柱子及壁柱皆為白色刻有凹槽。由於這是件大事，到場的人很可能多穿黑色。國宴廳的門廊不是很寬，女士們的輪狀皺領卻寬得不得了，於是大家你碰我撞一陣混亂。

這個宴會廳的天花板，之後魯本斯會以畫作裝飾，畫中景象代表詹姆士一世的太平治世。到了1649年時，查理一世便在這裡走完他人生的最後一段路。他由廳中一扇被拆掉的窗向外走上一個平台，平台架得很高，這樣所有人都能看到他受刑。由同時代的畫家鮑爾（Edward Bower）所畫的肖像中可以看到，審判過程中查理一直穿得一身黑，還戴了一頂黑色高帽（圖35，120頁）。受刑那天，他也穿了黑色。

不過那是魯本斯離開以後的事了。他離開之前，向查理獻上偉大的畫作《米娜娃保護帕克斯抗拒馬爾斯》（Minerva Protects Pax from Mars），又稱為《和平與戰爭》（Peace and War），這幅畫現在掛在倫敦的國家美術館（National Gallery）。畫中，帕克斯（即和平女神），正從裸露的乳房中擠出乳汁到小天使的口中，她身後的女神米娜娃戴著黑色上漆的頭盔、穿著黑色的護心甲，警告戰神馬爾斯趕快離開。他的盔甲和盾牌也染為黑色，這是當時的潮流，而慫恿戰神的憤怒女神阿萊克托（Alecto）則膚色黝黑，還有一頭黑髮（魯本斯膚色白皙，很少如此畫）。他雖喜愛光和色，但思及戰爭時，黑仍然會回到畫布上。之後還有一幅更為悲觀的畫作，當中不只戰神的盔甲染黑，徒勞無功想要抗拒他的少女歐羅巴（Europa，亦即歐洲）也穿著一身喪服般的黑衣。

魯本斯完成任務，光榮地回到安特衛普的家，回到兩個倖存的兒子艾伯特和尼古拉身邊。他過回平常的日子，周間作畫，周日為安息日，他則設計要刻在木板或銅板上的圖，這是他藝術的黑白系列。1630年末，他五十三歲那一年再婚，娶了漂亮、豐滿、一頭金髮的海倫·富曼（Hélène Fourment），那年她年方十六。她多次出現在魯本斯的畫中，有時裸體以維納斯形象出現，有時則穿著奢華貴氣、最最時髦的連身裙，多半都是黑的。在《海倫·富曼與馬車》（Hélène Fourment with a Carriage）

圖37 ▶ 魯本斯的《海倫·富曼扮作阿芙蘿黛蒂》又名《皮
毛》(*Het Pelsken*)，公元1638年，畫板、油彩。

當中，她飄起的黑裙，配上黑帽以及垂洩而下的黑紗，幾乎占滿了所有畫面（圖36，121頁）。

在最為私密也最為著名的一幅畫當中，魯本斯筆下的海倫一絲不掛，只披著一件黑毛皮，此畫名為《海倫·富曼扮作阿芙蘿黛蒂》（*Hélène Fourment as Aphrodite*），成畫時間為1638年（圖37）。從海倫的手指細細拿捏的方式看來，厚實的黑皮毛必定柔軟華貴，也邀請我們一同感覺。柔軟的皮毛黑而美，和她的美相得益彰，不過她明亮卻矜持的眼睛則暗示，她雖然可人，同時也是個深思熟慮的人。然而皮毛雖奢華，卻也極黑，不免讓人好奇如此暗色是否也帶有人生自古誰無死的感觸，這是她的、我們的，也是魯本斯本人的命運。魯本斯當時患有關節炎以及痛風，壽命只剩兩年。她開朗的神色中又帶了點玄機，同時右手食指指向深厚的黑暗。畫中若有死亡，而死亡如此貼身，但卻似乎一點也不駭人和抑鬱；黝暗就在那裡，平和靜待，與愛的柔軟溫暖共處於此時此刻。

因為黑已經不僅限於畫框。在魯本斯有生之年，黑早已走進了畫作之中，在某個比他年長六歲的畫家的畫中出現。魯本斯年少去羅馬習畫之時，此人在當地已經十分活躍，他名叫米開朗基羅·梅里西（Michelangelo Merisi），之後以他出身的城鎮為人所知：卡拉瓦喬（Caravaggio）。

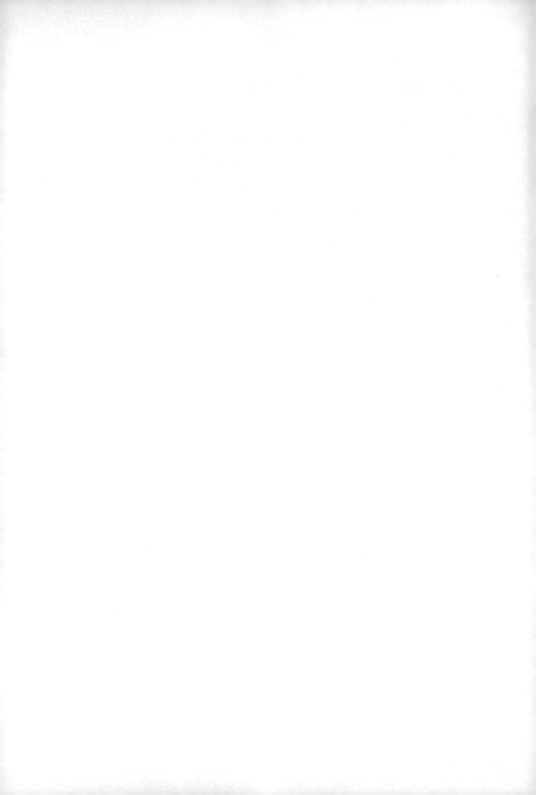

第五章

兩位在黑暗之中的藝術家：卡拉瓦喬、林布蘭

　　藝術的潮流或許不應該跟隨衣著的顏色，然而，若是穿衣的時尚的確反映了人內心最重要的色彩，若是藝術家確有可能是某個文化中敏銳的核心，那麼黑色獨領時尚風騷的那些年，同樣在藝術大行其道，也就不是什麼奇怪的事。這項潮流以某一位藝術家為首，而他的首創之舉很快就為其他人所模仿。

　　米開朗基羅・梅里西（Michelangelo Merisi）1571年出生於卡拉瓦喬鎮附近，靠近米蘭。他六歲時，義大利北部鬧瘟疫，父親和祖父母一夕之間去世，他晚期描繪聖人之死的晦暗畫作很可能就是在回憶那次的疫病。雖說他學徒時期似乎有些大器晚成，但到了二十出頭時已在羅馬小有名氣，一來是他畫了不少描繪偷矇拐騙的吉普賽人底層生活的素描，二來也因為他畫人像的方式十分戲劇化，皮繃肉緊的特寫，只將光線集中於臉部或某部位的身體，四肢其他部分則隱沒在一片漆黑之中。這種手法創造出極為強烈的戲劇效果（在我們眼中甚至有如電影手法），但也非常的刻意，畢竟平常幾乎沒看過有人身處如此強烈的光影對比之中。由於人類皮膚的反射特性，很難讓臉的其中一部分明亮如白晝，另

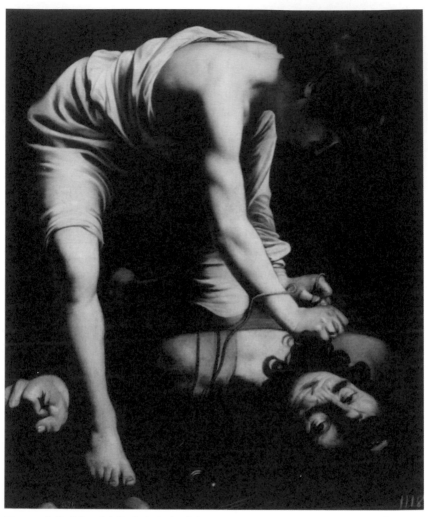

圖 38 ▶ 卡拉瓦喬，《大衛戰勝歌利亞》（Caravaggio,*David Victorious over Goliath*），1590年末，畫布、油彩。

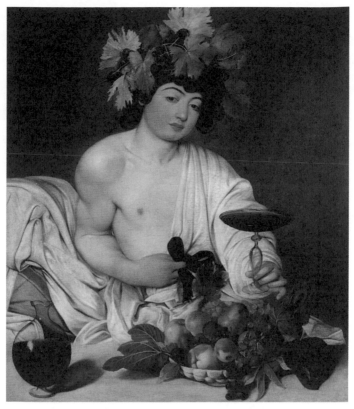

圖 39 ▶ 卡拉瓦喬，《酒神》（*Bacchus*），約 1597-8 年，畫布、油彩。

一部分卻黝暗如黑夜。與他同時代的某個人曾說過，卡拉瓦喬為了創造
出如此強烈的視覺效果，把畫室漆成黑色。他也得弄來明亮的單一光源，
也許是讓正午的陽光從一個小孔中照進來。如此產生的色調由於反差極
大，適合用於表現衝突、恐懼或是驚嘆，因此可以呈現奇蹟，或描繪聖
人遭虐致死。

　　雖然其他藝術家也畫過夜晚的場景，有時還利用發光的聖嬰照亮夜

景，但卡拉瓦喬卻發明了一種新的畫面，或者說使其臻於完善，從此這種畫面就以義文「chiaroscuro」稱之，也就是「明暗法」之義。他這種呈現極大反差的風格，可以在後世無數的畫作、雕版畫、照片還有電影當中看到。他也不是在某一幅畫中就突然從均勻的色調轉變為這種新的緊張對比，他早年某些畫作，比如1593-94年的玩笑之作《生病的酒神》(Sick Bacchus)當中，某些陰影幾乎就已和背景一樣深。四、五年後，1590年代末期所作之《大衛戰勝歌利亞》(David Victorious over Goliath)中，歌利亞巨大的形體有很大一部分都隱沒在黑色之中(圖38，128頁)，只有一隻巨手、一個奇大無比的肩膀，還有長著卡拉瓦喬面孔的斷頭打上了強光。歌利亞(暗指卡拉瓦喬自己)有一半是以暗而無光構成。

卡拉瓦喬所繪之場景，也並非全都是基督教奇蹟，不過當他以俊美少年的形象描繪異教神明還有年輕聖人時，背景也會是晦暗近黑。若他畫的是酒神(襯著黝暗的背景)，這個胖敦敦、縱情聲色的年輕神明將會有一頭漆黑的濃密捲髮，頭冠上的葡萄和他的眼睛一樣黑，正用手把固定袍子的黑緞帶打成一個同心結(圖39，129頁)。而他另一隻泛紅的手則向我們舉起威尼斯玻璃酒杯，裡頭裝著深紅近黑的葡萄酒，一旁玻璃瓶中的酒則根本是黑色。他身前的籐籃堆滿了水果，有豐美的黑李、黑棗還有黑葡萄，明色水果上則有斑點壓暗了顏色(卡拉瓦喬早年靜物畫《水果籃》〔Basket of Fruit〕也用了同樣手法)。

卡拉瓦喬在生命和藝術中的形象都一樣晦暗，認識他的人都覺得此人帶有陰暗的一面。1597年，羅馬的理髮師兼外科醫師魯卡(Luca)曾如此形容他：

是個結實的小夥子，年約二十、二十五歲，留著濃黑的鬍子，濃

眉黑眼，打扮得一身黑，沒什麼章法可言，腿上的黑色緊身褲有些磨禿了。他還有一頭濃密的頭髮，長過額頭。

從朋友萊奧尼（Ottavio Leoni）在他二十五歲時替他畫的肖像中可以看出，就連他那一頭頭髮和一雙眉毛也是黑的。至於服裝，黑色在當時很時髦，不過時髦的年輕人也可以穿其他顏色，但是卡拉瓦喬只穿黑色。他總穿同樣幾套黑衣服，一直穿到破，所以他看起來時而衣著瀟灑，時而衣衫襤褸，而且以引人注目的黑色裝束為人所知，這點可說是藝術圈的先例（之後從波特萊爾〔Charles Baudelaire〕一路到卡什〔Jonny Cash〕[10]皆後繼有人）。他顯然喜歡黑，他放置那些「破」衣服的衣箱四面都貼上黑色皮革，還在一個黑檀木箱裡收藏了一把刀。他還弄來了一隻狗，或許一半是為了看家，一半是為了作伴，「黑狗受過訓練會耍多種把戲，他十分喜愛」。他把狗取名為柯爾伍（Corvo，烏鴉之意）。

他身上穿的黑帶有多層意義。青年時期雖然他住在一位熱愛藝術的樞機主教的宅第之中，但同時也在街頭過著打打殺殺的日子，從早到晚（尤其是晚上）和一群隨身帶著劍的小混混一同廝混。當時的世界隨處可見黑披風。從當局記錄的供詞中可以看出，不只卡拉瓦喬穿黑披風，就連他街頭鬧事的證人和受害者也穿黑披風。他被教皇治下的警察（sbirri）逮捕了許多次，他們也穿黑披風，這些人穿黑衣的原因和小偷一樣（小偷還把臉塗黑），都是為了在黑夜裡來無影去無蹤。

借用現代人的說法，卡拉瓦喬顯然受黑暗勢力吸引。他是蒙第樞機主教（Cardinal del Monte）的門下食客，在乖順男孩樂師以及有著水汪汪

10 譯註：波特萊爾為十九世紀法國詩人，卡什則是二十世紀美國鄉村歌手。

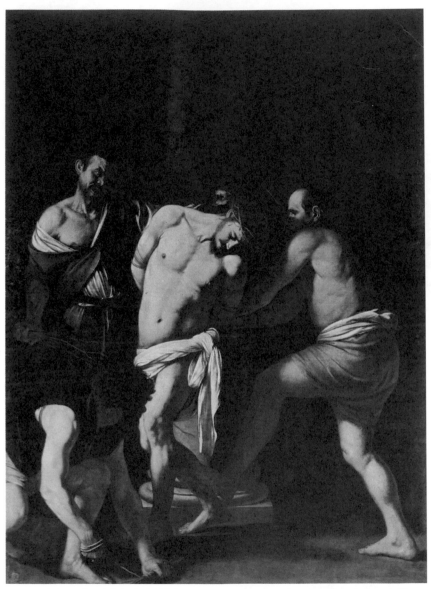

圖40 ▶ 卡拉瓦喬，《基督受鞭笞》（*The Flagellation of Christ*），1607年，畫布、油彩。

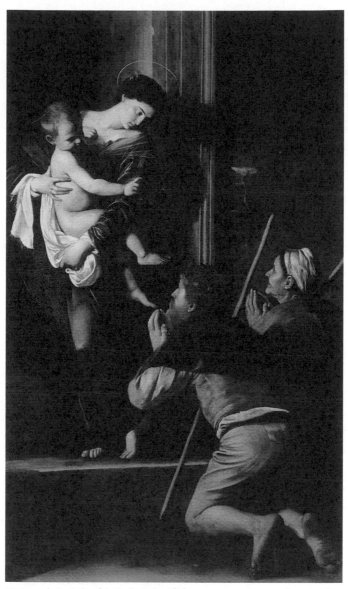

圖 41 ▶ 卡拉瓦喬,《朝聖者的聖母》(*The Madonna of Loreto*),1604年,
　　　　畫布、油彩。

眼睛的闍伶中最受主教喜愛。在《樂師》（*The Musicians*）與《吹笛手》（*The Lute Player*）中他曾經以細膩略帶有情色意味的手筆描繪過他們。照理說來，他應該衣食無缺。他需要仗劍行走於大街小巷，在酒館與妓院之間與人互罵髒話（最喜歡喊的是「操你的老王八」），並持刀互鬥嗎？也許事情比這更黑暗。不只是他雙性戀的對象（看來）包含男孩以及妓女；他還可能是皮條客，在他畫中扮演聖母、朱蒂斯、聖凱薩琳的菲莉德、安納、莉娜們，都歸他管。

　　或許，沒有這樣浪跡街頭，他筆下的聖經人物就不可能有那般飽經風霜、渾身泥濘、滿身傷痕的真實感，他的藝術也就不會有那樣現實的衝擊。但他喜好暴力似乎已經成癮。他多次被捕，原因有時是往侍者臉上砸盤子，有時是毀壞房舍（deterpatio portae，多半用的是石頭和排泄物），也曾經晚上尾隨仇家，（根據不同說法）用匕首、手槍或是手斧把對方弄得頭破血流。他也不斷在打鬥中受傷（因此當他一跛一跛走過街上時，必須隨身帶著劍，給他提劍的是給他當模特兒的男孩切科〔Cecco〕，據說兩人同床共枕）。械鬥也破壞了他在樞機主教和修道院院長那裡的名聲，這些人是付錢買他祭壇畫的顧客。他聽起來像是有類似妥瑞氏症的症狀，只不過是以肢體的方式呈現，因此不由自主地想要丟出傷人的話語還有手邊的尖銳物品。值得一提的是，在警察問案的口供當中，他不依不饒不退不讓，他語言輕慢，滿懷不屑。顯然，不論手裡有沒有刀或畫筆，他都所向披靡。他的行為在我們看來可能代表身心問題，對他來說感覺可能像是原罪。因為他筆下的神蹟和釘刑圖顯然都洋溢著虔誠的信念，彷彿是聖經中信徒在以馬忤斯（Emmaus）頓悟與自己同桌吃飯的無鬚年輕人就是耶穌。永生的耶穌比他先前死亡時更為年輕，他身後牆上有個大陰影，看來就像披風，除了那處之外，陰影在他

頭上就像個不透明的黑光環。

　　我們不應輕易把畫家所用的暗色顏料等同於他筆下事物或本人人生當中的「黑」（也就是惡）。然而，卡拉瓦喬的確顯示了黑在生、死、藝術之中的價值可能有千絲萬縷的複雜關係。在《基督受鞭笞》(*The Flagellation of Christ*)當中，很難不把畫面中占了三分之一空間的影子解讀為為惡的陰暗（圖40，132頁）。精疲力竭的基督往我們的方向癱倒，動作十分怪異，右方虐待他的人則舉起一隻膝蓋往上頂，一面努力要綁緊基督的繩子，以上在在都能看出卡拉瓦喬的招牌寫實主義。左邊的那個則一手持連枷，一手揪著基督的頭髮，看來有幾分凶神惡煞的樣子，不過又有幾分小混混興高采烈的嘴臉。前景中施虐的人則穿著暗色的無袖外套。前景的黑和卡拉瓦喬的其他畫作一樣，引導畫中的其他暗處，一路向後延伸到左邊的人的黑頭髮，到幽暗、罩著陰影的柱子，再到身後一片陰暗中。那片黑暗看來毫不透光，扎扎實實毫無空間感，彷彿開口說這裡是無情狂虐的慘忍最後的深淵。但當中又有恐懼的黑，期待疼痛發生的黑──鞭笞還沒開始：耶穌的身體還沒有傷痕。

　　不過，在另一幅畫中，聖傑羅姆四周也有類似的暗。聖傑羅姆被描繪為一個骨瘦如柴的白髮老人，身旁放著一個骷髏，正不知忙著寫些什麼。這樣的暗也出現在另一幅畫的施洗約翰身旁，聖約翰幾乎一絲不掛，向我們轉過身來，可以看出是個極為帥氣的年輕男子。約翰和傑羅姆都穿著（或者該說是沒穿）寬鬆沒有剪裁的袍子，袍子一襲耀眼的紅。卡拉瓦喬畫龍點睛點上了如此華美的顏色，這可能是受難者的鮮血，但也可能代表凱旋，是最終精神勝利的顏色。黑在此可解讀為基督教精神世界的張力以及蕭穆，既神聖，又深刻贖罪，還可能很神祕。在《朝聖者的聖母》(*The Madonna of Loreto*)等描繪野聞逸事的畫作當中，黑也有一

樣的價值（圖41，133頁）。

　　此畫描繪的傳說幾乎可說是荒誕：據說1294年時，瑪莉所住之聖家聖殿曾奇蹟般從拿撒勒飛到義大利來，降落在羅馬東邊的樹林中。新教徒聽到這場狂熱崇拜都嗤之以鼻，而每年前往朝聖（最後一段路得跪著前進）的上千人當中，只有極少數的人見到了聖母本人，畫中的老夫婦就遇見了這樣的神蹟。畫中場景自有一種靜謐，彷彿兩人並非來到祭壇，而是到了一戶人家對街的正門口。房子狀況不錯，但也僅是普通人家。聖母出來見他們，但周身看不見煥發的光芒，而是一個真真實實、甚可說是高貴的母親形象，她正在育兒，夜半聽到有人敲門來應門（不過她光溜溜的孩子看起來不像新生兒，倒像是已經兩三歲大）。這幅畫有一種家常的真實感，但也很超現實──這些訪客會什麼要下跪？不過，聖母家中正門若有人來敲門，她到底該如何應門？若扮演她的模特兒是妓女，在她五官細緻的臉上看不出這一點。她向夫婦倆致意，兩人的手舉起彷彿禱告，但又稍微分開，表現出崇敬驚嘆之情。男人沾著泥的赤腳是畫中離我們最近的事物，此外還能見到聖母修長秀氣的雙腳。在卡拉瓦喬的作品中，赤足是神聖主題的代表。

　　卡拉瓦喬的世界中有許多黑，但他畫中空間滿溢著的暗色至黑色顏料，實在無法用某一個意義一言以蔽之。他這個人似乎是極端的化身，或者該說是在極端間搖擺不定的化身。他就像是杜斯妥也夫斯基筆下的人物，既是罪人中的罪人，卻也同時是受盡折磨的聖徒。如此反差，在他那個時代並非特例。英國藝術史學家葛雷厄爾-狄克森（Andrew Graham-Dixon）就強調布羅米歐（Carlo Borromeo）等人對青年卡拉瓦喬的影響。布羅米歐是1570到80年間米蘭的樞機暨總主教。他是教皇的外甥，在教會裡的地位爬得很快，人家多半都說他是靠關係。年輕時

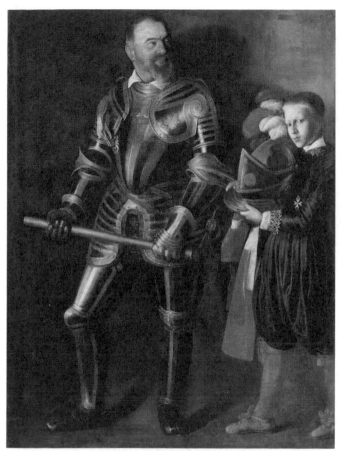

圖42 ▶ 卡拉瓦喬，《威格那考特與侍童》（*Alof de Wignacourt with His Page*），1607年，畫布、油彩。

他在馬匹以及獵犬上一擲千金，但他的衣著打扮更為誇張，手下150個僕役從頭到腳全都穿著黑色天鵝絨。這乍聽之下像是王公貴族的高級時尚，但事後看來卻是布羅米歐潛在靈性追求的先兆。之後追求的呈現方式會更充滿領袖魅力，他將帶領穿著麻布黑衣的遊行隊伍，脖子上掛著

繩圈，身上背著沉重的黑色十字架，十字架上還釘著聖釘。據曾看過這些遊行的耶穌會教士表示，有時他身旁還有一千個鞭笞自己的苦修者，而他則赤著腳、流著血踏過米蘭堅硬的石地。

　　黑色很曖昧，研究卡拉瓦喬的作品時，有時可能會發現黑色的意義翻轉。他過得像個知識分子，曾與天文學家伽利略來往，但我們無從得知他請妓女擔任模特兒扮演聖母或是聖人時，究竟只是粗魯地找了認識的女子，還是因為想到了抹大拉的馬利亞，想到耶穌堅稱她的信仰不遜於其他人。他的作品由於將聖經人物描繪成底層庶民的形象，因而一次次被委託的教士退件。他晚年有幅作品描繪以馬忤斯的晚餐，其中有個年長的門徒看來不單只是貧苦溫順而已，還像是曾因闖空門而吃過牢飯的老囚犯。卡拉瓦喬描繪殘暴無情從不手下留情，他也將呼應耶穌某些話中明顯仇富濟貧的情緒。

　　他青年時期的最後幾年，某次兩個幫派約定在廣場持劍械鬥，他在械鬥中殺了某個仇家，從此亡命天涯。他從義大利逃到馬爾他，這座島有他自己的黑色主題。馬爾他的原住民「膚色稍淺於摩爾人」，當地的已婚婦女披「黑長巾，以巾覆面」，而統治島上的聖約翰騎士團（Knights of St John）則無時無刻不穿著黑長袍，上頭有個白色、有八個頂點的「馬爾他十字」。騎士若是服儀不合規，就會遭到鞭笞。騎士團是十字軍東征時成立的一個軍事修會，原本在耶路撒冷照顧病人，他們嚴格的軍事精神顯然十分吸引卡拉瓦喬。這樣的仰慕之情在他為騎士團團長威格那考特（Alof de Wignacourt）所繪製的肖像畫中表露無遺（圖42，137頁）。畫中威格那考特鬚髮斑白、英勇威武，穿著上了黑漆的盔甲。他的頭盔由身穿黑衣的侍童捧著，畫中最明亮的光線就落在侍童蒼白、聽話的臉上。

　　這幅畫像以及卡拉瓦喬的作為讓騎士團長十分開心，替他請到了教

皇赦免，封他為騎士團的騎士。顯然，卡拉瓦喬仍保有了文藝復興畫家那套能哄得贊助人慷慨餽贈的本事。一個月內他就因為鬥毆時開槍打傷另一個騎士而遭到逮捕。他用繩梯逃出了牢房，逃出馬爾他，又被追討撤銷了騎士資格。然而，馬爾他的黑衣騎士一路尾隨，最後一次交手時，領頭的正是那名在馬爾他島上被他攻擊的騎士，名叫德拉費沙（Conte della Vezza）。他在拿波里的街上遭到攔截，面朝下被壓制住，這麼做是故意要弄傷他的臉。他受了傷，很可能還因此傷了視力，九個月後傷重死亡，得年三十九。

他顯然把自己視為罪人，而且晚年曾說自己的罪並非可饒恕的輕罪，而是罪無可逭。他想必有同性性行為，為此他有感到多麼罪惡，我們不得而知；不過在當時若是過著活躍的雙性性生活，不可能感到從容自得，這點倒是可想而知。在當時法律規定雞姦要受的懲罰是斬首，這點對於他那七、八幅以砍頭為主題的畫作想必有所影響，當中（五幅以上）的歌利亞、荷羅孚尼以及梅杜莎顯然都是自畫像。輪廓深邃的頭顱，遭砍斷或將斷未斷（他喜愛描繪刀鋒卡到肌腱時鮮血滴落或泉湧的樣子），有一頭黑色捲髮，在生與死的邊緣徘徊，一隻眼睛早已空洞，另一隻還有光。握著刀刃的將會是名年輕貌美的女子或（大多時候是）年輕男子，拿著頭顱直直對著我們伸過來。由於傳統的禁忌，也由於可能受到的刑罰，因此他以此形式繪製自畫像，看來彷彿是要身不由己想和盤托出，甚可說是自尋死路。大多時候，斬首圖的背景就和他其他畫作當中一樣漆黑一片——舉目所見的只有少年（女）、劍還有滴血不住的頭顱——卡拉瓦喬有可能過著刀光劍影，放浪不羈的生活，憑著不落窠臼的才氣以及對宗教的熱情作畫，另一方面又不斷認為自己有罪該死。他畫中的黑雖不代表獻祭犧牲，卻很可能是天譴的黑。

＊　＊　＊

　　西班牙素有與黑有關的深厚傳統，因此卡拉瓦喬的創舉對於西班牙畫家有所影響倒也理所當然。里貝拉（Jusepe de Ribera）大半輩子都在義大利度過，他筆下的普羅米修斯踮著腳正遭受鞭笞，襯著黑暗的岩石，赤裸的身體顯得十分明亮，一旁有隻漆黑的老鷹正在啄他的肉。蘇巴朗（Francisco de Zurbarán）不只畫了一次海克力斯大步走在幽深黑暗的洞穴中，正要去棒打黝黑的怪物，光線凝聚在他身上。偉大的委拉斯奎茲（Diego Velázquez）畫過男孩、公主、街上的商販，畫中用了濃烈的赭色以及更濃烈的黑。十九世紀英國著名藝評家拉斯金（John Ruskin）曾稱委拉斯奎茲為「黑色和弦最偉大的大師……他的黑比其他人的深紅還要珍貴。」

　　卡拉瓦喬的聲名得以流傳至尼德蘭，尤其要感謝魯本斯。或許有人會想，魯本斯熱愛透明、豐厚的顏色，應該最不可能對卡拉瓦喬太感興趣，不過魯本斯對卡拉瓦喬卻極為崇拜，而且崇拜的方式也極為務實。1607年，在卡拉瓦喬的《聖母之死》（Death of the Virgin）遭到階梯聖母堂（Santa Maria della Scala）加爾默羅修會（Carmelite Order）的神父退件之後，魯本斯力勸他義大利的贊助人，也就是曼切華（Mantua）當地的公爵買下。公爵在羅馬的藝術經紀人見魯本斯對於畫作運輸如此精心安排，覺得十分驚訝：「魯本斯大人……為免畫作受損，請人做了不知道什麼樣的匣子」，以木頭和錫製成。十三年後，魯本斯已在法蘭德斯建立了「畫家中的王子」的地位，他四處奔走，要替安特衛普的道明會教堂買下卡拉瓦喬的《玫瑰聖母經》（Madonna of the Rosary）。

魯本斯雖是知名的色彩天才，但也採用強烈的明暗法，以及暗色近黑的背景，這在他的《亞西西的聖方濟最後聖餐》（*Last Communion of St Francis of Assisi*）當中可以看到。他的黑仍和卡拉瓦喬不同，不是深深的陰影，而是正向的顏色，和他筆下的紅與棕、深綠與深藍還用於肌膚色調的淡粉、淡藍綠、淡金等淺色唱和同遊。可以說，魯本斯的黑很明亮。

　　卡拉瓦喬的暗色調主義流傳至荷蘭，魯本斯居間的影響尤大，此後法蘭德斯還有鄰近的荷蘭興起一派喜好深色的年輕藝術家，後世稱之為「卡拉瓦喬畫派」（Caravaggisti）。更年輕、更獨立自主的藝術家又進一步讓明暗法的手法更為細膩。其中，維梅爾（Johannes Vermeer）尤其擅長處理暗室中單一光源的效果。他很可能用了傳統相機的暗箱（camera obscura，是個昏暗的箱子或小隔間，開了個小孔讓景物對焦，就像相機的光圈），來幫助他掌握寫生時透視和陰影最極端的畫面。於是一名坐在我們眼前、遠處有光源、帶著毛呢大黑帽的軍官變成了巨大近乎黑色的剪影。他正在和一名女子說話，我們的視線越過他，停在女子身上，女子手中輕捧著一個精巧的玻璃杯。維梅爾的「特寫」比卡拉瓦喬的更近，強烈的光影、深遠的透視，都是歐洲影像表現的新手法，在二百年年後攝影發明時達到巔峰。很多人常說，他的畫作看來很像（當然也影響了）電影劇照。

　　在他的《在窗邊拿著魯特琴的女子》（*Woman Tuning a Lute*）當中，椅子和披風顯得巨大，是因為比較靠近暗箱的針孔（圖43，142頁）。這幅畫中，在窗簾後方、遠處的椅子、魯特琴上頭，還有女孩罩著陰影的長袍上，黑與暗十分強烈。不過最令人讚嘆的還是她臉上神色描繪得之細膩精準。我不知道還有哪一幅畫描繪眼睛快速的動作（匆匆一瞥）畫得比這幅更好，讓人不免好奇畫中人聽到街上出現了什麼，又或者她其

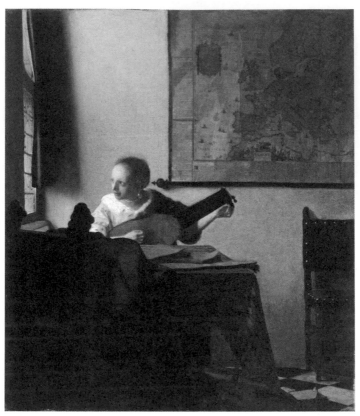

圖43 ▶ 維梅爾，《在窗邊拿著魯特琴的女子》（Johannes Vermeer, *Woman Tuning a Lute*），約 1665 年，畫布、油彩。

實是關照內在，熱切看著琴弦調好後聽到的美妙樂音。她的臉雖然蒼白嚴肅，但嘴邊似乎帶有一絲希望或歡悅；室外照進來的光十分灰冷，但到了她所坐之處卻溫暖近金。這幅畫十分引人入勝，鼓勵我們注意女子內心迅速的波瀾起伏，但同時又讓她維持了孤獨和隱私，因為我們仍與她維持了距離。若是十九世紀的畫家就會請我們進入畫中說出女子的故事，但維梅爾並沒有。房內昏暗少光的畫面有其深度，女子也是，我們

則在不是太遠的地方遠望而敬之。

　　不過把卡拉瓦喬這一套創新的暗發揚光大的（而且在維梅爾時代早已發展成熟的）是另外一位荷蘭的藝術家，他畫中的前景還有幽深的陰影黑得十分強烈，他的名字甚至成為濃烈的黑的同義詞。林布蘭（Rembrandt Harmenszoon van Rijn）所畫的肖像畫中，畫中人幾乎都穿黑色，半隱沒在身後的陰影之中，一本正經的雙眼也可能是黑色，是用顏料畫的圓盤。林布蘭和卡拉瓦喬一樣，調色盤上往往和阿佩萊斯　樣僅有黑、白、紅、黃幾色，然後調出焦棕土、焦赭、赤金等豐富的大地色作畫，而他的黑則可說是暖色。

　　黑衣占有一席之地，倒也不叫人意外，畢竟一卷卷的布料還有紗線是荷蘭國際貿易的重要一環。衣料織品商的同業公會有一個特別委員會負責認證藍色及黑色布料的品質，確認了才能蓋上小小的鉛質標章。

　　林布蘭曾替當中的六位理事畫了一幅群像，他們的衣服和帽子都是最黑的黑色，也許臉上還帶著看到有人穿著自己掛保證的衣物時，一抹會心的促狹。在《杜爾博士的解剖學課》（*Anatomy Lesson of Dr Nicolaes Tulp*）中，杜爾博士以及七位同行或學生當中的六位，顯然都喜歡穿細緻、漆黑的衣著（圖44，144頁）。他們這一身黑再搭上雪白的皺領，和死屍的灰青蒼白成為美麗的對比。死屍的手指剃去了皮膚，杜爾博士夾起肌腱，手指跟著彎曲。在這裡，黑並沒有前述布商同業公會理事那般的布爾喬亞氣質；在這裡，黑代表的是好學的學者，他們可說是獻身宗教的教士與滿心求知的科學家中間的過渡。黑色的背景並不憂鬱，也不帶有精神的追求，反而因其不透明，而使我們的目光回到前景，讓我們別無選擇，只能專心欣賞人像。畫中人可能是喀爾文教徒，但這裡的黑是世俗的黑。這樣的效果在林布蘭畫中十分常見，但也可以在荷蘭的其

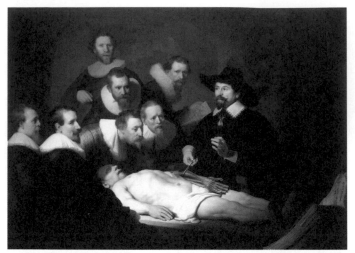

圖44 ▶ 林布蘭,《杜爾博士的解剖學課》(*The Anatomy Lesson of Dr Nicolaes Tulp*),1632 年,畫布、油彩。

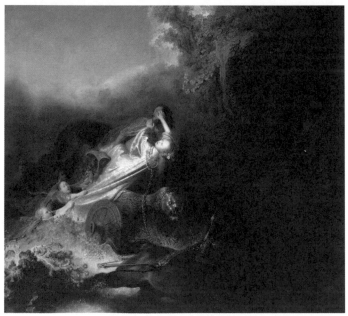

圖45 ▶ 林布蘭,《綁架普洛塞庇娜》(*The Abduction of Proserpina*),約 1632 年,畫布、油彩。

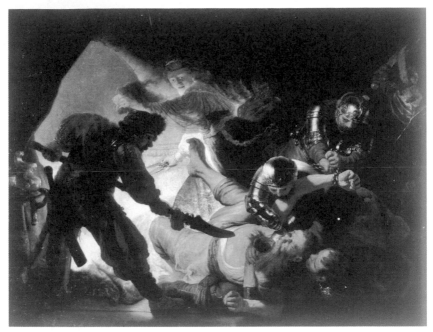

圖46 ▶ 林布蘭，《刺瞎參孫》(*The Blinding of Samson*)，1636年，畫布、油彩，局部。

他肖像畫中看到，比如利文斯（Jan Lievens）的作品。

　　這裡得先立個但書，單看林布蘭所畫的肖像，很可能讓人以為當時荷蘭人人都穿黑衣。事實顯然並非如此，描繪街道、市集、酒館等場景的風俗畫中，主色是米色和棕色，或是較深的綠色和藍色（不過幾乎每幅畫裡都可以找到穿黑衣的人）。林布蘭自己也曾畫過類似風俗畫的作品——《夜巡》(*The Night Watch*)。這幅畫可說是最偉大的風俗畫，畫中的民兵衣著也有各種顏色。為首的柯格（Banning Cocq）穿著黑色天鵝絨的衣服，披著深紅錦帶，他的副官一身米色、白色、金色彷彿會發光，而為首的火槍兵則穿了件深紅的緊身外衣以及膝褲，其他人則穿著深淺

不一的藍灰色以及棕色衣服。

責任重大的場合尤其常穿黑衣，比如：教堂執事、同業公會的理事或者慈善組織的教區長聚會的時候。顯然，請人為自己繪製肖像，尤其請來的還是林布蘭，應該是件比較大的事情。黑和喀爾文或門諾教派當然也不相違背，二者都強調孤獨以及痛悔祈禱；另一方面，質料上佳的黑衣也能顯出一個人的財富地位。不過，黑色也適合林布蘭的畫中人望著我們時，那種八風不動的嚴肅正經。看到他們如此肅穆，我們可能會再次想到新教徒的道德觀，想到他們沒有彩色玻璃的、光禿禿的教堂，想到他們沒了聖人和六翼的宇宙觀。不過這群人嚴肅的神色可能還有一個更直接的原因。肖像畫畫家常會談到他們那一行常遇到的一個問題：隨著時間過去，來畫像的人變得呆滯，眼神不亮了，身體也垮了，此時藝術家得跟他們說說話，讓他們恢復活力，至少在畫臉部時得這麼做。也或許是林布蘭本人的聲音還有他沉重的眼神，讓畫中人也以同樣眼光回望，於是他們和他一樣得面對生命嚴肅的一面，在他喪妻、和女人爭吵、窮途潦倒、不再受歡迎之後更是如此。雖然我們無法聽見他說的話，卻能在他的自畫像中看到請他畫像的人所看到的那張臉。在自畫像中，他似乎不只在思考色調和肌理，還在想人和藝術家如何失足，以及在何時何地失足。

至於他深色的背景，也許單純只是為了襯出前景，比如他曾畫了一個朝天鼻的廚房女傭倚在窗台上，女傭的背後就是中性的黑。他的早年作品中可能會隨意加上黑以增強情緒。他筆下的聖保羅、聖彼得（獄中）還有《耶利米埃到耶路撒冷遭破壞》（*Jeremiah Lamenting the Destruction of Jerusalem*）當中的耶利米用的都是同一個模特兒。這個老人家很可能是他的親戚，有一張精瘦、長鼻子、滿是皺紋的臉，看起來憂傷而疲憊、

飽經世事而又和藹可親，不怎麼像希伯來先知也不像早期基督教的傳福音者。當中的戲劇張力（應該說假裝有張力）靠的是誇張的明暗法。這裡能看到林布蘭柔軟的一面，可能也會讓人想起虔誠的布爾喬亞階級有多麼推崇煽情的藝術。

我知道，本章賦予不同畫作的黑色背景不同意義，看來似乎有些隨興所至，至於背景本身，分明是一片顏料，幾乎別無二致。然而，在黑暗的前方看到的，究竟是窗框裡孩子的臉龐，是個看來極為抑鬱的人，還是嬉戲的骷髏，也的確會讓人對於黑暗有不同詮釋。同理，究竟要把黑暗解讀為空間在後退，還是將人包圍，也是我們的選擇。《綁架普洛塞庇娜》（*The Abduction of Proserpina*）一畫中，右方全為黑色或接近黑色，襯托出落在普魯多身上的豔陽，他猛然將手伸入普洛塞庇娜的裙中，而馬車上長著一口尖牙的獅則向著暗處齜牙裂嘴（圖45，144頁）。我們可以說這裡的黑單純是黑，但不免仍會聯想到普魯多的冥府以及死亡，而普洛塞庇娜對著要強暴她的人扭打抓撓的時候落在身上的明亮陽光，是生命和春天在抵抗。

《刺瞎參孫》（*The Blinding of Samson*）[11]中將人吞沒的黑更會說故事，也說得更為醜惡。畫中一名士兵果斷地將有著波浪刀刃的爪哇「格里斯劍」（kris）旋進了參孫的眼窩之中，參孫的腳在半空中踢蹬，極為痛苦地蜷縮著腳趾（圖46，145頁）。其他士兵則拉著參孫身上的鎖鏈深怕他跑了，緊張的情緒不亞於他掙扎欲逃的暴怒。還有一名紅衣士兵，生著

11　譯註：聖經中，參孫為一大力士，令以色列的外敵非利士人聞風喪膽。非利士人串通他的愛人大利拉套出他的力量來源在於頭髮，於是大利拉趁參孫睡著時剃去他頭上的七條髮綹，參孫力氣盡失，被非利士人抓住剃去眼睛，淪為階下囚。

圖 47 ▶ 林布蘭，《歐姆沃爾》(*The Omval*)，1645 年，蝕刻畫。

一張殘暴的臉，持戟刺入參孫的另一隻眼睛，看來就像是一個粗人拿著尖棒在驅趕一隻被關起來的牛。大利拉則拿著一把閃亮的大剪子匆匆離去，一手還高舉著一團參孫栗色的頭髮。黑色包圍著他們，可能代表失明或是暴行 (atrocity，這個詞來自拉丁文 ater，指「黑」)的幽暗。或許我們會問，這件事發生在哪裡？畢竟畫中場景似乎不是屋子也不是帳篷，而是山洞。圓形、幽暗的空穴，一個圓形的開口，光從中透入──和眼球被剜出的眼窩不可謂不像。由此說來，這裡的幽暗真的是失明，但我們又都能清楚看見視野的光明如何失去。

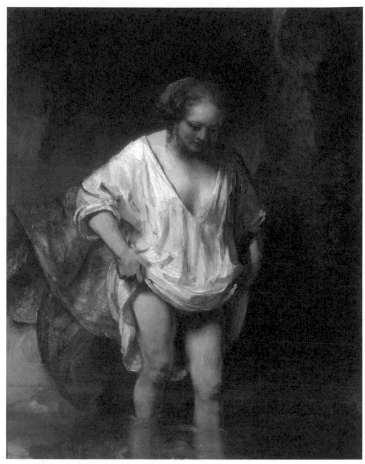

圖48 ▶林布蘭，《沐浴溪間的韓德瑞各》（ *A Woman Bathing in a Stream* ），
1655年，畫板、油彩。

　　林布蘭畫布上的黑，用的是以亞麻籽油和油膩的煙灰以及燒過的瀝
青同搗所做成的「燈黑」。林布蘭的高妙之處還有另一種黑：墨水的黑。

當時已經有了「印度墨水」，只不過林布蘭不喜歡用它來畫素描，他喜歡的是煙煤做的茶褐色顏料還有棕色墨水的暖色調。但是他的蝕刻畫卻並非以茶色印製，用的是濃稠的黑色印刷用墨水（原料很可能是葡萄樹的煙灰加入阿拉伯膠以及亞麻籽油調和，再加入硫酸亞鐵或硫酸銅當作乾燥劑）。

　　若我們稍稍駐足看看林布蘭製作蝕刻畫的過程中那一系列的黑，首先會看到他舉起一張單面拋光的銅版，把銅板的背面對著燭火烤熱，然後拿出一塊半透明的東西輕輕拂過銅版四周，東西一下子就融化了，冷卻硬化了之後，就成了上了防腐蝕液的底版，他又揚起了版子，這次亮面朝下放在燭火的尖端上方，銅版冒起煙。等到金屬布滿煙灰，他就把東西放下，取一根裝在木柄裡的針，開始在那深夜般漆黑的表面作畫。他採取的是陰刻，纖細閃耀的線條露出底下銅版，之後再以黑色印刷。一般雕刻銅版時必須拿著雕刻刀挖鑿，但這一層上了腐蝕液的底版卻十分滑溜，彷彿是拿著原子筆在蠟紙上畫圖，因此手必須很穩。不過他是林布蘭，他有這本事。

　　畫好之後，他把版子放到一個托盤裡，裡頭有一層淺淺的酸液。陣陣煙霧讓他猛眨眼睛，隨著酸液腐蝕（蝕刻）版上的線條，他拿出羽毛拂去線條旁邊冒出的小泡泡。接著他將版子取出清潔，然後仔細檢查酸液腐蝕過的細線。他（或學徒）再次把版子放在蠟燭上方烤熱，然後用力擦上濃稠的濃縮印刷用墨水。濃稠的墨水碰上烤熱的金屬板便化成水狀，滲入蝕刻的凹痕中，現在整片銅版都是亮閃閃的墨水。他用身旁長凳上的抹布再次清理銅版，另一頭染黑的抹布越來越多，或許都裝在一個籃子裡。他再次舉起閃亮的銅版，半凝固的墨水構成的墨縣在凹痕裡閃著光芒。到了這一步，他才能夠把版子放到壓印機的印床上，並在板

子上放上一張紙，再鋪上一塊毯子好分散壓力。他轉動壓印機重重向下一壓，然後鬆開，並把毯子捲開，小心翼翼掀開紙張，並且將紙放在長凳上。最後他看了看那幅「蝕刻畫」，在閃著光澤的黑色線條密密交織成網之處，人物、事物躍然紙上。要再印一張，方才上墨、擦拭的步驟就得重新來過——不過這件事交給學徒來做就好了。

他端詳版畫，看到每一根細如睫毛的蝕刻線條都呈現出他以針尖畫下時流暢、細緻的曲線，可能想必覺得十分賞心悅目。直接雕刻的雕版畫就沒有那麼細膩，畢竟雕刻者得在頑強的金屬上用力推鑿，這也是版畫創作者開始使用蝕刻的原因，這是能更快完成畫作的捷徑，也是他只蝕刻不雕刻的原因。於是一條淺淺髮絲般的細線勾勒出水面，另一條成了葉堆，幾根更為剛直的線條則描繪出河岸上站著的男人的背影（圖47，148頁）。

這門藝術，他的天分無庸置疑。他繪製的釘刑圖油畫有時有些濫情感傷，但蝕刻畫從不如此。他愛黑色顏料也愛濃豔的色彩，但在紙上以墨水創作從不失手（見圖63，213頁）。

自1455年古騰堡聖經（Gutenberg Bible）付印後，世界滿是黑白：黑衣白皺領、棋盤格的地磚、房舍門面上的灰泥還有染成黑色的橫梁、大鍵琴的黑檀木和象牙琴鍵，但數量最多的是白紙黑字。街頭傳單、大報、書籍，還有無數聖經，再加上木刻版畫、稱為「荷蘭畫」（dutchwork）的雕刻銅版畫，以及假裝是雕刻的蝕刻版畫。不識字的人也能看畫，每一雙眼睛都汲取黑白。因為得印上幾百份，所以線條有時並不纖細，但是

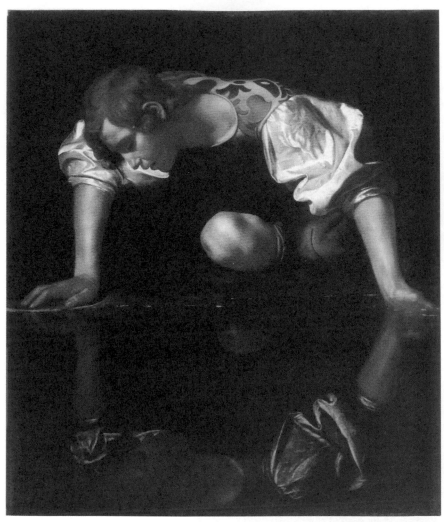

圖49 ▶ 卡拉瓦喬,《納西瑟斯》(*Narcissus*),約1598-99年,畫布、油畫。

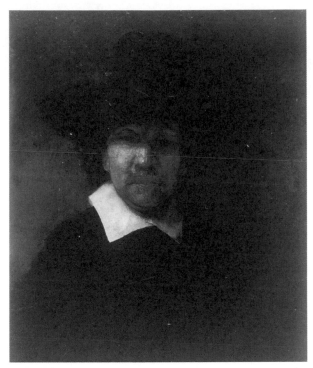

圖50 ▶ 林布蘭,《詩人德克》(*The Poet Jeremias de Decker*),
1666年,畫板、油彩。

結實的線條自有其美麗之處,正如優雅、簡潔、乾淨的字跡之美。

　　林布蘭的一項天才之處,在於強調藝術使用的物質層面,於是我們能看到當中隱含的視覺雙關,正是這種視覺的模稜兩可讓圖畫有了生命。我們看見紙上一根蝕刻而成的曲線,而曲線又生長搖曳如風中小草;又或者在他的油畫中看見一團厚厚的顏料,也同時將其解讀為長斗篷上的盤扣。《沐浴溪間的韓德瑞各》(*A Woman Bathing in a Stream*)當中,韓德瑞各(Hendrickje)的白罩袍以幾乎全乾的顏料畫成,畫布上頭顏料

堆疊清晰可見，但同時我們又看見明亮的棉布，看見她將棉布衣撩起至腿肚，小心翼翼在水中一步步往前走（圖48，149頁）。她臉上掛著柔和但遲疑的微笑探出腳來，腳下踩的可能是河床——但是河床會堆滿布料嗎？這裡的水面太寬，也不可能是屋裡的澡盆。雖說她腿後似乎隱約有磚瓦的影子，但她也不可能在碼頭光著身子。我們是在一個想像出來的空間遇見她。畫面右方的水一直延伸到不知道多遠處，而這裡的水是黑的。

「黑水」的意義有可能凝重，比如在愛倫坡的小說當中就是如此，但在畫中，水之黑可能代表其深，以及古怪多變的物質特性。水能使人無法呼吸，卻也能散化為最細緻的噴霧。而且黑水也可能是清水，因為塵埃和浮渣反而會使光線停留。黑水無邊無盡，見了水面我們不確定該如何是好，也無法探測其深。《沐浴溪間的韓德瑞各》的用色為溫暖的大地色，而韓德瑞各暴露在外的肌膚讓我們忍不住想親自體驗水沁心的冰涼。這黑水中沒有凶險，水的本質奇特，自有其幽暗之處。

這裡的黑水和卡拉瓦喬在《納西瑟斯》（*Narcissus*）當中畫的不是同一種（圖49，152頁）。不過，那是黑水嗎？那水的表面平硬如玻璃，不過是黑玻璃，且厚，又或者往下好一段距離都是固體。還是，這也許是比重較重的液體，流動性較差，比如水銀？年輕人凝望著當中朦朧的影子，屏著息，影子也望了回來。鏡子也是，卡爾瓦喬畫中的鏡子總黑得彷彿由黑曜石製成。他的藝術說，在倒影中你會看到一個虛幻的分身，不是你認識的那個自己，而是被阻隔起來的自己，令人費解又帶有威脅性。彷彿人的心靈——他可能會說靈魂吧——是一窪黑水，一點也不透明。

要與林布蘭的藝術來一次怪誕的接觸，可以看看他替摯友苦命詩人德克（Jeremias de Decker）所畫的肖像（圖50，153頁）。這幅畫怪就怪在

太黑了，只能依稀看出帽子以及外套的邊緣，襯著四周無所不在的黑。箭簇形狀的襯衫領子白得發亮，溫暖的光線照著德克三分之一的臉，臉上的表情凝重、哀戚、和善。不過帽沿的陰影落在他的右眼，從瞳孔下方橫過虹膜（左眼則隱沒在黑暗中），很是奇怪，彷彿他就剛好站在視線所不能及的地方。這幅畫是以畫贈友，可惜德克當時命若游絲，畫尚未畫完，他就已去世。黑在此是死亡，但是是由靜態的哀戚中所看到的死亡，是一個人在朋友「過去」了以後的凝望。這位朋友在陰影將他帶走之時，在當中無聲回望了一下子。

有人曾問，林布蘭到底是不是個憂鬱的人？可否由他將自己的半邊臉畫上陰影一事看出？我想，這個想法很難讓人接受，因為即便是畫自己肉團團、柔和的寬臉，他似乎仍是個喜歡生命本質的人。不過德克就一直以憂鬱而為人所知，其人其詩皆是如此。或許現在應該（或早就應該）放下表面的黑，改談我們內在最原始的「黑色物質」。憂鬱，希臘人稱之為 melancholia，也就是黑膽汁。

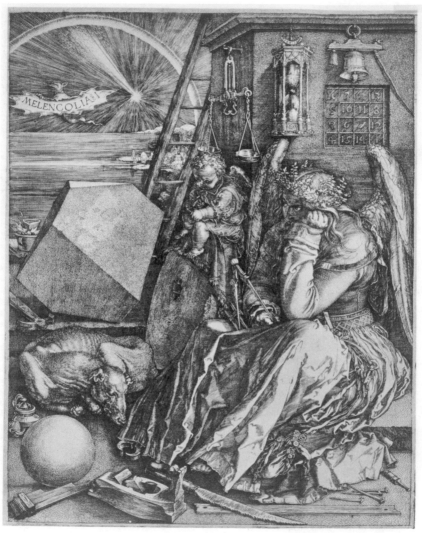

圖 51 ► 杜勒，《憂鬱 I》（Albrecht Dürer , *Melencolia I*），1514 年，蝕刻畫。

──❖ 第六章 ❖──
黑色的膽汁

　　一直以來，我們認為黑色和自己所無法掌控的可怕事物有關：夜之陰暗、魔王、邪惡。但自古以來，我們也一直尋尋覓覓，不只力圖找到外在的黑，還要找到自己內在的黑。罪孽在《聖經》中或以痕跡稱之，聽來像是外在的事物，但痕跡並非留在我們身上，而是留在了靈魂上；換言之，那是內在的汙痕。除了罪之外，古人還發現人體內有另一種黑色的物質，如此想法曾延續千年。古希臘人稱其為「melan choly」，古羅馬人則說那是「atra bilis」。英格蘭先根據希臘文稱其為「black choler」，之後又從拉丁文傳來「black bile」，意思都是「黑膽汁」。但是，當我們談到憂鬱時，不管用的詞是「melancholy」或是「meancholia」，用的都是它的古希臘名。現在，臨床上的憂鬱症有另一個名稱「depression」，但是在古希臘人認為，黑膽汁可能造成憂鬱症，以及其他各類身心失調。

　　在人的內部能找到黑膽汁，憑藉的可說是一股意志。黑膽汁完全是人所發明出來的東西，它的黑如同罪的黑，又是一種想像出來的色彩。因為，根本沒有黑膽汁。生理學家在人體內能找到的唯一黑色物質，只有血凝塊。然而，有二千年的時間，醫生和科學家都相信——應該說是知道——黑膽汁不只存在，還能控制我們的身心健康。他們的想法並非

純屬理論，還經過動手解剖（多半是動物而非人），找到的東西還曾觀其外表，聞其氣味，甚至嘗其味道。黑膽汁是人體四種「體液」之一。其他三種不難捉摸，分別是：血液（色紅，量多）；黏液；黃膽汁。黃膽汁我們都知道，只要有幾滴湧上喉頭，那種灼熱、嘔吐般的苦味教人十分難受。膽每天最多可產生一公升的黃膽汁，黃膽汁是一種消化液，能分解脂肪，並釋放出裡頭脂溶性的維生素。膽汁可能有不同顏色：棕色、酸性染料的黃、綠草般的綠。嘔吐物中的膽汁也可能呈深色，但仍不是黑色。

換言之，古人之所以找到黑膽汁，正是因為心心念念要找到它。氣質非得有四種不可，那是因為從畢達哥拉斯的時代開始，宇宙的運作就由「四」所支配：四元素（地、風、火、水）、四性質（熱、寒、燥、濕），還有四界（天、地、日、海）。哲學家恩培多克勒（Empedocles）根據探討物質最基本型態的各家學說，闡釋了這一套秩序。早先有人分別提出以水（哲學家泰勒斯所提出）、風（阿那克西美尼）、火（赫拉克利特）為萬事萬物的基本型態。新提出的這套四重秩序也得延伸至人體不可，而這項創舉也記錄在文章〈人類的天性〉（Of the Nature of Man）當中，一般認為作者為希臘執業醫師希波克拉底（Hippocrates，公元前460至370年）或是其女婿波呂波斯（Polybus，活躍時間約公元前400年）。在這篇文章當中，氣質被賦予形式，並和四元素、四性質、四季以及人類的四個時代相對應（也湊巧呼應了阿佩萊斯的四種顏色）。黏液色白，性寒而濕，屬冬，屬水；血液色紅，性熱而濕，屬春，屬風；黃膽汁性熱而燥，屬夏，屬火；黑膽汁性寒而燥，屬秋，屬地。

據說體液決定了人的氣質，英語當中其實仍保留了這套制度，用「sanguine」形容一個人太過樂觀（血液過於旺盛），或是形容一個對事

情無動於衷的人「phlegmatic」（黏液過多），若是有人性格易怒，則說他「choleric」、「bilious」（黃膽汁太旺盛），至於鬱鬱寡歡則是「melancholy」（黑膽汁太旺盛）。四體液中，黑膽汁最為危險。這是因為血液、體液、黃膽汁雖然和某些性格以及疾病有關，但黑膽汁對於人的情緒、個性以及命運的影響卻可能釀成大害。黑膽汁的特性足以致死，當時的人認為它可能導致的疾病有口吃、潰瘍、癲癇、幻覺以及憂鬱症。黑膽汁過多使人精神錯亂，並做出自殘行為，從自殺到婚姻不美滿都有可能。從這些影響中，可以再次發現古人努力想要看到「理所當然」的事情：因為黑膽汁是黑的，所以必然會導致疾病；反之，疾病的成因（當然？）是黑的。

這套關於黑膽汁如何在體內運作的道理，把黑和病配成一對。希臘文中，動詞「melancholan」原指「黑膽汁過多」，後來變成「mainesthi」的同義詞，同為發瘋之意。黑膽汁過多的人瘋狂，也許是精神錯亂的瘋，也有可能是道德錯亂的狂。柏拉圖就認為暴君必定是黑膽汁過多。柏拉圖以及亞里斯多德的理性年代，將悲劇英雄身上那種神所加諸的憤怒解讀為心理疾病，海克力斯和埃阿斯都被認為黑膽汁過多。不過，神智不清的問題很複雜，因為當時的人也相信發狂也很可能是一種超凡脫俗、看見異象的境界。黑膽汁可能導致神智不清以及精神病理層面的犯罪，但有時也可能使人突然得到天啟，或甚至成為天才。曾有託名亞里斯多德的著作將黑膽汁的各種影響與葡萄酒相比，在他筆下黑膽汁彷彿成了帶有酒精的身體分泌物。

瘋狂、有自殺傾向的憂鬱症、犯罪暴力特質還有天啟都是極端，而智者努力想要調節四體液危險的大起大落。若是太寒，黑膽汁可能導致陽痿；若是太熱，可能使性慾過旺。此時建議清淡飲食，言談也切莫過

於刺激。從前認為暗而無光能夠緩和黑色的怒氣，這種看法逐漸被取代，轉而建議讓房間充滿光線，是早期的一種季節性情緒失調療法。

希臘人這套體液觀傳到了羅馬，為當地所接受，而且將黑膽汁的理論發揚光大的，還是一名於公元162年移居羅馬的希臘醫師——蓋倫（Galen）。他仔細檢驗從人體內抽出的黑色液體後總結，人體內有兩種黑膽汁：「一種像是血渣，十分濃稠，和葡萄酒渣頗有類似之處；另一種則稀薄得多，極酸，能腐蝕地面。」他決定前者是種濃縮、退化、黑色型態的血（也的確是），而後者則是黃膽汁帶有毒性的焦黑型態。或許二者都是變異的血，但他這番發現增加了黑膽汁獨有的致命程度，現在它不只是病態的體液，更是另一種體液的病態型。他的分析又進一步由偉大的波斯醫生伊本·西那（西方人稱其為阿維森那 (Avicenna)，約公元980-1037年）加以闡釋，他特別主張黑膽汁能存在於正常型態，也可能是其他各體液的燒焦、退化型態：可能是黃膽汁「燒成灰……黏液燒成灰……血液燒成灰……天然黑膽汁燒成灰」。意思是，現在我們體內有不只一種而是有五種黑膽汁：一種天然，其他四種經焚燒烤乾，無論何種皆有害。

蓋倫則曾經把診斷變得較為單純，主張一個人熱則高，寒則矮，濕則胖，躁則瘦。男子若矮、瘦、黑髮、黑膚，則可能黑膽汁過多，得小心不要讓他傷害自己或傷害他人。於是，經由一套不同於基督教原罪觀的道理，黑膚色的人身上自此壟罩了另一層陰影，這些人也不一定要是非洲人，也可能是喀爾特人。身材高挑、體態豐滿、一頭金髮、膚色紅潤的人在當時很可能既健康又高貴。

而且，黑膽汁與罪之黑也不會永遠各自為政，二者在中世紀神學中合而為一。賓根的聖赫德嘉（St Hildegard of Bingen,1098-1179）曾說，人

類墮落之前，體內的膽汁不可能是黑的。就連亞當的膽囊也「閃耀如水晶，光輝如日出。」黑膽汁來自蛇的氣息，自亞當吃下蘋果那一刻起，他的血就凝結發黑，「正如熄燈後，悶燃冒煙的燈心仍冒出臭味。」接著亞當的「膽囊轉苦，黑膽汁化為黑色。」聖赫德嘉說，在性方面也是如此，黑膽質者會因此成為「被地獄般慾望驅使的虐待狂，若無法滿足慾望就會發狂，同時恨著自己所愛的女人，若有機會將用他『如狼』的擁抱取她們性命。」

這套黑膽汁的症狀學已發展得十分複雜，根據來源體液不同，以及性質是否過熱、過寒、過濕、過燥，將可能使人精神委頓或過於狂躁，木訥寡言或多嘴饒舌，沉迷工作或難以行動，夜難成寐或昏昏沉沉，厭食或者貪食（可從肥胖或是消瘦看出），也可能使人耽於色慾，或者無色無欲。這套學說雖然龐雜錯綜，倒也妥善涵蓋了黑膽汁的「兩極」性格。

這套有系統且多為想像而得的科學，英國教士暨學者伯頓（Robert Burton）在其《憂鬱的解剖》（*Anatomy of Melancholy*）一書中寫得淋漓盡致。他這本大部頭、百科全書般的書收羅各家之言以及典故，並以通俗口吻重述。著書前他早已讀過主題內外的所有文章（阿拉伯著作則讀拉丁文本），一直追溯到希波克拉底以前。當中反覆出現的顏色，不消說，一定是黑色，畢竟憂鬱不論形式，都來自於「敗壞的黑膽汁體液」。黑膽汁本身「性寒而燥，質稠，色黑，味酸」。憂鬱的生理徵兆包含皮膚「黑而黝暗」，糞便「硬而黑」，指甲有黑點，血液「變質稠黑」。黑膽汁過多可能是由肝產生，或來自「脾臟的黑血」、「心臟周圍的黑血」，或源自其他各處（他還徵引了腦、子宮、小腸以及腹壁）。不過，無論來自何方，當中的轉化都很直接。從「燃燒、腐敗」之中升起了「黑色繚繞的鬱氣」。這些「煤煙般的黑氣」上升至腦部，使所見所思變得晦暗。他引用蓋倫

的看法：「暗而不透之惡氣自黑體液而升，致使心智常處晦暗、恐懼、憂傷之中。」視色能力亦受影響（「憂鬱質者，所視皆黑；黏液質者，皆白，以此類推」）。憂鬱可能會再導致其他疾病，比如「黑黃疸」。

　　古時對於憂鬱的認識，既有迷信又有粗糙的唯物論的成分，而伯頓當然沒有缺席。他認同憂鬱可能由魔王送來（「若自魔鬼而來，觀其將體液變為黑膽汁便足以見之」）。他也認同占星學的說法，引了莫蘭頓的話，表示生於土星影響之下者「易怒少樂，膚色黝黑」。伯頓大談吃黑色食物的風險時，也是迷信加上唯物論。他說應忌吃「黑肉」，比如野兔肉（「憂鬱，且難以下嚥」）或是「沼澤禽類」（「因鴨、鵝、天鵝、鷺、鶴、水雞⋯⋯其肉硬而黑，少營養，多危險，憂鬱」），忌吃「麵包⋯⋯色黑⋯⋯引起憂鬱之水及氣」，也應忌吃「黑色濃稠的波西米亞啤酒」還有「所有的黑酒⋯⋯圓葉葡萄酒、馬姆齊甜酒、阿利坎特、棕甜酒、蜂蜜酒。」他也說應忌吃黑色的靜水，不過提到用來洗馬相當不錯。

　　伯頓整理各家各派說法各異的症狀學說，有其目的。當時整個大陸、整個世界早已陷入一片憂鬱的瘋狂，他能以上述學說做為證據和手段替世界進行初診。他以此解讀斯圖亞特家族及其親信治理無方；民族國家採軍國主義任性妄為，三十年戰爭（Thirty Years War）在伯頓有生年間已經開打；天主教和喀爾文教派「狂熱分子」杯弓蛇影，哭天嗆地說自己註定無法永生。憂鬱自在人心，伯頓非常清楚其基本特性：憂鬱包含「沒來由地恐懼和哀傷」。憂鬱可能以極度誇張的妄想呈顯，比如相信自己是貝類，或者雙腳由玻璃製成，而伯頓也多次提到憂鬱者可能會「見到黑人並與之交談」（此處指的並非非洲人，而是幻覺中的黑色身影）。不過他這套想法的核心確有其道理，畢竟除了幻覺畫面之外，他也納入了我們現在通常認為與臨床憂鬱症有關的狀態以及想法。他說憂鬱者——

無法避免這來勢洶洶的病；無論與誰相伴……他們對人生感到厭倦……往往忍不住，想了結自己……死不了，也活不得……常夢見靜止的墳墓及死去的人，還覺得自己被施了法或者已經死了。公元1550年時，巴黎一名律師突然陷入憂鬱，深信自己已經死了。

這可以和近代的一段敘述相互參照來看，文中描述：「被憂鬱所折磨……憂傷的深淵……活不下去的人生……慘白而空洞……我活著便如死了。」

《憂鬱的解剖》中也包含憂鬱症的心理學理論。伯頓要從這一思路往下寫並不困難，畢竟當時的人認為若是情感受創，不論是失去所愛還是情路困頓，身體都會因此分泌出黑膽汁。當時的人也認為，黑膽汁會在體內累積，導致身體活動遲滯，因而荼害心智。不論是無所事事，還是從事孤獨靜態的職業，皆有危害，在修道院、修女院或是牛劍學院生活亦然。伯頓曾在牛津大學擔任學院圖書館員達四十載，因此十分明白這點。他說反覆思量「使頭腦乾涸」。他和現代心理學一樣，都注意到憂鬱很可能「來自憂鬱的父母」。此外憂鬱的可能成因還有「金星影響過度……或有缺陷；亦即房事過度或缺乏。」他引用法利斯庫斯（Valescus），表示金星「使心智憂傷，身體遲鈍沉重」；又引阿維森那之言，說金星「適度使用……許多瘋子、憂鬱者還有癲癇，僅憑此法皆得以治癒。」

他筆下的黑也非全都負面，他也注意到了黑的性吸引力。在他看來，人類之美最美為眼睛，「（再者）所有眼睛之中，黑最為可親、可人、可愛。」他引用荷馬，歌頌天后朱諾的黑色大眼，還引用奧維德歌頌情人黑眼黑髮的詩句。他也寫道，凱撒「黑眼靈動閃爍」，並表示（根據伊斯蘭哲學家暨醫師亞維侯〔Averroes〕的說法）「此類人……最為多情。」寫

到相思（也就是因愛而憂鬱）時，他引用蒙他特斯（Aelian Montaltus）的話說「如常懷此情，則血熱稠而黑」，並敘述恩培多克勒在解剖時看到燒焦發黑的器官「為愛而死」（「心遭焚，肺生煙……曾在激烈的愛火之中烤炙」）。

《憂鬱的解剖》於1621年初版，部頭雖大，但到伯頓1640年過世之時總共出了四版，版版增修。這本書可說是大為暢銷，而且顯然是雅俗共賞。雖然伯頓提到了成百上千本書，但有一本他沒提到：英國生理學家哈維的《心血運動論》（William Harvey, *De Motu Cordis*）。這本書在《憂鬱的解剖》出版七年後於1628年出版於法蘭克福，並且在該市的年度書展中展出，英文譯名則是：*Of the Motion of the Heart and Blood in Animals*。當時的人認定血液會在身體末端蒸發，而哈維則在書中以液體盎司為單位，記錄了心臟每小時輸出到身體末端的血液量。這些計算前無古人，兩千年來從沒有人做過。「在半小時內，心臟會跳動一千次以上……乘上……脈搏的數字，就會得到……一千個半盎司……其量之大……周身無法容納。」這麼多的血要從手指和腳趾尖蒸發，再藉由每小時吃下一英擔的食物來補充，顯然並不可能。於是推得，血液必得回收使用。哈維研究了血液循環的方法與路徑，尤其自他的研究之後，舊生理學體系慢慢崩毀，發展了兩千年的體液醫學觀也隨之沒落。

哈維在人體內倒也不是全無發現黑。他在序言中提到，解剖時在心室當中發現的血「色黑且凝結」，在第五章中也談到「濃稠、凝結的黑血」。他滿懷崇敬地談「英明的蓋倫」，並採用舊時那套說法，有時說血「較熱且含酒精」，有時又說血較為稀薄或是「濃稠且較像泥土」。但人體內的黑物質是血，黑膽汁不復存在。

即便黑膽汁不再控制人的言行舉止，憂鬱（melancholia）一詞仍流傳了下來，憂鬱本身也流傳了下來，現在我們稱之為憂鬱症（depression）。時間回到1516年，距離新醫學出現還有好長一段時間，再等百年伯頓才會提筆寫書，然而憂鬱的心理狀態已經成為一幅名作的主題。不論在藝術還是生活之中，憂鬱仍會繼續流行數百年，且會不斷有人提到它與黑的關係。

　　在德國文藝復興畫家杜勒（Albrecht Düre）的銅雕版畫《憂鬱I》（*Melencolia I*，此處的拼字隨杜勒）當中，一名高大健美的婦女頹然坐著，百無聊賴地拿著圓規，身旁鉋子、鋸子、槌頭、釘子等閒置不用的工具散落一地（圖51，156頁）。她臉上的皮膚呈現深色或黑色。或許有人會說，她臉上壟罩了深深的陰影，也因此臉看起來不見得那麼黑。但是她臉上的陰影卻比裙子的陰影要深，臉頰、太陽穴之間的對比、眼睛的白色也都清楚顯示，她的膚色很深。她的五官是歐洲人的五官，不是印度人也不是非洲人，她之所以黑，是受到黑膽汁冒起的黑煙的影響，據說憂鬱者都是如此。這股黑氣多半顯示在她的臉上，而臉是心靈或者靈魂之窗。靈魂不安好，她遭到絕望甚至可能是惡念纏身，可說是滿面愁容、慍怒不樂。

　　我之所以要特別談她的心情，是因為藝評往往將她浪漫化。二十世紀初的藝術史學家潘諾夫斯基（Erwin Panofsky）曾如此形容她：「她凝視的眼神憂思滿懷，盯著遠方的一點看個不停，與世隔絕，而頂上天色漸黑，有隻蝙蝠開始盤旋飛行。」如此輓歌般的筆調讓她聽來猶如拉菲爾前派的畫中少女，可是她的神色分明更為不滿，甚至懷有惡意？伯

頓（當然）知道杜勒這幅版畫，他將畫中人形容為「枕臂凝望的憂傷婦人……板著臉、陰沉、憂傷、一本正經。」她是否如潘諾夫斯基所說，正在「努力思考」，也仍不清楚。這幅雕版畫一直讓人感覺碰觸到憂鬱症神祕的一面，因此黑膽汁過多可能是她陰沉狀態的症狀，而非成因。或許可以說，此話展示了極度不快樂者的惡意。

換言之，這幅版畫中有太多矛盾、負面、怪誕的元素，即便以悲劇英雄般的高貴氣質加以解釋，也無法減緩杜勒筆下的苦澀。古人認為流星是突發災難的凶兆，而畫中流星的光芒直直照進我們眼中，彷彿是憤怒之眼。上頭明亮的彩虹有可能是蒙福的象徵。這道虹弧顯然是正圓的一部分，也許正是由憂鬱的畫中人手中的圓規所畫出，在這幅黑白印刷的畫中暗示了色彩，也代表大洪水過後，神與新世界所立定之聖約。底下的海水上漲成洪患，當時的人已經知道，海水將因為流星落下而漲起。然而，流星直衝而來的憤怒與這片平穩而死寂的水凝滯如鉛的沉重感，二者的對比多麼地強烈。水面無波無紋、停滯不動，讓人想起近代英國畫家洛瑞（L. S. Lowry）晚期作品當中的死海，孕育不了生命，也孕育不了希望。那隻從海面上或許還是從流星之中竄出的東西，並非如潘諾夫斯基所說是一隻蝙蝠，而是隻半蛇半鼠、會飛的怪物，蝙蝠般的翅膀上裝飾有寫著「憂鬱I」（Melencolia I）的紋章，怪物發出細細的尖叫，盲眼的鼠頭面目扭曲，蛇尾蜿蜒。這是憂鬱恐怖的面貌，與巨大的、占滿我們視線的擬人化憂鬱構成奇怪的相對關係。因為她是天使（或是羅馬神話中的守護神〔genius〕），杜勒選擇賦予她一頭金髮、飄逸的袍子還有豐厚的白翼，這些都不曾出現在過去的憂鬱圖中。也許有人會想，有了這些事物幫助，她就能高飛，不過或許畫出這些事物，只是要顯示她無法或不願飛翔。見了那雙翅膀，我們便忍不住將她與那隻長著蝙蝠翅膀的

畸形生物以一種視覺的三段論兩相比較。既然畸形生物是憂鬱，女子也是憂鬱，則二者是一體的兩面。

杜勒的雙重觀點漸漸轉為超現實。這樣的天使，陷入疲乏無力之中，她以手托腮，但用的不是手掌，潘諾夫斯基指出，她用的是圓鼓鼓的、緊握的拳頭。杜勒筆下邊緣銳利的美麗光線，那屬於北歐的清冷白光，打在她的衣服、翅膀、頭髮以及勝利者的水芹與月桂葉頭冠上，可是她的臉卻是黑的。與其從醫學的角度以黑解釋她沉鬱蕭索的狀態，這裡的黑似乎更像是這個狀態的譬喻。我們不免好奇，杜勒從外在描繪這樣的內在狀態，他是否是過來人？他是否從自己或者父母身上知道，我們都可能突然面臨意志、衝動、藝術全都無能為力的狀態，而且原因仍舊不明？這幅雕版畫中有突兀的視覺矛盾，比如說如此美麗的畫作中，前景卻散落著木匠的工具：鉋子、直尺、長著尖齒看來可怕的鋸子，而且鋸子鋒利的一端還是畫中最接近我們眼睛的事物。還有一把比實物要大的鉗子從她裙底伸了出來，彷彿那豐厚的縐絲裙底下不只有那驚鴻一瞥（並能細數她腳趾）的便鞋，還有會夾人的鐵蟹鉗。

這些工具是誰的？工具中還有看來頗為現代的爪鎚，以圖畫的透視法來說，也比實物要大。難道這個四肢健壯的天使在不為憂鬱所困之時，也會捲起袖子在木工鋸台旁彎腰幹活嗎？或者附近住著一位巨人木匠，強壯得可以抬起畫中古怪的石製多面體（稱為杜勒體〔Dürer's solid〕），或是可以抬起畫中那塊磨石？磨石上坐著一個昏昏欲睡的小天使，彷彿他是方才那位天使的孩子，而這幅畫也可以不那麼嚴肅地解讀成一幅諷刺漫畫，描繪愛神維納斯某個無愛的一天，旁邊坐著她長著翅膀的孩子邱比特。基督生於木匠之家，也死於木工作品之上。背景的梯子通往天國或偉大的成就嗎？可是畫中的天使分明有翅膀，又為何需要？牆上有

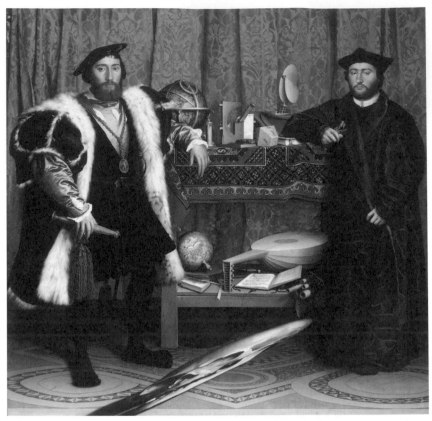

圖 52 ▶ 小霍爾班（Hans Holbein the Younger），《使節》（ *The Ambassadors* ，丁特維爾〔Jean de Dinteville〕和賽爾弗〔Georges de Selve〕的雙人像），1533 年，橡木板、油彩、蛋彩。

個走到一半的沙漏，旁邊靜靜掛著的搖鈴又要搖給誰聽？杜勒體的後面有一個煉金術士用的坩堝，裡頭烈火熊熊。前景當中，有個潔白的球體，球體是玩美的形象，也許代表世界，也就是神所創造的偉大、明亮的球體，大小星球集中其中。杜勒描繪活物素來精細優美，畫中沉睡的黑狗也以同樣手法繪製。潘諾夫斯基說那是隻餓著肚子發抖的畜牲，但我們

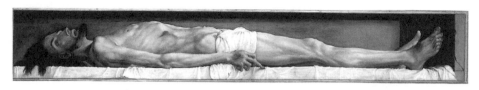

圖 53 ▶ 小霍爾班，《墓中基督》（Hans Holbein the Younger, *The Body of the Dead Christ in the Tomb*），1521 年，木板、油彩。

也可以說那隻狗精實、適合追逐獵物。不過狗睡著了，小天使也打著瞌睡，畫中的世界都睡著了，或者凍結了，只有那隻或鼠或蛇或蝙蝠的怪物沒睡。還有天使，天使望著前方毫無期盼，她所在的（生命中的）地方為旅程停止之處，價值或遭撤銷或無法找回，而藝術、工藝以及科學毫無用處，不是因為有任何困難，而是因為有一套難解的密碼隨時可能將一切事物吞噬，那就是憂鬱症，是衝動的癱瘓及死亡。杜勒說過她腳邊的錢包代表財富，腰間的鑰匙是權力。這些東西的意義確實如此，但因對她毫無用處，因此等於沒有意義。

　　有一幅圖畫可以拿來比較一下：霍爾班的《使節》（Hans Holbein the Younger, *The Ambassadors*）（圖 52）。畫中的桌上同樣也堆著一堆代表科學、藝術以及努力的物品，有一個地球儀（其實有兩個）、一個多面體、幾何學的尺規、闔上的書，還有一個日晷，正好和杜勒的沙漏分庭抗禮。這裡沒有看到工匠的工具，也不可能看到，因為畫中的兩個人物分別（最有可能）是法國領主和法國主教，他們是閒人，但若手閒不下來的話，畫中有把魯特琴——可是弦斷了，畫中的聲音也斷了，正如同杜勒畫中那把沒人搖響的鈴。這些代表發現、進步、財富，還代表世俗以及教會

地位的圖像，全都因為畫中那個傾斜狹窄的古怪橢圓而獲得認證。橢圓不在地上，而是斜立於地面上方，若從斜角仔細端詳，就會發現那是個乾乾淨淨也許還咧開嘴笑著的骷髏頭。

這裡的骷髏是死亡。憂鬱不見得總得跟死亡的氣息綁在一起，杜勒的版畫中沮喪和無法動彈的感覺有更難以捉摸的源頭。然而，伯頓也注意到，憂鬱很可能以死亡的氣息呈現，又或者是代表活著也如同死了的想法。當時，死亡之舞（Dance of Death）的主題很受歡迎，霍爾班就有兩個系列的木刻版畫，畫中有一個生氣勃勃幾乎可說是扭腰擺臀的骷髏，領著一名士兵、一個孩子還有教宗走向死亡。也許有人會想借用英國詩人艾略特（T. S. Eliot）評論劇作家韋伯斯特（John Webster）的句子，說霍爾班著了死亡的魔，從肌膚看見底下的頭骨，而地底無乳的生物向後一仰，一抹無唇的笑。他有幅畫作，世人稱為《墓中基督》（*The Body of the Dead Christ in the Tomb*），耶穌受盡折磨的瘦弱屍體如躺在岩石上一般，伸直手腳平躺在棺材封閉低矮的小盒子中，絲毫看不出復活或救贖的跡象，他的鼻子很尖，眼睛已沒了生氣，臉上的嘴仍向後咧開，彷彿依舊疼痛不已，絕望不止（圖53，169頁）。這幅畫，杜斯妥也夫斯基（Fyodor Dostoyevsky）第一次看到時嚇了一跳，他在畫前一動也不動站了二十分鐘，害他太太擔心他是不是癲癇發作了。其作品《白癡》（*The Idiot*）中的梅什金公爵曾說，這幅畫能使人信仰盡失。基督的頭髮烏黑，棺材蓋也是黑的，而黑從蓋上輕擦著畫中人，他的腳彷彿輕輕站著般搭著漆黑的底板或是一片無盡的空間。

克莉斯蒂娃在其著作《黑太陽：抑鬱症與憂鬱》（Julia Kristeva, *Black Sun: Depression and Melancholia*）當中談到精神裡的土窖或是墓穴，沮喪或沮喪的源頭被鎖在裡頭某種「黑洞」之中。憂鬱者的生活圍繞著黑洞，

活得無動於心，又或是盡量不動心，不要有任何油然而生的感覺。我們很難不把《墓中耶穌》看成是個土窖，窖中躺了個失能的、遭到囚禁的自我。克莉斯蒂娃認為霍爾班藝術中的黑暗傾向和他這個人（顯然）一派憤世嫉俗有關，也和他（據說）時不時放浪形骸有關，還和他生平紀錄中少有感情有關，說他可能是以風格的至善至美來應對內心的抑鬱空虛，在這樣的過程中創造出美得獨特、美得蕭索的藝術。《使節》畫中有許多黑，也有色彩，而骷髏頭則既在畫中，又與畫相對而立。骷髏頭並非平放，而是斜斜在上方盤旋，所受的重力顯然和我們不同，光源也不一樣。這顆頭比兩個站著的畫中人的頭要短，不過寬則可與恐龍頭骨媲美。它無一不在說人都會死，而且這個死存在於不同的宇宙，讓我們所處的宇宙薄如紙片。

霍爾賓心心念念著死亡，而杜瑞的圖關心的則是更廣的憂鬱，如果要從文學而非藝術當中舉出一個結合二者的人物，可以來談談這麼一個知名的文學角色。哈姆雷特王子說：

啊，可憐的憂里克！（取骷髏頭）……我腹內翻騰。這兒曾掛著兩片嘴唇，我親吻過……你現在給我到小姐的房中，告訴她，縱使她脂粉擦得一吋厚，到頭來也要變得如此。讓她笑吧……

還說：

近來我不知何故，提不起興致，亦不鍛鍊，我心竟如此沉重，這美好的框架，這大地，在我看來如此不毛而空虛。這壯麗的穹頂，你瞧，這四垂的美麗天幕，金火點綴的莊嚴屋頂，在我看來不過是烏煙瘴氣的聚合。人是多了不起的傑作！理性多麼高貴！才能如此

無窮無盡！儀表舉止不凡而可佩！其行為多麼像天使！其智慧有如神明！世界之美，萬物之靈——在我看來這泥土所萃又算什麼呢？人不能令我歡喜——不，女人也不能，雖然你的微笑彷彿如是說。

或許有人會想，伯頓在動筆寫《憂鬱的解剖》的時候，是否隱隱約約記得（或者根本想著）這段話，畢竟他也喜歡劇作，不但用拉丁文寫劇本，還引用莎士比亞和班・江生（Ben Jonson）。他的第一段是這麼寫的：

> 人，世界萬物中最優異而高貴者……造化之神奇……奇蹟中的奇蹟……小世界……當中萬物之主宰……遠超過其他萬物，不止於身，更在於心。依神之形象而造……然此最高貴者……咿悲其變化！已墮落……劣於畜生；……比之從前，變化何其之大！昔蒙福而樂，今受咒而悲……

哈姆雷特是個憂鬱者，這點在劇中寫得很明白。克勞地說：「他靈魂裡有心事，憂鬱坐在魂上孕育著壞事。」哈姆雷特本人也害怕魔鬼「看準了我的柔弱和憂鬱」才來作祟。哈姆雷特自始至終穿著黑衣，正符合傳統表現憂鬱的手法，而他也說黑衣不只是服喪而已：

> 好媽媽，我墨黑的外套、合於禮俗的肅穆黑裝……皆不能真正表現我……
> ……我內心的憂傷無法顯示，這些不過是哀傷的衣飾。

哈姆雷特最早的插畫由柯克沃爾（Elisha Kirkal）為1709年羅氏（Nicholas Rowe）編纂之版本所繪，畫中的演出用現代的說法就是「時裝

圖54 ▶ 柯克沃爾（Elisha
Kirkall）仿波塔爾（F.
Boitard）畫作，羅氏
版莎翁作品集《哈姆
雷特》（*Hamlet*）的卷
首插畫。

版」（圖54）。這似乎是當時演出慣例，不過滿懷憂鬱的哈姆雷特王子也
很符合當代人物形象，他穿著黑外套黑馬褲，還有他那一頭假髮，畫上
了陰影，看起來至少是暗色。底下他還穿著黑色的緊身長襪，這在當時
男仕十分少見，莎士比亞還特別指出，他任憑一腳鬆鬆地垂下。

　　哈姆雷特憂鬱的起源為何，一直沒有清楚寫出——或許莎士比亞
也不是完全清楚，不過可以看出他知道憂鬱是怎麼一回事，或許是從

親近的人身上知道的。佛洛伊德在寫出〈哀悼與憂鬱〉（Mourning and Melancholia）的絕妙好文之時，心裡一定想著哈姆雷特。跟著佛洛伊德的思路走，我們或許可以推測若某人對其父（或母）又愛又恨，當父親死後，可能會面臨這樣的精神狀態，讓情感失能，使委靡不振和毀棄一切的情緒不斷蔓延。若他眼見母親不忠，因而對性產生厭惡，更會導致如此結果。如此一來，生也就與死相去不遠，如哈姆雷特所說，是睡中做了惡夢，他還說是因為害怕這樣的夢，我們才沒有馬上自殺。這樣的想法十分荒謬，但若是憂鬱者這樣想則不然。

　　這倒不是說哈姆雷特這樣的書中人物能化約成一種心理狀態，在英語文學所塑造的人物當中，似乎很少有誰能和他一樣如此貼近真人的實際生活，這有部分是因為他的性格、動機還有他的病，都和人生中的一樣複雜、難以捉摸。他最為人知之處就是他憂鬱，還有他無時無刻不穿著黑衣。

　　哈姆雷特這個人物，還有他所塑造的心理形象，對於塑造憂鬱的穿著打扮起了推波助瀾的作用。斬斷和黑體液之間的關聯後，憂鬱就完全只是心情、性格和心理狀態的產物。憂鬱可以是無法解釋的悲慘狀態，也能是沉醉其中、孤獨憂傷的反思。

　　伯頓就曾經認可憂鬱的吸引力：「憂鬱……初始最宜人……為一可親之體液，獨處之，獨居之，獨行之，冥思，終日不起。」同樣的觀察在米爾頓〈幽思的人〉（Il Penseroso）詩中也縈繞不去，詩末他寫道：

這憂鬱所賜之樂，

吾選擇與汝同住。

　　然而米爾頓的憂鬱仍舊有一張黑色的臉孔。她之所以黑，是因為過度明亮，也為了保護我們的視力。米爾頓挑明了說她黑而美，能與非洲最美的公主相提並論：

讚頌汝，女神，賢明而聖潔，

最為神聖的憂鬱，

聖徒般的容顏過於光燦，

人之目光無法直視；

遂為爾等脆弱之眼力，

蒙覆黝黑肅穆、智慧之顏色

黑，然人皆推崇，

足以比美門農王之妹，

或化作星宿的衣索比亞王后，

她自誇容貌姝麗，

更勝海中寧芙，因而冒犯其權勢。

　　此處米爾頓指的是卡莎碧雅王后（Queen Cassiopeia），她的女兒即是為柏修斯（Perseus）所救的安德洛墨達（Andromeda）。雖然她很少出現在畫中，但她的膚色想必是黑色。卡莎碧雅最後被變成黑夜空中的星座，因此說她「化為星辰」。米爾頓的憂鬱是個女神，她的出身還要更高貴，她是「孤獨的薩圖爾努斯」與其女維斯塔所生（Vesta）──可別覺得她是因亂倫而被染黑，畢竟「在薩圖爾努斯治下，不將如此交合視為汙點。」

圖 55 ▶ 布萊克（William Blake），米爾頓詩作〈幽思的人〉（Il Penseroso）
插畫，約 1816-20 年，黑碳筆再以鋼筆及水彩上色。

以前的人認為羅馬農神薩圖爾努斯和憂鬱有關，而憂鬱又與黑色有關。
用占星學來說，憂鬱者生於土星的影響之下，伯頓也把土星的符號 ♄ 放
在他標題頁正中偏上之處。彌爾頓描繪薩圖爾努斯「時常，在掩映的樹

蔭與林地間……也在草木莽莽的伊達山／最深的樹林中」與女兒相會，與女兒相會，確認了與陰暗和夜晚有關的想法。

以一名年輕的基督教學者來說，米爾頓行筆至此十分大膽。他將她天生的黑膚色以修女的黑僧袍蓋上，顯然是為了不讓詩流於輕浮。

> 來吧沉思的女尼，虔誠而純潔，
> 肅穆，堅定而嫻靜，
> 周身披一襲最黑的長袍。

她懷著聖潔的激情凝望著天，「忘『我』化為大理石」。這有可能代表米爾頓忘了她的黑膚色，就好像布萊克（William Blake）為此詩畫插畫時選擇此景，同樣也忘了此事（圖55）。不過她仍穿著一件長袍，而按照布萊克含蓄的筆觸，應該是黑色的沒錯。米爾頓倒並未想像這般樸素無華的修女形象，畢竟他說她最黑的長袍「翻騰如大浪」。在他筆下，她「烏黑的賽普勒斯細紗披肩，沿她端莊的雙肩披開」，這條披肩，布萊克隱隱約約畫了出來，但實在難以稱之為「烏黑」。「賽普勒斯細紗」是當時最頂級的黑亞麻，所以憂鬱或許還是介於她從前的王族與後來的修女兩個形象的轉換之間。然而，她變幻不定的外表正逐漸淡去。布萊克可說是捕捉到她消失不見前的最後一刻，之後她就化為音樂，變成喜愛黑暗的夜鶯鳥兒甜美哀戚的歌聲。米爾頓筆鋒一轉，寫到菲勒美拉（Philomel）引人入勝的曲子，「最為悅耳、最為憂鬱」，此時他也就帶出了真真實實的苦痛，而憂鬱則是苦痛的扭曲陰影。一聽到菲勒美拉的名字，讀者一定會想起強姦、殺戮、以吃人作為報復、殘害肢體等事——現在「在她最甜美、憂傷的曲調」之中，一切都已十分遙遠。

米爾頓藉由這樣不尋常的途徑，帶出了憂鬱與痛苦之間的關聯，這

裡的痛是一個人內心真正的傷害、悲慘，是「磨難的深淵」。先不論在不斷擴散的悲慘與哲學的歡愉之間，憂鬱所在的位置為何，至少憂鬱和傷害之間總是隔著一段距離。如有傷口，傷口總被隱藏或遮蔽；若憂鬱是歡愉，在其內陸之中總有傷害。米爾頓稍後在詩中又呼喊：

……讓壯麗的悲劇，

穿著執杖王者的帕拉掠過，

呈現底比斯或珀羅普斯的譜系。

換言之，呈現駭人聽聞的暴力故事，當中有弒父、弒母、殺夫、殺女，還有亂倫、發瘋以及自戳雙眼。然而當悲劇被視為「壯麗」，還與「執杖王者」有關時，痛苦與恐怖就被擱置一旁，不過從「帕拉」一詞中可看出，無論多麼尊貴，米爾頓仍想著喪禮以及黑色的喪袍。

整首詩中，米爾頓不斷調節幕後的痛苦與憂鬱的歡愉之間的距離，尤其以音樂的典故為主要調節手法。因為若由奧菲斯唱出，則苦痛本身也美麗動人──「如此樂音……／引得鐵石般的普魯托淚濕雙頰。」米爾頓的憂鬱可說是由音樂組成，從更夫遠遠的搖鈴聲，到詩末收尾時米爾頓安排的漸強樂聲：「讓管風琴轟鳴，底下的合唱團高歌」。但憂鬱也包含視覺的意象，以及光與暗的矛盾修辭，此處他似乎多少預視了《失樂園》當中「可見的黑暗」，詩中說有個地方：

那裡餘爐照耀滿室，

教光線仿出一片冥冥。

又或者在即將進入尾聲之時，他想像有個彩色玻璃窗「投下幽暗的宗教之光」──投下的，既是幽暗，也是光輝。

雖然米爾頓是個研究古典時期的學者，在〈幽思的人〉當中，卻沒有明白提到希臘體液醫學的典故，而他的其他作品中雖然提到了「humours black」二字，但是這裡的「humour」指的並非體液，而是後來衍生出的情緒或秉性之義。米爾頓的悲劇詩《力士參孫》（*Samson Agonistes*）當中，瑪挪亞（Manoa）曾說（此處頗有呼應體液診斷論的味道）：

這些想法，

來自心智的憤怒以及黑色的體液，

又混合汝之幻想，

切莫相信。

（第 2 章，663–6 句）

整體而言，黑色液體的意象貫穿彌爾頓的作品，且多半和酒渣相關，如此譬喻又可上述至古代對於黑膽汁的形容。《失樂園》中，神創造天地時，宇宙底部有「反生命的黑色酒渣，冰冷的黃泉渣滓」。巴別塔的建造之地「有一股黑色瀝青的漩流，從地底噴湧而出」（並成為寧錄〔Nimrod〕造塔所用的材料之一）。又如叛變的天使發明火藥，是不停挖掘天上的土地，向下挖到「硫磺和硝石的泡沫」，後來將其精煉成「最黑的顆粒」。或許正因為火藥是黑的，所以叛變天軍的火炮才會射出「黑火以及同樣憤怒的恐怖」。黑色的物質在地獄中尤其常見，「幽黑深沉的愁苦之河阿克倫」這條地獄冥河河畔沒有表土，因此這類黑物質熊熊燃燒著黑火。

儘管傳統上魔王一向一身黑，哈姆雷特就曾說：「哎呀，那麼就讓魔鬼去穿喪服吧，我要穿一身貂皮。」然而在米爾頓筆下，地獄王子撒旦並非黑色。我們聽說了撒旦有矛、有馬具、有盾，大概會像藝術家那樣，想像他是希臘與羅馬士兵的綜合體，只是無比巨大。稱撒旦是憂鬱

者乍聽或許有些奇怪，彷彿是稱美國騎兵團長卡司特（Colonel Custer）[12]偏執狂，畢竟墮落的天使會感到有些抑鬱倒也不奇怪。不過，根據伯頓對於宗教憂鬱的定義，他的確是個憂鬱者：「靈魂有疾，不抱任何獲救贖的希望或預期。」在那樣的狀況之下，人「感覺……合該蒙受神之憤怒」，同時「心已哀傷，良知受傷，心智被永恆恐懼中燃起的黑煙遮蔽。」恐懼不是撒旦所好，但是伯頓在提到宗教憂鬱曾說：「毋須太過排斥此絕望之體液，因其在戰爭中能多次使人英勇超群。」米爾頓筆下的撒旦著實英勇，他獨自飛過渾沌，並向神以及造物宣戰。批評家多半談到他言詞帶有「崇高憂鬱的音樂性」，這樣的說法十分貼切：

> 我所飛處是地獄；我即是地獄；
> 在地獄底層，仍有更底，
> 張大嘴等著將我吞噬，
> 相比之下當前所在之地獄簡直天堂。

他從天堂落下的深淵在他的內心重現，而且深而無底。

法國插畫家多雷（Gustave Doré）所繪製之插畫沒辦法直接畫出撒旦的沮喪，因為插畫所配合的詩段描繪的是「愚人的樂園」（Paradise of Fools），那是個黝暗的荒原，位於創世的邊緣，撒旦在第三卷中行經此地時，這裡仍人跡罕至（圖56）。之後，這裡將充斥著以徒勞無功、短暫即逝的物質事物構築希望的人，在米爾頓筆下這些人包含了「狂熱的」宗教分子：隱士、朝聖者、托缽會修士還有隱修士。伯頓曾把自欺欺人

12 譯註：卡司特團長，全名喬治・阿姆斯壯・卡斯特（George Armstrong Custer），為十九世紀美國陸軍著名將領，以驍勇善戰聞名，但也遭人批評好大喜功、一意孤行。

圖56 ▶ 多雷（Gustave Doré），米爾頓《失樂園》（*Paradise Lost*,1667）插畫，第3
卷第2節473-4行（1882年版）。

的嚴格宗教信仰歸類為「宗教憂鬱」，而多雷的版畫似乎掌握了自尋恐
懼、痛苦及痴狂的幽暗。畫面正中的人物可能並非撒旦，而是彌爾頓
筆下曾列出的其他歧途領袖，包含寧錄（據某些人認為是建造巴別塔的
人），還有哲學家恩培多克勒。但此人穿著盔甲，一副打鬥的姿勢，還

有那王族的頭冠，和在最深最狂暴的憤怒之中的撒旦也沒有兩樣。讀者在翻閱這個壯觀的版本時，必定有很多人認為在這個人滿為患的心靈地獄當中，居中央者必定是撒旦，而四周罪人、魔鬼、發瘋的信徒身不由己在不斷飛翔或墜落的黑暗中永遠往下墜跌。在多雷的版畫之中，撒旦都像是剪影，彷彿他無論在何處飛行，無論蒼天多麼明亮，都有影子壟罩。有位託名亞里斯多德的作家，曾將破壞力驚人也帶自己走上絕路的悲劇英雄（比如海克力斯等人）形容為憂鬱者，從這個角度來看，撒旦也可以稱為憂鬱者。

然而撒旦雖憂鬱，形貌卻非黑色，唯一的例外是他抵達樂園之時，化去英勇的形貌，以便前進「如一片低行的黑霧」，一面穿過「密林」尋找大蛇的身軀。在《失樂園》中，擁有不祥的漆黑形貌的，是他與女兒「罪惡」亂倫生下的孩子「死亡」，至此黑色最古老的意義可以說又再度還魂。幾乎所有的插畫家都將死亡畫成骷髏，因為死亡即枯骨，但米爾頓將死亡高聳、炭黑、影子般的外形寫得十分清楚，也十分貼切：

……另一個形象，
實則根本不成形，
耳鼻手足關節皆模糊難辨，
……周身漆黑，立如黑夜，
比復仇女神凶惡十倍，恐怖如地獄，
甩出駭人的鏢。

隨著詩的開展，原本是眾天使之王子的那道光慢慢往地獄大門旁的黑暗前進，那裡原先就站著他珍愛的兒子，也是他的影子，更是給人類的禮物──黑色的死亡。

　　哈姆雷特王子、〈幽思的人〉當中憂鬱的詩人、米爾頓筆下的撒旦，
這三個人物將代表詩中新一代的憂鬱，從之後的十八世紀一直到浪漫時
期一脈相承，成為後世英語詩人有心要說的愁。這些詩人以及他們的黑
留待後話，不過在為這篇憂鬱略傳作結之前，我想先說明一下，憂鬱的
顏色將會有所改變，或者應該是說憂鬱的色譜將會新添一色。從十八世
紀中期開始，「藍魔鬼」（the blue devils）一詞日益普及，代表酗酒導致的
酒狂及幻覺。後來這個詞的意義又擴及為形容感覺憂鬱的「藍」（blue），
很快又開始用「藍調」（the blues）指稱憂鬱的心情，後來這個詞又成為美
妙沉鬱的藍調音樂。但就像罪變為黑色時也依然保持紅色，憂鬱開始帶
有藍色之後，也依然保有黑色，「黑色憂鬱」一詞至今也未過時。眾所
周知，邱吉爾（Winston Churchill）曾經稱憂鬱症為他的「黑狗」。未來的
路上還會出現羅斯科（Mark Rothko）的黑畫，不過在那之前我應該先談
談某個族群的黑，這個族群創造了「藍調」，而且背後有其道理。我其
實早就應該來談談非洲。

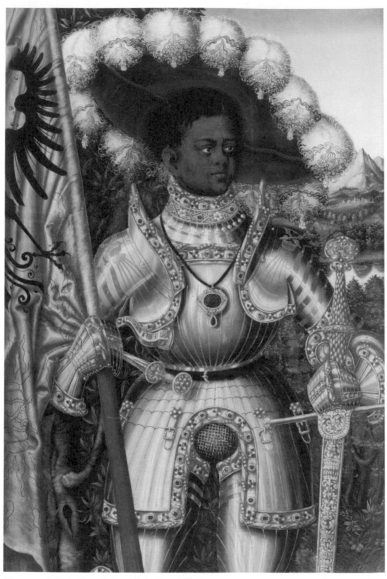

圖57 ▶ 克拉納赫，畫坊，《聖莫里斯》（Lucas Cranach, *St Maurice*），1529年，
　　　木板、油彩，祭壇畫的左翼。

─◆ 第七章 ◆─
奴隸文化與黑人文化傳統

　　雖然南歐自古便和非洲有所接觸，但英國在莎士比亞的時代之前，卻少有代表非洲的事物。然而，對於莎士比亞以及他的時代而言，非洲已變得十分重要，先後將會有兩部最著名的莎劇的男主角和女主角來自非洲。英國人即將開始奴隸貿易，並很快成為大宗，而在莎翁著作當中，能看到在那之前，非洲的形象為何。整體而言，莎士比亞對於黑十分敏感。他筆下的悲劇，那種無法穿透的黑密密實實將我們包圍的感覺，遠勝過古代的悲劇。馬克白夫人說：「來吧，陰沉的夜，用最昏沉的地獄之煙罩罩你自己。」奧賽羅喊：「黑暗的復仇，從你的幽窟中升起來吧！」《李爾王》（King Lear）中有一句頗不尋常的臺詞，愛德伽說：「別吵，黑天使，我沒有東西給你吃。」《終成眷屬》（All's Well That Ends Well）中則提到「罩著黑袍子，依舊心安理得」（這裡呈現的意象是神職人員的法衣）。

　　非來自非洲，但膚色稱得上黑的人，莎士比亞更是別有著墨。《愛的徒勞》（Love's Labours Lost）裡，俾隆愛上女子羅瑟琳，他的友人便拿羅瑟琳的相貌開他玩笑：「我對天發誓，你的愛人黑得像烏木[13]。」他回道：

13 譯註：即黑檀木。

「烏木像她嗎？啊！神聖的樹木！……若不是這般的黑便稱不上美貌。」另一個朋友打趣說道：「掃煙囪的一身黑也像她。」其實，羅瑟琳的膚色一點也不黑，俾隆還稱她為「白臉蛋的風騷女人」，但是她的頭髮、眉毛和眼睛都極為幽黑，害俾隆除此之外什麼也看不到。他在黑美人之前手足無措，為此他既苛責自己，卻又對此事加以讚頌。

三個之中偏偏愛上了最壞的那個，

白臉蛋的風騷女人，天鵝絨的前額，

兩個煤球在臉上當眼睛。

最值得注意的，是俾隆對於羅瑟琳那雙黑眼睛的矛盾情緒，彷彿那雙眼眸太過迷人，只能用爆炸性的字眼來形容。這麼說是因為煤球能點燃了作武器，將一顆顆火球投擲到敵人的要塞中，能打亂敵軍陣腳，還能引燃軍火鋪。莎士比亞在十四行詩中寫到自己的愛人時，也有同樣強烈的矛盾情緒：

因我曾賭咒說妳美，想妳璀璨，

妳卻黑如地獄，暗如夜。

他此處既指愛人的床第，也指她的膚色。莎士比亞寫筆下的這位「黑女郎」（dark lady），不說她「黝暗」（dark），而直接用「黑」（black）來形容。十四行詩第131首中寫道：

……一想起妳的臉……

在我看來，妳的黑勝於一切秀妍。

而下一首的結尾則是：

我將賭咒美的本質就是黑，

無妳容色的便是醜。

這位女郎和羅瑟琳不一樣，她膚色黝黑——「若雪是白，她的胸乳暗褐。」頭髮烏黑——「若髮為鐵絲，她頭上生長著鐵絲烏黑。」眼睛也是——「我情婦的眼睛黑如烏鴉。」

女郎是否為混血兒，我們不得而知。不過不論是寫這些十四行詩的詩人，還是《愛的徒勞》當中的俾隆談到自己為愛痴迷的時候，都可清楚看出懷抱著既興奮又自責的情緒，彷彿愛上「黑」女人離經叛道而且十分危險。他們雖無法克制自己的慾望，卻又對慾望抱著小心，彷彿慾望會帶自己走向禁區，彷彿《哈姆雷特》中的哨壁，高聳陡峭誘人縱身往下一跳。當莎士比亞在《安東尼與克利歐佩特拉》（*Antony and Cleopatra*）中想像他那崇高無比的北非「黑女郎」時，上述元素又再度出現。本劇開頭的台詞說克利歐佩特拉「黃褐」（tawny），她在劇中也提到自己的膚色：

……想念我嗎？

我被福玻斯炙熱的眼光灼得黝黑。

換言之，她的膚色不只是被太陽灼黑，還因為日神福玻斯的激情而瘀黑。她就像詩中的黑女郎一樣，魅惑動人、性感放蕩，教人無法抗拒。她被稱作「娼妓」、「三番四覆的淫婦」，是凱撒和龐培（Gnaeus Pompey）的前任情婦，而且還和其他愛人幹過「荒唐事」。安東尼如此責罵她或許不是很公平，畢竟在劇中她並沒有對其不忠，反倒是安東尼自己，才死了妻子（第1幕第3景），就立刻再娶（第2幕第2景）。但克利歐佩特

拉的確是個危險的人物，她徹底毀了安東尼，過程中也毀了自己。因為她在戰場上的愚行，安東尼輸掉對凱撒之戰；因為她假裝死於哀慟，導致安東尼自殺。劇末她集多樣特質於一生：溫柔而哀傷、唯利是圖、嘻笑怒罵卻又勇氣十足。她死時，這「一代絕世佳人」假裝那即將要把自己咬死的眼鏡蛇是「我的嬰孩在胸前」。

　　或許有人會說，克利歐佩特拉這個角色，是以戲劇手法誇大呈現了莎士比亞（及其時代）對於婦女的歧視；其實，她還是以戲劇手法誇大呈現了莎士比亞（及其時代）對於非洲人的歧視。此處我們也很可能說，克利歐佩特拉不太能算是「非洲人」，她是希臘人，頂多只能說是北埃及人。但是莎士比亞對於她身為希臘人這件事著墨並不多，而且她自言膚色黝黑時，聽起來彷彿是研究東方的學者貝爾納（Martin Bernal）在其《黑色雅典娜》（*Black Athena*）一書當中想像的古代黑法老。

　　莎士比亞的地理觀一向被人說是不甚講究，若看看他另一齣關於北非人的戲，就會發現奧賽羅雖說是「摩爾人」（Moor），但在劇中的形象卻是根據非洲黑人來想像。其實，在莎士比亞的時代，「moor」一詞就和「blackmo re」一樣，廣泛用於形容非洲人。這個詞從羅馬行省茅利塔尼亞（Mauretania）而來，最源頭的詞源則是希臘文「mauros」，意指「黑」（在現代希臘文當中「mavros」仍為「黑」的意思）。據說奧賽羅「厚唇」，是頭「老黑羊」（或許暗指他有密密捲曲的頭髮），不過世人也認為他是個英俊男子。他和苔絲狄蒙娜的愛情就和安東尼與克利歐佩特拉的一樣，顯然是雙方兩情相悅、彼此強烈相吸引。

　　將克利歐佩特拉與奧賽羅二人並陳，就能看出莎士比亞對於非洲人看法的大致輪廓。二人都是悲劇英雄的不二人選，都有廣闊胸襟，又充滿性衝動，生來自有領袖威嚴甚至是氣魄，對著眾人侃侃而談毫不費力。

同時他們又毫無反省能力。莎士比亞筆下的歐洲主角往往內斂，二人卻一點也不然。而且他們往往不必太費力氣，眨眼間就能變得野蠻暴虐。奧賽羅在談到苔絲狄蒙娜時，說：「我要把她剁成爛泥。」而克利歐佩特拉說自己要如何折磨對方時，彷彿說的是一則食譜：

> 我要用鋼絲鞭打你，用鹽水煮你，
> 用酸醋慢慢地浸死你。

最後，兩人都是歐洲人陰險算計之下的受害者。克利歐佩特拉之所以消亡，部分原因是羅馬軍國主義心狠手辣，而背後冷血操控的人，即是未來的凱撒大帝；奧賽羅之所以消亡，則是因為某個聰明、心機深沉的歐洲人，此人內心扭曲、嫉妒成疾、滿懷恨意，而且有極為惡毒的膚色歧視。即便《奧賽羅》一劇開始之時，描寫因愛而娶了美麗、善良白人姑娘的黑人將軍戰功彪炳、英勇非凡，光輝的形象十分獨特，但整齣戲仍多少呈現跨種族婚姻的種種難處。

莎士比亞的作品中寫出了最狹隘而且過分的一種膚色歧視。《威尼斯商人》（ *The Merchant of Venice* ）中，波西婭招親，摩洛哥王子鎩羽而歸，他離去時，波西婭說：「願與他相同膚色的人，都一樣選不中。」在莎士比亞早期的劇作《泰特斯·安特洛尼克斯》（ *Titus Andronicus* ）當中，「摩爾人」艾倫同樣也是黑人，按慣例他長得黑，心也黑，不過當他把自己的骨肉從毫無口德的產婆手中搶過來時，倒是充滿同情：「喝，妳這娼婦！長得黑就這麼不堪嗎？」

莎士比亞對於非洲的態度十分矛盾，那是因為他所處的時間點，正好是歷史上對非態度開始轉為輕視侮蔑的時候。雖然非洲人的膚色普遍被人和罪惡甚至魔鬼行徑扯上關係，但中世紀晚期對於非洲人的看

法並非全然負面。有幾個人仍受到基督教傳統推崇：不只是聖經〈雅歌〉中黑而秀美的新娘，十三世紀以降，歐洲泥金裝飾手抄本開始將示巴女王（Queen of Sheba）的膚色描繪得極黑。到了十四世紀下半葉，祭壇畫開始以黑人形象呈現耶穌出生時來朝聖的東方三王之一巴爾薩澤（Balthazar），從此成為風俗。他通常比另二位白膚色的王要年輕，或者地位略低，也可能最後一個抵達馬廄，但他也可能英俊威武。另外還有聖莫里斯（St Maurice），他是羅馬帝國的埃及指揮官，西元287年因為基督教信仰而受迫害，十三世紀起以非洲人的形象出現。克拉納赫（Cranach）1529年的畫作中，聖莫里斯全副閃亮的中世紀盔甲，紅色帽子以鴕鳥羽毛裝飾，頗有點富家公子哥的味道（圖57，184頁）。同時，他佩掛的寶劍是一塵不染的金色十字架，而他的金縷旗幟則露出了老鷹剪影的羽翼還有爪子末端，放在此處會讓人想到莫里斯實際從軍效命的羅馬帝國，也讓人想到後來將他視為軍人聖徒的神聖羅馬帝國。

在莎士比亞時代，英國的殖民者沒有人有奴隸。英國船長約翰・霍金斯（John Hawkins）1560年代曾試圖進行奴隸貿易，後來被西班牙人打敗。首批奴隸抵達英國殖民地的時間是1619年（莎士比亞過世三年後），英國於西非海岸建立第一個永久奴隸貿易據點的時間則是1631，地點在今天迦納的克爾蒙汀（Kormantin）。不過奴隸貿易本身從十六世紀初即開始存在，從事貿易的是葡萄牙以及西班牙人，而莎士比亞劇中某些人物口中所呈現出種族歧視，對於未來的非洲奴隸貿易也的確起了推波助瀾的功用。話雖如此，莎士比亞本人以及當時大部分民眾的看法想來應該都較為溫和，而這樣的態度又可以追溯回古代。其中一項證據是看待非洲人與北方民族戀愛的態度。就連艾倫，在《泰特斯・安特洛尼克斯》（*Titus Andronicus*）當中還是哥德人王后塔摩拉（Tamara）的情夫。安東尼

與克利歐佩特拉還有奧賽羅以及苔絲狄蒙娜之間的愛情，則一脈承襲了所羅門王和示巴女王暗通款曲、所羅門喜愛〈雅歌〉中的新娘、羅馬皇帝塞維魯（Septimus Severus）與敘利亞或柏柏爾貴族尤利亞‧多姆娜（Julia Domna）聯姻，以及歷史上克利歐佩特拉與凱撒、龐培及安東尼實際發生的情事。在莎士比亞的時代，如此姻緣仍是好事，光輝燦爛，但情緒高昂中也可能夾雜了一絲恐懼，就如同十四行詩中的女郎偶爾也被妖魔化。

莎士比亞的最大敵手班‧江生著有《黑之假面劇》（*The Masque of Blackness*），該劇同樣也有如此雙重特性可供比較。這齣戲是班‧江生於1605年「奉女王陛下之命」為宮廷演出所寫，劇中的尼日「以衣索匹亞人的形貌膚色出現」，歡迎女兒十二位「黑」（negro）仙女出場，並說：「在她們的黑中，最完美的美生長……她們的美貌在美之大戰中得勝。」然而，尼日說這段歡迎詞時，在場的還有一位白皮膚的伊索匹亞人（「她的衣裳銀白」），是月亮的化身，據說在伊索匹亞受人供奉。她談到英國的太陽（也是君王）：

> 光芒日夜照射，其力，
> 能漂白伊索匹亞人。

看來，這些黑色的仙女最後會慢慢變為白色。在非洲這個議題上，莎士比亞、班‧江生以及他們所處的世界搖搖欲墜，即將要一路走下坡。

奴隸貿易擴張與對於非洲人的看法惡化，二者之間無疑有連帶關

係。這並不是說，古代就沒有膚色歧視。在猶太法典中，「含的詛咒」（the curse of Ham）就是黑，藉由含（ham，又譯含姆）的黑兒子迦南（Cannan）在所有非洲人身上代代相傳。《聖經》〈民數記〉則告訴我們：「摩西娶了伊索匹亞女子為妻。米利暗和亞倫因他所娶的伊索匹亞女子就毀謗他。」但是古時的膚色歧視時濃時淡，而且在古羅馬時代和奴隸並無關聯。羅馬人的確有黑人奴隸，在佩托尼奧的《愛情神話》當中主角兩人為擺脫麻煩要逃跑時，曾打算在身上塗上墨水喬裝成伊索匹亞的奴隸。但是羅馬的奴隸並不盡然是伊索匹亞人，也可能是斯拉夫、喀爾特、日耳曼、高盧或是不列顛人。

隨著十七世紀奴隸制在英國的殖民地逐漸發展，非洲人的地位也不斷惡化。有些白人因債務而以勞務抵債，賣身契可能傳與子孫，從這個角度來說，殖民者手下也有白人奴隸。但是，隨著黑人奴隸的數量不斷增長，經濟對其的依賴日益加深，他們的生存條件也隨之惡化。原本緊急事故時可攜帶武器，後來遭到廢止，但白人賣身勞工卻仍保有這項權利，而黑人女性和白人賣身女工不同之處，就在於前者必須下田工作。異族通婚受到的待遇以及懲罰日益嚴苛，僅有少數殖民地（如卡羅萊納）例外，當地異族通婚太過頻繁也太受人歡迎，難以反對。從一開始，對非洲人的稱呼就和他們的膚色有關，多半是用西班牙語的「黑色」一詞：negro（因此才有「neger」、「negar」、「negor」等稱呼），不過英語中原有的「moore」以及「blacke moores」仍繼續使用。到了1670年，種族奴隸貿易當中的膚色分類變得更為明顯，行政文件當中「negros」一詞逐漸被「blacks」取代，而原先的「Christians」（基督教徒）、「English」（英格蘭人）則被「whites」取而代之。

當世界上的奴隸逐漸變得以非洲黑人為主，對於非洲人的描繪越來

越貶抑或許並不令人意外。這個過程其實是數百年前的舊事重演，那是七世紀伊斯蘭開始開疆闢土大業時的事情了。在穆罕默德之前，奴隸制就已經存在，不過自他開始殖民擴張之後，產生了更多奴隸，而且來自更內陸的非洲。阿拉伯的奴隸並非都來自非洲，穆罕默德的奴隸中就有波斯人和希臘人，不過隨著伊斯蘭治下的奴隸變得以非洲人為主，談到非洲人時語氣也變得日益貶抑。阿拉伯語中的「abd」一詞源自動詞「服侍」，最早表示任何種族的「奴隸」，後來變為黑人奴隸，然後指任何黑膚色的人，在口語阿拉伯語中尤其常見。

回到家裡，阿拉伯的男人可以選擇要不要認家奴替她們生的孩子，並讓孩子成為部族的一分子。雖然當時的人家裡可能有不少黑奴，但若孩子的母親是黑人，阿拉伯男人似乎顯得有些遲疑。幸好，還是有不少阿拉伯男人認了有黑人血統的兒子，於是七、八世紀時發展出一派黑膚色的阿拉伯詩人，世人稱他們為「阿拉伯烏鴉」（Aghribat al-Arab）。他們對於膚色的態度可能頗為自責，遙遙呼應後世布萊克的詩作〈小黑童〉（Little Black Boy）：「我很黑，但啊！我的靈魂潔白。」詩人蘇哈伊姆（Suhaym，「小黑」或「黑仔」的意思）則寫道：「我膚色雖黑，本性卻白。」又或者，他們會將自己比為珍貴的香料麝香：「如我漆黑，麝香更黑。」拉巴（Nusayb ibn Rabah）如是說。他是伍麥亞王朝哈里發「阿布德・馬立克」（Abdel al-Malik）的宮廷詩人，他很幸運，聰明才智超越了一切的膚色歧視：

> 黑並未減損我，只要
> 我有此舌還有一顆強健的心……
> 膚黑、口才辨給、思緒敏銳，

要比啞口無聲的白人要好多了。

八世紀以後，隨著阿拉伯黑人皈依伊斯蘭教，開始使用阿拉伯語作為學術及詩歌的語言之後，阿拉伯烏鴉的詩歌創作也畫上句點。不過，阿拉伯奴隸貿易依舊，也並未受到後來西方廢奴運動太多影響。一直到1950年代貿易仍然十分暢旺，而且至今仍未止息。

在跨大西洋奴隸貿易中，英國人的起步雖晚，奴隸艦隊卻不斷擴張，到了十八世紀中就已稱霸奴隸貿易。

即便在英國人加入奴隸貿易之前，非洲人就讓英國人感到十分陌生。首批黑人（negroes）於1554年出現在倫敦，先「習得語言」才將他們帶到此地，好「為英格蘭人之幫手」，協助與非洲海岸之黑人進行貿易。這些「黑摩爾人」（blacke Moores）的膚色尤其造成問題，因為當時英格蘭很少有人看過非洲人。當時主要的想法（按照希臘羅馬古典思想的路子）是非洲人被日頭灼黑，不過有時也有人主張熱帶的高溫使得黑膽汁「漂上」體表。不過當時的人不斷向外航行探險，上述說法早已難以成立，畢竟住在同一赤道的人並不一定都是黑人（新大陸尤其如此）。布朗爵士在〈論黑人之黑〉（Sir Thomas Browne, Of the Blackness of Negroes）一文當中，就對上述的日照論嗤之以鼻，赤道的太陽並沒有把非洲的動物曬黑，他指出「獅、象、駱駝」都不是黑色。古典思想還認為法厄同[14]（Phaeton）偷了日神福玻斯的馬車，馬車失控燒了大地，把非洲人灼得焦黑。對此，布朗也不以為然。他是個觀察入微的醫師，早已注意到膚色會遺傳，因

此異族通婚就會生下膚色混雜的孩子。他也思考過病理學的因素，認為「『黑膚』或如黃疸，以色素為因、為底。」當時的人迷信非洲人的精子為黑色，如此想法首見於古希臘希羅多德的記載，對此他並不採信，但他的確表示：

> 黑人之精……初始為白，為天然之形，及至各部分離，外緣〔生出〕暗影或暗斑；而〔其出生〕黝暗。

布朗並不認同黑皮膚是上帝對含子孫的懲罰，這個想法在十七世紀初也被其他人嘲笑過。好辯的教會人士海林（Peter Heylyn）就曾貶斥「含之事，蠢矣」。在其他人看來，這個故事似乎沒有那麼蠢，畢竟它同時解釋了非洲人為何膚色黝黑，以及為何應該為奴。諾亞曾說：「迦南當受咒詛，必給他弟兄作奴僕的奴僕。」而英國國教教士泰勒（Jeremy Taylor）十七世紀中葉講道時，也能說因為含對父母不敬，「世上從此有人為奴為隸。」法學家柯克（Edward Coke）則宣稱：「賣身制或奴隸制首次出現，是因為不敬父母：罰含，其子迦南世代為奴。」

這個想法如此好用，無疑讓更多人視非洲人為「退化下賤，搆不上人類之尊嚴。」當時的人說他們活得像野獸，而隨著貿易不斷成長，他們也像牲畜一樣被買賣交易，有時甚至被烙上印記，關入籠中，還遭到鞭笞。1651年，幾內亞公司（Guinea Company）曾經囑咐霍華德（Bartholomew Howard）：「黑人，船可運即多買多載，不足則裝載牛隻，另加上述黑人及牛隻所需之糧草與補給。」由於他們受到的待遇越來越低下，在人眼裡的地位也變得越來越低下，最後這種低人一等的狀

14 譯註：希臘羅馬神話中，法厄同為日神之子。

態竟成了他們獲得自由的「阻礙」。即便晚至1787年，傑佛遜（Thomas Jefferson）都還曾在《論維吉尼亞州》（*Notes on the State of Virginia*）書中談到：

> 據此推斷之，黑人……身心稟賦皆劣於白人……惜乎此膚色之異，或加以天賦之距，雖欲釋放，亦成重大阻礙。

有了此類觀點推波助瀾，十七世紀末、十八世紀的奴隸貿易不斷擴張，貿易量於1760年達到高峰。此時英國的船隻每年運載四萬名非洲人到美洲，這個貿易金三角將軍火及工業產品以船隻運到非洲，再將奴隸從非洲運到北美及加勒比海地區，而奴隸所生產的商品（糖、棉花、菸草）則運回英國布里斯托、利物浦的港口。旅程的狀況，或許以某位非裔美國作家的紀錄最為生動：厄奎亞諾（Olaudah Equiano）在他1789年所著的《趣聞錄》（*Interesting Narrative*）中，描述了童年時前往巴貝多的旅途見聞。

> 艙中惡臭難當……此處空間封閉……加以船上人數眾多……致病……多人因而死亡……如此慘況因鍊條摩擦而加劇，現已變得難以忍受；便盆之髒汙，孩童時常失足窒息而亡，幾無例外。女人尖叫，將死之人呻吟，此情此景狀甚恐怖……一日，海面平順，海風和緩，我有兩個同胞被鎖在一起、疲憊不堪（當時我就在他們附近），決定與其如此悲慘度日，不如了卻此生，不知怎地穿過了網子，縱身躍進海中。

奴隸貿易遭到批評，但也有人將其合理化。十七世紀時，某些貴格會（Quakers）的教徒及異議團體譴責奴隸制違反基督教精神，1688年的

時候出現了．貝恩的《奧魯諾可》（Aphra Behn, *Oroonoko*）又名《高貴的奴隸》（*The Royal Slave*）。貝恩關心的不只是非洲人的自由，還歌頌他們身體及心靈的「完美」，從這本小說暢銷國際就能看出，隨著奴隸貿易如火如荼開展，十七、八世紀對於膚色居然能歧視到這種地步。她的確將奧魯諾可寫得比其他非洲人更為俊美，以推崇他的貴族身分，又說「該族人民面色多半鏽黑，他卻不然，是完美無瑕的黑檀木，又或是精磨細拋的黑玉」。他也說該國的老國王「有眾多黑妻妾——自然也有那般膚色仍顛倒眾生的美人。」奧魯諾可的愛人則是「美麗的黑維納斯，匹配我們年輕的戰神，本人就與他一般可人，還有嫻靜的德行。」就我所知，這是首次有人使用「黑維納斯」一詞。

十八世紀的批評則有更多知識分子的氣概。亞當・斯密（Adam Smith）見「那些英雄民族」（「非洲海岸來的黑人」）竟屈居於「歐洲牢籠的汙穢」之中，對此大加譴責。姜生（Samuel Johnson）造訪紐約時，曾舉杯為「西印度群島黑人下次起事」而飲。詩人古柏（William Cowper）是致力於廢奴的英國政治家威伯福斯（William Wilberforce）的朋友，他在一首又一首的詩中寫到這樣的反抗事件，讓自然的「黑膚色」對抗黑之惡（「執黑色權柄的奴隸主」）。最後，隨著廢奴制將近，他想像有個〈廢品堆中的奴隸貿易商〉（Slave Trader in the Dumps, 1788年），那商人除了「一船的黑色非洲器物」外，還正要拍賣夾指刑具、鉗子、鎖頭、螺栓、繩索（一種稱為「靈活的傑克」〔supple-jack〕的藤類）以及鎖鏈。人道主義的藝術家莫蘭德（George Morland）描繪英格蘭的畫作中常可見到農村的窮人，而就在這一年，他也在一幅畫中描繪了奴隸制可恨之處，畫名為《可憎的人口販運》（*Execrable Human Traffick*），又名《深情的奴隸》（*The Affectionate Slaves*）此後這幅作品以《奴隸貿易》（*The Slave Trade*）為

名，成了十分受歡迎的版畫（圖58）。兩個版本都呈現了一對非洲兄弟要分別的苦痛，其中一個人被穿著白衣的白人（有一個揮舞著棍子）帶走當奴隸，另一個人則得以留下。他在另一幅畫作《非洲友好》（*African Hospitality*）當中則畫了一群非洲人幫助岸上發生船難的歐洲人，安慰他們、給他們食物飲水，還為其指引方向。至於這些非洲人是否知道有奴隸貿易這回事，則不得而知。不過，強烈反對奴隸制的同時，仍可能以貶抑眼光看待非洲人。哲學家休謨（David Hume）見「奴隸主權力大過天」，感到「噁心」，但同時也發現自己時常「忍不住懷疑黑人天生不如白人」。其他人則徹底挖苦膚色好壞、種族較優越或較拙劣的想法。德國哲學家赫德（Johann Gottfried von Herder）曾寫道「黑人有權認為白人

圖58 ▶ 史密斯（J. R. Smith）的《奴隸貿易》，1835年，手工上色蝕刻畫。

圖 59 ▶「南卡羅萊納州博福特史密斯種植園世居五代」照片，
1862 年。

是變種，是天生的害蟲，一如白人有權認為他是頭野獸，是黑色的動
物。」那「黑人」很可能會說：「我雖黑，卻是最原初的人。我接受了來
自生命泉源——太陽——最深的湧流。」

　　西方蓄奴制正式畫下句點，還得再等好幾十年。書中這張照片攝於
1862 年，就在美國南北戰爭開始之後，照片的主角是一個非裔美國家庭
（圖 59）。照片題為「南卡羅萊納州博福特史密斯種植園世居五代」（Five

Generations on Smith's Plantation, Beaufort, South Carolina）。種植園主人有名字，可是那世居五代的人家卻沒有。顯然，這個白人攝影師奧沙利文（Timothy H. O'Sullivan）並未認真想把相機拿正，不過除此之外，小木屋本身仍傾斜得十分嚴重。貧窮顯而易見，這個「核心」家庭的孤獨也是，他們顯然把微薄的收入都花在了能夠反映自尊以及愛美權利的物品上，比如時髦的背心或是女式襯衫──或是一張全家福合照。相片中年紀比較大的男子對於打扮不怎麼上心，也看得出來他過過更苦的日子。

可惜，十九世紀廢奴慢慢推行，卻也只替非洲帶來有限的自由。有人主張，雖然主張廢奴的陣營對此不感興趣，但是廢奴對於英國有其好處，讓英國比競爭對手更快脫離「種植園經濟」（European usurpers）。現在，有利可圖之處在於直接殖民非洲。結果，從前是抓了非洲人把他們賣到別處去，現在則改為直接獲取他們居住的土地。非洲人現在可以在家鄉工作，但主人仍是外國人。

殖民主義在十八世紀也可能被人視為罪孽深重。姜生博士曾把北美殖民者稱為「歐洲篡奪者」，而古柏則在〈任務〉（The Task）一詩中寫道：「印度自由了嗎……或者我們仍在折磨她？」（這竟是1785年的事！）赫德、姜生、古柏之所以能用這樣的言辭，是因為在當時仍能借重聖經之威信，主張人皆生而平等。然而隨著十九世紀以及廢奴主義逐漸開展，「平等」的概念反而漸漸消退，而且不只是經濟實務有這個現象，知識分子圈也是，這點對於非洲人來說，實在殘酷而諷刺。達爾文在《人類的由來》（*The Descent of Man*）當中將會談到（他這段話或許已被過度引用）：

> 未來某個時代，不必久遠到以世紀計算，世界各地文明的人類種族必會消滅並取代野蠻的種族。同時類人猿無疑將如沙夫豪森教授

（Professor Schaaffhausen）所言，會被消滅。人與其最近的盟友之間的隔閡將會拉大，因為隔閡的，將是可望變得更文明的人類（甚至比高加索人更文明），以及低等如狒狒的猿類；不像現在，差距落在黑人或澳洲人與大猩猩之間。

然而達爾文和他那個時代的種族主義以及「達爾文主義」天差地遠，這點不可不提。他在遇到部落民族時，不斷因為「他們的想法和我們竟如此類似」而感到吃驚。而在《人類的由來》當中，他主張黑人種族是因為黑皮膚十分美麗，因此經過數千年的性擇，將自己的膚色培育為黑色。話雖如此，上述引用段落仍代表達爾文或多或少認為非洲「黑人」及澳洲原住民屬於人類演化最早的階段，一直流傳至今。

十九世紀的科學還用其他方式與常見的信仰聯手。在達爾文出版他的演化論之前，維瑞（J. J.Virey）即在其編纂之《醫學辭典》（*Dictionnaire des sciences médicales*,1834）中主張，非洲婦女的生殖器官和歐洲女性不同，較大，也較有反應。之後的研究又繞了一圈，更進一步把非洲婦女和娼妓拉上關係，原因是當時的人認為妓女的生理構造比較原始。1893年義大利犯罪學家暨醫師龍布羅梭（Cesare Lombroso）發現許多證據，可證明「返祖現象在娼妓之中比在一般的女性罪犯中更為常見」。能以腳取物的能力，在妓女間格外常見，還有「娼妓痴肥的現象」、「或許也源自返祖」。他還提出「霍屯督（Hottentot）[15]、非洲、阿比西尼亞（Abyssinia）[16]的婦女若富足無事，將變得體胖無比，此現象的原因便是返祖。」他又說霍屯

15 譯註：霍屯督人，今稱科伊科伊人（Khoikhoi），為非洲西南部的原住民。霍屯督為殖民時期歐洲人對其之稱呼，今帶有貶意。
16 譯註：阿比尼西亞為伊索比亞舊稱。

圖 60 ▶ 取自龍布羅梭與
費雷洛（Guglielmo
Ferrero）《犯罪的婦
女：妓女與一般婦女》
（ *La donna deliquente:
La prostituta e la donna
normale*,1893）。

督女性肥胖的特徵，包括臀部，都是回歸了更古老、更接近動物的肥胖。
他在一張插畫當中，把一個懶洋洋拿著鈴鼓的伊索匹亞女人（圖60，a）
和三個霍屯督族女人露出的臀部的畫像（圖60，b、c）並列。他發現，
與罪犯相比，妓女比謀殺犯的智商要低，因為「盛怒殺人的聰明才智可
比霍屯督，但是預謀下毒則需要某種程度精明才幹。」

　　相較之下，醫學理論也幾乎沒什麼幫助。1799年，曾參與簽署美國

獨立宣言的羅許（Benjamin Rush）將自己的講課內容出版，主張「黑人的（所謂）黑膚色來自痲瘋病」。他清楚宣稱痲瘋病是遺傳疾病中最為「耐久」者，在「某些病例中伴隨有膚色發黑之現象，尤其是一般所謂的『黑色阿爾巴拉』類型的痲瘋，皮膚發黑、增厚、多油。」他又進一步指出，許多非洲人都有痲瘋病，痲瘋病可能導致肌膚發白，而非洲也有白化症者。黑人就像痲瘋症者一樣，對於疼痛沒有感覺，而且「性慾強烈」。還說痲瘋可能導致嘴唇腫脹、鼻子扁塌、頭髮粗重無光。但羅許其實是個認真的醫師，也強烈主張廢奴。他想要助一臂之力，於是問道：「黑人的膚色是疾病嗎？那麼就讓科學與人性……替其發現解方。」然而，他唯一所能提供的幫助，就是他觀察到某些膚色變淺的狀況，導致的原因可能是由於恐懼、流血以及擦上「氧合鹽酸」或是「澀桃汁」。

羅許的「科學」並沒有獲得廣泛認同，不過這樣的論點的確和當時其他主張相輔相成，比如認為深膚色和梅毒有關，而梅毒也是痲瘋病的一種形式。由於梅毒和痲瘋病一樣，有時會使膚色加深，鼻子變扁，若是先天性梅毒，出生的孩童也可能是扁鼻，因此就有人主張，梅毒並非由哥倫布帶去新大陸，而是在中世紀晚期自非洲而上，傳至歐洲。從很久以前開始，梅毒在非洲就已無所不在，這都是因為非洲人性慾極強，毫無節度非洲又再一次被人和妓院相提並論。

既然有這類解讀，在當時某些科學研究中，非洲在眾人心目中的形象從膚色延伸而出，既暗且黑，就一點也不奇怪。黑暗成為書名的老哏，比如史丹利的《在最黑暗的非洲》（Henry Stanley, *In Darkest Africa*, 1890）、奈勒《黑暗大陸破曉時》（Wilson S. Naylor, *Daybreak In the Dark Continent*, 1905）、史都華《黑暗大陸之黎明》（James Stewart, *Dawn in the Dark Continent*, 1902）又名《非洲及其傳教工作》（*Africa and Its Missions*），當然

圖 61 ▶ 強斯頓（Harry H. Johnston）替英屬中非設計的郵票，1890 年代。

還有康拉德的《黑暗之心》（Joseph Conrad, *Heart of Darkness*, 1902）。從史都華的書名可看出，光明指的是聖經〈創世紀〉當中的光，只不過在更廣泛的用法中，光明常和殖民的文明融合為一。強斯頓爵士（Sir Harry Johnston）設計英屬中非〔現今的尼亞薩蘭（Nyasaland）〕的郵票時，在一個半黑、半白的盾牌上繪製了一個白色的十字架（圖 61）。盾牌正中則

有一個小小的不列顛紋章，而「扛起」紋章的，則是兩個渾身黝黑的非洲人，十分體面地繫上白裙，一個人拿著鏟子，另一個拿著鶴嘴鍬。其實，這兩個非洲人畫得十分仔細，當中的用心在印製成郵票時並無法盡數顯現。然而，即便這些非洲人不是奴工，也不過就只是勞工而已。捲軸上的箴言寫著「黑暗中的光」，光指的是英國的殖民主義，而黑暗則指非洲及非洲人，他們的靈魂蒙昧昏暗，一如他們的體色黝黑。

　　或許有人會說，這樣一塊大陸，陽光刺眼，沙漠、草地、濕地廣布，以黑暗作為意象實在荒謬，不免讓人聯想，非洲的「暗」其實是被非洲人膚色的黑所「染色」。非洲本身的確有黑的特色，比如：尼羅河。帕克（Mungo Park）就說，尼羅河「幽黑深沉無比」，人稱「滿丁卡巴分」，也就是「黑河」之義。十九歐洲書籍的插畫中所呈現的非洲，都極為樣板。畫中有幽黑的深林，或是棕櫚樹深深的樹蔭，非洲人壟罩在樹蔭之中，很難分辨哪裡是他們的手腳，哪裡是黑色的樹幹及樹枝，於是他們看起來像是為了偽裝才一身黑膚（圖62，206頁）。由於蒙昧無知，他們到了晚上最為活耀，此時黑色又再次成為最好的偽裝，不過當他們在火光中伴著巫醫的嚎叫、蠻鼓的響聲手舞足蹈時，就變得清晰可見，一旁有個蹲著的人影正在轉動鐵籤，上頭插著這群人的晚飯，晚飯可能是其他非洲人，偶爾也可能是走失的歐洲人。

　　再回到膚色的議題，我們現在不會覺得非洲或澳洲原住民處於比我們更早的人類演化階段。雖然達爾文本人對於氣候還有太陽的影響抱持懷疑態度，但他的確在《人類的由來》當中提及一個因素，現在被人認

為是影響肌膚色素的最大要素。1874年第二版的增訂內容當中，他提及
「夏普博士嘗言……熱帶的陽光，照得白皮膚曬傷起水泡，卻一點也傷
不了黑皮膚。」又說：「肌膚不被曬傷，是否足以解釋人類是經由天擇而
逐漸獲得黑色素，這點我無法判斷。」現在的人認為，正是因為有保護
價值，所以歷經數十萬年，才在這些日照最為強烈的地區的人（比如赤
道非洲、南亞以及北澳的民族）身上演化出高濃度的黑色素，又或者是
留存下來。非洲人和北澳洲原住民的基因血脈比非洲人和歐洲人更為遙
遠，因此二者深色近黑膚色的演化或留存，顯然是分開進行的。

　　至於民族，現在的人會說雖然人口遷徙會造成差異，從長期演化的

觀點來看，兩個族群間並無法劃分顯著界線。曾有一段時間，人類會在某個棲地住上一段較長的時間，若我們在那個時代遊歷世界，每回從一個環境走到另一個環境，就會發現「種族」的特色也隨之漸漸改變。以前的人常說，埃及人的血緣混雜，而他們深深淺淺的膚色，取決於祖先是來自尼羅河口的淺膚色民族，還是尼羅河上游的努比亞人。現在看來，這兩個涇渭分明的種族從來就不存在。尼羅河是世界第一長河，超過4000英里。從地中海逆流而上，穿過埃及、南蘇丹、蘇丹，深入烏干達及橫跨赤道的肯亞，就會發現四周的膚色漸漸加深，某些被認為專屬於非洲人的特色也加深。鼻腔縮短，便於呼吸更蒸溽炎熱、潮氣更重的空氣，身體則變得更為高挑修長，超長的小腿以及前臂能更快散去體熱。這樣的漸層現在存在，在羅馬、希臘、古埃及和古努比亞人的時代，甚至在那之前成千上萬年都存在。埃及人曾多次受到外族入侵，然而儘管亞述人、波斯人、希臘人還有之後的馬穆魯克、土耳其、法國及英國人都曾入侵埃及，其影響仍不足以留下看得見的改變。總而言之，古代認為越往南走膚色越深是因為人被太陽曬得越黑，如此簡單的道理反而比後世那些較有「種族」色彩的解釋更為貼近現實。

　　若把「種族」放在一旁，由於許多文化之中都認為黑和髒汙、受詛咒、死亡的威脅有關，我們很可能會將「黑」這個字詞連同對「黑」的想法加諸在非洲人身上。單就描述顏色而言，這個詞並不準確，畢竟大部分的黑人的膚色並不是一片漆黑。古老的殖民地時期文獻區分了許多差異，讀來可能有種鑑賞收藏的意味，顯得十分怪異，史丹利便說：「瓦亨巴人……肌膚光潔色如黑檀，不是碳黑，而是帶有墨色。」還指出「『黑』肌膚的色調也可能有光亮如銅。」當然代表「黑」的詞用在非洲人身上時也可能不帶惡意，這點並不難理解，而且非洲人自己也會用這類

詞來形容彼此，但是，將非洲人「黑化」並非從來沒有惡意。顏色詞可以是「非我化」的手段，藉此讓非我族類的人變得更為「非我」。把美國原住民稱為「紅種人」，或把中國人稱為「黃種人」，他們聽起來就更有差異，彷彿來自另一個種族，或另一個星球。西方人若稱外國人為「棕」膚色，那就是另一回事，因為棕並不是種誇飾，外國人的確有可能是棕色，是西方人夏天想要曬出的那種顏色。

換言之，稱人為「紅」、「黃」、「黑」的重點就在於沒有人真的是這些顏色，而使用這類顏色詞加深了外國、陌生的感覺。若「紅」與「黃」都可能帶有歧視意味，那麼黑本來就給人死亡、悲慘、不懷好意、有罪以及超自然之惡的聯想，歧視的意味比之又加深多少？說非洲人黑以後，要叫他們畜生、小子、白痴、魔鬼、娼妓、痲瘋病人、梅毒病人就更容易啟齒。我們像是丟精神垃圾一般，撇清自己和壞事的關聯，並將其加諸在非洲人身上，而與「黑」有關的字詞就從中助我們一臂之力。地球上從來沒有哪個民族像非洲人一樣，遭到這般持續的、各式各樣的買賣、鞭笞、鎖鏈加身、肢體凌虐、屠殺，而我們將他們的深膚色冠上「黑」字之後，上面這些事就能輕易發生。

這種以黑名之的作法對於內部造成的後果，可以看看北美的「奴隸敘事」（slave narratives），看看只會說英語的非洲人如何將「黑」這個詞用在自己身上。努比亞人（Nuba）、馬賽人（Masai）、吉庫猶人（Kukuyu）之間的差異消失了，膚色偏「紅」的富拉尼人（Fulani）不再稱「沃洛夫人」（Wolof）黑。從此只剩一個種族，就是「黑人」。「黑」這個詞用以泛指不好的事物，包括「黑心」，或用「最黑的背信」（the blackest perfidy）形容一個人背信棄義，又或者問魔王是否「像畫中那樣黑」。曾為奴隸的「亞倫」（Aaron）就在敘事當中表示「不論奴隸是否真如外表一般黑……」此

處「黑」的負面意涵正與膚色相反，但同時卻又彼此呼應。非洲衛理公教的理查‧艾倫（Richard Allen）牧師的說法也是如此，他謙卑地說：「我們無意冒犯，但如今有人無故試圖讓我們變得比實際更黑……」這種黑／惡的手法在奴隸敘事中反覆出現，使得原本就已極為不利的狀況變得更加負面，而白人用「黑」一詞來罵人，更讓情況雪上加霜。「亞倫」曾因叫一名白人女子「親愛的」而惹惱了她，她說亞倫是「天殺的黑流氓」。她大呼小叫喚來丈夫，丈夫吼道：「你對我太太做了什麼，你這個天殺的黑流氓？」若亞倫是中國人或是北美原住民，這對白人夫婦或許會叫他天殺的黃流氓或是紅流氓，但罵人的力道就沒那麼強，因為罵起人來，「黃」和「紅」並不像「黑」那般難聽。

奴隸和解放後的奴隸承襲了把壓迫者視為「白」的看法，導致狀況雪上加霜。也不是一定要以白稱呼奴隸主，厄奎亞諾就說，他第一次看見奴隸販子的時候，注意到他們有張「紅臉」。不過白和黑一起被內化，於是「亞倫」說他的心是白的，而安德森（William J. Anderson）「二十四年為奴……遭鞭打三百次」，他則說白人主人的心「必定比黑人的皮膚更黑」。黑白是顏色最極端的差異，至此人類已一致同意以此稱呼自己最好及最壞的價值，也不斷以此差異再三形容奴隸與奴隸主的關係。

舉一個離我們時間更近的證詞：阿爾及利亞黑人心理分析師法農（Frantz Fanon）1952年出版的首本著作《黑皮膚，白面具》（*Peau noire, masques blancs*）當中，就談到一個有全體「自卑情結」的「神經失調的社會」：「黑人被自己的自卑感奴役，白人則是優越感的奴隸，二者所做所為皆受到神經官能的影響」。他說今天「與白人第一次接觸，就讓『黑人』身上壓著他所有的黑的重擔」。他曾寫過一篇散文，其實也是一首滿懷憤恨的詩，他說：

這一切燒灼我的白……我走在白釘上……於是我拾起我的黑人精神，噙著淚水將其復原……自卑感？不，是感覺自己並不存在……我感覺體內……靈魂深如最深的河流。

他這裡談的不是奴隸制，而是殖民共存的現象，「產生了巨大的心理存在情節，我希望能藉由分析加以摧毀。」然而，要摧毀很難，因為非洲人不只等同於日常生活中所有黑色的壞事，這套等式還算入了精神以及文化生活：

在歐洲，黑人有一個功能，那就是象徵較低等的情緒，較下層的傾向，靈魂黑暗的一面。在西方人的共同潛意識中，黑人（或可說是黑色）象徵了邪惡、罪惡、卑鄙、死亡、戰爭、飢荒。

就算是回歸純非洲生活也很淒慘。若是「受過教育的黑人……希望能屬於自己的同胞……他以口中的憤怒、心中的絕棄，將自己埋在無垠的黑暗深淵之中。」

在白人還沒來之前，黑在非洲有和其他社會類似的雙重意義，既是優雅的顏色，也是死亡的顏色。這套舊的作法被人記錄了下來，有部分也繼續延續。當然，黑和疾病、死亡有關，從前是，現在也是。郎中可能會從病人身上吸出一個小黑丸，並且讓人看看它如何在自己掌中神祕地移動。其實，那可能是黑色的蜂蠟，之所以會動，是因為上頭長了毫毛，但那也是疾病，是病痛、詛咒，讓所有人能夠親眼目睹。在下剛果地區，弔喪的人會用燒過的花生和煤炭做成油膩的黑油膏，在自己身體

塗上厚厚一層，還會把黑色的灰燼塗在身上、衣服上，有時還躺在黑燼裡打滾，讓自己一身黑。這樣的用法，或許就是弔喪黑最初的源頭，後來才轉變為黑衣。

至於黑如何來到世上，在下剛果地區有個傳說，世上第一個女人的兒子死了，在神讓其復活之前，她不可以看兒子一眼，可是女人等不及偷看，結果他的兒子再也沒有活過來。於是死亡來臨，而女人的後代受到懲罰，染上了黑色。這個故事不僅呼應了奧菲斯與尤麗狄絲的故事，還呼應了聖經〈創世紀〉，當中也將第一個過錯歸咎給第一個女人，她帶來了伴隨著黑色的死亡。

然而，黑雖然可能代表壞事，卻也有可能是好事，甚至有療癒的作用。有治療功能的護身符也可能是黑的，比如現由比利時傳教會「白衣神父」掌管的黑石（Black Stone）。在其他記載中，這種石頭其實是動物的骨頭，或者是由藥草熬煮而成，據說有能吸蛇毒的獨門功效。黑，往往也很美麗。南非科薩人有句諺語：「是恩雅的種子」，用來形容極美的人。恩雅（umya）是一種野生的麻，種子就像是漆黑的小珠子，傳統當成化妝品使用，用以製作黑色油膏還有身體彩繪顏料，一直延續至今。當地人在全身或是其中一面，或是在頭部與部分四肢畫上黑色的幾何圖形，不是為了作戰，而是帶有儀式、施法或者慶典的意味。蘇丹的努比亞婦女用哈拉（hara，搗碎的鏡銅礦）讓自己「因哈拉的黑而變得美貌絕倫」，而尚比亞的年輕丹布族女性則可能在外陰部塗上樹皮燃燒後的煙灰，讓自己變得更美。丹布族喜歡黑皮膚的女人，而蘇格蘭文化人類學家特納（Victor Turner）則表示，黑也和婚姻美滿有關。若是新娘對於新婚之夜多次魚水之歡感到滿意，便會給教導她禮儀的女師傅一個暗號，師傅則會去收集馬洛瓦（malowa，一種黑色的淤泥），並將其撒在村中

每戶人家的門檻上。一般而言，黑石頭和黑玻璃一直是串珠的材料。黑色的赤鐵礦還有滑石長期以來用於雕刻，用黑檀木雕刻人像和面具已經有幾百年的歷史，往往恣意採取獨特的風格化表現手法，其後影響了摩爾（Henry Moore）等二十世紀雕刻家。樹皮做成的盾牌、船隻、布料上，黑色是主色，用以裝飾。毛色漆黑的牛隻很美，所以珍貴，價錢也高。

　　非洲人在接觸阿拉伯以及歐洲人之後吃了這麼多苦，必須要重新強調古代和現代的黑色之美，而且應該由非洲人來主張。這波浪潮出現於二十世紀，過去數十年力量逐漸增強，這個偉大的變革，我就不在此贅述。我要回去談一個早期的階段：1930年代，居住在巴黎、說法語的非洲人發起了黑人文化運動（Négritude movement）。當中的要角是馬丁尼克（Martinique）的劇作家沙塞爾（Aimé Césaire）以及塞內加爾詩人（後來成為總統的）桑戈爾（Léopold Sédar Senghor）。這群人的政治傾向是馬克思主義，但主打的則是對於非洲價值的推崇，在桑戈爾的作品中主打的則是對於黑之美的大力歌頌。在〈黑女人〉（Femme noire）一詩中寫道：

> 裸體的女人，黑膚的女人
> 穿上妳生命的色彩……
> ……
> 皮繃肉緊的成熟果實，黑酒醇黑的狂喜……
> ……
> ……珍珠是你肌膚黑夜的星星……

　　奇怪的是，他竟以膚色為女人的衣裝，或許是為了區分她的美貌以及內在不受顏色影響的純粹自我。無論如何，她的衣裝都和她本人一樣鮮活，因為在詩中穿著（vetue）凝聚為生命（vie），而她如星星般在肌膚

圖63 ▶ 林布蘭，《倚臥的黑人女子》（*Reclining Negress*），1658 年，蝕刻畫。

上閃耀的珍珠（perles）則導向肌膚（peau）一詞，至於她美貌的成熟果實（fruit mur）則與緊實的肌膚（ferme）相對。詩人提到的「黑酒」有可能是紅酒，不過由於他在別處還提到黑奶以及黑血，所以黑酒可能就是黑酒，直接用以譬喻非洲生活以及狂喜。要（以寫實藝術）闡釋這個主題，除了舉一幅林布蘭筆觸溫柔的蝕刻畫當作例子外，我想不到更好的做法。三百年前，1658 年時，林布蘭曾畫過一名黑人女性，從畫中可看出她高挑而纖細（圖63）。放在西方藝術當中，女人的姿勢再加上裸體，活脫脫就是一幅躺臥的維納斯圖。更貼近日常生活、更直接來自非洲的例子，則是 1900 年左右所拍攝的一張照片，當中有個斯瓦希里女子正用黑色非洲硬木製成的梳子，替另一名女子整理頭髮（圖64，214頁）。

　　葡萄酒，則是法國的產物，並沒有那麼非洲，而這首詩寫作的語言也是法語，是殖民者的語言。後代的非洲以及非裔歐洲作家曾批評桑戈爾與殖民文化合作——確實，後來的人認為，這場非洲文化浪潮在肯

定「黑」的種種價值時過於簡化，只不過是將白人對黑的看法翻轉過來。法農較晚期的經典之作《大地上受苦的人》（The Wretched of the Earth）中，鮮少使用「黑」這個詞，而是談到過去的殖民地現在應該要「翻開新的篇章……找出新的觀念，設法邁向新的人生。」他寫出「我們曾被拋入沉重的黑暗之中，現在必須擺脫」的句子，將在色彩上打轉、區分黑白好壞的思維模式拋諸腦後。即便如此，黑人文化運動（Négritude）仍然十分重要，有其熱情也有其理念。桑格爾曾說：「情緒屬於黑，正如理性屬於希臘。」此話常受人引用，但或許簡化了他更宏觀的主張，也就是黑反映了人類共同遺產中深層而美麗的部分，而歐洲人已經和這部分斷了聯繫。或許，後殖民國家中，所有的白人作家能做的，是在非洲用自己的聲音但卻是殖民者的語言說出自己的價值時，承認非洲反駁殖民

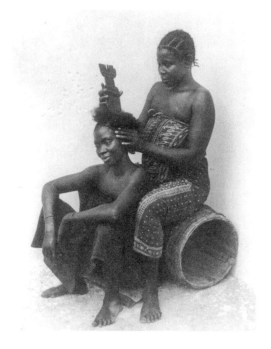

圖 64 ▶ 斯瓦希里女子替另一名
　　　 女子整理頭髮，約 1890-
　　　 1920 年間。

者的話（說到這，前述語言也是殖民入侵英國者的語言，只不過我們和非洲人不同，從來沒有驅除這些入侵者）。桑格爾所堅稱的黑人文化並不只是個單純的量，他在寫作時，想的並不是異族通婚，也不是時下最流行的雜匯（hybridity）概念。

我曾在一名金髮黑膚少女的藍眼睛中看見日落

金髮黑膚藍眼睛少女在現實中不可能存在（雖說金髮可以染），但在語言中可以，她可以存在於衝突的變動之中。這一來，她的黑其實是種心理的色彩，就如同罪惡的黑也同時是腥紅色。衝突本身不會互相抵銷，它有一種矛盾的魔力，將所愛的黑膚與金髮的人畫上等號。所愛的人不是因為膚色才被愛，愛的是她的美，既是黑膚也是金髮。主張黑是種顏色，也就主張其他顏色存在，畢竟如果只有黑，黑就不會是種顏色。

在他的黑／白手法當中，白仍具負面色彩。白雪中的巴黎是白色的死亡（la mort blanche），而白色的太陽（le soleil blanc）照在墓園上，那墓園就是殖民時期的塞內加爾。他說自己的書「白得就像無聊」（blancs comme ennui）。這些幽暗的意境與白色對比，再加上其他的矛盾修辭，比如：「你喉嚨幽暗的明亮」（l'éclat sombre de ta gorge），或是他愛人「鑽石般黑夜的肌膚」（peau de nuit diamantine），又或者「非洲之夜，我的黑夜，神祕而明亮，漆黑而閃耀」（Nuit d'Afrique, ma nuit noire, mystique et claire, noire et brillante）。於是他筆下的對立等於深度，也拉出景深。他和法農一樣，也談黑色深淵，不過當中的暗想必也炙熱、有力而且危險，因為他提到「來自於我黑人文化深淵裡、我心的鈾礦之中」。

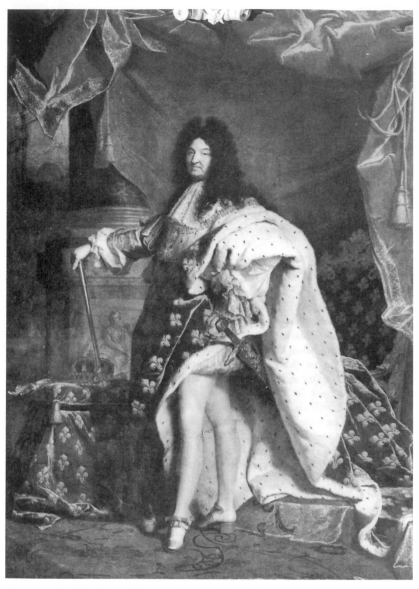

圖65▶里戈，《路易十四》（Hyacinthe Rigaud,*Louis XIV*），1701年，畫布、油彩。

第八章

啟蒙時代的黑

　　黑人奴工所生產的產品主要是白色的奢侈品，先是糖，後來棉花的數量逐漸增加，如此的視覺對比看來諷刺，叫人感嘆。棉花之潔白無他物可堪比擬，在炎熱的月份，不論是奴隸主還是奴隸都穿棉製衣物。

　　1650年到1800年一百五十年的奴隸貿易之中，亮與暗的對比將十分鮮明。暗在十六世紀、十七世紀初時所代表的種種價值，將隨著喜黑的西班牙力量減弱而逐漸消退。在此之前，黑的力量一直隨著歷史推進而增長，此後則開始衰微。法國太陽王路易十四奠定了新的、明亮的色調（圖65）。畫家里戈（Rigaud）曾為其畫過肖像，畫中他身穿銀色外套，袖口露出大片白色亞麻布料和蕾絲，肩上一襲潔白的白鼬披風，領口露出許多蕾絲（以及金線）。不過，最引人注目的當屬那身藍色長擺，上頭繡著金色的鳶尾花紋飾，以一種皇家的派頭撩起展示，露出大部分的內裡以及無盡的白鼬皮毛，

　　他那雙美腿在銀色蓬蓬馬褲下彷彿一絲不掛，穿著潔白無瑕的褲襪，擺出舞者準備領舞的姿態。路易國王喜歡跳舞，他喜歡在滿朝文武的掌聲中獨舞，也喜歡在主持宴飲時領舞狂歡。

　　這是個新一代的、明豔的君王。路易國王的凡爾賽宮建於1660、70

年代，外牆為米黃色石材，內部則粉刷上灰泥，鑲上大量金飾。光從許多扇大窗戶照了進來，又經過許多大鏡子反射，使得宮裡處處明亮。雕像用的是白色大理石材，不過偶爾在壁龕可以找到黑色的「奴隸」雕像（穿著古典時期的罩袍）。他的朝臣穿著綴有許多蕾絲的各色衣裳，顏色從大紅到鮭魚粉，深藍到湛藍色都有，女士則多穿白色。他的士兵也將他的勢力擴展到舊世界及新世界各處，他們多半穿白色制服，有時穿藍色，不過避免穿紅色，因為那是英國人穿的顏色。

這個時期的風格稱為「洛可可」（rococo），又以十八世紀為全盛時期，此一稱呼很可能來自「rocaille」，為一種人造石材製成的石藝製品。德國巴伐利亞的維斯朝聖教堂（Wieskirche）建於1740、50年，可說將洛可可風格推崇得淋漓盡致，白、金色的建築、紫醉金迷、極其奢華。基督教草創時期眾教父的雕像，身上雕有逗人的曲線，同樣的線條也出現在他們迷離的眼瞼，還有聖傑羅姆那雙充滿色慾的唇上。聖彼得堡巨大的沙皇冬宮中，洛可可的帝王氣勢至今依舊輝煌。沙皇冬宮全以潔白、淡藍、純金三色構成，是社會夢寐以求的宮殿，這個社會奠基於俄國農奴制，就算不是奴隸制，卻也相去不遠。林立的柱子、彎彎曲曲的簷口，這裡的風格顯然是輕巧版的希臘神廟。隨著此世紀的氣氛沉靜下來，神廟樸素的風格又將獲得重視，最後不論是大宅還是教堂、股票還是古物交易所，或者海關，似乎都得有帶柱子（或至少是半露柱）的山形牆當作門面，才能有幾分威儀。室內裝潢十分明亮，漆上白色的線板繁複曲折，底下的鑲版則漆成白色或淺藍或淡灰綠色。

順著這白色的主題，或許就得提到瓷器（因為最早來自中國「China」因此稱為「china」）：茶壺、瓷偶還有易碎的瓷藍。盤子薄可透光，除非上頭（淡淡）畫滿玫瑰或鬱金香，又或者畫了三個中國人走過小橋。咖

啡店用的是較簡單的白色杯子，男人在此大談金錢交易，一面翻閱新出刊、紙質潔白的報紙，一面抽著纖細的白色陶瓷菸斗，裡頭的煙草是奴隸在新世界的耕種成果。

至於布料，大量進口棉布是世紀末的事，十八世紀窗簾布飾的主要布料是亞麻。十八世紀英國史學家吉朋在《羅馬帝國衰亡史》（*Decline and Fall of the Roman Empire*）中，曾談到自己身處之時代和筆下記敘之時代相比，有何優越之處。他一言以蔽之，說：「大量的玻璃和亞麻，使歐洲現代國家遍享真正的舒適；羅馬元老院議員再如何浮華奢靡，也不能及。」漂白亞麻的技術在十八世紀不斷精進，當時的嫁妝包含好幾大箱的亞麻布料，而在詩人古柏（William Cowper）筆下約翰・基爾賓（John Gilpin）的話中亦能聽到亞麻的名號：

> 我是禿頭亞麻商，
>
> 四海皆知遠名揚。

倒也不是說，十八世紀就是個舉目盡白的新房。衣著講究的公子哥和軍官都可能穿深紅色，路上行人的外套可能有深藍、紅棕、瓶綠，或者黑色，而離宮殿和宅第一箭之地，就是臭烘烘、醉醺醺的貧民窟、破屋子，街道上堆滿厚厚一層馬糞，有時旁邊就是沒加蓋的水溝。另一方面，上流社會生活的明亮色調也並非只是淺薄的流行時尚而已。十八世紀信仰光明。世人稱其為理性的時代（Age of Reason），而理性又不斷被人形容為「光明」。「理性之光」（light of reason）一詞早在新柏拉圖學派思想中出現，但要到十七世紀末之後，才廣為使用。今日，如此譬喻並未亡佚，仍舊保留在對於「啟蒙時代」的稱呼之中：英文稱其為「Enlightenment」，法文「siècle des Lumières」、德文「die Aufklärung」，都

有點亮光明的意思。德文中的「klar」帶有清澈明亮的意涵，類似英文「lucid」（源自拉丁文「lux」，「光明」之義）。此世紀晚期，我們還能在韓德爾 1798 年首演的神劇《創世紀》(*The Creation*)中聽到光明以有聲的形式出現：聽到唱詞「es werde Licht」（就有了光）當中的「Licht」，還聽到漸弱的弦樂撥奏聲被交響樂團中所有的橫笛、雙簧管、低音管、單簧管、小號、長號、定音鼓以極強的 C 大調和弦齊齊砸碎。

詩人蒲柏替牛頓所寫的墓誌銘同樣也將呼應這句來自《聖經》〈創世紀〉的話，墓誌銘的結尾寫道：「神說：『要有牛頓』，然後一切就有了光。」牛頓的光照亮闡明的，不只是讓宇宙維持秩序的重力，還有光本身：他曾用稜鏡把一道細細的光分成一道彩虹顏色的光譜。色彩史學家巴斯德在牛頓的光譜和十八世紀整體的明亮之間看到關聯：「色彩的傳統秩序遭到顛覆……再也沒有黑的容身之處。」現在黑「坐落於任何色彩體系之外，位於色彩的世界之外。」這樣的改變，他稱之為革命，「對於社會、藝術、智性生活的各個領域都有所影響。」他所列舉的「後果」之中，包含了黑從衣著以及家飾布料當中消失，也從畫家的調色盤上消失。

此處他話說得有些太滿，因為黑並沒有消失。嶄新而明亮的社會面貌不可能是牛頓所造成的，雖然他研究光的時間是 1660 年代，但他那本《光學》(*Opticks*)卻出版於 1704 年，期間四十年時尚風格仍不斷變亮。或許我們大可說，牛頓對於光和色如此充滿興趣，十分符合他的時代。牛頓也從來沒有（像達文西那樣）說，黑不是顏色。相反地，去讀讀《光學》一書，就會發現牛頓時常提到黑色，因為他做實驗時，得用黑來阻絕環境光。他是這麼說的：

太陽自一小洞中照進我的暗室……約二、三呎處我放了……一片

厚紙板，雙面皆塗上黑色……在紙中央戳一小洞，令光得以通過，落在紙後的一片黑布上……

又說：

取一黑色長方硬紙……分為同樣大小的兩半。一半塗上紅色，另一半塗上藍色。紙很黑，顏色塗得又濃又厚……

他將深色處置於水的泡泡中檢視，發現有幾處「反射的光極少，看起來極黑。」

他不但沒有棄黑色於不顧，反而對於會「產生黑」的實驗感到興味盎然，原因就在於黑能使光消失，而他想知道原因。他推測黑色物體所反射出的光的「微粒」（我們現在可能會說「光子」）異常微小，困住了本身的光，又將「光來來回回在內部折射太久，最後遭到遏制消逝，換言之無論眼睛移至任何位置，微粒看來都是黑的。」

其他科學家對於黑也有興趣。1660 年代，那十年間牛頓多半在漆成黑色的暗室中工作，就在同一時期，波義耳（Robert Boyle）出版了《關於顏色的實驗和考慮》（*Experiments and Considerations Touching Colours*）。他也研究了光以及「折射的……稜鏡色彩」，但尤其感興趣的是「黑及黑體的本質」，以及黑如何「使光死亡」，這點他再三提及。他研讀了關於某個盲人的報告，這個人宣稱自己能靠觸覺分辨顏色，並說觸碰黑色表面時就像是「針尖的觸感」。盲人並不是次次都說對，而波義耳也提到，一般人觸摸黑色的表面時或許感到平滑無比，但他也推測，如果端詳得夠仔細，就會發現——

黑體的表面粗糙，由幾乎不可勝數的小刺構成，小刺為小圓柱、角椎、圓錐，由於密密麻麻豎立，因此向內彼此反射光束，來來回回傳送過於頻繁，還未能反射抵達眼睛就已經消散。

他的說法很有意思，之後牛頓用來描述光如何在次原子粒子層級「消失」的說法，他預先精準道出。雖然黑體和波義耳的描述不一定相符，不過綠頭鴨頭上藍綠色近黑的羽毛中有顯微鏡才能看到的晶格，用他對於光微粒在空穴間反彈過程的描述，來解釋在晶格如何產生七彩，倒還不錯。波義耳和之後的牛頓一樣，都注意到當光落到黑體上時，光舞動的「微粒」將會「製造……如此騷動，（當我們感受時）會稱為熱。」他也提到某個遊歷四方的朋友表示，世上天氣炎熱之處，若把蛋漆成黑色，放在正午的太陽下就能烤熟。接下來一世紀間，其他學者鴻儒不斷研究在塗黑的封閉空間中，黑紙板的狹窄縫隙以及稜鏡的效果。維梅爾等藝術家於十七世紀時使用暗房，上述學者的實驗室是這種暗房的變體，和卡拉瓦喬工作室的大型暗房或許略有不同。研究光以外主題的科學家，有興趣的是不黑的物體為何變黑：英國的普利斯特里（Joseph Priestley）研究氣體，發現植物沒了空氣會變黑，鐵粉和橄欖油在空氣不流通的狀況下也會。他也對醫學有興趣，並記錄若得了某些熱病，舌頭會「有一層厚厚的黑膜」，而另一個病人的牙齒上則「累積黑絨」。

巴斯德宣稱黑「脫離了色彩的秩序」──完全沒有這回事。姜生所編著的字典中如此定義「黑」（blackness）：「1.黑之色彩……『會出現一個或多個極黑之黑點，在這些黑點之中，有其他更黑之點。』──牛頓。他引用以「black」作為及物動詞的古老用法，比如說「men 'blacked' their boots」（男人「擦黑」靴子），而他收錄的以「black」開頭的複合詞中，許

多也都有顏色的意涵，比如：「black-pudding」（黑布丁）、「blackberry」（黑莓）、「blacktail」（黑尾）、「blackthorn」（黑刺李）。唯一的例外是「blackmail」，在當時意指付保護費：「某比例的金錢、穀物、牛隻……與流氓合作者，以此支付，受其保護。」

　　黑色對於藝術家而言，仍是個「顏色」。十八世紀的藝術利用了光譜上各種光豔的色彩，的確常常顯得明亮。福拉哥納爾（Fragonard）筆下的少女穿著一身軟蓬蓬的玫粉、奶黃、銀白衣裳嬉戲遊樂，賀加斯（Hogarth）則以剛硬濃烈的日常色彩描繪某場競選餐會。不過，這兩個畫家的調色盤上也有黑色，而當時許多的肖像畫中，模特兒往往站在暗色近黑的背景之前，身上也常穿戴黑色的物件。庚斯博羅（Thomas Gainsborough）筆下的阿爾斯通夫人（Lady Alston）就是如此，她戴著黑天鵝絨的頸環及手環，還披著精緻的黑色蕾絲披肩，執筆的畫家顯然對於純黑以及半透明的黑都十分著迷（圖66，224頁）。通常，一幅畫有部分要靠最亮和最暗處之間的色調漸層調節。庚斯博羅這幅畫中有兩組漸層：亮色的漸層，從裙子光豔的藍、金色綢緞、白色蕾絲開始，一路到白皙的胸口；另一組則是漸層的黑，從背景開始，漸漸透過裙子下襬的藍黑色增強，到黑色蕾絲可以看穿的暗，再到幾乎為黑的秀髮，順著到真正一片漆黑的天鵝絨。至此，畫中最暗的黑與最亮的白並列。這兩組漸層相互協調，呈現鮮明但又持重的人物性格，不過我們仍會回頭看向她眼裡的黑點，暗色的色調在此處轉而帶有警戒的味道。

　　換言之，黑色在庚斯博羅的調色盤上十分活躍，並非僅是陰影而已。未來，斯德布（George Stubbs）在畫黑馬時，也顯露出對於馬兒豐澤漆黑的皮毛的喜愛。隆基（Pietro Longhi）則更進一步，在1750年代以一系列豐厚沉鬱的白色、棕色、扎扎實實的黑色畫出威尼斯嘉年華（圖

圖 66 ▶ 庚斯博羅（Thomas Gainsborough）《葛楚德・鄧福德——未來的阿爾斯通夫人》（*Gertrude Durnford, the Future Lady Alston*），約 1761 年左右，油彩、畫布。

圖67 ▶ 隆基《威尼斯公共賭場》(*The Ridotto in venice*)，1750年代，媒材：油彩，畫布。

67)。他強調的不是色彩，而是衣著以及某些面具的雪白，也強調面具、帽子、斗篷、連肩頭紗、化裝舞會大罩衣的黑，而這些黑顯然不甚友善。女人戴的圓形黑色面具比臉要小，看起來既超現實，又像是這場撩人的遊戲欲拒還迎、打情罵俏的一部分。若不看油畫，改看雕版畫，就會發現皮拉內西(Piranesi)巨大無比夢魘般的地牢(年代也約莫是1750年)，以黑色的印刷濃墨，滿載著深深陰影的拱頂、陰鬱而哪裡都去不了的橋樑，還有一圈圈向我們逼近的陰暗繩索纏線。

　　再談服飾，此時期從一開始就喜用時髦的黑色和白色。雖然查理二世有部分時間在法國長大，又有「快活王」之稱，然其即位之後很早就決定要「定下衣著風尚，絕不變更」，目的則是「教貴族何謂節儉」。他

的「風尚」於1666年推出:一件合身的黑色長外套,底下一件同款黑色背心,並飾以白絲綢鋸齒花邊。據皮普斯記載,此風格一出,旋即有人仿效。不過查理一看,朝臣成群出現時,身上的白色花邊讓他們彷彿喜鵲,之後便改為素面的黑天鵝絨。這款時髦的黑外套,一排簡單的扣子從頭扣到腳,隨著時間逐漸演變成現代的西裝。

貴族或非貴族的肖像都顯示,當時不論是查理,還是其他男士都很少穿黑色。不過,雖說教士、律師、醫生以及許多商賈還有許多態度強硬的新教徒(法國休京諾派以及英國的反國教派)依然穿著黑衣到處跑,但整個十八世紀,不斷有許多男士把黑衣穿得時尚。達維替法國貴族科學家拉瓦節所畫的肖像當中,拉瓦節一身時髦的黑外套、黑馬褲、黑褲襪、黑鞋,既是富有的貴族,又投身探索重要的學問(圖68,228頁)。他也戴著白色假髮,頸部、袖口露出白色布料,還用白鵝毛筆在白紙上寫字。他的夫人、同是科學家的瑪莉・安(Marie-Anne Lavoisier)皮膚白皙(很少日曬),有鋪上白粉的頭髮(非假髮)、頸間的白蕾絲,還有美麗輕薄、白棉布製成的長禮服(繫一條淺藍色的腰帶)。不過,兩人身旁的色彩依舊強烈:過多過滿的華美紅天鵝絨桌布,上面放著科學儀器。氧、氫都由拉瓦節命名,但他並未因此免於命喪斷頭臺的命運。

這幅肖像中,白色最為搶眼,而拉瓦節身上的黑則有畫龍點睛之效,讓畫面有了張力。或許,應該把黑想成十八世紀明亮多彩的世界中,一抹強烈的——最為強烈的——重點色彩。不論外套是什麼顏色,男性身上仍點綴有黑:幾乎全白的假髮上戴著黑色三角帽;男士穿著白褲襪的腳下多半穿著黑鞋。假髮後面可能繫上一條黑色緞帶,又或者用黑色絲袋將髮尾收成一束。或者,一個人的真髮也可能用袋子收成一束,只不過當時的人覺得不甚美觀。英國作家理查森(Samuel Richardson)的小說

《潘蜜拉》（*Pamela*）中，潘蜜拉抱怨自己遇見了一個法國人「頂著自己那一頭嚇人的頭髮，用個大黑袋子束起來。」上流階級的男男女女撲了白粉的臉上，都可能綴有「美人痣」，那是一小團黑絲綢，用膠黏在臉上。法國人把這種痣稱為「mouches」（蒼蠅），就像臉上停了黑蒼蠅。俄國凱薩琳大帝（Catherine the Great）宮中，有些仕女把牙齒漆上黑色——為了愛美（無疑也還有其他理由）。

女子的服飾和男子一樣，也可能帶有一抹黑，就好比庚斯博羅筆下、阿爾斯通夫人身上的黑天鵝絨寬帶。女士（還有部分男士）開始使用暖手筒，用的很可能是黑貂柔亮的皮毛。自十七世紀中葉起，女人可能還會戴上暗色或黑色的皮毛面具。霍拉（Wenceslaus Hollar）1643年的蝕刻畫作品《冬》（*Winter*）中，暗色近黑的皮毛隱隱帶有一絲不知打什麼主意甚至不懷好意的味道（圖69，231頁）。這幅版畫底下的詩寫道：

是寒冷而非殘酷，
讓她在冬天穿上皮草和野獸的毛，
夜裡有更柔順的肌膚，
擁抱她以更多歡愉。

這些詩句雖然寫得解離，但主要的效果是要讓面具增添性感，而同時殘酷的陰影既落在面具上，也落在戴面具的人上。霍拉還有其他與皮毛有關的習作，畫中他的眼神細細撫弄每一個毛髮。和這幅版畫擺在一起看，不免讓人疑心他如此受黑色柔軟物體吸引，是否有戀物癖的成分。相較之下，他描繪女性總像是例行公事，小嘴呆滯無聲。畫中的面具彷彿盯著人看，程度不遜於後面那雙冰冷的貓眼。

面具並非全新的玩意，早在都鐸王朝的英格蘭，仕女有時會戴著遮

圖 68 ▶ 達維的《拉瓦節先生與夫人》（Jacques-Louis David, *Monsieur Lavoisier and His Wife*），1788 年，油彩、畫布。

住全臉的淺色面具（vizard-masks）來防風或是防曬。不過要到十七世紀中葉，尤其在查理二世復辟並帶回法國時尚之後，面具才變成蔚為風潮。都鐸時期的面具常為白色，但新流行的面具則幾乎全為黑色，英文中代表面具的「mask」一詞，很可能來自古法文「mascurer」，意為「使……變黑」。人們上戲院時會戴面具，部分原因是因為小心。1663年皮普斯注意到劇院人一多起來，福肯布里奇夫人（Lady Falconbridge）就戴上面具，整場演出都沒拿下來。她閨名瑪莉，是克倫威爾的女兒。克倫威爾的屍體不久前才被挖出來戮屍，或許她寧願隱姓埋名。皮普斯評論道，戴面具「遮住全臉，漸於女士間蔚為風潮。」離開劇院時已近傍晚，皮普斯和其夫人一同去購物，部分原因是為了幫她也買個面具。

替伊莉莎白・皮普斯（Elizabeth Pepys）買的面具或許沒有什麼不壞好意之處，只是為了好玩，比如皮普斯另一次和夫人及希德尼爵士去劇院時就注意到這樣的情形。

> 其中一名女子……整齣戲都坐著戴著面具，而且我從未聽過女子如她這般言詞機鋒，與〔希德尼〕言笑晏晏，不過我相信她是個貞潔有德的女子。他十分樂意知道女子是誰，但她不肯說；不過……確實允許他用拿下面具之外的各種方法找出她是誰。他言詞機敏，而女子也不慍不火與之周旋，我從未聽過如此愉快的「邂逅」。

顯然，面具讓雙方都有了快意的自由（二人的唇槍舌劍可以為證），而在你來我往這麼長一段時間內，他們達成的可能是種令人滿意（而又安全）的性高潮。希德尼和女子透過面具的眼睛開孔打情罵俏，這麼做可比皮普斯本人的作為要來得純潔。當天稍早他在辦公室中，「我與布洛夫人獨處私室之中，在那裡親吻、**觸摸了她的乳房**」，之後才和妻子

一同上戲院觀戲。當時倫敦劇院區妓女無所不在，面具既能引人好奇，還能用於隱藏身分，因此受到青睞，而據說到世紀末，妓女已經成了主要使用面具的族群。因此，若說中世紀時面具不懷好意，到了1690年代可能也是如此，在街旁門口猛送秋波——「這位老爺，快進來呀。」之後面具不再隱藏穿戴者的特質，而只是穿來勾引人，不過也可能是要隱藏梅毒的爛瘡，或是被腐蝕掉的鼻了軟骨，菲爾丁（Fielding）的小說還有賀加斯（Hogarth）的畫中都曾經描繪過。當時的版畫出現了一種新的類型，觀者能看到畫中姑娘的面具底下藏著腐爛的骷髏，不過他的愛人則視而不見。

即便之前沒有，到了十八世紀初，面具也開始帶有性和戲劇的意味。或許有人會以為，社會會棄之不用，但事實恰恰相反。外交場上失意的瑞士伯爵海德格（Johann Jacob Heideggar）負責管理倫敦的海馬克劇院（Haymarket Theatre），1710年代他開始在劇院沒有歌劇演出的夜晚，舉辦面具舞會。這種化裝舞會（masquerade）大受歡迎，商人階級還有貴族都來光顧，有時連王室成員也出席，又因為票價不到五先令，連小廝、女傭、學徒還有妓女也都參加得起。這樣的安排反映了天主教國家的嘉年華，嘉年華期間階級反轉，有時連性別也翻轉：公爵夫人可能打扮成擠牛奶的女僕，理髮師成了蘇丹，年輕的貴族千金作輕騎兵裝扮，每個人都戴著面具。倫敦的化裝舞會和嘉年華會不同之處在於：不限於四旬期之前的那段時間，不上街，也不一連舉辦很多天。舞會是營利活動，而且舉辦地點只限於海馬克劇院，或是沃克斯豪爾（Vauxhall）一帶，或是拉內拉赫花園（Ranelagh Gardens）。1760年以後，還加入了蘇活區的卡萊索大宅（Carlisle House）。另外還有稱為「萬神殿」（the Pantheon）的聚會地點，舉辦活動的主要是歌劇女伶兼交際花康利斯夫人（Theresa

The cold, not cruelty makes her weare
In Winter, furrs and Wild beasts haire *Winter* For a smoother skinn at night
Embraceth her with more delight.

圖69 ▶ 霍拉，《冬》（Wenceslaus Hollar, *Winter*），1643年，蝕刻畫。

圖70 ▶ 海曼（Francis Hayman），蓋瑞克在霍德利（Benjamin Hoadly）約1747年
左右《多疑的丈夫》劇中一景扮演朗傑，比查特夫人則扮演克拉琳達，
1752年，油彩、畫布。

Cornelys）。

在面具背後，身分高貴的人經常打扮成身分卑微的人，反之亦然。
不過，很難說他們這樣盛裝打扮，到哪個程度算是維持現況的「安全
閥」，到哪個程度則是具有真正效果、帶有顛覆意味的動力。隨著歐洲
各地政治局勢升溫，法國於1789年邁向真正的革命，而英國則嚴重害
怕革命，化裝舞會的熱潮也確實隨之降溫，到了1790年代可說是宣告
死亡。1780年代參加的人「稀稀落落」，卡萊索大宅1788年拆了，萬神
殿燒毀於1792年，而康利斯夫（在賣驢奶賣了一段時間之後）則於1797
年破產死於佛裡特監獄之中。

然而在全盛時期（1710到1760年間），化裝舞會是喧鬧歡笑、色彩繽紛的展演。葡萄酒（加那利酒還有香檳酒）免費暢飲，同時有好幾個交響樂團表演，五百枝蠟燭將海馬克劇場點亮。來此尋歡作樂的人可能作波斯王公貴族打扮，又或者扮成賣柑橘的姑娘、丑角、羅馬士兵或是切爾克斯族[17]的少女。舞會帶點萬聖節的味道，有一場來了一具屍體，另一場則有會跳舞的棺材，大多數的舞會都會出現一個以上的魔鬼，從頭到偶蹄足都是黑的，拿著乾草又到處揮舞。所有顏色中，就屬黑最為常見。許多參加者都穿著多米諾袍（domino），那是種寬鬆、包裹住全身的長禮服，有可能是白色或藍色，但最常見的是黑色。其他人可能穿著隱修士、托缽會修士以及修女的黑法袍、猶太教拉比及東正教神父的黑色長禮服，或是衛理教會牧師的黑衣，也或許扮成掃煙囪的工人，手上拿著黑色的掃帚。非洲人也沒有被遺忘，只不過這些「黑摩爾人」會作部落打扮，而非奴隸模樣；1768年，有位佩勒姆小姐裝扮成黑摩爾人來赴會，雙腿一絲不掛而且全黑，非洲人和性之間的關係不言可喻。

最常見的黑色物件就是面具，可能呈黑色碟狀，上有眼睛以及嘴巴用的開口，要不就是個黑色矩形，遮住臉的上半部。面具用帶子繫在臉上，或者像長柄眼鏡那樣拿著。臉部以及眼睛時隱時現，顯然是這個世紀喜愛玩弄的手法。法國藝術家海曼（Francis Hayman）有幅畫作以英國名演員蓋瑞克（David Garrick）以及比查特夫人（Mrs Pritchard）為主角，當中男人女人演出對手戲，也對著我們演戲，有種彼此鬥智的味道（圖70）。男人舉起黑色三角帽遮住自己的臉，而女人則從臉上拿下黑色（略帶邪氣的）面具。二人都沒有看到對方的臉，不過我們都看到了。兩人

17 譯註：西北高加索民族，十八世紀俄羅斯入侵北高加索一帶後，流離遷徙到歐洲各地。

以面具在《多疑的丈夫》(*Suspicious Husband*)一劇中，演出了一場劇中劇。

　　除了黑色以外，當時的人也可能戴上血紅的惡魔面具，或者是長著醜怪大鼻子、顏色慘白的半臉面具，不過下面仍掛著黑色的面紗，遮住嘴及下巴。跳舞的人裝成假聲（據說參加化裝舞會的人不是尖聲細氣就是甕聲甕氣），不過重點還是眼波的流轉。他們有假扮的自由，並任性慾恣意高漲。至於面具，可說是最頂級的睫毛膏，只需要眼神小小的推波助瀾，就足以帶起它曖昧傳情的神祕和漣漪。

　　這裡可能會有人開始思考整體而言，人類的眼睛和黑之間的關聯。眼睫毛往往是黑的，而眼睛正中有個黑色的瞳孔，光線微弱或者是性欲高漲的時候會擴大，此時整個虹膜可能都呈黑色。或許正是因為這個原因，眼妝（比如眼線）以深色為主，往往是黑色。文學可能會將深色的眼眸與堅貞期盼的愛拉上關聯，但是「黑眼」，諸如小說中的黑眼蘇珊（Black-Eyed Susans）和黑眼少女，多半和強烈的慾望以及誘人的魅力有關，而且往往強大得令人害怕。這樣的關聯，早在莎士比亞筆下的俾隆埋怨心愛的姑娘「兩個煤球在臉上當眼睛」時就已建立。而馬維爾（Andrew Marvell）在〈畫廊〉一詩中，把愛人描繪成「沒有人性的凶手」時，也把「黑眼」列為她「殘忍手段」當中「最折磨人的……動力」。

　　〈黑眼蘇珊之歌〉寫於十八世紀初，由詩人蓋伊（Gay）所作，他在倫敦劇院以及街頭都十分活躍。蘇珊有雙黑眼，因為哭泣而閃閃發亮，不過她其實同時帶有白與黑，包含了印度與非洲的各種光與暗。她的愛人是個海軍水手，唱道：

> 若我們航向美麗的印度海岸，
> 鑽石閃耀中會看到妳的眼：

妳的氣息是非洲辛香的風，

妳的肌膚潔白如象牙：

　　他所搭乘的船本身即是多產的婦人（她的船帆招展鼓脹的胸）。此後黑眼少女在詩歌中再三出現，比如布萊克早年的韻文便有「我匆匆離開的黑眼少女」，而在拜倫的唐璜（Don Juan）之中更是不計其數。尤其，唐璜那原籍義大利羅邁格納的伴侶，有「烏黑如煤炭燃燒」的眼睛。拜倫在稍後的段落中提到：「眼就是眼，無論黑藍／只要有人需要，顏色有何重要。」倒是十分看得開。後世的韻文以及流行歌曲之中，「黑眼」有時會成為陳腔濫調，但有時又回復最初的力道。真正的「黑眼」因其迷人的力量，恐怕能魅惑人心，這一點在人類生命中似乎縈繞不去。

　　至於整體而言，黑在化妝舞會中扮演何種角色，若來尋歡作樂者打扮成隱修士、修女或者神父，則黑發揮的是它肅穆的一面；若扮作魔鬼、女巫或是披著斗篷的死神，展現的則是其陰暗的一面。不過，這場戲是在刀尖上跳舞，因為戴著面具的誘惑者有可能把你帶到一旁霸王硬上弓，結果不小心懷孕，或者（之後）發現生殖器長出疹子灼痛不已。同時代的小說也運用了上述的不確定性。英國小說家伯尼（Fanny Burney）的小說《賽西莉亞》（Cecilia, 1782）中，女主角去參加化裝舞會，「第一個接近她的面具……就是魔鬼！他從頭到腳都是黑的……臉完全遮住，只看得到一點點眼睛。」他殷勤地鞠躬，居高臨下挨近她，並以他火焰熊熊的魔杖作為武器，威嚇或者攻擊其他帶著面具的人。其他人紛紛退下，當中也包含曾短暫抵抗的唐吉軻德，而後「〔他〕烏黑的外裝之內，黑膽汁湧現」。此時魔鬼發出「一聲嘶吼，陰沉難聽」，其他旁觀的人紛紛棄賽西莉亞而去，她這才明白，若每個人都喬裝打扮，你就是真正的孤身

圖71 ► 羅蘭森（Thomas Rowlandson）《化裝舞會》《The Masquerade》，為康姆（William Combe）1815-16年《英格蘭死之舞》（*The English Dance of Death*）繪製的插畫，凹版蝕刻、手工上色。

一人。魔鬼對她上下其手、威嚇逼迫，不斷得寸進尺，突然出現了一個煙囪清潔工人，同樣一身黑，還不斷落下貨真價實的煤灰，他粗魯地和魔鬼搭話，賽西莉亞才得以逃脫。後來我們會發現，這個魔鬼、這個「黑色的魯西法」果然是小說中的壞人——無法無天的芒克頓（Monkton）。他是賽西莉亞故事中、打著壞主意的真正魔鬼，滿腦子想著她的肉體，也想著她的財產由「monk」（隱修士）一詞構成的名字，很適合新教徒小說當中的惡棍，比如狄更斯《孤雛淚》（*Oliver Twist*）當中的壞人蒙克斯（Monks），他「一臉陰鬱邪惡」還穿著黑色斗篷，而當時的人都知道隱修士、壞蛋還有魔鬼也都這麼穿。其他新教徒小說，也有直接把隱修士寫成壞蛋的。在哥德文類當中，教堂的黑可能變得和哥布林還有魔鬼的黑相去不遠。

在後世的藝術中，化裝舞會可能極其病態醜惡，比如在哥雅（Goya）的蝕刻畫中，面具似乎都帶有邪氣，彷彿活物。到了下一個世紀，愛倫坡《紅死病的面具》（*The Masque of the Red Death*）中，帶著面具的不知名人士披著屍布，上面還有點點血痕，那人其實就是死神。但是十八世紀也看到了如此裝扮背後的陰影，在同時代的雕版畫當中，參加化裝舞會的人可能推擠爭吵，一群人鬧哄哄彷彿半人半獸，而死神可能就在其中。在羅蘭森的漫畫《化裝舞會》（*The Masquerade*）中有一個靈活的骷髏，手中揮舞著標槍，還有一張惡魔臉的面具（圖71）。他身上的多米諾袍隨著他飛舞，在空中扭轉盤旋。前景中有個丑角（帶著黑面具）還有其他穿得像是魔王或是帕夏來跳舞的人，他們拔腿想跑，結果全都跌成一團。在更後面的背景之中，眾人仍繼續跳舞，頗有死神之舞那種狂亂不顧一切的味道。時代再早一些，在楊格〈夜思〉（Night Thoughts）當中，死神是「令人害怕的化妝舞會賓客」、「領舞……歡快地飲酒作樂」，後來他「扔下了面具……他黑色的硝石面具……然後吞噬」。

在楊格這首詩中，可以看到化妝舞會陰暗的一面又加上了當時流行的陰鬱之風。十八世紀的詩歌在當時墓園派詩人（graveyard poets）哀戚的目光當中，自有一番「黑色的調性」。他們著眼超脫及死亡，在夜晚及墳墓的黑暗之中思索，獨自站在淒楚的柏樹下。楊格的〈夜思〉當中「烏鴉」盤旋，而夜是名「烏黑的女神，從她黑檀木的寶座上」任其「黑色斗篷滑落」。布萊爾在〈墳墓〉（Robert Blair, The Grave, 1743）一詩當中，曾徘徊於「憂戚的通道／牆上塗以黑色」，那裡是「空心的神殿」，而此時「夜之惡鳥／棲於尖頂，大聲尖叫」，「可怖的景象浮現」。有個「新寡的婦人……在哀沉的黑之中一路爬行」。不過，這首詩的調子並不憂愁抑鬱，反而甚至可說是振奮，楊格就曾說：「墓裡人口眾多，生氣蓬勃！」

這些悲觀、充滿哀思的詩人有時竟似乎陶醉在與死亡相伴的事物之中：土窖和墓穴、骷髏頭和裹屍布和棺材。這些元素也在日益流行的「哥德」式小說之中一再出現。十八世紀雖然也有真正的憂鬱疾病，比如古柏就曾經患病，姜生也可能受其影響，但憂鬱的文化則帶有一絲戲劇表演的意味。楊格還有布萊爾是時代較晚的哈姆雷特，有時也重現了哈姆雷特真正憂鬱的口才辨給，而且陰鬱之中帶有歡欣。

此世紀最後幾十年，年輕人憂戚忡忡，穿著黑衣，在鄉間墓園中讀哀傷的韻文簡直蔚為風尚。如此一來，他們就成為新一波黑色時尚的先驅，十八、九世紀之交，這一波新時尚將涵蓋生活的許多層面。現在隔了段距離再回頭看，十六、七世紀的黑影原先不過是睡著了，此番再度甦醒，將要吞沒全世界。

第九章

英國人的黑色世紀

伍爾芙《奧蘭朵》（Virginia Woolf, *Orlando*）第四章最後，午夜鐘聲響起，主角俯望著倫敦。她注意到：

> 聖保羅大教堂背後聚集了一小朵雲，隨著一聲聲的鐘聲……她看見雲越來越暗，並以非比尋常的速度散開……第九、十、十一聲鐘聲敲響，一片黑暗壟罩了整個倫敦……十八世紀結束，十九世紀開始。

十九世紀很多事物都是黑的：男士長大衣、天鵝絨裙、出租雙輪馬車、掃煙囪的工人。葡萄酒裝在黑酒瓶裡。生病、受傷、腦震盪就喝一口「黑液」（成分有番瀉葉、硫酸鎂、小豆蔻、薑）。空氣也可能因為煤灰而十分嗆人。粗略把這些不同的黑放在一起，就能用一種近乎神祕主義的方式將十九世紀看作「黑的世紀」。這世紀的黑有一個統一的意義嗎？首先，得分辨當中不同的黑。我著眼英國，是因為新一波的黑色浪潮始於此地，但其他地方若有清楚、上佳的意象，仍會徵引。

黑色的男裝，十八世紀時髦但低調，到了世紀之交，開始大張旗鼓起來。1810年代，引領倫敦社交界潮流的布魯梅爾（Beau Brummell）

開始穿上黑色晚禮服，其友攝政王（Prince Regent）予以仿效，從此（男士）晚禮服一路向黑奔流而去，成為社會上上下下的風格時尚。及膝的馬褲顯得過時，被黑色長褲取代，一開始穿的是種貼身的窄腳褲（pantaloons），不過1820年開始出現寬褲管的樣式（非常類似今天的長褲）。

男士白天的穿著於1820年代漸漸轉黑，到了1830年代初期，長大衣變得以黑為主，30年代末期的褲子也多為黑色（較冷的月份更是如此）。此外，領巾原本多為白色，1830年代也轉為黑色，到了1840年代，晚上穿的背心也告別了彩色，改投向黑白的懷抱。魯特里奇在《禮儀手冊》（George Routledge, *Manual of Etiquette*, 1860）當中說道：「帽冠宜黑。」紳士的手帕也可能為黑色絲質。白天還有別的顏色可穿，不過很多男士仍選擇穿黑色。特洛勒普的小說《尤斯達絲的鑽石》（Anthony Trollope, *The Eustace Diamonds*, 1871）曾說：「達夫先生這一身打扮，除了他的襯衫，每一件都是黑的，他那身古怪的黑，是男人早上在高領口的黑背心上再穿上一件燕尾服時，所能達致的黑。」

專業人士方面，律師和教士等「老一派」的專業仍著馬褲、穿緊身長襪，但是醫師和教師，以及工程師等新興的專業，則在白天穿剛流行起來的晚裝款式，銀行家還有商人也是。這套風格和相關規矩漸漸往下滲透，連律師事務所裡的書記、商人帳房的記帳員也穿起黑衣，家裡的僕人也是。家財萬貫者要擺闊，必須配有兩組僕從，一部分人穿十八世紀式的制服、戴假髮，另一部分則穿最新流行的黑色。特洛勒普曾形容某個大金融家的家中：「有錢……自然不在話下……僕從有穿著制服外套、頭髮上了白粉的，也有穿黑外套、頭髮不上白粉的。」最好的外套由黑色喀什米爾羊毛或是上好黑呢製成，不過也有較為便宜的黑羊毛，

而且以黑衣為工作服的作法日益流傳，到了1870年代時，哈代（Thomas Hardy）提到有些農場工人穿成套的黑服下田。還有白手套，紳士們晚上會在口袋裡放上一雙，跳華爾滋或者波卡舞和舞伴有肌膚接觸時，便會套上手套。高頂禮帽有時為白色，以河狸皮製成。

廣為使用的顏色往往產生各種不同甚至相反的意義，黑色也不例外。這些意義同時並存，人人都很清楚，也不會混淆。隨著質料、年紀、剪裁、要價的不同，黑可能象徵財富、某種能力或是落魄貴族。黑可以是出身貴族深以為傲，或是正派體面，或可能性感魅惑，也可能保守衛道。然而黑很少輕佻，黑比較嚴肅的一面貫徹了這個重階級、講聖經的社會焦慮而嚴肅的一面。這個社會害怕自己快速變化的腳步、隱隱潛在的騷動，並努力進行各種形式的控管，包括自我控管。小說中寫的某些父親角色殘虐成性，對於妻、子、員工偽善而嚴苛，此處或許有過於誇張的嫌疑，不過我在1997年另一本書《穿黑衣的人》當中也主張，男人習慣穿樸實但專斷、嚴肅、基督教色彩濃厚的全黑服裝，的確加強了世上、婚姻、家中的男性威權主義。

世界並非僅有單色，迪斯雷利的小說《坦克雷德》（Benjamin Disraeli, *Tancred*, 1847）形容「藝術家階級中的某一類人物」經常穿著亮藍色的長外套、綠長褲（上有結飾）、褐紅色背心，戴櫻草色的手套。有些上流社會的公子哥，比如奧賽伯爵（Count d'Orsay），也這麼打扮。然而，由於世界已然不同，因此這些人就變得很顯眼。關於黑的外在特質，高爾夫人（出版的小說《銀行家的妻子》（Mrs Catherine Gore, *The Banker's Wife*, 1843）當中曾經寫過。銀行家哈姆林穿過他的帳房，「瀟灑、黑衣、光潔」，眉目安詳、笑容溫和。

黑在女性服飾中並未如此廣泛使用，女裝用色淺，多為白色，十九

世紀男女服色制度的差異因而比先前更為顯著。話雖如此,當時也有較濃烈的顏色可穿,有深紅和深藍,等到1850年代出現苯胺染料之後,又加入了錦葵紫、洋紅、銘黃,不過多半會配上一件黑色的服飾:蕾絲披肩、天鵝絨斗篷、黑色皮草外套、絲質女用長外套。女人「最好的衣裳」往往是黑的。有可能是黑色天鵝絨的料子,小說家克雷克(Dinah Craik)曾讚美一件「黑色天鵝絨的長禮服,氣派、柔軟、華貴,毫不裸露。」「最好的衣裳」往往以黑絲製成,不過絲料雖好,黑色緞子更佳。夏綠蒂·勃朗特(Charlotte Brontë)的小說《雪莉》(*Shirley*)當中,有名女子不准她母親「再穿那件舊禮服」——「您應該每天下午都穿上那件黑色絲料的衣裳……週日則應該穿黑色緞裝——真的緞子,不是仿緞之類的假貨。」母親的回答十分節省:「親愛的,我拿那件黑色絲料當最好的衣裳,還能穿好多年呢。」十九世紀的人的確知道該怎麼樣保養黑色絲料:畢登夫人(Mrs Beeton)就建議過如何洗滌(若陳舊變色,每加侖的水兌一品脫的普通烈酒混合)還有晾曬(於陰影之下,用晾衣架……乾後置於桌上,以琴酒或威士忌擦拭)。但那做女兒的可不依:「媽,可別胡說。叔叔給我錢讓我想買什麼就買什麼……我就要看妳穿上黑綢衣。」

這些衣裳並非喪服,不過十九世紀女人一生的確會花上數星期甚至數月替不同親疏遠近的親戚服喪,令人難過的是,還有許多孩子,此外,畢登夫人也說:「至他人家中作客弔喪,應著黑服。」雖說弔喪的服裝不應帶有光澤,多半是以啞色絲質縐紗製成,但仍可能繁複華美,上頭有鉤花裝飾、天鵝絨的長嵌縫飾邊、皺褶紗滾邊,更別說還有頭飾,有可能是以黑天鵝絨珊瑚配上黑色鴕鳥毛製成。艾利斯的著作《英格蘭女性:其社會責任與家庭習慣》(Sarah Ellis, *The Women of England: Their Social Duties and Domestic Habits*, 1839)當中,就嘲諷了當時弔喪鋪張浪費的作

法：「弔喪的流行風尚千嬌百配襯得人煞是好看，說要悼念死者生前事蹟，實則滿心要穿得出類拔萃。」

這些黑聽起來或許沉著蕭穆，然而特洛勒普筆下活潑迷人的美國女子賀透夫人也穿黑衣，而她曾在「奧勒岡某處」殺了一名男子。她「絲般的秀髮」、「幾近黑色」，而「她總穿黑衣──不是憂傷哭泣的寡婦身上的喪服，而是視情況穿上或絲質或羊毛或綿製的衣裳，而且總是簇新，總是好看，總是合身，尤其款式總是簡單。她當然是個美貌無比的女人，她自己也清楚。」6月時她穿輕薄的絲織品（grenadine）：「輕薄薄紗般的黑裙……十分漂亮，而她本人更漂亮。」文中沒有蛛絲馬跡顯示她的黑衣打扮和她（自衛）的槍法有關，也沒有提到她是寡婦。她身上的黑倒的確和她是美國人有關，因為黑衣打扮，無論男女，在美國比在歐洲流行，這是受到了清教徒傳統的影響，也因為黑開始和民主有了關聯。

然後還有珠寶。男人的口袋和領口縫上黑玉鈕扣，襯衫飾扣可能以黑珍珠製成。女人戴黑色珠寶，不只是守喪時配戴（守喪穿著不得帶光）也因為在1860年代，尤其是70到80年代，黑色珠寶蔚為風尚。所用的寶石可能是黑玉、硬橡膠或黑碧璽，又或者也用黑珍珠。魯特里奇的《禮儀手冊》提到：「天然的珍稀之物，比如黑珍珠，比擁有大件閃亮的物事更為雍容。」此外還提醒讀者莫戴普通的黑珠子。黑玉墜飾或是掛墜小盒則會穿上黑色天鵝絨帶掛在脖子上。

家中器物也是黑色。女士的更衣間中，粉罐、手套撐架、無邊軟帽用的帽刷，還有補襪球（darning egg）都可能以黑檀木製成。如果起居室裡要上茶，茶盤可能以混凝紙漿製成，並在四面塗上漆器用的黑漆。富裕人家騎馬出遊，形形色色的馬車：四輪雙座、雙輪、活頂四輪、二馬四輪輕便型，可能也都上了黑漆。頂篷拉開，材質可能為染黑的皮革，

馬具也是（馬兒本身也可能是漂亮的黑馬）。倒也不是一切全黑，當時有個稱為「法國風」的時尚，喜用華麗的深色。話雖如此，既然十九世紀用了這麼多講究的黑色事物，我們還是可以想像當時有一種黑之美學。

家具並非都是黑檀木製成，橡樹也很普遍，經常染黑了使用。伊斯特萊克於《居家品味雜談》（Charles Eastlak, *Hints on Household Taste*, 1869）當中表示：「未拋光的桃花心木，養久了就能養出好顏色。」但他接著又說：「染黑了薄薄塗上一層清漆也好看。」談到鏡框時，他說：「若以普通木頭製成，能做仿黑檀木處理（即染黑），許多椅子、搖椅、桌子、餐廳邊桌皆是如此。」伊斯特萊克還建議了「木料染黑的」臥室椅以及嬰兒室藤椅。

此外，本世紀新出現的產品多半是黑色。鑄鐵剛鑄好時，在鑄造模中呈灰黑色，通常會再上一層含有大量瀝青成分的塗層，以防生鏽。瀝青一向被人用來當作自然的黑色保護物質，歷史可追溯回美索不達米亞平原的烏爾古城之前。瀝青也早已是木器上塗的黑漆的主要材料，這種黑漆稱為「japan」，和日本同名（得名自日本漆）。鐵器用的顏料加入植物碳之後，就會呈現蛋殼般的光澤，這種精緻的黑漆稱為「柏林黑漆」（Berlin black，柏林皇家鐵藝〔Berlin Royal Ironworks〕曾將此種顏料用於所製作之鑄鐵珠寶，故而得名〕）。當時的一家鍛鐵及鑄鐵大廠柯爾布魯克戴爾公司（Coalbrookdale Company）1875年出版的目錄中，就曾推薦柏林黑漆，說那是目錄中許多鑄鐵壁爐圍欄以及火鉤的「最佳塗料」，此外也適合柴架、門檔、雨傘架或拐杖架。鑄鐵製的壁爐內爐，四周鋪的可能是威爾斯黑灰石板，往往漆上仿大理石的顏色。壁爐有可能是一大片的鑄鐵，塗上黑塗料，建有哥德式尖頂飾以及所羅門柱，火籠旁則有鑄鐵小天使支撐盎格魯薩克遜式的圓頂，如此便完成了虔誠而英式的火

圖72 ▶ 倫敦西敏區亞當街7號小陽台上鑄鐵欄杆的細節，約1770年代。

爐。精緻的鑄鐵妝點屋子裡裡外外，比如亞當（Robert Adam）為西敏區亞當街7號所設計的小陽台就是屋子的裝飾，而整棟屋子的設計也出自他的手筆（圖72，245頁）。

這可不是說，黑色就很好保養，畢竟黑色容易顯灰塵和汙痕。畢登夫人就建議了許多幫助黑色物品常保「光潔」的小祕訣。家中女僕每早的一項職責，便是將鑄鐵柵格擦上黑鉛並且刷亮。若出現鏽痕，則應使用布倫瑞克黑漆（Brunswick black，光澤比柏林黑漆稍弱），書中還附上配方（柏油、亞麻籽油、松節油）。家具則應該用蠟、黑松香、松節油做成的亮光油打亮。從事上述工作時，女僕應穿黑圍裙；給客人上茶時，則穿白圍裙。再談男僕，畢頓夫人建議用品質良好的市售黑油擦拭鞋靴，若無法購得，也有配方可調（象牙黑和糖蜜，再加上硫酸、橄欖油以及醋）。若是漆皮鞋靴，可用一丁點牛奶「效果極佳」。再看馬廄，她寫了用以擦黑馬具以及馬車皮件的配方（混合蠟和象牙灰，用松節油稀釋，再以「手邊有的香精」調香）。如皮革原先不是黑色，她建議在打亮之前先上一兩層黑墨水。

若想更瞭解本世紀的黑「美學」，1846年《藝術聯盟》（*Art Union*）期刊當中有篇談鐵器的文章，或許可以參考。

> 此特性，以及所謂〔鑄鐵〕之〔本色〕，為光潤美麗之漆黑，於鑄造上塗料時產生……此過程〔上塗料〕十分精細，操作亟需功夫，然成果甚美。

作者並非一味讚頌，推薦黑的人也知道其難處。「然而有一缺陷：黑色表面看不見一絲陰影，精緻的花飾窗格以及形式繁複的細節顯然便有可能遭人忽視。」作者也注意到，很多產品「仿銅」，但對於「掩飾材

質」感到頗為不以為然。總而言之，他的態度十分矛盾，一方面大力讚揚「光潤美麗的黑」，卻又在某處語近哀傷地說「完美的黑，再是光潤，也難免令一切沉穆，疲憊的眼以為用此色能得到解脫，卻是未果。」

　　對於黑，倒也不是只有此文作者有這般矛盾的態度。伊斯特萊克在《居家品味雜談》（*Hints on Household Taste*）當中建議在屋內各處採用黑色，但仍覺得黑衣如此普遍十分困擾，導致難以分辨「公私歡慶場合」和「公私哀悼場合」。這倒不是說一對十九世紀的年輕夫婦，穿著最好的黑色衣裝環顧新家，各處的漆黑裝飾既暗沉又光亮，竟會覺得哀戚肅穆不知如何是好；就像我們看到漆黑的黑莓機、羽絨外套、超大平面電視的時候，也不會有如此感覺。

　　新古典風格退燒，白色大理石不再受青睞，對於黑色獨領風騷也有推波助瀾的作用。建築品味先一下子躍回中世紀，然後從哥德式（尖拱）一路向後到羅馬式（圓拱）再到拜占庭式（圓頂而華麗），全都是用深色調的門面，而且大幅使用磚料。瓷器可能是深色，或者以光潤的黑襯出上頭花樣。過去漆上淺綠灰的牆面現在貼上了深色調的壁紙（得益於1790年代發明能生產連續花樣壁紙的機器，1810年代發明蒸汽動力的印刷機）。至於美術學院的殿堂藝術，不論英法（皆追隨眾人品味，也給其養分），畫布上都用黑顏料，一來要捕捉浪漫時期的憂鬱，二來也因為日益推崇林布蘭的手筆。

　　林布蘭捲土重來是品味顏色加深的一大指標，畢竟從十七世紀一直到十八世紀末，林布蘭的藝術乏人問津。然而以肖像畫這門藝術而

圖 73 ► 蘭西爾（Edwin Landseer），《維多利亞女王在奧斯本宮》，又名《哀傷》（*Queen Victoria at Osborne*〔*Sorrow*〕），1876 年，媒材：油彩、畫布。

言（正是林布蘭擅長），從十八世紀中到十九世紀末，雷諾茲（Joshua Reynolds）、勞倫斯（Thomas Lawrence）、羅姆尼（George Romney）、瓦茨（George Watts）的許多背景皆採深色近黑，也喜歡繪製精緻的黑衣，由此可看出對於林布蘭的讚賞。談到十九世紀的藝術，大家可能會先想到英國的拉斐爾前派及稍晚的法國印象派這類帶有反對色彩的藝術，兩派皆色彩繽紛而明亮。然而，他們要反的，正是其他眾多畫作中的黑色色調，（偶爾也表示）還反對描繪恢弘戰爭場景、著名將軍之死的無數作品中大量運用瀝青。公開支持拉費爾前派的藝評家拉斯金也說：「黑色應要用得畫龍點睛……應引人的目光。」

在藝術家看來，黑色並不如巴斯德說的那般位於「任何色彩體系之

外」。受歡迎的皇家學院畫家蘭西爾（Edwin Landseer）並不醉心於明暗法，反倒喜愛勾勒狗兒及馬兒油光水滑更勝絲綢的黑皮毛，描繪人身上精緻的大衣，還有年輕姑娘以及公爵夫人的華服。在他的畫中，維多利亞女王騎在馬背上，一身喪服，絲料低調的光澤和腳下馬兒更為光潤的絲滑皮毛相互映襯，而服喪的侍從布朗（John Brown）則依照男士禮節，戴黑色無邊軟帽，穿不帶光澤的黑衣、黑色蘇格蘭裙還有黑襪子（圖73）。

在版畫和插畫方面，黑白藝術確實再次復興。木刻版畫原已淪為街頭藝術，比威克（Thomas Bewick）於十八、九世紀之交加以復興。和街上那種大開單面印刷品相比，他採用較硬的木頭，尤其是黃楊木，以縱切的木口而非橫切的木版來雕刻。因為木紋的質地較能吸附墨水，如此一來雕刻就能更為細膩，也能印出更飽滿的黑色。他的傑作《英國鳥類史》（*A History of British Birds*）約於1797至1804年間上市，有深沉的黑色，並以生動豪放的手法刻畫羽毛、葉子以及水面。隨著時間過去，木刻漸漸成為印製書籍、報刊的選擇。多雷是此媒材的大師，處理深色調、最深的黑和閃爍銀光的手法天才橫溢。

麻膠版畫或是書籍凸版印刷等木雕版，都是將紙放在充分上墨的表面輕輕壓印。不過，十五到十八世紀較為精良的版畫採用的多半都是凹版印刷，墨水留在凹痕之中，必須利用濕紙高壓印刷才能將墨水吸附起來。杜勒和林布蘭曾利用銅板，不過到了1790年代，雕版師開始採用鋼板，一開始用來印鈔票，後來開始印一般的插畫。鋼板比較難刻，但線條較為細膩，而且印出來的深色自有一番飽滿的效果。若調對濃度，酸液也能像腐蝕銅版一樣輕鬆腐蝕鐵片，於是林布蘭的蝕刻藝術隨之復興。十九世紀狄更斯、薩克萊以及對手作家的小說，當中的插圖都以鋼

版蝕刻印製。這些鋼版上刻製的線條，密密麻麻、深邃而且黑得極為強
烈，不亞於先前任何蝕刻或雕版畫，在克魯克香克（George Cruikshank）
為安司倭司（William Harrison Ainsworth）1840 年的系列小說《倫敦塔》
（*The Tower of London*）所做的習作「梅杰磨斧」（Mauger Sharpening His
Axe）當中可以看到。畫中的職業劊子手正在準備傢伙，令人毛骨悚然

圖75 ▶ 布朗的「墓邊的陌生人」（Hablot Knight Browne, The Stranger at the Grave），安
司倭司1858年《默文‧克利羅瑟》（*Mervyn Clitheroe*）書中插畫，蝕刻畫。

（圖74）。藝術家和梅杰一樣，也欣賞千錘百鍊的精鋼，比如蝕刻這幅圖
的鋼版就是一例，那是閃著銀光的雪菲爾新鋼鋼版。

　　十九世紀製作蝕刻畫的過程，和林布蘭時代一樣，都是體力活。不
過，機械化的精神也的確產生了一些加深明暗對比的捷徑。這幅《墓邊
的陌生人》（*The Stranger at the Grave*）由布朗（Hablot Knight Browne）所繪
製（圖75）。他替狄更斯畫插畫時，用的是筆名「費茲」（Phiz），但他也
替狄更斯的對手畫插畫，在這幅替安司倭司1858年的小說《默文‧克利
羅瑟》（*Mervyn Clitheroe*）繪製的版畫中，金屬板上塗的那一層蠟用畫線
機加上一層淺淺的線條，精細的線條使底下的金屬露出，之後又分階段
加上防蝕用的清漆。最晚上防蝕層的線條會被酸液腐蝕得很深，替密密
交錯的陰影線加上更深的色調，再者，因為使用滾點刀（roulette，是一
種有鋸齒的滾輪）直接在鋼版上戳洞能使其吸附更多墨水，效果因而更

圖76 ▶ 馬丁的「混沌上的橋」（John Martin, The Bridge over Chaos），《失樂園》插畫試版樣張，1827年，美柔汀銅版畫。

為增強。兩種效果在顏色較淺的墓碑上都能看見，至於湖面清晰反映的點點月光，則是在金屬板碰到酸液之前就先在線條上加上防蝕層。布朗的手法和許多拍電影的人處理夜景一樣，用戲劇化但低亮度的光源來平衡極深的暗。

　　另外還有一個凹版技法也開始獲得復興，並改採黑色效果，那就是「美柔汀」銅版畫（mezzotint）。此法以細齒的搖點刀（rocker）製作出粗糙的金屬版面，最後版面因極為粗糙而能附著大量墨水，印出漆黑的墨色。現在，若取拋光筆（burnisher）將部分區域磨光，能附著的墨水就少了，便會印出灰色，若完全磨平則印出白色。馬丁（John Martin）替米爾頓

1827年某個版本的《失樂園》繪製插畫（圖76），畫中那些幻想場景就使用了這個技法。「混沌上的橋」畫出了在人類墮落之後，由「罪惡」與「死亡」所建造（或者該說是挖掘出的）、連接人世與地獄的路。右上角依稀能看出罪惡蹲踞著的小小形貌，還有帶著王冠的死亡，旁邊站著亂倫的父親撒旦，得意洋洋招展著翅膀。他們小小的輪廓和龐大的建築工程似乎不太相襯，畫中的建築看來像是1780、90年代工程師開始建造的橋梁、高架橋、隧道。但是混沌當中「黏液般」的物質，看來彷彿有機物，或許還讓人想起十九世紀有多麼熱愛觀察人體內部（還因此發明了內視鏡還有喉頭鏡），況且這裡的隧道又和喉嚨十分類似。網線銅版法醇厚的黑，輕輕鬆鬆表現出如此曖昧隱含的意義，而人間通往地域的筆直黑路在此看來就像是米爾頓筆下一道「可見的暗」。

圖77 ▶杜米埃，《立法肚子》（Honoré Daumier, *Le Ventre législatif*），發表於1834年1月18日《每月聯盟》畫報（*L'Association Mensuelle*），石版印刷。

圖78 ▶ 比亞茲萊，1894年4月15日《黃皮書》(*The Yellow Book*)，以印度
墨水插畫製作線條凸版。

圖 79 ▶ 史帝格利茲（Alfred Stieglitz），《寶拉，於柏林》，1889 年，攝影。

　　以上便是凹版印刷的介紹。1796 年，巴伐利亞的作家塞尼菲爾德（Alois Senefelder）發明了石版印刷[18]。藝術家身兼製版師用油性蠟筆或墨水在拋光的石灰石版上作畫，再以稀釋的阿拉伯膠固定畫面。之後每一次將版沾濕再塗上油性印刷墨水，墨水只會停留在油性的部分，然後印出黑色。過程聽起來油膩膩的樣子，卻能重現最為細緻的鋼筆或筆刷的筆觸，還加上石頭的紋理。十九世紀，石平版印刷在法國用得比英國多，尤以杜米埃（Honoré Daumier）為最。他使用黑的手法之高明，在他早年

18 譯註：是一種平版印刷。

的傑作《立法肚子》(*Le Ventre législatif*)裡可見一斑(圖77，253頁)。畫中的外套、背心、翻領、帽子可看出由不同等級的細黑呢、絲料、天鵝絨所製成，都是當時的流行——尤其是背心——而黑色的眼睛和眼下的陰影呈顯的則是不同層級的諷刺、懷疑、算計。

十九世紀末發展出照相製版技術，從此可以製作線條凸版，能夠分毫不差地複製出一幅用印度墨水畫在紙上的線條畫。比亞茲萊(Aubrey Beardsley)替雜誌《黃皮書》(*The Yellow Book*)1884年號所繪製的封面中，纖細、搶眼的女人穿得一身黑，雖然她年輕貌美又富有文學鑑賞力的樣子，但卻又似乎帶有一絲邪氣(圖78，254頁)。從她微微露出的側影似乎可看出她是混血兒，她的性感魅力表露無遺，引來大肚子的老書店老闆懷疑、打量的目光，奇怪的是老闆竟穿著一身白色默劇丑角的裝扮。此畫的視角十分傾斜又若有似無帶著惡意，似乎暗示這本「附插畫的季刊」(illustrated quarterly)的內容也有那麼點包藏禍心的味道。

只有在發明照相術之後，照相製版才可能發展，而照相術正是本世紀孕育黑白影像的最偉大發明。實際發明的時間是1820年代，當時的作法是在白鐵或是銅版覆上一層感光混合物，比如朱迪亞瀝青(bitumen of Judea)。隨著1830年代銀版攝影(在鉛版上覆上碘化銀)開始發展，開始進入商業化。早期的照片色調深暗，很容易就能展現「卡拉瓦喬式」或是「林布蘭風」的明暗對比手法，臉上以及背景的陰影陡然加深。從史帝格利茲(Alfred Stieglitz)的攝影作品《寶拉，於柏林》(*Paula, Berlin*)可看出，歐洲影像創作廣泛而言仍有一脈相承之處(圖79，255頁)。讓人想起維梅爾的畫作中常有女子被左邊窗戶照進來的光點亮，在獨處私密的深思中幾乎有如靜物。在維梅爾的畫中女子可能在讀信，而在這幅照片中她則在寫信，頸部四周的陰影加深轉為黑色。然而史帝格利

茲的相片對於光影的應用，任何一個畫家都不會這麼做。威尼斯百葉窗的窗葉在整個室內灑下一條條陰影。這個抽象圖樣元素襯著其他圖樣（比如柳條椅背還有鳥籠更纖細的網格），還襯著牆上釘的那堆照片裡的人，以及紙裁的愛心。這樣的效果之後曾用於電影，又以奧森·威爾斯（Orson Welles）的手法最為明顯，而費里尼的《甜蜜生活》（Federico Fellini, *La dolce vita*）當中有一景，馬斯楚安尼（Mastroianni）飾演的角色在濱海小酒館當中和一名年輕女子短暫邂逅，此處將此效果用得極美。男子、女子、整座酒館都淺淺映上兩旁蘆葦以及屋頂縱橫交錯的陰影，這邂逅是甜蜜生活的遊盪中一個稍縱即逝的間歇，上述畫面加上微風更增添了這樣的感覺。在《寶拉，於柏林》當中，百葉窗的窗葉則增添了活生生的不確定之感。

　　若攝影是十九世紀最新的藝術之黑，那麼最古老的黑仍在藝術家廣泛使用的炭筆中延續。秀拉（Georges Seurat）這幅描繪母親的素描很美，用的其實不是炭筆而是炭精筆，不過碳條在粗糙的紙面上呈現出斷斷續續的效果，淋漓盡致展現物質的特性，就這一點而言，和人類第一個畫家用燃燒過的木柴在洞穴牆上畫上珍視的動物倒是毫無二致（圖80，258頁）。我們看到一張塗上黑色的平面材質，還有一張深陷於時間當中的臉，那時間是人類的時間，隔了一個生命的距離；也是藝術的時間，畢竟這幅用最古老的方法畫成的畫作，創造的效果雖然現代，卻又讓人想起霍爾班的手筆。

　　十九世紀影像創作當中，黑扮演的角色十分吃重，1840年還發明了

圖 80 ▶ 秀拉,《母親大人》(Georges Seurat, *The Artist's Mother*),1882-3 年,炭精筆、紙張。

攝影負片,也因此在討論光學的人筆下,黑帶有正面特性,這點並不奇怪。黑的確在光譜之外,但是對於眼睛可視之色之外的顏色,當時的人興趣也日益濃厚。1800年赫雪爾(Frederick William Herschel)把塗黑水銀囊的溫度計放在光譜紅色端之外的地方,發現此處的溫度比光譜上的色彩都高,因而發現了不可見光,這個看不見的波段就稱為「紅外線」。

1801年，瑞特（Johann Wilhelm Ritter）在德國城市耶拿（Jena）工作時則發現了紫外線。他把氯化銀（在陽光下會變黑）放在光譜的另一端，也就是紫色那端，結果發現氯化銀變黑的程度遠高於可見的色彩。

視覺和光學研究也擴及黑在設計當中的角色。高布林工廠（Gobelins Factory）以織錦掛毯著名，法國化學家謝弗勒（Michel Eugène Chevreul）開始負責廠內染色業務之後，必須了解人對於某個顏色的看法會如何影響相鄰的顏色。他在《色彩和諧與對比的原則及其在藝術的應用》（*The Principles of Harmony and Contrast of Colours and Their Applications to the Arts*, 1839）當中對於基本原則有豐富的探討，還信筆寫了不少和服飾、膚色、地毯有關的建議。他提到，在衣物還有圖畫中，黑色會微微帶有鄰近濃烈色彩的對比色（因此黑色若放在紅色旁邊，看起來會帶點綠色）。此外，黑色放在深色旁邊時會顯得沒那麼黑，因此軍人若不想那麼顯眼，就應該在黑褲子上搭上一件顏色暗沉的束腰外衣。談到老年人時，他注意到黑色會使其他衣物的顏色變暗，而且黑衣雖然會膚色顯得白皙，但也會讓泛紅的肌膚顯得更紅，若是膚色有斑點則會顯得更紅。他還關心「黑色或橄欖色肌膚女性的穿著」，提到「若膚色極黑，或呈深橄欖色，或黑中帶綠，則紅色較他色要好；若黑中帶藍，則橘色尤其適合。黃色和紫黑最為相襯。」

研究視覺研究得最為全面的則是亥姆霍茲1856年出版的《生理光學論》（*Treatise on Physiological Optics*）一書。亥姆霍茲十分著重黑色正面的特性：「即便是因為完全無光才有黑，黑仍是千真萬確的感知。黑所帶來的感知截然不同於缺乏感知。」此處亥姆霍茲雖然語帶強調，但並沒有進行分析，要等到1880年代，黑林（Karl Ewald Hering）才主張視網膜上的受體是根據對比來運作，而黑白受體不論是「看到」白還是「看到」

圖81 ▶ 泰納（J.M.W. Turner），《和平－海上葬禮》，1842年，油彩、畫布。

黑都會放出訊號表示受到刺激。這個看法符合我們目前對於人如何看到各種黑與暗的理解。

　　歌德1810年的《色彩論》（ *Theory of Colours* ）我一直按下不表，是因為這本書和色彩理論發展的大方向比起來，完全自成一格。歌德看起來多少有些性格乖張，因為他一心一意想反駁牛頓，竟不願接受白光中有光譜所有的顏色。在歌德看來，白光必得純潔無瑕，而他遙望亞里斯多德，主張濃烈的色彩比如深紅、金、深藍及深綠都是由白光混和陰暗而成。照他的說法，黃的確比藍要淺，若想加深黃色顏料，就會使黃趨向橘色及紅色。不過他雖然弄錯了光的本質，把牛頓的理論比為荒棄的城

圖 82 ▶ 泰納,《被脫去解體的勇莽號戰艦》(J.M.W. Turner, *The Fighting Temeraire Tugged to Her Last Berth to Be Broken Up*),1838 年,油彩、畫布。

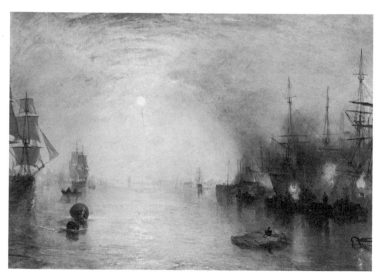

圖 83 ▶ 泰納,《月光下的煤港》(J.M.W. *Turner, Keelmen Heaving in Coals by Moonlight*),1835 年,油彩、畫布。

堡「搖搖欲墜」，但他對於顏色視覺的主觀層面卻觀察得絲絲入扣，比如他注意到黑或白色物體往往看來帶點藍色或紅色。黑色對他而言有重要價值，畢竟他主張深邃濃郁的色彩是黑暗的折射，還談到「色彩的黑暗本質，其飽滿豐富的特色。」

歌德的理論當然引起了英國（當時及至今）最偉大的畫家泰納（J.M.W. Turner）的興趣，泰納晚期有幅畫作就命名為《光與色（歌德的理論）——洪水後的早晨—寫創世紀書的摩西》（*Colour and Light〔Goethe's Theory〕— The Morning after the Deluge— Moses Writing the Book of Genesis*）。歌德對於光和暗的態度中帶有密契主義的色彩，這點當然也很吸引泰納，他呈現光輝燦爛的手法有時幾近超脫的境界（比如在《泰納諾漢姆城堡日出》〔*Norham Castle, Sunrise*〕當中就是如此）。至於黑，值得注意的是暗或黑色之物往往占據泰納畫中近中央之處。同樣接近中央的還有燦爛的場景或升起的太陽，二者往往形成衝突的張力，太陽是我們在畫中看到最明亮也最遙遠之物，而深色物體則比較靠近我們，而且中間沒有其他事物阻隔。出現在畫中央、最為戲劇性的身影，則是1842年《和平－海上葬禮》（*Peace-Burial at Sea*）當中那艘代表死亡的明輪船（圖81，260頁）。黑色的桅杆和船帆高高聳立，像是十字架的剪影，反映了泰納在參加同時代偉大藝術家威爾基（Wilkie）的海葬典禮時，所感受到的哀傷以及敬意，是藝術的推崇，又帶有宗教意涵。

如果不是帆船的剪影，泰納畫中的暗色物體很可能是峭壁，或是淺水當中一團危險的影子。許多畫作和《和平》一樣，畫中的暗色物體可能也是那個時代最新發明的機械，在充滿煤煙的蒸汽當中顯得既黑，又煥發光芒。1838年《被脫去解體的勇莽號戰艦》（*The Fighting Temeraire Tugged to Her Last Berth to Be Broken Up*）畫中，朝我們開來的小明輪拖船

船體全黑或全棕，還有個高高的黑煙囪，不斷吐出棕黑色的煙（圖82，261頁）。小說家兼藝評家薩克萊稱此畫中的拖船「可厭」、「魔性」，還說它是「小惡魔」，是因為它與宏偉、白而有光的戰船（白色船帆已經用不上了，緊緊捲成一綑）形成對比。不過，這幅畫也描繪了一股勢不可擋的力量，畫中小小的現代船隻竟能拉動後面行將就木的龐然大物，拉得不快卻也不費力。拖船的黑帶有火焰之感，而這樣的黑配上白船，再配上落日皎白之美（旁邊還有一片薄薄的紅黑色雲彩），三者的對比十分明顯，同時右方還有一個近黑色的不明物體自水中聳立，顯得十分不祥。薩克萊語帶促狹的魔鬼論簡化了一幅原先十分曖昧的圖畫，畫中有強烈的宿命或喪命之感，又結合了無邊的平和以及美麗。

《月光下的煤港》（*Keelmen Heaving in Coals by Moonlight*）當中沒有這樣的今昔之比，畫中場景位於泰恩賽德（Tyneside），產自新堡的煤正要裝船運往倫敦（圖83，261頁）。真正了不起的地方，在於這樣體力勞動繁重的景象一片煤煙飛騰，泰納竟看到當中的美。畫中月色光燦，以漸層的藍和銀畫成，亮得不能再亮，均勻撒在平緩的水面還有工作中的人身上，可以看出其中一人正高高舉起滿滿一鏟的煤。畫中人和畫中船皆黑如煤，四處火把，火光熊熊，但這尋常活動卻有一種平靜之感，彷彿那也是泰納在繪畫專注的勞動之中，感受到工作的寧靜祥和之感。整個場景或許安靜，只有斜道中煤炭隆隆滾下的聲響，在運煤船航線的另一端，梅休（Henry Mayhew）發現，水手揚帆或轉動絞盤總愛唱歌，但卸煤工人把煤從儲放處抬出時，竟如此靜定一片。此處前景中的黑色物體是黑色的水桶還有木杓（顯然是煤業用的器具），底下是一片令人摸不著頭的棕色物體，就位在距離我們不遠的水中。這些物體是工業革命的象徵，我還沒怎麼談到工業革命，但那和此世紀變黑卻有密切的關聯。

再談此世紀「又一黑」。男士以及家飾的黑色時尚、藝術界新發明的黑色技法不斷成長，同一時期，也就是十九世紀前半葉，尤其1800到1840這四十年間，工業革命也開出黑色的果實。

　　煤、鋼、蒸氣興起，從好幾個層面來說都是黑的。機械革命加速發展的時間，是十八世紀末葉。雖然1760年就開始利用蒸氣，但是瓦特的引擎動力比較小，力量來源主要是氣缸冷卻時的吸力，而非高壓蒸氣的推力。不過這樣的引擎卻能把水打出礦井，這一來煤礦礦脈就能挖得更深，礦坑也能挖得更長，使得煤炭生產大幅擴張，這點從泰納的《煤港》畫中可見一斑。產出的煤供給家家戶戶熱力，也供給製造業動力，還在倫敦及伯明罕上空散布煤煙與煤灰。

　　幸好有吳爾芙詳盡的年表，才能準確知道早期的工程師開始掌握高壓蒸氣的時間，是1800到1801年之間。鑄鐵氣缸的孔徑鏜摩得比大砲還要細，裡頭有加熱到超高溫的蒸氣，蒸氣受到極大壓力推動沉重的活塞，活塞又轉動鑄鐵輪子，讓火車頭與載貨車廂能在軌道上行駛（1804年），或者推動「蒸氣輪船」穿越海洋（1802-7年），又或者帶動作坊中橫著的那根動力總軸，總軸牽動皮帶，皮帶又帶動一排排的車床、鑽子、鋼剪、印刷機，又或者是紡棉機或動力織布機。於是數量不斷增加的織布作坊可以不再依靠山中水車的水力（有時利用瓦特的引擎打水），而能搬離美麗的山丘，來到人口日益增加的城鎮中心，幫助城鎮發展成為摩肩擦踵的城市。那裡是勞力聚集之處，鋼鐵工廠還有鑄鐵鑄造廠越來越多，由於新建了鐵路，不必大費周章，也能將煤礦還有鐵礦場的鐵礦運至這裡。

於是，在英格蘭中部伯明罕還有沃爾索爾（Walsall）的伍爾弗漢普頓（Wolverhampton）等地，煤炭和焦炭是黑的，煤渣和灰燼不是灰的就是黑的，煤煙是黑的，煤灰也是黑的。煤渣從煤爐中取出後，鋪在泥土地上搗實了當作路面，於是馬路也是黑的。城裡的空氣滿是片片煤灰，當時的人就稱其為「黑」（black）。工廠、教堂、新蓋的醫院還有房舍，磚頭與石頭外頭都慢慢長出一層酸性的黑色物質。在工業出現以前，伯明罕周遭的地區很可能就已被人稱為「黑鄉」（the Black Country），這是因為當地的礦層露出地面，使土壤呈黑色的緣故，不過這個名字到了1830、40年代開始廣為流傳。拉斯金就表示，因為煤灰的關係，「某個製造業城鎮附近，人踏出一條小徑，每到雨天」就會變成「最黑的爛泥路」。卡萊爾（Thomas Carlyle）曾經談過「黑色的空氣」。

　　鑄鐵器物「最好的塗料」是柏林黑漆，鍛鐵也是，而比較大件的產品也以黑作為保護。火車頭剛發明的時候還五彩繽紛，1829年試行的蒸汽火車火箭號（Rocket）一身白色和金絲雀黃，但因為煤灰的關係，火車頭很快就改為以黑色為主。新出現的鐵甲蒸汽船有巨大的黑色船體，不過水面以下是紅色，也且往往有白色的上部結構。機械當中常見黑色，那是因為瀝青可以避免鐵件鏽蝕，而新造的小型機器雖然較耐潮，仍塗成黑色，想來是因為習慣的關係。於是，到了裁縫機、早期的機械式計算機還有打字機出現時，這些機器也都是黑的，為了顯眼往往畫上纖細的金線。

　　製造這些機器的工人也是黑的。鐵匠稱為「black smith」，之所以自古就有個「black」（黑）字，是因為煉鐵時，鐵上頭會形成黑色的氧化亞鐵（又稱為smithy scales）。在新蓋的煉鐵高爐中，鑄造廠的工人渾身沾滿煤煙、焦煤、鐵屑，黑頭土臉。作坊當中製作鎖、鑰匙、小型機械的

板金工人，則因為沾滿鐵屑和鐵粉而一身黑。迪斯雷利（Disraeli）的小說《西比爾》（*Sybil*）當中有個板金工，「疴僂乾癟若煙燻，因行當而一身黑」。染工則「皮膚藍、黑」。礦工穿白衣，在地底才看得見，等回家時已從頭黑到腳。不只是男人。迪斯雷利筆下有座礦山：

> 他們走向前……因苦力而渾身濕透，黑得有如熱帶之子，幾群年輕的隊伍──啊！竟是男女皆有……袒胸露背，腳上穿著帆布褲子，皮帶上繫了一條鐵鍊，順著兩腿之間垂下，有個英國女孩一天十二小時，有時十六小時，在陰暗、陡峭、泥濘的地下道路上，忙著用人力拖拉運送一桶桶的煤礦。這樣的景況，廢除黑奴會（Society for the Abolition of Negro Slavery）的人似乎沒有注意到。

文中這名英國女孩的情形，和在《西比爾》出版三年前的一幅木刻畫中描繪的情景一模一樣。那是一幅版畫，出現在政府所成立的「兒童就業委員會（礦業）」（Children's Employment Commission〔Mines〕）的官方報告中（圖84）。由於地底高溫，女孩近乎全裸，描繪人變得不過如一隻負重的駝獸，恐怕沒有比這更清楚的圖像。之後在敘事當中，迪斯雷利說在酒館吃喝的礦工「看來像是一隊在狂歡的黑人」，如此比喻根據的是視覺觀感，也許還很抽離，但「隊」（gang）這個字確實引用自奴隸種植園的生產隊制度（gang system）。

不過，寫勞動黑暗的一面寫得最好的，還是一位來此地作客的外國人。《英國工人階級狀況》（*The Condition of the Working Class in England*, 1844）當中，恩格斯（Frederick Engels）描寫了因（短暫的）礦坑勞動生涯而造成肢體變形的狀況，還寫了「黑痰」等疾病，那是肺中因積滿煤灰而吐出「濃稠黑色粘液狀的痰」。至於勞工的心情，他引用卡萊

圖 84 ▶「礦工女孩」，兒童就業委員會（礦業）報告中的插圖。

爾寫紡棉工人的句子：「黑而謀反的不滿吞噬他們」。還提到工人「群聚」時把臉塗成黑色。他回憶道，「1843年，威爾斯農民鬧出了著名的『蕾貝嘉』（Rebecca）暴動，男人穿著女人的衣裳，塗黑了臉，到了收費站時落入武裝部隊手中，在槍響歡聲之中遭到殲滅。」把臉塗黑早年原是小偷和偷獵者的不法行為，現在為活躍參與政治「騷動」的人所用。夏綠蒂・勃朗特在描寫工業時代的小說《雪莉》當中提到，某場衝突中，主事者騎在馬上，以免人家看出他有一隻腿是義肢，而「其他人只是塗黑了臉」。

　　讓恩格斯印象最深刻的黑，並非「蘭開郡蒙上一層黑的磚造建築」，不是曼城長廠房路（Long Millgate）的房舍「一片黑，冒著煙，搖搖欲墜」，也不是阿什頓安德萊恩（Ashton-under-Lyne）密密麻麻的工廠「從煙囪中冒出黑煙來」，而是不管去到哪一個工業城鎮，都能聞到煤黑色臭水的味道，讓他一陣又一陣發暈噁心。布拉德福德（Bradford）「建在溪岸上，小溪色如煤黑，惡臭難聞」。麥諾克河（Medlock）流經曼城，「色如煤黑，死水汙濁惡臭」。里茲（Leeds）艾爾河（Aire）「流入城市時清而透，流出時混濁、黑而臭，聞起來像是匯集了所有可能的廢物。」這「所有可能

的廢物」意思為何，到了談埃瑞克河（Irk）時，有了更清楚的解釋。埃瑞克河河如其名，「irk」正是令人厭惡之意。在長廠房路的路尾，他留意到「埃瑞克河流過（其實是流不動），那是一條煤黑發臭的窄溪，滿是殘礫廢物」，岸上還有「最為噁心、黑綠色、黏呼呼的幾攤水散發出難忍的惡臭」。埃瑞克河之所以臭，不只是因為上游的「製革廠、磨骨廠、煤氣廠」的緣故，也因為「附近下水道、茅坑裡的束西」。擁擠的房舍院子裡滿滿堆著「殘礫、廢物、汙物還有內臟」，也就是堆著「灰堆」（ash heap，這是維多利亞時代的委婉說法），「其髒汙，筆墨無法形容」。這樣的環境疾病叢生，身體時常出現畸形、人的壽命短暫，一點也不奇怪。

成堆的垃圾與糞便、堵住下水道的汙水都是這世紀一體兩面的黑比較汙穢的「另一面」。再回到倫敦，英國梅休曾調查倫敦的勞工以及窮人，發現了數個不同程度的黑，和時髦黑色衣裝還有家庭遙遙相望，相距不到一英里。在這裡，有「高高的煙囱，吐出一朵朵黑煙」的並不是工廠，而是倫敦港里滿滿湧入的船隻——尤其是運煤船（一年一萬艘）。這些正是泰納就著月光所畫的船。船帆（不是每艘都有）是黑的，船首的雕像曾經鍍上金色，現在也是黑的。運煤工人負責卸下煤炭。他們的工資本就微薄，還有一部分是以酒代薪，有時會因為搶工作搶到打起來（真的動手）因而一身黑青，又因為打赤膊而肌膚黝黑，煤灰附在汗水上，還附在黑色的頭髮和鬍鬚上（「不論這閃閃發亮的煤灰背後，原來究竟是什麼顏色」）。

這些運煤工人好歹還有份差事做——至少那一天有。若在貧困的出租公寓，那裡壁爐架「被煙燻得到處都是黑的」，而屋頂的橫梁「顏色相同」，梅休在此發現了失業的黑。餓著肚子的男男女女有時穿著很久以前曾經「一度是黑色」的衣服，有個失業的畫家就告訴梅修他曾有一套

「漂亮的黑色套裝」。又或者他們身上的黑，是其他顏色的衣服還有膚色很久沒洗的黑。他說有個地毯工人失業成了「流浪漢」，「衣服是粗斜條棉布和燈芯絨的料子，用幾條帶子綁在身上，髒得發黑發亮，汙垢看起來不像油汙，反而更像瀝青。」那名地毯工人想來是被動力織布機搶去了工作，除他之外，書中還描繪了許多人物，筆觸傳神，甚至令人心酸：

> 廚房一端有個長凳，上頭一人，其髒汙淒涼，讓人心生近乎敬畏之情。他雙眼深陷，兩頰內塌，鼻孔因缺乏油水而凹陷，粗硬的落腮鬍使外表冷酷幾有邪氣，然而神色中的堅韌卻又讓人不忍。他的衣服每一層都因油汙而發黑發亮，粗布襯衫穿得太久太髒，只有湊近才能看出那以前是件格子襯衫，腳上穿了雙側面穿帶的女用靴子，割去鞋頭，才穿得下。我從未看過如此憔悴的飢餓景象。那人的形貌至今還在我腦中縈繞不去。

一個世界時髦，有絲質帽子，還有上了漆的黑色四輪雙座大馬車；另一個世界貧困，因灰塵油汙而發黑，工作得一身黑的人家住在被煤煙沾黑的排屋之中，屋旁是黑溜溜的汙水。布萊克有句話，簡潔而震撼人心，他說：

> 有些人生來是好事連連，有些人生來是長夜綿綿。

這兩個世界各有各的黑，迪斯雷利還稱其為兩個國度，但這兩世界之間，最多也不過一段燃煤火車的路程。從經濟的角度來看，二者直接相關。頂級細緻的黑呢還有許多黑色的絲料、皺綢紗都由動力織布機織成，再到染坊染黑。織布機（負責顧機器的婦女可得小心她們的頭髮）的動力來源是蒸汽引擎，爐膛口有位一身黑、滿是煤灰的司爐工人負責

加燃料；染坊裡到處染成黑色，負責染布的染工也染得一身黑。家裡的鑄鐵爪腳浴缸（外頭塗上黑塗料，裡頭則上了白色搪瓷），還有廚房裡的鑄鐵爐灶、客廳裡的鑄鐵壁爐，都在頂端是熊熊烈火的煉鐵高爐中鑄造，從那裡送過來可能也只要半天時間。家中鐵製的壁爐，還有上頭的煙囪，都靠一身煤煙一身黑的掃煙囪工人維持乾淨，尤其靠他那身上結了一層煤灰的兒子，拿著刷子爬到煙道頂端──「一個黑色、衣衫襤褸、難看的小人影，兩眼發紅，笑嘻嘻一口白牙。」金斯萊在《水孩子》（Charles Kingsley, *The Water-Babies*）中如此形容書中人物湯姆。冬天時爐裡的火生得很旺，裡頭燒的炭是營養不良的礦工挖出來之後，每天從內陸用船運來的。一家人圍爐而坐，或許聽著某人朗誦狄更斯的小說，而另一間房裡，擦鞋童（稱為「boot」，同「靴子」）仔仔細細替這家人的鞋靴擦上黑色鞋油。鞋油本身倒是不必遠求，購自倫敦華倫商號（Warren's）這一類店鋪。1820年代，商號賣的黑油由沒有薪水的童工混合、裝瓶、貼標籤。童工中有一人名喚查爾斯・狄更斯──正是那個後來替溫馨的家庭閱讀時光帶來歡笑和淚水的狄更斯。

　　這段鞋油工廠的日子，狄更斯寧可眾人忘記，他後來功成名就，穿著最時髦的黑外套讓人畫了幾幅肖像畫──不過他有時也作「花梢」打扮，嚇壞了當時的黑色品味。狄更斯的父親是個窮海軍職員，曾因欠債坐過一陣子牢。他母親大概也有份，而且每回看到他就說：「查理呀，借我們一鎊吧。」和其他想要描寫「兩個國度」的作家相比，如此出身的狄更斯對其有更深的體會。當時有個常見的想法，認為英格蘭有些地方已經成為人間地獄。人們會這麼想有其道理，而這想法、這觀點到了他筆下又有意想不到的轉折，思及他的身世，如此手法更教人心酸。

　　過去的地獄，總是黑色的魔鬼拿著大叉，叉著罪人到火裡烤，烤

了也不死，駭人聽聞又歷歷在目。荷蘭畫家博斯（Bosch）、布勒哲爾等人早年的描繪一方面採用了大火滅城的景象，另一方面可能也借鏡了舊式的工業，在中世紀的尾聲，在新興民族國家的兵工廠，在火光之中，鍛造出硝煙與鐵氧化物（smithy-scale）的射石砲（加農砲的祖先），熱白鐵在鐵砧上千錘百鍊成一把把刀刃。十九世紀不信這種烈焰熊熊的黑地獄，但在描述新景象的時候，卻也呼應了舊日的描繪。作家柯貝特（William Cobbett）看到雪菲爾德的煉鐵高爐的時候，感到既驚駭又驚嘆，不過驚嘆的成分多一些：

抵達雪菲爾德時天已黑，因此得以見到煉鐵爐無盡的火焰當中那恐怖的燦爛⋯⋯雪菲爾德此地，還有周遭的土地，就是一片鐵與煤之地。人稱此地為黑雪菲爾德，這裡也確實夠黑，然而全世界所用的刀，十分之九由此鎮以及四周所出。

唯有地獄之火才無窮無盡，而這樣把鑄造廠與地獄畫上等號的手法，在狄更斯筆下更為常見。在小說《老古玩店》（The Old Curiosity Shop）當中，耐兒看見了一個鑄造廠：

在這個陰鬱的地方，在火光及煙霧之中，一群人像巨人一樣勞動，像魔鬼一樣在煙霧火焰中移動，隱隱約約時而可見時而不見，被熊熊烈焰折磨著、燻紅了臉，手中揮舞巨大的武器，隨便哪一個用力一揮就能把哪個工人的腦袋打碎。

這場景一片紅黑，工作的四周是「無垠的磚頭高塔，不停吐出黑物。」狄更斯《艱難時世》（Hard Times）當中的工業城市「焦煤鎮」，「這鎮卻是一片不自然的紅與黑，彷彿生番的花臉。」耐兒晚上看到工廠

時，場景也是一片黑紅：「當煙轉為火；當……白天整天都是暗窖的地方，現在燒得通紅閃著光芒，在熾燃的大口中，有人影進進出出。」這裡的大口必定呼應了地獄之口的意象。狄更斯和柯貝特一樣，以一種又怕又喜的心情看待這些新建的工廠，而對於希望描繪地獄的人，這些高爐的景象很可能變成了他們想像的材料。馬丁曾畫過撒旦新蓋的群魔殿（Pandemonium），地獄的火河看來就像熔融的鐵，不斷將火焰注入　個又一個的模子之中（圖85）。魔宮本身倒有些類似巴里（Charles Barry）替國會大廈（Houses of Parliament）所作的設計，採巴比倫式風格，尤其魔宮矗立於與河交界之處，彷彿泰晤士河河畔，最後還加上維多利亞風格的街道照明。這當中的相似之處必定只是巧合，畢竟巴里的設計1836年才畫出來，建造又花了好些年，而畫作則是1841年所做。不過，馬丁有時確實展現出絕佳的預測天賦。

不過，狄更斯對於工業地獄的描繪之中，最值得留意的，是他把工人寫成魔鬼，而工人看顧的機器卻像是下地獄之人那樣受苦。耐兒行經其他作坊，注意到：「奇怪的引擎如受虐的動物般翻騰扭動，把鐵鍊敲得匡噹匡噹響，在快速的轉動中尖叫……彷彿正受著難忍的苦。」在《艱難時世》當中，狄更斯再次提及「蒸汽機的活塞單調地上上下下，彷彿是隻抑鬱得發瘋的大象。」此處出現意想不到的轉折：經常受危險機械所苦的人成了魔鬼，將機器給折磨瘋了。對此，我們或許可說，就像從前迪斯雷利把礦工比為非洲人一樣，如此寫法顯示了作家以及他所同情的工人之間巨大的落差或是鴻溝（即便狄更斯曾短暫體驗工人生活，也不例外）。二者間的距離，或許可稱之為「文化」差距。狄更斯搬去了另一個世界，在那個有教養的世界看來，工廠工人第三代很可能變得更為野蠻、狀況更糟。迪斯雷利之所以震驚，不只是因為礦場年輕女孩的工

圖85 ▶ 馬丁，群魔殿，1841，油彩、畫布。

作條件，還因為這些女孩的言語粗俗（「生來應傾吐甜美話語的雙唇，卻咒罵連連，人聽了恐怕都要發抖」）。十九世紀的作家也不能讓角色說出粗俗、下流、褻瀆的村言俚語（雖說兩個世紀前，在莎士比亞筆下分明可以，江生還用得更多）。

除了所謂文化鴻溝之外，還有政治問題。耐兒眼裡所看到的工業城鎮景象裡，還寫了另一群人，這群人被機器搶去了飯碗，因為領頭者「駭人的吼聲」而「失了心神」，被催促著要「做那可怕、毀壞的勾當」——砸毀機器。雖然狄更斯懷抱著激進的同情，但他也和大眾一樣，擔憂失業者集結起來，或者有工作者一起「結社」之後，可能帶來的破壞。他的小說《艱難時世》滿是為「好」工人史蒂芬·布萊克普爾忿忿不平的同情，對於他拒絕加入的地方工會，卻心存疑慮排拒。狄更斯和其他十九

世紀的人一樣,擔心英國很可能和法國等地一樣會一不小心就鬧出革命,而他也認為英格蘭的革命很可能會始於工廠,恩格斯最後也如此認為。

　　其實,狄更斯心目中的革命景象從某個角度看來和工廠景象大同小異,他相信革命也會是人間地獄。革命分子原本多半是清清白白的人民,因遭受冤屈無法忍受而起事,但革命的過程將會把他們變成魔鬼。《老古玩店》之後,他馬上又寫了一本小說《巴納比‧拉奇》(*Barnaby Rudge*),在他筆下十八世紀反天主教的戈登暴亂(Gordon Riots)成了一幅英格蘭革命的景象。「火燒得越響越旺,人就變得越狂越狠,彷彿這一走便走火入魔,天性也變了,成了在地獄會招人喜歡的性格。」地獄、入魔、黑的意象在小說中反覆出現:暴民是「一隊魔鬼」,「如魔鬼大軍般」前行,身上「魔鬼的頭,野人的眼睛」,作的是「魔鬼的活兒」,而他們之中有一個是「魔鬼中的路西法」。狄更斯晚年曾經描寫過法國大革命,當中地獄意象也反覆出現(不過沒有那般活生生血淋淋地強調),他說有群革命群眾圍在斷頭台邊「人數不下五百,亂舞如五千群魔……這場舞之可怕,任何打鬥都及不上它的一半……曾經無害的,成了惡行。」

　　我必須指出,在狄更斯後期的作品當中,他對於工業的態度變得更為複雜而客觀。《荒涼山莊》當中的鑄造廠是個奇妙的地方,有

到處是亂堆亂放的鐵製品……有些成堆的鐵器倒下來了,因年歲而生了鏽;遠處熔爐中的鐵漿咕嚕嚕冒著泡、發出光芒;汽錘敲打之下,鐵器濺出明亮的火花;燒得通紅的鐵,燒得發白得鐵,冷卻變黑得鐵;還有鐵的氣味,鐵的臭味,以及各種打鐵聲的巴別塔。

他所用的比喻不是地獄，反而是巴別塔和巴比倫。廠長的辦公室裡「一切都蒙上一層鐵粉，從窗子向外看，從高聳的煙囪滾滾噴出的濃煙，和其他煙囪的巴比倫排出的煙霧混合在一起。」不過，雖然辦公室和景觀都是深近黑的顏色，這裡的色調卻很明亮，因為狄更斯喜歡這個廠長，他的桌上放著「幾件鐵器，故意敲下來要做試驗。」這位廠長並不是禽獸，不過狄更斯也描繪過醜陋可怕的上司，比如《艱難時世》裡的龐得貝先生。在他晚期的小說《小杜麗》（Little Dorrit）當中，主角後來變成工程事業的會計，而且還很喜歡這份差事。他的「小帳房」位在

低矮、狹長的作坊盡頭，放滿長凳……還有皮帶跟輪軸，和蒸汽機一同運轉的時候，就拉扯轉動起來，彷彿有個自殺式的使命，要把這個企業輾成塵土，把工廠撕成碎片。

然而，這顯然狂亂的破壞特性已經容納其中，工廠內的生產關係也十分和諧——儘管那些在長凳上工作的人都因為沾上鐵屑變得「黑乎乎的」。這麼說，是因為這些粉塵會飛舞（「不慌不忙幹活的人黑乎乎的，沾滿了鐵屑粉塵，每條工作長凳都有粉塵飛舞，粉塵飛揚起來，鑽進了地板縫隙」）。這幅景象中仍有濃烈的黑，還有強烈而不祥的明暗對比。一束束陽光從活門射了進來，穿過光線黯淡、塵埃滿布的作坊，讓克萊南（會計）想起了老式的聖經圖畫裡，光從憤怒的雲中照出，「見證亞伯被殺」。若說狄更斯在《小杜麗》當中對於工廠的態度變得比較正面，有部分原因是因為到了這一時期，他惦記的已經不再是黑暗的作坊，而是穿著黑色套裝的金融業的陰暗。當小說中卑鄙、象徵色彩濃厚的大金融家墨斗先生因為弄虛作假東窗事發而自殺時，這家好工廠倒了，機械技師和會計也都沒了工作。（狄更斯喜歡透露他還懂法文，墨斗「Merdle」

這個名字讓人想起法文「Merdle」﹝狗屎﹞。）

綜觀十九世紀全局，我們很可能會想，這個世紀愛穿的時髦的黑還有因為機械創新而出現的工廠的黑、傷心的黑，彼此之間有何關聯。要舉出些似是而非的聯想並不難，有時有人說十九世紀穿黑衣，是因為在這個黑如煤與煤煙的新世界中，黑色有保護的作用。問題是，這個道理在火車頭上可能說得通，衣物卻不行，因為黑色衣服很顯灰塵。不過，男人也穿白色，他們的襯衫是白的，而且不論是在黑煙瀰漫的都市當中，還是在等火車的時候，女人身上都有很多白色衣物。如果說穿衣打扮的目的，主要在於避免落下的煤煙，那他們就不可能這麼穿。也就是說，即便有人認為在黑煙密布的地方，黑衣有其用處，我們也不能說黑衣時尚就是由於煙害導致。

在工廠、礦場進行勞動工作的人，最後難免會因為工作而變得一身黑。然而，管理產業的人（那些發明機械的人、鐵工廠老闆、礦場主人）穿黑色，還有其他理由，有部分和基督教教堂的黑有關。發明第一架蒸汽引擎的紐科門（Thomas Newcomen），是浸信教會的非神職布道人員。重點改善蒸汽動力的瓦特，父母都是長老教會信徒，兩人都是虔誠的「立盟約者」（Covenanters）[19]。在瓦特手下工作的默多克（William Murdoch）發明了擺動式蒸氣引擎，還設計了以蒸汽作為動力的槍枝，而他也是從小就去蘇格蘭教會。把時間和空間都推遠一些的話，還有梅洛（Henry

19 譯註：立盟約者是蘇格蘭長老教派歷史上的重要運動，因為立盟約要擁戴長老宗為國家唯一宗教而得名。

Merrell, 1816-1883）。1840年於喬治亞、1850年代又於阿肯色斯開發蒸汽動力，他也是美利堅聯盟國（Confederate）軍隊少校，在第二次大覺醒（Second Great Awakening）中是虔誠的福音派信徒，在阿肯色斯的長老教會擔任長老，深富影響力。機械發明與新教中的嚴苛教派，二者之間的關聯和長老教會學校以及反國教派學院強調數學與自然科學（而非希臘文和拉丁文）有關，此外反國教派所設的學院還以實驗室設備完善著稱。這段歷史錯綜複雜，也必須要考慮各種移民族群（比如賓西法尼亞的蘇格蘭長老教派信徒），但一言以蔽之，十八、十九世紀活躍於工業革命的人在畫像中很多都穿黑色，不是因為黑色比較時髦，也不是因為工作時常要接觸黑色材料，而是因為他們所屬的基督教派經常穿黑色。

然而，發明家、工業家倒也不是個個都是反國教的信眾，而且若要談大都會時髦的黑還有工業城鎮各種各樣的黑之間的關聯，關聯必定廣泛而間接。人的某些思維必定受到了模糊而難以捉摸的影響，而一個社會的視覺調性，也可能間接反映了大幅的物質變化，這樣的變化又影響了意識。人若是受到壓迫，其中一件會做的事就是將其轉為穿衣風格，這樣的現象在黑色的歷史中屢見不鮮。十六世紀的西班牙追求絕對專制，宗教法庭勢力無所不在，如此嚴峻的生活轉而在黑色緊身上衣、高窄衣領、上過漿的小皺領中尋找優雅，而西班牙的仕紳階級也因此變得時髦而「硬頸」。二十世紀街頭文化中，龐克、哥德等風格也大幅使用黑色，次文化理論家何柏第（Dick Hebdige）等評論者將其視為焦慮以及沮喪的表現。

十九世紀也同樣可以梳理出一些間接的影響。社會在經歷美國、法國以及工業革命之後，可說不會再由舊社會的貴族打下新的基調。1810年，布魯梅爾還有攝政王採用黑色製作晚禮服的時候，他們對穿衣風格

所動的手腳，可能既出於直覺又帶有算計。這是因為時尚總依附成就與權勢，而成就與權勢逐漸和工業新富掛勾，新崛起的「工業大亨」往往是喀爾文教徒，剛發了財，花起錢來雖然斤斤計較，但又難免要擺闊炫富。新賺的財富，則由金融和會計的專家來管理，他們穿著或樸實或華貴、代表職員的黑衣，而整個管理的過程又替穿黑衣的律師帶來了工作和財富。銀行家以及靠放貸收利息為生的人，早就開始穿黑衣。不過要是沒有一個關鍵的新專業崛起，就不可能有上述欣欣向榮的黑：工程師。工程師仿效專業人員，也穿黑色，比如英國工程師魯內爾布（Brunel）的銀板攝影照片當中，就能看到他一身黑站在黑色的鐵製品旁邊。

還有其他關聯。黑色還另外和民主有關，1789 年法國大革命以後關聯尤深。這關聯乍看之下很奇怪，畢竟黑絲、黑天鵝絨早年都代表貴族階級，在某些國家甚至代表王室。然而，神職人員所穿的樸實黑衣在過去則代表謙卑，和貴族沒有關係，是最適合有罪的人類的顏色。歌德曾在《色彩論》當中談到十六世紀的威尼斯，他說：「黑的目的，是要提醒威尼斯的貴族共和平等的精神。」十七世紀荷蘭共和國（Dutch Republic）肅穆的黑衣風格也是同樣道理，美國的黑也是，其源頭雖屬清教，但在革命戰爭之後逐漸被人視為民主以及共和的象徵。這些共和國當中，女人和男人一樣常穿黑。

領導法國大革命的人並不打算穿黑衣，他們制定了一套風尚，要讓全天下都穿三色旗的紅、白、藍三色。然而三色旗風格並未盛行，時尚反而走向了所謂的「英國黑」，在當時的法國認為它極富共和精神。伯特萊爾在談到男士服飾的黑色風尚時曾說：「哀戚的制服是平等的證明」又說「黑色長大衣」有其「政治之美，呈現了普世的平等」。「英國黑」本身和主張立憲（也很中產階級）的王室受到限制也有些關聯。「這普世的

巨大的黑民主，從何處來？」卡萊爾在他 1850 年的《晚年論叢》(*Latter-day Pamphlets*)當中曾如此問道。

英國雖不是共和國，又受到擁有土地的貴族的影響，但仍可用來說明黑獲得了多少民主價值。當時普遍有人抱怨，大家都穿黑，要區分人的階級還有角色變得很困難。先前我曾引述伊斯特萊克對於服裝一片黑壓壓葬禮風格的看法，他還說：

> 不只如此，許多宴請朋友的主人，椅子後頭站著的管家打扮得和
> 他一模一樣。這還不夠亂，那起身作飯前禱告的教士，從服裝看來，
> 也可能被錯認為前兩種人。

利德 (Charles Reade) 1863 年的小說《現錢》(*Hard Cash*)當中，有個女士問，她出門時有沒有人來家裡拜訪，家中有個晚輩告訴她：「有個年輕的男士，穿得一身黑。我想他是個教士——或者是管家。」

黑能消弭差異。不過，英國社會公民權有限，對於社會地位的焦慮卻無窮，實在很難將其視為完全符合民主。而在民主與黑的關聯背後同樣也有和宗教的關聯，這層關係可能藏得比較深。伊斯特萊克抱怨教士居然穿得和主人以及客人一樣時，他所注意到的是主人和管家已開始穿上教士階級所穿的顏色——整體而言，雇主和雇員都是。若說當時的黑有民主色彩，那麼它的基督教色彩更濃。十九世紀的英國一大特色，就是天主教、高教會派 (High Church)[20]、衛理宗、各種反英國國教人士的宗教復興運動，這些教派的神職還有非神職人員全都有獨特的黑色打扮。英國和其他歐洲國家不同，十九世紀的英國並沒有鬧革命，其中一

20 譯註：英國聖公會中的一派，主張維持傳統，強調類似於天主教的制度和儀式。

個原因可能是基督信仰有助於安撫異議。當時天主教剛開始強調懺悔，但新教喀爾文派比它更鼓勵個人兢兢業業作自己道德的警察，對於自己的義務一定要勤勞。

此時的基督教會並不是社會改革的助力。常常有人拿這句話來說英國國教，尤其是指1831年21名主教投票反對《改革法案》一事。英國的新教到底能支持不平等的現況到什麼程度，可以用倫敦主教（不過是一個世紀前）寄給殖民地蓄奴家庭的信來說明。這些家庭不樂意讓自家奴隸皈依基督教，擔心若他們知道上帝眼中人人平等的道理之後，就會變得難以管教。主教說他們不必擔心，因為

> 基督教……一點也不會改變……民間關係中的責任義務……基督教給的自由，是免受罪孽及撒旦束縛的自由……至於他們的外在處境，不論之前為何，是受縛還是自由，都不因受洗成為基督徒而改變……人信教時有其地位與處境，基督教並不會免除其應負職責，反而讓他們更有義務要更加勤奮忠誠地負起職責。

另一名主教貝克萊（George Berkeley）則曾說「奴隸信了基督教只會變成更好的奴隸」。社會秩序改用平民的方式不平等，而有前述主張的教會及信仰，比較可能加強這樣的社會秩序，而不會加以顛覆。十九世紀反對國教的各教派也並沒有比較不保守。衛理公會的會長邦廷（Jabez Bunting）就支持「下層的順服以及勤奮」，還說過一句名言：「衛理宗反罪，也同樣反民主。」他還因為另一件事而出名，1834年的托爾普德爾蒙難者（Tolpuddle Martyrs）當中，為首的拉佛列斯（George Loveless）也是一名衛理宗的牧師，然而邦廷卻仍舊支持要流放這群人。

拉佛列斯信仰衛理宗，因此穿黑衣，這點我們在有他身影的木雕版

畫以及銀版攝影作品中都能看見。他現在可能代表十九世紀許多好基督教徒所穿的黑，這些人往往與教會領袖唱反調，而且積極推動改革英國社會制度。

另一方面，許多人也抱持著基督教的耐心和謙卑精神承受苦難。如此矛盾的態度，從狄更斯《艱難時世》當中「好工人」布萊克普爾的命運可見一斑。他不願意加入工會，受到其他工人排擠，可說是某種形式的為教犧牲，後來他掉進礦井中受了重傷，獨自一人在黑暗裡躺了幾個小時，則可說是在地底下受十字架釘刑。他的死十分令人動容（狄更斯總是擅長處理死亡），他死得像個聖徒，代表了勤奮、順服以及基督教無私精神，這些都能從他總是不願抱怨太多這件事上看出來。

抬他的人預備把他抬走，醫生也急著要他走，那些拿燈籠火把的人都站在擔架前準備走了。抬起來之前，他們正商量著要怎麼走，他抬頭看著星光，對瑞秋說：「我出事的時候，醒來看見星光照著我，我就老想到是指引東方三賢人找到救世主的誕生地的星星。我幾乎以為那是同一顆星！」眾人把他抬了起來，他發現他們正要把他抬到那顆星似乎要指引的方向去，高興得不得了。「瑞秋，我心愛的姑娘！別放開我的手。今天晚上咱們一塊走吧，親愛的！」「我會牽著你的手，一路陪在你身旁，史蒂芬。」「上帝保佑你！請哪位把我的臉蓋起來好嗎？」他們輕手輕腳抬著他順著田，走下小路，穿過廣袤的田野，瑞秋的手裡一直抓著他的手。少有低語打破這哀戚的沉默。很快這群人就變成送葬的隊伍。那顆星指引他哪裡可以找到窮人的上帝，藉由謙遜、哀傷以及寬恕，他已經到了他救主的安息之處。

在黑與工業、民主、基督教的關聯之後，還有一層最古老的關係，也就是和死亡之間的關聯。經常有人說出這一點，也往往語帶憂愁。德繆塞（Alfred de Musse）1836年說：「我們這個時代的男人穿的黑衣裳是個可怕的象徵……人類的理性……讓自身懷著悲傷」。巴爾札克說：「我們就像弔喪的人一般，全都穿黑衣。」伊斯特萊克曾好奇為什麼慶典時男人要穿死亡的衣裳，梅休也是，他觀察到「男士……為最歡喜的晚宴著裝，竟然……在參加最哀傷的葬禮時也一樣體面。」

最後，或許有人會問，這個世紀喜慶的黑，是否有部分間接反映了對於死亡的熟悉。死亡的確是不斷成長，衛生不佳的城市不斷擴張，直接造成死亡率增加長，到了十九世紀中期，儘管醫學進步，但死亡率仍居高不下。死亡確實能消除一切差異，接連而來的霍亂以及傷寒傳染病害死了不少人，不分貧富，1861年艾伯特親王（Prince Albert）也因病喪命。死亡在當時的藝術還有小說中也占有一席之地。當時狄更斯之所以受推崇，是因為他筆下的喜劇，也是因為他描寫死前景象筆力萬鈞。薩克萊替《浮華世界》中間某一章收尾的時候，則描繪女主角愛蜜莉雅「正替喬治禱告，喬治面朝下躺著，已經死了，子彈貫穿了他的心臟」。繪畫當中也很流行死亡，而且還是當時流行的歷史畫的重心。人群湧入公共藝廊（這本身也是十九世紀的創舉），對著各類死亡大發感嘆，死的有海軍：委斯特（Benjamin West）1806年、戴維斯（Devis）1807年、馬可利斯（Daniel Maclise）1859-64年畫過納爾遜（Horatio Nelson）之死；有帝國軍：喬伊（George W. Joy）1885年畫過戈登將軍（Charles George Gordon）之死；有文壇人物：沃利斯（Henry Wallis）1856年畫過查特頓（Thomas Chatterton）；歷史人物：德拉羅什（Paul Delaroche）1833年畫過珍·葛雷

（Lady Jane Grey）；有異國史人物：德拉克拉瓦1827年畫薩達那培拉斯（Sardanapalus）；還有古典人物：卡姆基尼（Vincenzo Camuccini）1779年還有傑洛姆（Jean-Léon Gérôme）1867年畫過凱撒之死——族繁不及備載。來看畫的人看著畫中描繪的陌生病人、陌生窮人、陌生孩子之死，感動得淚流滿面。畫中也描繪活人在憑弔死者：德拉克拉瓦1830年畫克倫威爾凝視棺中的查理一世；把父親畫在死去的女兒身旁：柯尼葉（Léon Cogniet）約1857年、歐尼爾（Henry Nelson O'Neil）1873年畫丁托列托，還有貝瑞（James Barry）1786-8年、羅姆尼1775-7年、貝哈特（Friedrich Pecht）畫李爾王。

在許多畫作中，本世紀時髦風格當中高品質的黑和死亡由上而下降臨的陰影同時出現。德拉羅什1833年的《處決珍・葛蕾》（*The Execution of Lady Jane Grey*）當中，靠牆的哀傷女子穿著一身華美的黑色天鵝絨衣裳，和牆上漆黑的影子融為一體，而劊子手看起來像半個公子哥，展示一身黑紅裝束，十分時髦——那是死亡和流血的顏色（圖86，284頁）。畫中較年長的男子是山道斯男爵（Baron Chandos），正在安慰珍，他身上巨大無比的黑色外套並不是弔喪的長禮服，而是代表地位的隆重天鵝絨袍。珍本人則穿著白色緞子，正如十九世紀名門淑女的打扮（十六世紀也這麼穿），這一來她赴死的殘酷悲劇就以黑與白的絕對善惡呈現，也同時用十九世紀禮儀中時髦的雙色對比來呈現。

米萊（John Everett Millais）1878年的畫作《1483年塔裡的艾德華與理察王子》（*The Two Princes Edward and Richard in the Tower, 1483*）當中，兩個在劫難逃的孩子也同樣穿著漆黑華貴的天鵝絨（圖87，285頁）。因為他們是悲劇的受害者，所以米萊將其畫得十分美麗，帶有北歐人那種白膚金髮的美。兩人看起來像是俊美的男孩，不過同樣也可能是漂亮的女孩，

圖86 ▶ 德拉克拉瓦,《處決珍·葛蕾》(Paul Delaroche, *The Execution of Lady Jane Grey*),油彩、畫布。

又或者是一男一女,要怎麼猜完全取決於個人對於性別的解讀。他們身上的黑服看起來像是弔喪的黑,之所以這麼穿,是因為畫家詩意地要讓他們預先為自己哀悼。然而,那也同時是時髦的黑,再時髦不過了,那光潤的美既有中世紀的王子的氣概,又有維多利亞上流社會的氣質。不過,再怎麼華麗瀟灑,兩人身上的黑仍是悲劇的黑。十九世紀的夭折率和十五世紀一樣高,有可能死於都市傳染病,又或者是父母被送到殖民地,孩子死於當地某種疾病。

　　雖然十九世紀對於死亡的確很熟悉,但在現實的葬禮之外,死亡看來並不讓人心灰意冷,反而恰恰相反。在文學研究中,閱讀偉大的悲劇時,我們很習慣把代人受死視為一種擴大胸懷、鼓舞人心的經驗。文學

圖 87 ▶ 米萊，《1438 年塔裡的艾德華與理察王子》（John Everett Millais, *The Two Princes Edward and Richard in the Tower, 1438*），1878 年，油彩、畫布。

形式之外的悲劇，這點可能仍然成立。看來在宗教的安慰之外，採取親近死亡的作法，反而使生命獲得力量。如果十九世紀確有死亡文化，而這世紀的黑色高雅時尚又遙遙與之呼應，那麼這個文化帶來的顯然是正面的效果。再看黑顏色的歷史，黑衣打扮普及，死亡文化淋漓盡致，二者同時出現的時間都不是國家積弱不振時，反而是在身為世界強權、聲勢如日中天的時候。十五世紀的勃艮第如是，十五、六世紀的西班牙還有威尼斯也是；十七世紀的荷蘭如是，而英國不只在十六、七世紀，在十九世紀更是如此。倒不是說國家在國事不興之時從不會看起來沉鬱蕭穆；也不是說所有的帝國在國力鼎盛之時都一片暗沉。法國及奧匈帝國的色調都比較明亮（也都常讓士兵穿上白衣）。話雖如此，黑色時尚還有對死亡的崇拜也的確往往伴隨極度的富貴權勢出現。這當中可以看出

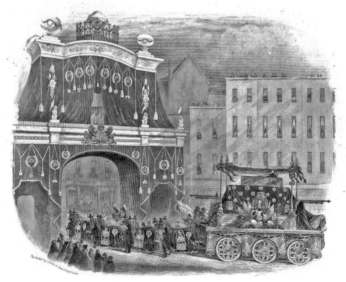

圖 88 ▶ 艾利斯（Thomas Ellis），「1882 年 11 月 18 日，已故陸軍元帥威靈頓公爵之靈車正經過聖殿關要往聖保羅大教堂去，偉大的公爵的遺體將在該處下葬」，1852 年，雕版畫。

明顯的關聯，比如：要成為世界強權需付出多少人命。但是，不管是死亡與生活改善間的關聯，還是死亡、權力、黑色以及凱旋勝利、喜慶歡樂的社交活動間的關係，或許我們都應該讓其保留一絲神祕。

這樣的關聯，在國家的國力最盛之時，能夠在其喪葬文化當中看到。1806年1月納爾遜下葬，黑色的棺材放在皇家的平底船之上，上頭一頂黑色的遮棚，棚頂綴以黑色鴕鳥毛（圖88）。棺材與六十艘船一同從格林威治行進至白廳，許多船上都以黑色之物裝飾或覆蓋。第二天棺材被放到了靈「車」上，造型就像他指揮的船艦勝利號（Victory），車子全黑，掛上黑色的布幔，同樣也裝了黑色的棚子，棚頂綴有黑色羽毛。全倫敦都來觀賞送葬隊伍從白廳一路走到聖保羅大教堂，在那裡舉辦葬禮儀式，總共花了四個小時。接著尼爾遜被安放在聖保羅大教堂地窖裡一口巨大的黑色大理石棺之中（那石棺原是為樞機主教沃爾西〔Thomas Wolsey〕打造），至今仍是他安息之地。

尼爾遜的葬禮雖然盛大，但若將其視為公眾活動，仍無法與1852年威靈頓公爵（Duke of Wellington）的葬禮相提並論。阿瑟・韋爾斯利（Arthur Wellesley）別名鐵公爵（Iron Duke），在滑鐵盧打了勝仗，並曾擔任首相，於肯特郡的瓦爾麥爾城堡（Walmer Castle）因癲癇發作去世，享年八十有三。他的戰功彪炳，也難怪「醫護人員……都十分驚訝，即便在他死前這段時期，仍能看出身體鍛鍊得肌肉強健。」他的屍身放進一個鉛匣，然後再放入「上好質地、打磨光亮桃花心木」棺裡。接著又「根據王家禮俗」蓋上深紅的天鵝絨，把手和裝飾全都鍍金，一派富麗堂皇，上頭蓋上巨大黑色天鵝絨棺罩，不過因為有人來弔唁，所以先拉開一端。

為了正式讓人瞻仰遺容，棺材被運到了雀兒喜醫院（Chelsea Hospital）的大堂。大堂中，黑色的布幔搭成巨大的帳篷。帳篷中，金縷

地毯上停著一具黑色天鵝絨的棺架，棺材就放在上面。棺架四周有十個臺座，上頭放著黑色墊子，展示威靈頓的軍功章。維多利亞女王帶著親信還有幾個王家子嗣第一個來弔唁。第二天來的則是王親國戚、政府要員、外國使節。民眾來的並不多。

維多利亞女王提議舉行國葬，於是在11月19日星期四那天，遺體被運往聖保羅大教堂，送葬隊伍走了兩個鐘頭。前頭開道的是六個營的步兵、帶著九門火砲的砲兵，此外還有雀兒喜的退伍老兵、威林頓的軍旗、僕人。威靈頓的醫師坐在弔喪的黑馬車裡，艾伯特親王則坐在皇家馬車裡。緊接著是傳令官，威靈頓擔任陸軍元帥時的元帥杖放在黑色天鵝絨枕上，用一架喪車載著，冠冕則放在另一架喪車的黑色天鵝絨枕上，給他抬棺的則是八名將軍，分坐兩輛喪車（每輛「喪車」都是黑的）。

再來就是那臺奇大無比的靈車，在軍樂隊的樂聲中，在鼓聲的悶響間雜著大砲發射的響聲中，隨著送葬隊伍前行。納爾遜的靈車形狀像是勝利號，有船首，還有船首的雕像，有一點天馬行空的味道。纖細的柱子還有裝飾幕甚至有種輕快的感覺，很適合攝政時期，也同時符合納爾遜既是情種也是海軍將軍的名聲。威靈頓的靈車則一點也不輕巧，當時的人將其比做大力神（juggernaut），車身高聳，輪子就像是用來運送印度神像的石磨。靈車由十二輛馬車拉動，三匹並肩總共四列——「再也買不到比這更大、更優良的黑色駿馬」——馬兒披上垂地的黑色天鵝絨馬飾，上頭還有黑色的羽毛，每匹都由一位一身黑色喪服的馬夫領著。馬兒的外表以及緩慢前進的腳步，在當時被人形容為「巨大笨重」——也確實如此，那輛靈車可有18噸重。車子由鐵及青銅製成，有17英尺高，亦即這輛車比雙層巴士還高3英尺、寬2英尺，總長為12英尺，正是許多火車頭的長度。雕版畫有可能把它畫得像個巨大的火車頭，兩側

各有三個青銅輪子，間隔平均地裝在金屬框下（另一個像火車之處，是這車上頭還有名牌：滑鐵盧）。上部的結構被一片大大的黑色天鵝絨布幔所蓋住（撒上銀粉，還有銀色流蘇裝飾），在高處停著一具紅金棺材，棺材上方則有一頂蓬子，艾利斯（Thomas Ellis）所繪製的雕版畫之中，靈車很快就要經過聖殿關（Temple Bar），和上頭覆蓋著的氣派靈幔一比，車子就顯得小巫見大巫。

　　靈車後頭跟著威靈頓的親戚、坐騎（由他的馬夫領著）、軍方各團來的將領以及士兵，還有女王的馬車（但女王不在裡頭）。不過，吸引最多評論的，還是這輛巨大無比、蝸步慢行、罩著黑布的靈車，所以我想再多著墨一些。這輛車極其強調軍人氣概，收集來長槍、戟、戰斧、旌旗、胸鎧、頭盔、砲筒放滿四面，然而最讓當時的人詫異的，則是上頭顯然沒有任何宗教的符號或象徵。其實並不盡然，巨大的棺架上刻著這麼一句話：「死在主裡的人有福了」，不過在這樣的送葬隊伍裡，基督教只占了這麼一小的部分，還是令人吃驚。

　　而且相較於先前瞻仰遺容，這場遊行可是萬人參與、極為盛大。遺體停放在瓦爾麥爾城堡時並沒有很多人來瞻仰，之後在雀兒喜醫院開放瞻仰後來的人也寥寥無幾。其實威靈頓晚近的名聲是個口才不佳的首相，抗拒改革但徒勞無功，因此來的人少也不奇怪。然而據說送葬的隊伍卻有一百五十萬人觀禮，道旁每扇窗子裡都站滿了人，屋頂上也是。除了各種黑之外，軍隊制服及旗幟有紅、有藍、有綠、有白，讓送葬的隊伍染上一點喜慶的色彩。民眾的情緒也不是哀戚，照理按當時說法，領袖人物年高八十安詳死去，哀戚十分合宜。但民眾的情緒，若依某位旁觀者形容，是「比哀戚更為莊嚴的情緒」。之所以有這樣的情緒，部分也和紀念世界各地的戰役有關，戰役中的勝利和死傷一樣，既是威靈

頓的事，也是全國上下的事。這場送葬遊行多少帶有一種羅馬帝國式的勝利意味，是無敵常勝將軍的勝利遊行，只不過在十九世紀，這樣的勝利者只能在死後備極哀榮地遊行，於是勝利遊行成了送葬遊行，黑得哀沉也黑得輝煌，這一來勝利的意味反而更加濃厚。柏克（Burke）曾說，結合了偉大與恐怖事物的莊嚴，又幾乎完全排除了基督教的象徵，威靈頓的葬禮或許上承古來帝國洋洋自得的態度，而這些帝國早在幾百年前就已灰飛煙滅。如此大剌剌大陣仗展示權力以及死亡，當中似乎帶有一種野蠻的氣息。

　　和軍隊扯上關係時，黑當然有其威嚇的一面，同時也有哀悼的一面。談完龐然大物，我們很快來談一件相對較小的事物，在維多利亞與艾伯特博物館（Victoria & Albert Museum）中有一件銀和水晶製的餐桌中央裝飾品（圖89）。此物於1887年在維多利亞女王登基五十周年紀念日那天，由三軍將領聯合贈與女王，高聳的桌飾兩邊，各站著一個人型，說也奇怪，竟都漆成了黑色。黑色的不列顛女神披著黑色的罩袍，高舉代表英國海軍軍威、狀甚嚇人的三叉戟。我們過去總是讚頌她，但這裡可能會覺得她是魔后。裝飾品的另一端站著聖喬治（一副大搖大擺的樣子），他在照片中背向我們，穿著一身巴洛克式的鎧甲，在我們看不到的地方揮舞著一把黑色的彎刀。在皇家宴席的中心，死之氣派與國之輝煌同時以男女的形式出現，共同展現了一張致命的面具臉譜：那正是這個海陸世界強權的面貌。

　　至於為死者奏的聖樂，不論是納爾遜還是威靈頓的葬禮中都有韓德爾神劇《掃羅》（Saul）中的〈死亡進行曲〉（Dead March），不過這首曲子仍有基督教色彩。若想找到更適合這壯觀場面的樂曲，我想到可用華格納《諸神的黃昏》（Götterdämmerung）當中的〈齊格弗里德葬禮進行曲〉

圖89 ▶ 聖喬治與不列顛女神之黑漆像，位於水晶及銀製中心裝飾之兩側，1887年維多利亞女王登基50周年紀念日由三軍將領合贈。

（Dead March for Siegfried），這首曲子當中的哀戚帶有濃烈的蠻族及異教色彩。華格納本人也是另一個把黑穿得浮誇的藝術家，他愛穿黑色的絲料以及天鵝絨，再搭上一頂黑色天鵝絨的鴨舌帽。此建議若太過誇張，我仍認為十九世紀對黑的熱愛，可以在華格納的作品當中找到最適合的音樂，因為華格納的音樂往往是喪曲，但激起的不是憂鬱或哀傷，而是昇華。在《崔斯坦與伊索德》（Tristan）中，華格納替愛與死的親密結合譜寫音樂。十九世紀中，愛與死的結合是歌劇、戲劇、小說、繪畫不斷出現的主題。個人的情愛與生死往往與完成大我有關，比如米萊（John Everett Millais）的畫作往往讓我們忍不住覺得，畫中分離的愛侶有一人明天就會死去：在《雨格諾教徒，在聖巴托羅日拒絕戴上羅馬天主教徽章保護自己》（A Huguenot, on St Bartholomew's Day Refusing to Shield Himself from Danger by Wearing the Roman Catholic Badge）畫中可能死於聖巴托羅繆大屠殺；在《穿黑衣的布倫瑞克》（The Black Brunswicker）中則可能死於戰場。此主題並非新創，我們會想起羅密歐與茱麗葉，二人幾乎同時死去，為劍拔弩張的氏族換來和平，又或者是英國詩人拉芙蕾絲（Richard Lovelace）的句子：「我無法如此愛你，若我不更愛榮譽」。然而，到了十九世紀愛與死與榮耀的主題大為成長。為愛犧牲而不是為了愛上帝而犧牲（不過可能為了愛國而犧牲），這樣的想法深得十九世紀的心。我們可能會聯想到在許多不論是個人、家庭還是群像的畫像之中，還有在許多銀版攝影以及早期攝影作品之中，十九世紀都帶著這樣昂然的自持。男人（女人也不少）穿著黑衣，四周放著屬於他們的深色或暗色物品。這樣的姿態，這樣的黑，有部分和虔誠有關，但也往往和自豪、和權力有關，另外還要加上一種感覺：住在這所謂世界最輝煌的時代（其實主要是歐洲最輝煌的世代）有其代價。

第十章

我們的顏色？

　　如果真要用那些厲害的字眼來描述歷史，可以說十九世紀的高峰漸漸化為——或者該說點亮為——「美好年代」（belle époque）[21]。淺色的木製品出現，鍍金的灰泥牆捲土重來，女人的裙子和裙撐的顏色用苯胺染料染得鮮明強烈——萊姆黃、玫瑰紅、錦葵紫。就連第一代的福特T型車最初（1908-1914年）也是有紅有綠有藍有灰，一直要到1914年福特才說了一句名言：「什麼顏色都可以……只要是黑的就好。」而那段時期如蒸氣貨車、市內蒸氣軌道車等早已被人遺忘的交通工具，則可能有紅、有綠、有藍。建築的門面有可能像波浪般高高低低凹凹凸凸起起伏伏。高第（Antoni Gaudí）在巴塞隆納建的房子，正立面像平地裡冒出一棵長滿菇類的樹，頂上貼上彩虹的磁磚，一塊塊隆起如鱗片，長在騷動不安的龍身上。巴黎的地鐵則伸出纖細、鑄鐵製成的藤蔓。英倫海峽兩岸都進入新藝術（Art Nouveau）時代（在德國叫Jugendstil，在奧匈帝國叫Secession）。1890年代繪畫當中色彩濃烈，以塞尚、高更、梵谷畫中最為

21　譯註：「美好年代」在歐洲社會史中約指十九世紀末至第一次世界大戰爆發前，期間局勢相對穩定和平，科技長足發展，藝文及物質享受也漸趨成熟。

著名，緊接而來的，則是野獸派飽滿的各種紅與黃。最著名的野獸派畫家是馬蒂斯（Henri Matisse），他二十世紀初期的作品當中清楚可見現代主義已然降臨，伴隨而來的是它的自由、它的扁平，還有它的色彩。

隨著新世紀不斷進展，現代風格的明亮益發鮮明。先鋒建築師柯比意（Le Corbusier，本名Charles Édouard Jeanneret）愛用白。他年少雲遊四方之時，曾經更廣泛地歌頌過色彩：「顏色……存在的目的，是為了眼睛的愛撫，也為了將眼睛迷醉。」不過1920年代之間，他逐漸弄清了事物在他心中的輕重，於是力陳：「顏色只有一種，那就是白。」他說，白「能清潔，能滌淨，而且就是清潔與衛生……白是真實之眼。」他造訪美國時，看到典型的現代建築也就是摩天大樓如此暗沉，感到十分失望：帝國大廈的某些部分覆上一層黑色大理石，實在令人髮指。柯比意也不是第一個歌頌白的現代建築師。1901年，蘇格蘭建築師麥金托什（Charles Rennie Mackintosh）在一次競圖中設計了一棟「給藝術愛好者的房子」，平頂白牆，還有好大一塊空間沒有窗戶。整體而言，早期現代主義愛白，但也兼愛其他顏色，法國畫家萊熱（Fernand Léger）就認為單單只有白色「是個障礙、死胡同」。柯比意還說：「如果你想強調白的燦爛美妙，就得在四周用靈動的手法暗示顏色。」

見了十九、二十世紀之交有如此改變，有人可能會想起十七、十八世紀之間也發生過類似的變化：色調變淺了，往古典時期的白色和亮色靠攏，然後到了十八世紀末、十九世紀初色調又加深。看來，過去這些不同的時期似乎都照著一份色調的索引，以緩慢的週期循環，這當中的變化或多或少可以從服裝、繪畫、建築內外的外觀看出來。可以說，幾世紀以來的色調擺盪，波長大約是百年左右。這樣廣泛的調性變化，在我看來，首先在十五世紀變得明顯。當時衣著的色調變深，黑色變得日

漸流行，雖然這第一波深色浪潮聚集得很慢，可說要到十六世紀末才達到高點，以卡拉瓦喬的黑色藝術為代表。不過，這段時期的風格多元紛呈，一直要到十七世紀才有清晰可辨的調性趨勢。此後我們就能很一貫地指出十八世紀中葉的明亮色調，十九世紀中期的暗色調，二十世紀中的明色調，到了現在這個時代，調子又變深了。當然色調和顏色在各個時期、各個地方都有不同，不過還是可以看出調性的大趨勢。我在各章一直希望強調一點，影響社會視覺調性的因素多元而莫測，包含了國與國之間相對的國力消長、宗教啟示的改變，還有戰爭以及傳染病、科技改變、經濟盛衰，以及社會階級的發展或改革。不過，正因成因如此多元，加上彼此關聯複雜又不斷改變，所以前述這種鐘擺在明暗之間緩慢擺盪、如此貫徹一致的模式，更顯得難能可貴。

調性改變和何謂好壞之間的關係並不單純，這點更是明確。明色調或許有時有良善的一面，而暗色調則可能反映焦慮以及壓迫，但我們也可以說在十六世紀的西班牙以及十九世紀的英國，定下深色基調的那群人也感到十分幸福。另一方面，十四世紀中葉黑死病正猖獗之時，有三分之一的人口極端痛苦地死去，然而「文化」卻依舊看起來明亮鮮豔，服飾還採用間色（一面是綠色，一面是紅色）。

同樣到了一次世界大戰，還有之後的大流感期間，接著還有二次大戰，死亡率尤其是夭折率高得嚇人。然而，雖然一片哀戚的情緒對於服飾風格有些影響，整體的視覺調性卻仍舊明亮。而現在，深色調逐漸引領風潮，許多方面用黑的情況日益增長，我們也（很高興地）發現，這樣的改變不一定要和哪個驚天動地的大災難（比如過去常常擔心的核戰）有關。倒不是說一個時期看起來什麼樣子，和大規模的繁榮或焦慮、哀戚與死亡無關，而是說這些關聯的邏輯間接、複雜而且難以捉摸。看起

圖 90 ▶ 墨索里尼在羅馬演講，約 1932 年。

來，在這套邏輯之中，的確是有某種或多或少自行運作的視覺甚至美學
原則，而其根本價值可能很抽象，因此我們或許根本不該精準描繪這套
「原則」的特性。從整體視覺來說，明暗對我們幾乎一樣重要，而普遍
的風尚要往陰暗還是要往明亮吹，只是一種眾人的共同活動，二者的價
值可能不好不壞，或者旗鼓相當。文化生活顯然有普遍的改變，而它緩

慢、大幅的節奏或許反映了分裂的社會中，仍有一絲的整合。

再回來談二十世紀前半葉，如果視覺價值變得明亮，並不代表黑色已然消失。黑色反而變得集中，影響範圍變得狹窄，但居於中心位置。1915年，大大小小的畫布上一片明亮，但馬列維奇（Kazimir Malevich）卻畫下了《黑方塊》（*Black Square*）。你若去拜訪柯比意，會發現他穿著時髦的黑西裝。他的風格和理論一致。他認為黑色在服飾中的價值和白色在建築中的價值一樣：純淨、抗拒裝飾。他想像自己創造的廣大、白淨的空間裡頭，有纖細、清晰的黑色人影，而在他所繪製的「維特魯威人」（Vitruvian Man）當中，他將這個「完人」畫成黑色的剪影。

話雖如此，以一般的男士穿著而言，黑色還是穩定消退。格紋還有棕灰色軟呢大行其道，獵裝與草帽翩然降臨，此外還有帶花紋的無袖針織衫。到了1930年代，男人的時髦西裝可能是除了黑以外的任何顏色。1920年代時，極深的黑、棕、海軍藍等暗色系深受推崇，然而到了30、40年代，淺灰在商務還有社交場合都時髦。也有例外。黑和金融長久有淵源，加上錢畢竟是大事，又需要信任，因此倫敦金融城（the City）[22]裡清一色穿黑色外套、深色細條紋衣物，戴黑色圓頂硬禮帽，就這麼一直延續到二十世紀下半葉。過去黑也曾受各國法西斯運動歡迎：希姆萊（Heinrich Himmler）的納粹親衛隊（SS）穿黑，刻意營造出讓人心生畏懼的效果；英國法西斯主義者（British Union of Fascists）也穿黑，只是規模較小。在義大利，黑首先由一戰時的義勇軍（arditi）穿上，這是一群由菁英組成的突擊隊，鄧南遮（Gabriele D'Annunzio）也是其中成員。大戰

22　譯註：又稱為倫敦金融區，或音譯為西堤區，位於今天大倫敦地區的中心，也是整個倫敦的商業及金融中心。

後他們心中感到不平,於是開始親近法西斯運動,最後決定了墨索里尼的菁英親衛隊「火槍手」(Musketeers)、義大利整體法西斯運動還有墨索里尼本人的衣著風格,今天我們在他催促呼告、雄辯滔滔的演講照片中仍能看到(圖90,296頁)。

不過,在倫敦當地,隨著二戰過去,夜晚不用再停電摸黑,法西斯的黑也成為過去式。二十世紀中可說是十四世紀結束以來,黑第一次從男人的普遍日常衣著當中消失。但晚禮服可就不是如此。男人的黑衣在十九世紀初開始開疆闢土,首先就出現在晚禮服上。而當黑色離開時,最晚離開的也是晚禮服。其實,黑根本沒有離開,時髦的漆黑三件或兩件式無尾禮服(tuxedo),又稱晚宴服(dinner jacket)還是與我們同在,雖然不常穿,而且也只是理論上時尚,但它還是留存了下來。

晚宴服是一個歷史悠久的經典,值得再多著墨幾句。如果以十年為單位,參考時尚插畫的變化,就會發現晚宴服的風格變化極少。晚宴服首先出現於1890年代,採圓滑的曲線設計,彷彿全是用圓形的布料剪裁出來的。領子為披巾領,外套的前襟以滑順的弧度一路連到後擺。針對此種流線型的設計所做的改變,主要在於增加折角。幾乎就在同時,劍領出現,與披巾領一爭高下,這場良性競爭一直持續到今天。約1900年左右,外套的剪裁變得更為方正,不過仍採斜角而非直角。顯然,原先的整體樣式看來可能太過休閒或是女性化,需要一點方正的感覺。此後,晚宴服的基本型態還有黑白配色(包含一個黑領結)就一直保持下來。衣領的設計有所改變,**翻**領向外大**翻**,或者變成中間有個小凹口的魚嘴領,偶爾也有其他顏色造訪(時間不長)。材質也從過去沉重的羊毛變得輕盈。結果,1904年賣的晚宴服,以外套和褲子來說,看起來幾乎和今天賣的一模一樣。美國的全國鞋靴製造業者協會的會員,1906年

圖91 ▶ 全國鞋靴製造業者協會年度餐會,紐約,1906年。

在年度餐會上共聚一堂,他們的襯衫領子還有背心和今天的風格略有不同,不過那套黑西裝我們今天也可能穿(圖91)。

　　如此貫徹一致在時尚史上十分少見,不免讓人想問:晚宴服是不是某種終極服裝,已無他處可走。當然,從中可以看出黑色為最終定案,至今為止雖然有時晚宴服用的是午夜藍,那也是因為在電燈的燈光下,午夜藍黑得更好看。黑的相反是白,晚宴服也有白的,這裡倒不是說我們應該忘記白的重要性。若說黑是種終極色彩,那麼當歷史走到此時此刻,黑白配色就是終極的色彩對比。西洋棋或鋼琴鍵,又或者像這樣一本書的書頁,將來有可能會棄黑白而就紅綠嗎?

　　二十世紀後半(現在又進入二十一世紀)見證男士服裝重回黑的懷抱,不論是皮夾克還是最頂級的設計師款西裝都是如此。而晚宴服也仍

圖92 ▶ 佛雷・亞斯坦（Fred Astaire）與瓊・萊斯里（Joan Leslie）在《飛
　　　虎將軍》（*The Sky's the Limit*）中跳舞。

未走入歷史。1970、80年代時，晚宴服變得像是一本乏人閱讀的經典名
著，但現在又有需求。男人不論是士兵還是僕從，是參議員還是企業主
管，總是受到制服吸引，又或者是有必要穿制服，而晚宴服或許就是終
極的制服，所有的職位任務都被修剪掉了，但無關個人的時髦卻還保留
著。晚宴服過去常是富家子弟的制服，但因為詹姆士・龐德的關係，這

點（多少）有了改變。身為美國第一位黑人總統，歐巴馬可說是歷史轉變的化身，不過他也穿無尾禮服，還穿得很好看。但是，最經典的代表仍然是美國歌舞劇演員佛雷‧亞斯坦（Fred Astaire），他出現的年代是無尾禮服世紀的中期。他穿著燕尾服跳舞，舞姿一擺燕尾就隨之飛舞，不過他有時也穿無尾禮服跳（圖92）。他一身黑白裝束，一舉手一投足都清清楚楚，彷彿火柴人跳舞，看他身姿柔軟向前一躍，可見穿著無尾禮服不見得就要綁手綁腳。

不過，即便黑色重回男裝，也不能說黑色風尚就由男人引領。恰恰相反，男人的黑衣只不過是整體時尚脈動當中的男裝部門，若真要說潮流由誰引領，那也是女人的風尚。當黑色離開男裝之後，正是以女裝為落腳之處。

古時候，女人穿黑偶爾也為了時髦而非弔喪。有的羅馬雕像四肢以白色大理石製成，飛旋的長禮服卻是黑色，這裡的黑色大理石是否就代表穿的是黑衣，我們不得而知。而在十五世紀勃艮第朝中，黑色大行其道。婦女顯然不在服喪弔祭，卻也無論年齡都穿奢華的黑禮服。天鵝絨消失了，但相關的圖片在《時禱書》（Books of Hours）以及三聯畫的摺頁中流傳了下來。魯本斯於十七世紀初造訪義大利之時，曾替其中一位款待他的主人畫了畫像（見圖33），畫中主人帶著黑色的高帽。他還為此人的夫人維羅尼卡‧斯皮諾拉（Veronica Spinola Doria）也畫過像，畫中她身上穿著的束腰漆黑天鵝絨裙裝，占滿了畫面的三分之一，襯出她明亮、冷峻的年輕臉龐。

二十世紀，黑色緩緩從男裝撤出時，並未從女裝撤退，反而成為要角。巴黎時裝公司普禾美（Premet）1922年推出「一件簡單、男孩氣的小罩衫，配上白色的領口及袖口」，大為成功，1923年維奧奈特（Madeleine Vionnet）則設計了一款無袖黑裙，上頭有一隻以紅色勾勒出輪廓的黑龍。接著1926年時，香奈兒設計了一件輕巧的黑裙，全長的袖子卻搭上及膝的短裙，上頭沒有龍也沒有白領子，不過在袖口處有一道小小的鋸齒圖案（圖93）。這款黑裙款式之簡單，即便現在看來也令人吃驚，而其纖細的黑色袖身至今仍有影響──露出小腿但藏起前臂，香奈兒以此輕快扭轉了兩世紀來的潮流。

　　這款設計於1926年10月在《時尚》（Vogue）雜誌上以素描的形式公開，不過總共做了多少件、有多少人穿，則難以知道。此處照片中的裙子並非原作，而是1990年的復刻版，至今我仍沒有找到1920年代的成品或是穿著成品的照片。這點或許很奇怪，畢竟《時尚》雜誌當年稱其為「全世界都會穿的衣裳」。一個時尚潮流竟可能由「一件從來不存在的小黑裙」帶起，這個想法我也玩味過。不過，《時尚》雜誌說這件裙子由「薩克斯（Saks）進口」，那是一家位於第五大道的店家，所以它很可能的確做了出來，也有人買賣，但流行起來的速度比《時尚》雜誌原先預期得要慢多了。香奈兒其他的小黑衣都從1920年代流傳了下來，比如說紐約大都會藝術館的時尚典藏館（Fashion Institute）就有收藏，另外其他設計師也承襲了這樣的風格。之後的袖子有長有短或者根本消失，而裙子也高高低低，但輕盈、行動方便的黑裙子的概念，逐漸成為女性時尚的原型（儘管不是馬上）。

　　這世紀的頂尖設計師往往以擅長運用色彩著稱，但他們仍替黑保留了一席之地。據1938年《哈潑時尚》（Harper's Bazaar）雜誌所說，巴倫西

圖 93 ▶ 模特兒穿著香奈兒 1926 年設計的「小黑裙」的攝影作品，
1990 年。

亞加（Cristóbal Balenciaga）[23]的黑「像是一拳擊中你那般震撼」，而迪奧（Christian Dior）則說他能寫一整本書專門談黑。即便黑色風格曾經動搖，也很快於1970年代由聖羅蘭（Yves St Laurent）、1980年代由薇薇安·魏斯伍德（Vivienne Westwood）復興，後者由龐克的街頭黑中汲取靈感。這樣的風格還以悠久的日本黑傳統作為養分：川久保玲1983年曾表示說：「我致力於三種層次的黑。」而山本耀司則在推出晚禮服系列「Noir」時提到：「武士精神就是黑。」凡賽斯（Gianni Versace）那件大開衩、別上安全別針的連身裙粉墨登場的時機已經成熟，伊莉莎白·赫莉（Elizabeth Hurley）出席《妳是我今生的新娘》（*Four Weddings and a Funeral*）首映會時，穿的就是那件。

　　黑衣因為一出場就有強烈戲劇效果，也在表演藝術中大放異彩。埃迪·皮雅芙（Edith Piaf）和茱麗葉·葛瑞科（Juliette Greco）演唱時穿著黑衣，瑪莎·葛蘭姆（Martha Graham）則穿著貼身的黑裙跳舞。黑色也在電影中共同演出：瑪琳·黛德麗（Marlene Dietrich）在《上海特快車》（*Shanghai Express*,1932）中穿一件斗篷，上頭的羽毛尖銳如釘；麗塔·海華斯（Rita Hayworth）在《巧婦姬黛》（*Gilda*,1946）當中裙子上的衩一路開到大腿；還有愛娃·嘉德納（Ava Gardner）在同樣是1946年的《繡巾蒙面盜》（*The Killers*）當中則穿著一件引人目光的斜肩帶禮服。最為人所知的，則可能是奧黛莉·赫本（Audrey Hepburn）在《第凡內早餐》（*Breakfast at Tiffany's*,1961）開頭那幾幕當中的身影，她穿著由紀梵希（Hubert de Givenchy）設計的長裙，高領、纖細、露背，還配上同樣纖細的黑手套。在柯波帝（Truman Capote）的原著中篇小說當中，她所扮演的角色荷莉·

23 譯註：其創立的同名品牌譯為「巴黎世家」。

葛萊特利（Holly Golightly）穿的是「冷酷苗條的黑裙」，還配上黑色涼鞋，而赫本穿的則是原著的高度優雅版。1960年代流行白色還有「螢光色」，若說此時期黑的聲勢下滑，崔姬（Twiggy）仍替Biba展示了那件「深黑悲劇」迷你連身裙，英國名模珍・詩琳普頓（Jean Shrimpton）穿上黑衣還戴黑色高帽，而黛安娜・瑞格（Diana Rigg）在《復仇者》（The Avengers）電視劇當中穿著黑色連身皮衣把壞人踢飛。那段時期的經典代表是歐普藝術、幾何設計的黑白直筒連身裙，因為瑪莉・官（Mary Quant）、約翰・貝茨（John Bates）、安德烈・庫雷熱（André Courrèges）而廣為流行。

當黑走下伸展臺、走出銀幕、遠離麥克風，不論是派對裡還是大街上都有人穿黑，也有人穿著黑衣在櫃檯工作，或是向董事會報告。有極為體面的黑，也有休閒輕鬆的黑。尤其，還有專業人士的黑，穿在了女律師和女主管的，也正是在專業場域，過去遊人體面穿上的黑，現在改由女人穿。歷史上的起事者，又或者某些族群出發點輸人一截，但要闖出一條自己的路，那麼黑往往是他們的顏色。在「黑暗時期」，黑穿在教會人士身上，而此時教會的書記逐漸進入政府；黑穿在十六世紀的商人還有逐漸抬頭的猶太族群身上；黑還穿在十九世紀崛起的工程師以及工業家身上。而黑，有其吸引力，有其鑑別度，還有堅定的性格，若有哪個族群想要悄悄趕上揮霍無度的統治菁英，黑有其優勢。二十世紀，女人穿的黑不論是否引人注意，都是指標，代表獨立自主，代表重要性，還代表從男人的陰影中走出來。

1966年聖羅蘭推出了女用無尾禮服「煙裝」（Le Smoking），材質有天鵝絨也有羊毛，那是個關鍵時刻。早在30年代初期就有人往這個方向實驗：1930年瑪琳・黛德麗（Marlene Dietrich）就在史坦伯格（Joseph von Sternberg）的電影《摩洛哥》（Morocco）戴上高帽，穿上燕尾服與褲裝，

而到了1933年，紐約公司「祖克曼與克勞滋」（Zuckerman and Kraus）開始製造晚宴穿的女用無尾禮服。不過，褲裝對當時而言還是太大膽了，時髦晚裝打扮隨後又回到簡潔的連身窄裙，再配上量身裁縫的外套，就像是1936年愛爾莎・夏帕拉麗（Elsa Schiaparelli）的設計中看到的那樣。不過到了1966年8月，世界、女性運動還有男人都已經準備好了。煙裝翩然降臨，一開始引發軒然大波，但很快就大為成功而且生氣蓬勃。穿煙裝的時候，配上有荷葉邊或者單純只有皺褶袖口的白襯衫，要不要搭寬腰帶則可自行選擇。9月，較為低價、年輕的版本大為熱銷，到了12月《華盛頓郵報》（*Washington Post*）就在大標中宣告：「煙裝風靡巴黎」。其他設計師也跟進，1972年香奈兒生產了自家的煙裝，有一件白色的玻璃紗女式襯衫，還有黑色的亮片褲裝。

　　煙裝以及隨之而來的白天褲裝打扮，集大膽、賦權、魅力於一身。整體而言，女人的黑色時尚要比男人的流動性強，能夠輕鬆在權威、責任以及趣味之間跳轉。男人的機車夾克或許自成一格，但小黑裙卻沒有可以相對應的男裝。若說女人的黑色時尚有部分與賦權有關，另一個層面則是黑色和性之間的關聯不斷增加，西方文化尤然。過去，黑色穿著並不盡然關乎性感魅惑。中世紀晚期為愛憔悴的愛侶穿黑，是因為哀傷，而不是慾望。十六世紀女性，他們單薄的衣裳或「區域」是粉色或白色，而不是黑色。十八世紀的色情銅版畫的性交場景深富巧思，裡頭的人衣衫半解就已迫不及待，然而這些畫面的刺激來自於在裸露的臀部上方揮舞柳條，又或者是帶著教宗的冠冕服侍恩客，而不是因為擺弄任何黑色的飾品。同一個世紀，日本的情色版畫中有濃烈的黑，但畫中頭髮、腰帶、漆櫃的黑反映的是日本文化當中時髦的黑，本身並不帶情色意味。的確，嘉年華期間的黑用得十分曖昧，而十七世紀也有性感的黑色皮毛

面具。不過除此之外，要想看到帶有情色意涵的黑色衣裝發展，還得等到十九世紀，等到情色攝影中的模特兒穿上黑絲襪、黑馬甲還有黑頸圈（不過不是同時），除此之外一絲不掛。

討論色情的黑時，我要開始談男人加諸在女人身上的黑，而不是女人自己選擇穿著的黑。談到十九世紀，這麼時代以黑色商品和壓迫著稱，色情的黑會大為擴張其實也不奇怪。不過，雖然黑在十九世紀的黃色書刊中不可謂之少見，但也不能說常見。黑成為情「色」，是二十世紀的事情，不只是使用睫毛膏而已，還加上黑色內衣內褲，長手套、過膝靴以及超高細跟，然後十分平均地層層加深，邁向拜物的極端：以閃亮PVC材質製成的全臉面罩還有拘束衣。情色的黑和性愛當中愛好危險的那一面有關，也許最終還和夢境有關，夢見在交歡的熔爐裡徹底熔融，還參雜了對死的想望。而如果有人，尤其是男人，愛好女人穿上情色的黑，這很可能和男人傾向將女人妖魔化有關，當中混雜了恐懼和受到挑逗的誘惑。十九世紀的畫作中，蛇蠍美人（femme fatale）比妓女更常以黑色打扮出現。在比亞茲萊為雜誌《黃皮書》所繪製的封面中，那個一身黑衣、富有性感魅力卻對古書有興趣的女孩身上，也帶有一絲的危險黑色魔性。

在這樣魔性妖媚的「蛇蠍美人」背後，或許藏著舊時代著魔的女性的黑色形象：黑衣的女巫。其實，雖然女巫史可以一路追溯回十六世紀以前，女巫的黑衣卻沒有那麼早出現。先岔個題：女巫的黑貓可上追中世紀，而女巫的尖帽子則從十七世紀開始出現，當時不論男女都穿黑色的毛氈高帽。但是十九世紀前描繪女巫的圖片中，只有少數戴著尖頂黑帽，穿黑袍的更是極少，和他們尋歡交媾的魔鬼才從頭到腳都是黑的。女巫本人雖然騎著掃帚駕到，但往往是乾癟裸體的醜老太婆。他們也不

圖 94 ▶ 瑪格麗特・漢彌爾頓（Margaret Hamilton）在《綠野仙蹤》（*The Wizard of Oz*, 1939）當中扮演西方女巫。

會穿黑衣，穿了就成了寡婦，但當時的人認為女巫都是滿腹壞水的未婚老女人。十九世紀時，黑帽子成了固定穿著，但黑長袍沒有。1837年《印戈之比家傳故事集》（*The Ingoldsby Legends*）當中的〈女巫的嬉鬧〉（The Witches' Frolic）說從前從前有三個女巫：

每人頭上戴一個尖頂帽，

每人膝上坐一隻炭黑色貓；

每人有一件林肯綠呢衣──

依我看那景象令人害怕不已。

　　即便如此，旁邊由克魯克香克所繪製的插畫當中，只有部分女巫穿黑衣、戴尖頂帽，其他則圍著類似頭巾的衣物。他們的衣服由陳舊的花紋布料製成。

　　一身黑的女巫和情色黑一樣，都得等到二十世紀才會真正出現。啪的一聲，一陣煙霧中，她來了，穿著拖地的長袍。這是電影版《綠野仙蹤》（*The Wizard of Oz*,1939）（圖94）當中瑪格麗特‧漢彌爾頓（Margaret Hamilton）扮演的女巫。此處的劇照當中，她和她的黑影彷彿等同彼此──我們的影子就是我們的分身，藝術與電影中的分身往往是黑的，這是因為在想像之中，我們投下的影子就是具象化之後的黑暗面。然而她和她的影子都是這部片的產物，在鮑姆（L. Frank Baum）1900年的原著故事中，對她幾乎沒有描繪，只寫道她有隻法力無邊的眼睛。而在丹斯洛（W. W. Denslow）最原版的插畫中，她戴了一頂淺色的帽子，穿著淺色外套、為一圈環狀皺褶的拉夫領，下穿一條黑裙，裙上滿是青蛙和蛇。此後就出現了一幫縱橫各視覺影像領域、戴尖帽、穿黑衣的女巫，當中最迷人的則是墨菲（Jill Murphy）1974年之後出版的《淘氣小女巫》（*Worst Witch*）系列當中的插畫。這裡岔開來談女巫，如果感覺像是繞路，最終還是會繞回二十世紀。穿黑衣女巫是我們的女巫。我們認為令人難以招架的女性可能回穿黑衣，而黑衣女巫是這種認知的一個廣為流傳的版本。

　　女巫一身黑衣也可能魅力十足。剛才引用了巴勒姆（Richard

Barham）牧師的《印戈之比家傳故事集》，當中有兩個女巫是醜老太婆，可是第三個「年輕貌美，有雙會笑的眼睛，還有炭黑的頭髮。」在電影還有影集當中，女巫有可能醜怪，卻也可能富有性吸引力。妖魔化的刻板印象幾乎都不穩定。也別忘了，古時候黑和對女性的懼怕有關。古希臘的憤怒女神穿黑衣。古希臘羅馬還有北歐世界都有一身黑的夜之女神，還有北歐掌管死者的女神海拉（Hel），她的身體有一半白如死屍，有一般黑如死時的腐敗。

從小黑裙一路談過來，扯得很遠，不過黑裙本身也能清楚感受到黑暗的一面。香奈兒的對手夏帕瑞麗（Schiaparelli）讚美客戶喜好「嚴峻的套裝」。巴倫西亞加（Balenciaga）的黑是「沒有星星的夜」。山本耀司曾談論過他所用的黑還有近乎黑的靛青，說：「武士必須能把身體投入無之中，而無的顏色及意象就是黑。」荷蘭設計公司維特與羅夫（Viktor & Rolf）的設計師羅夫史諾倫（Rolf Snoeren）在公司2001年推出「黑洞」成衣系列時，說過：「我們的靈感來源是黑洞，黑洞吸收了所有的光與能量」。然而黑洞幽暗的脈動卻不是長黑裙或小黑裙的重點，這些裙子的黑有獨特的視覺價值：因為黑能夠強調線條。黑裙是穿給眼睛看的裙子。黑色皺綢或是絲質針織衣衫的材質，又或是細緻黑皮革上的雷射雕刻細節，或許都看不清楚，但是穿上一件黑色連身裙，身軀及四肢一動一靜都一覽無遺。現代伸展臺的產物雖然常被嘲笑，卻也可能近乎半個抽象藝術，同時又帶有劇場和舞蹈的特性，還有某種視覺詩的特質，相較之下陰暗面的特質僅是次要。

斯特恩（Bert Stern）替瑪莉蓮・夢露（Marilyn Monroe）拍的著名照片則安靜得多，相片中夢露若有所思，兩手撐在自己身上。相片柔和的黑帶出了一個沒有安全感的人，儘管她同時也是一代螢幕女神。

◈　❖　◈

　　二十世紀後半，不論高級時裝還是街頭打扮，黑色慢慢回到男男女女的身上，由黑裙領頭，但並非由它唱獨角戲。1960年代的搖滾樂手穿著有鉚釘的黑皮衣，摩斯族則穿體面的黑西裝。接下來數十年間，往頭上抹髮膠的龐克族往往一身漆黑；哥德風偏好吸血鬼打扮，除了一臉死白之外，其他都是黑的。這些風格當中，某些可能會讓人想起十八世紀對於化裝舞會的崇拜，舞會熱愛偽裝，以恐懼為樂。你可以說當時的魔鬼及屍體風格以及現在的吸血鬼、僵屍、拜物風格都是輕哥德風，都很膚淺。又或者你也可以說，他們逃離了社會的拘束衣，並以大膽的遊戲加強了性吸引力。「海洛因時尚」（heroin chic）的病態美也主打黑白。除了這幾類吸睛又帶有不祥色彩的風格，今天你可以到任何一個西方城市的街上數數有多少類型的黑上衣、黑褲子、黑色連帽圍巾為二十一世紀老老少少打造風格。我的孫女十歲，一身情緒搖滾的黑衣打扮。比較令人擔心的是，極右派及法西斯的黑也再度開始招展，有新納粹主義的黑衣黑旗、 字符號、鐵十字勳章，還有金色黎明黨（Golden Dawn）流線型類似 字的標誌以及黑T恤、皮衣及西裝。

　　這世界五彩繽紛，然而黑色仍帶著各類曖昧的變調而稱王，比如在大部分的商業設計領域便是如此。宜家（IKEA）除白色及紅色商品外，也推出黑色單人沙發、床、書桌還有浴室踏腳墊，已有二十多年歷史。有全黑的廚房，當中黑色的冷熱水龍頭、黑色高腳凳子、黑色的衣服掛勾一應俱全，客人每一樣都細細打量，他們時常穿戴黑色皮夾克、黑色棒球帽、黑靴子、帶著黑色皮包或錢包。網站上給單身男子終極住屋的裝潢建議可能會提到「家具全黑」、「一面牆全黑」以及「黑地板是相當不

錯的細節」。有「一張黑色大床……整座公寓顯得十分有男人味」，至於「要說什麼最適合單身男子的家，絕對是一張好看的皮質黑色大沙發。」高科技產品，從平面電視到筆記型電腦還有黑莓機，往往都是黑色。要混合碳黑（煤煙的某種型態）和融化的塑料很容易，因此黑色對製造商來說也比較實惠。這些設計商品中，黑不盡然和陰暗面有關，也不見得就暗指死亡、弔喪或者基督教會；黑反而成為時尚和風格的代表色，而且比以前更為全面。然而黑依舊嚴肅，黑告訴別人，我們既不是丑角，也不是無足輕重的人。然而黑仍仰賴對比，旁邊得有個或白或紅或任何色彩的物品相襯，不過黑仍占一席之地。

建築也是。二十世紀後半葉對於白的迷戀逐漸消退。柯比意要是看到當代的腎形建築上面一片片貼滿黑色玻璃，可能也會驚呼一聲。走進建築，門框和扶手也可能是染黑的鋁。我們這時代的建築若是黑的，那是刻意的設計，因為現在的合成黑色材質不是很耐風吹雨打（黑色大理石也是——黑色花崗岩倒是不錯）。黑色的當代建築也和黑色摩天高樓不同，善變而任性，無關死亡。1989年，法國設計師斯塔克（Philippe Starck）替日本朝日啤酒設計了一棟全黑的辦公室（圖95）。這棟辦公室就佇立在東京的河畔，看起來就像是一個漆上黑漆的巨大方形日本啤酒杯，四面向外突出，自下而上由窄而寬。頂上還有個荒謬的銅製品，形狀看來像根胡蘿蔔，或許是要代表啤酒泡沫被吹開的樣子。1999年丹麥皇家圖書館有部分遷館至哥本哈根的黑鑽大樓（Black Diamond Building），由SHL建築事務所（Schmidt Hammer Lassen）設計，沒有上個例子那麼無厘頭（圖96）。這棟建築和斯塔克的一樣，都坐落在水邊，因此雖然實際上有千鈞重，彷彿是金字塔底端最重的那部分，看起來卻像是漂在或飄在水上。這樣巨大卻簡單無比的龐然大物，一面像是要塞

圖 95 ▶ 斯塔克（Philippe
　　　　Starck），朝日啤酒大
　　　　樓，東京，1989年。

圖 96 ▶ SHL 建築事務所
　　　　（Schmidt Hammer
　　　　Lassen），哥本哈根皇
　　　　家圖書館（The Royal
　　　　Library），1999年。

的城牆，另一面像是高聳的懸崖，讓人忍不住想起古代的建築。同時，這兩個素色、傾斜的矩形表面鋪有黑色大理石，彷彿仿馬列維奇的藝術作品，或可說是平面抽象藝術，只不過這些黑色的圖形看來像是巨大而漆黑的結晶，故而以「黑鑽」為名。整體而言，它看來既像是未來銀行大戰中的暗堡，也像古文明金字神塔的下半部──希羅多德曾說，那也可能是黑的。兩顆晶體之間有個泛著光的空間，白色室內區域的空橋還有閒適的人們隱約可見，這個空間也能反射光，與水面相呼應。

　　黑色既然在設計領域如此受歡迎，在視覺藝術捲土重來倒也不太奇怪。即便是現代主義最大張旗鼓的期間，黑也並未消失。1915年，馬列維奇畫了他那幅《黑方塊》，第一次展出時和俄羅斯掛聖像的作法一樣，掛在房間上方一角。由於複製品很容易就能看到，此處我就不再放圖。不過，我想讓大家看看他的另一幅作品，他筆下的黑色矩形同樣仍是一股無可替代的視覺力量（圖97，316頁）。「顏色」一詞，用於淺色的白背景時、用於素色、十分靠近我們目光的藍色三角形時（雖然人家常說藍色有後退的效果），還有用於謎樣、既不透明又高深莫測的黑色長方形時，似乎有著不同意義。幾個簡單的幾何圖形之間，似乎有種親密又緊張的關係。或許有人會想起黑與藍在西方意象中的角色息息相關，二者都和靈性有關，因此從中世紀以來聖母總是有時穿黑衣，有時穿藍衣。

　　色彩大師馬蒂斯筆下對於黑色運用豐富，且顯然能挑逗感官，即便是製作油氈版畫描繪一籃秋海棠時也不例外（圖98，317頁）。而畢卡索在繪製巨作《格爾尼卡》（*Guernica*）之時，也改用黑白二色。此畫是個超

現實的惡夢，彷彿某個人晚上打開地窖的燈，發現裡頭正在鬥牛，還有匹身軀扭曲的馬被刺穿，狀甚可怖。不過一切都已退到了極為扁平的幾何圖像背後，幾處帶有紋理的區域讓人想起新聞紙，彷彿藝術家選擇藉由模仿新聞照片（我們用於表達感官刺激的語言）說：「別管顏色了──這裡發生了可怕的事。」

不過，早期現代主義藝術家筆下的黑仍只偶爾出現。到了二十世紀中葉可就不同。1949年，紐曼（Barnett Newman）畫了大型抽象畫《亞伯拉罕》（*Abraham*），後來他稱此畫為史上「第一幅全黑之畫作」。其實《亞伯拉罕》並非全黑，因為畫中由上而下貫穿畫面的黑色條紋兩側為黑混綠色的長條。畫布很窄，高6呎10吋（約2公尺），只比高個子的男人再高一些。畫面深暗而肅穆，某些藝評家認為可能反映了畫家對他父親亞伯拉罕的哀痛之情，大蕭條時他父親一貧如洗，於此畫創作前兩年過世。紐曼本人則談到「第一幅黑色畫作那悲劇性的坦白」，並感覺自己已抵達某個危險甚至令人害怕的極限：

> 我呢，當時十分恐懼接下來要發生的事──我從來沒有在黑上畫過黑……我呢，終於把它畫黑。那個時候幾乎，我不知道，說它暴力也不對。

這種恐懼和敬畏的結合，在古代，和最崇高的事物有關。

他曾說：「這當中的恐懼太過強烈。」或許正因如此，紐曼再也沒有畫過任何全黑（或近乎全黑）的畫作。正因認為《亞伯拉罕》是藝術的終極時刻，紐曼晚年滿腦子都想著要宣稱《亞伯拉罕》是「史上第一也是至今唯一的黑色畫作」。後來他才知道俄國藝術家羅欽可（Aleksandr Rodchenko）早在1918年就畫了幾幅《黑上黑》（*Black on Black*），心裡十

圖97 ▶ 馬列維奇,《至上主義繪畫:黑矩形,藍三角形》(Kazimir Malevich,*Suprematist Painting: Black Rectangle, Blue Triangle*),1915年,畫布、油彩。

分介意,後來決定羅欽可畫中的暗色調其實是棕色。

　　《亞伯拉罕》並未維持「唯一」黑色畫作的地位。1951年,羅森伯格(Rauschenberg)創作出一幅無題抽象畫,一般稱為「有光澤的黑色畫作」(Glossy Black Painting)。顯然紐曼並未將此太放在心上,而羅森伯格也沒有繼續與黑為伍。不過,1950年代初期,萊茵哈特(Ad Reinhardt)開始創作黑色畫作時,紐曼大為震怒,還打算告他剽竊。萊茵哈特在紐曼

圖98 ▶ 馬蒂斯，《一籃海棠I》(*Basket of Begonias I*)，1938年，油氈版畫。

第一次辦畫展的時候，在貝蒂·帕森斯畫廊（Betty Parsons Gallery）替他掛過畫，所以他的確知道紐曼的作品。紐曼提出的批評有兩個層面，他指控萊茵哈特衍生和稀釋，說他創作出來的黑算不上黑：「用黑色顏料畫出來的黑，跟用帶粉、帶藍最後變灰的『黑』並不一樣。」

萊茵哈特的黑色畫作的確仰賴最細微的視振覺（visual vibration），人因此能從黑中看出偏其他顏色的黑，在光幾乎為零的程度下，發現幾乎看不到的矩形與殘留的色彩。萊茵哈特喜歡引用日本藝術家葛飾北齋的話，他曾說：「有一種黑是舊的黑，一種是新鮮的黑……太陽底下的黑跟陰影當中的黑。」萊茵哈特其實創造出了比紐曼更暗的黑，這麼說是因為他花了很大工夫除去所用的顏料的光澤。他用了大量稀釋劑稀釋油彩，然後一層又一層地塗在平放於桌上的畫布上。如此畫出的畫作表面

完全啞光，也極為脆弱。萊茵哈特稱自己的黑色畫作「無用、無法賣……無可解釋」的圖像，不過他也說那是「終極的畫作」，「無時無刻無變無化……除了藝術一無所知。」同時，他一直以人類當比例尺，他曾說自己後期的方形黑色畫作應該要「5英尺寬，5英尺高，一個男人高，伸出兩臂寬。」他有興趣的是基督教和禪宗的密契主義，以及藉由減及無達到超脫境界。他那些無光的畫作中並無憤怒，有的或許是視覺的涅槃。

二十世紀中葉黑再次征服畫布，這件事也不僅僅發生在紐約。自1940年代以降，巴黎的蘇拉吉（Pierre Soulages）就幾乎很少用其他色彩（他最早幾幅作品用的是深色核桃木木器漆）。他筆下寬而黑的線條有推進攻擊的力道，結構有一種堅定昂然的姿態。他自己則區分「三種黑」：襯出明亮區域的「黑色背景」；圍繞小塊濃烈色彩四周、加以襯托的黑；還有「肌理黑」，顏料的表面受到能量效果的干擾。也難怪塞內加爾詩人桑戈爾會在蘇拉吉的作品中找到某種白的黑人氣質，也歡迎蘇拉吉將黑人氣質與「現代性」結合。1974年桑戈爾在塞內加爾首都達卡舉辦了蘇拉吉作品大展。現代主義的黑以及非洲之間的關聯，在1970年代紐約馬哲威爾的網版印刷系列《非洲組曲》（*Africa Suite*）當中又再次出現。畫中的黑色造型（比蘇拉吉的更彎曲恣意）看來是遭到禁錮的視覺能量清楚獲得釋放。他的《武士》（*Samurai*）系列也（大部分）是這樣，彷彿他藝術的靈感來源是他在自己極富衝擊的創意以及古老大陸的脈動間，所見（或所尋）的關聯。（圖99，302頁）他筆下的造型會跳躍、會移動，彷彿充滿生命，儘管武士也同時閃爍著危險的氣息，以及日本漢字的剛正堅毅。

再回到蘇拉吉，60、70年代漆黑吞沒了他更多的畫布，到了1979年，他採取了一種風格，稱為《黑色之外》（*Outernoir*）。他的畫布現在變得一片黑，上頭淡淡的線條可以看出顏料被梳過的地方。然而，

《黑色之外》其實追隨了別的藝術家的創新想法。1960年代，史帖拉（Frank Stella）開始了他一系列的《黑色繪畫》，畫布未畫的區域成為細細的條紋，隔開一道道橫或直或斜的黑色油漆。1970年代中期有個較不知名的畫家得葛泰克斯（Jean Degottex）也運用過類似的技巧。他的黑色長條以壓克力顏料而非油漆畫成，當中以細緻的手法玩弄了顏料的飽和，和史帖拉剛硬的線條相比，或許更適合凝視久望。

　　這些作法近乎於真正全黑的繪畫，順著這條路，我們或許終於來到了藝術可能走的最後一步。二、三千年來一直有人在黑色畫板上作畫，在羅馬大宅中，往往用來當成一小群人像或是植物的背景。到了文藝復興時期，達文西也在一名沉靜的年輕女子，也就是《救世主》的背後襯上一片漆黑。從他的時代還有卡拉瓦喬以及林布蘭的時代開始，漆黑有時占據了畫作大部分的空間。隨著時間過去，全黑的區域會不斷推進成為畫作本身，或許也是無法避免的事情。

　　像這樣的事件，可能宣告一個藝術新時代的到來。它所提出的問題卻沒有答案，這是因為不同藝術家的「黑色畫作」其實都是不同的答案。不過，最為重大的事件或許發生在1960年代中期，羅斯科正要為德州休士頓的教堂準備當中的畫布，他決定要完全傾注於黑、深棕以及深黑紫（圖100，321頁）。雖然不是清一色的黑，但世人都稱這系列為他的「黑色畫作」。而效果，用艾爾金斯（James Elkins）的話來說：「這些畫就像陷阱，遠遠看來無害……然而若站得離羅斯科的畫太近，一不小心可能就到畫裡頭去了。」艾爾金斯還記得羅斯科早年那些明亮的、畫在畫布上的畫「向前一掃、一彎將你包圍，把你呼吸的氣息填滿顏色。」然而艾爾金斯認為，前述的「黑色」畫作效果則較為負面。去教堂的第一天晚上，他寫道：

要將這麼多的暗（牆上滿滿都是）盡收眼裡實在困難，羅斯科這場遊戲玩的是一整個世界毫無特性的黑，要奉陪太過累人，他早已放棄。這感覺有些危險，彷彿是拿溺水當兒戲。

圖99 ▶ 馬哲威爾，《武士4號》（Robert Motherwell, *Samurai No. 4*），
　　　1974年，畫板、壓克力顏料。

二十世紀的黑色畫作上，或許掛了一個黑色的問號。這些畫作和某個菁英族群關聯太過緊密，而且極度仰賴觀者費盡千辛萬苦解讀畫中意涵，因此早就與我們漸行漸遠。教堂中的畫作也並非全出自羅斯科手筆。當時，他的第二任婚姻很快以失敗收場，他滿懷憂鬱、一身重病、心力交瘁，由助理在他的指導下創作出作品，用他的話來說還是「你連看都不想看的東西」。根據艾爾金斯的記載，他在教堂中並沒有哭，但很多來人都哭了，本來他也以為自己會哭的──當時他正在寫《繪畫與眼淚》（Painting and Tears）這本書。

從許多人的心得當中的確浮現了一件事：教堂裡的畫作的確是黑的，不只是大規模使用暗色顏料的黑，還指畫中涵蓋的陰鬱經驗──心碎、絕望、悲慘、不毛。羅斯科曾說他的作品探討了「基本的人類情緒……悲劇、狂喜、宿命等等」儘管這樣的語言其實來自紐約畫派最

圖 100 ▶ 德州休士頓羅斯科教堂（Rothko Chapel），1955-56 年。

喜愛的說法，上承格林伯格（Clement Greenberg）對於完全平面的圖面（picture plane）的歌頌，再到萊茵哈特以及史帖拉對於自己作品應「只代表藝術」的明顯關懷。

雖然羅斯科打算將教堂設計為羅馬天主教堂，然而世人討論時卻很少將其視為用於宗教沉思的地方，當中的畫作也沒有呈現出對於宗教的肯定，反而像是記錄了遺棄。要想治療，唯有靠靈性，只不過治療的希望已經死絕。艾爾金斯說這些畫作「令人窒息」。這座聖堂代表失落的信仰、失落的愛、失落的力量，還代表失去生命及其色彩的最後一個階段，或許休士頓真正的傑作就在於教堂整體，在於探索剝奪時的誠實坦白。教堂並不只是一張長椅，讓人能坐在上頭沉浸在禪宗般的靜謐之中，又或者哭一會兒心理舒服一些。這是一幢逃不出去的屋子，在這裡人不得不承認荒蕪，從這個角度來說，這裡是朝聖之旅中的一站。羅斯科就死於這一站，不過我們不一定要死在此處。

羅斯科的憂鬱還有其他著名的黑色畫家的失望當中有個元素：他們感覺自己將藝術領到了一個最終的高處。然而，藝術卻沒有停留。相反的，1960年代，後浪即已打來。抽象畫的平面被平如廣告看板的畫作取代：巨大的康寶濃湯罐頭，一排排的可口可樂瓶子。普普藝術（Pop art）已經到來。安迪・沃荷（Andy Warhol）對於超市的現代性既嘲弄又欣賞，還用網版印刷將一元美鈔重複印刷為一整面灰綠色的牆。安迪・沃荷曾說（或據傳曾說）：「黑是我最喜歡的顏色，白也是我最喜歡的顏色。」此話說得頗具他的任性本色。他喜歡穿黑衣，把頭髮染成白色，而在他較

晚期的《災難》（*Diaster*）系列網版畫中，他對於黑的運用可與強烈的明暗法相比。撞得面目全非的車，從黑白照片取材後大量複製，橫跨一片或綠、或粉、或橘的背景。

不過普普藝術並不以黑色為主。李奇登斯坦（Roy Lichtenstein）運用剛硬的漫畫色彩，而英國的布雷克（Peter Blake）則懷念舊時遊樂園的海報，喜歡海報俗豔的顏色因英格蘭的日曬雨淋而褪色的效果。接著，1960年代末期，歐普藝術（Op art）來了。黑是黑，但和同等分量的白攜手合作。瑞雷（Bridget Riley）、瓦沙雷利（Victor Vasarely）、阿納斯基威治（Richard Anuszkiewicz）的畫作當中，黑白棋盤格可能向透過水面看見一般彎彎曲曲令人暈眩，又或者以人字紋螺旋對比旋轉。歐普藝術再次確定黑白結合之美不死。這倒也不是說，歐普藝術只限黑白，瑞雷就曾給她傾斜的方塊鋪上一層不同橘色、藍色、綠色的美麗彩衣。

黑在這個世紀最主要的運用必然是攝影，這是種生於單色的藝術形式，有好幾十年根本無法使用色彩。儘管1935、36年柯達以及Agfa就開始宣傳彩色底片，但是沖洗十分複雜，因此一直到1960年代之前黑白仍是主流。歷史上的幾大攝影師都以單色作品而為人所知：阿傑（Eugène Atget）、布列松（Henri Cartier-Bresson）、埃文斯（Walker Evans）、亞當斯（Ansel Adams）。我們往往發現他們的色調經過處理，好將漆黑運用得強烈。亞當斯會將藍天拍成黑色。在《新墨西哥州赫南德斯的月出》（*Moonrise, Hernandez, New Mexico*）當中，照片有一半以上的空間都是一片扎扎實實的黑（圖101，324頁）。那片天空不可能漆黑一片，但我們卻將此處的黑解讀為一片澄澈無比、無垠無涯的夜之空間。襯著這片黑，我們欣賞遠方被風吹動的雲朵的白，鋪展如絲。靠近前景之處，小小的十字架襯著植被的黑而閃耀，在小鎮的後方有一道道黑色的石楠荒

原和森林。這張照片有種「抽象」之美，將尋常百姓家與天地不仁那清冷、浩瀚的美並列。

　　彩色攝影問世已經好長一段時間，黑白攝影仍保有一席之地。近來利用閃光燈搭配黑白攝影，將現實化為超現實從此有了新的方法。朗基（Mårten Lange）2009年的攝影集《反常》（*Anomalies*）當中，閃光燈的強烈對比讓外面的天空漆黑如星際太空（圖102，325頁）。不過，若談到彩色時代攝影師的黑，我最喜歡以傑出希臘攝影師喬治歐（Aris Georgiou）的一張照片作為例子。我家牆上就有這張照片，攝影師親手洗了一張放大版的給我，提名為《蒙彼利埃，1976》（*Montpellier, 1976*）（圖103，326頁）。照片中的建築十分古怪，牆面傾斜得十分奇怪，旁邊還有一扇矮

圖101 ▶ 亞當斯，《新墨西哥州赫南德斯的月出》（Ansel Adams, *Moonrise, Hernandez, New Mexico*），1941年，攝影。

門，配上頂部一排狹窄、邊緣帶有圓齒的窗，也是十分奇怪，讓我覺得十分有意思。這張照片同時有兩股力量拉扯著我，一個上樓，走向消逝於光中的窗；一個下樓，走向未關上的門，半開半掩，門外是一方明亮的天地。什麼人屬於這裡？我被這扇門吸引，就像看到一本半開半闔的書，而走向樓梯的感覺就像開始閱讀故事。這可能是用黑白膠捲所拍攝的靜物攝影，因為明暗法一下就告訴我們：這是「敘事」。在我眼中，這幅照片因為當中的光線還有陰暗封閉的黑而暗藏玄機。

在彩色與黑白之間，到底獲得了什麼，又失去了什麼，這可是大哉

圖 102 ▶ 朗基的攝影集《反常》（Mårten Lange, *Anomalies*）中的作品，2009 年。

圖 103 ▶ 喬治歐，《蒙彼利埃，1976》（Aris Georgiou,*Montpellier, 1976*），攝影。

問。巴斯德就批評當代文化，總迫不及待相信一張黑白的照片要比彩色有更多意涵。在他出版的小書《恐色症》（*Chromophobia*,2001）當中，貝確勒（David Batchelor）追溯人類與色彩的愛恨情仇，一路回溯至聖經時代。「好色」因為和感官享樂、腥紅的罪惡、美學的非道德主義還有同性戀有關，因此一直受到譴責。藝術家瑞雷曾經寫過一篇動人的文章，

談西方油畫當中達致的美，油畫因為顏料的透明性質而使千顏萬色能在繁美的色彩和弦中彼此搭配。討論當中瑞雷區分了兩種黑：一種是明暗法的黑，卡拉瓦喬和追隨者利用筆下陰影中的黑來降低色彩明度或抵消色彩；另一種則是善用色彩的魯本斯、委拉斯奎茲、德拉克拉瓦的黑，他們的黑就是一個顏色，和畫中的各種紅、藍、金色相互唱和。

問題仍未解決：黑白與彩色影像之間最基本的差異是什麼？梅普爾索普（Robert Mapplethorpe）近來有個展覽展出巨幅、戲劇化的蘭花攝影，花體旁和花體內部都有許多光潤的黑，我曾在彩色版以及黑白版的照片之間以及走動。兩種模式之間的差異從某項方面來說十分極端，因此我感覺要比較二者，很難清楚對焦。若非說不可，我可能會說黑白影像似乎是要告訴我什麼事情，而彩色則用來欣賞。或許當中的差異我說得並不正確，但仍好奇這樣的差異是否可能和視覺發展的方式有關。

人的眼睛能看到黑白，牽涉到視網膜的「錐」細胞以及「桿」細胞。之前也提過，兩種形式的細胞在看到光及白時都會放出帶電的訊號，看到黑及暗時也會。以訊號表示有光，這點沒有問題，畢竟光讓我們知道自己身處世界的何處。可是為何也要點出暗和黑？演化初期，生物似乎也得知道哪裡有暗處，暗處可能是安全之所在，也可能藏有獵食者。能看到色調和安危很有關聯，直至今日，在漆黑的夜晚或是在看恐怖片的時候仍有影響（恐怖片會使用誇大的明暗對比）。或許因為上述特性推波助瀾，看到單色時便讓人聯想到陳述與故事，想到希望與恐懼。薩奈爾（Wilhelm Sasnal）是個年輕當代藝術家，畫布主要以黑（及白）為主，他曾說：「思考要用什麼方式來說故事、建構敘事的時候，就用黑色。」

視覺發展早期，辨色能力很有限。大部分的哺乳類動物，自古至今，都只看見過兩種顏色：黃與紫。狗兒眼中的世界就由暖黃冷紫構成。我

們的視覺能看到三色，於是眼裡就有了彩虹：腥紅、燦金、土耳其綠、海軍藍這樣的視覺分別於美洲及歐亞大陸的人類祖先猿猴身上逐漸演化，似乎是因為這樣，我們的祖先才能夠在綠葉當中，看到果實成熟轉黃、轉紅。此後人類的色彩感知能力逐漸變得十分細膩，一看到漂亮的裙子或是提香的油畫就會立刻使用。然而，我們仍以「美味」來形容顏色，顏色給人的愉悅之感正如味覺的美妙。我們或許會說，顏色滋養的是靈魂而非口腹。然而顏色仍負責滋養，而黑白則負責意涵。

這裡說得當然比較簡化。顏色也可能有意義，而黑白也可能美麗，不過彩色和單色視覺的重點仍有不同。我之所以動念讀起這本書，或許是因為人類的構通媒介以黑白為主，也因為白紙（或是牛皮紙或莎草紙）黑字歷史悠久。然而另一方面，那段歷史可能——必定——受到了單色視覺特性的影響。新聞照片傳遞訊息的功能十分重要，也因此會有強烈的明暗對比，而我們的彩色視覺則等著翻到時尚版和體育版。

再回頭談瑞雷的文章，或許有人會說實際上黑色不只兩種，而應該有三種：有一種黑是濃烈的顏色，和其他色彩共舞；有一種黑是陰影，會抑制色彩；還有一種黑是語義的色彩，是輪廓的顏色，是字母與文字的顏色，是區分也是連結的顏色。在彩色分版印刷當中，黑色的版稱為「定位」（key）套版。

單色與多色影像的問題在電影當中又再次出現。1958年《伊凡四世》（*Ivan the Terrible*）第二部到最後一盤膠捲時，愛森斯坦（Sergei Eisenstein）導演冷不防一下子跳到彩色底片，自此片以後，彩色與黑白賽璐珞片交錯使用的情形多次出現。二者之間的轉換往往看來簡單而任意，比如「現在」用彩色拍攝，而「過去」則是黑白。然而某些電影人在運用這樣的轉換手法時，卻十分細膩，令人印象深刻。

塔爾科夫斯基的《鄉愁》（Andrei Tarkovsky, *Nostalgia*, 1983）最後以兩個長鏡頭結尾。第一個鏡頭中，有個自我放逐義大利多年的俄國人要去向一位前不久過世的朋友致意。他去了朋友生前喜歡的浴場，決定要點著蠟燭，從放乾水的水池的一頭走到另一頭。場景是柔和的棕灰色，燭光搖曳著明亮的純黃。鏡頭緩緩接近男人，蠟燭兩次熄滅他也兩次折返，同時觀眾、攝影機、主角三者間也建立起某種密不可分的關係。最後蠟燭放在了石頭上，這時我們聽到一陣輕呼，看到鏡頭切換，一個旁觀的人急忙跑了過去。我們心裡納悶，主角暈倒了嗎——還是死了？

　　接著黑白畫面中，我們看到同一個男人坐在池畔，旁邊還趴著一條德國牧羊犬。隨著鏡頭漸漸拉遠，我們看到一人一狗在水中的倒影，接著看到他們身後的俄式別墅（dacha）襯著一片黑幽幽的林地。此時，看著水中反映出陰影籠罩的高聳煙囪，我們覺得十分困惑，鏡頭繼續向後，才發現原來那是荒廢的教堂尖塔映在水中的倒影。這座教堂位於義大利，之前我們曾在片中拜訪過，然而現在這片荒涼的景色中還包含了主角、他的狗、池子、屋子以及林地，這顯然是不可能的事情。鏡頭嘎然而止，天上下起雪來，我們看到雪落在屋頂還有山丘上。雪停了一會兒，又下了起來，配樂則一直放著口哨聲、狗叫聲、女人的歌聲，種種聲響遙遠而靜謐。電影結束了，結束於一個慢慢揭開的譬喻——譬喻什麼？譬喻一個失落但有人記得的世界獲得祝聖，譬喻包含（或不包含）同樣也失落的信仰的死亡及生命……。

　　你會問，色彩或沒有色彩有何差別？若是第一個鏡頭是黑白，第二個是彩色，這樣的改變會有顯著影響嗎？蠟燭那個鏡頭逐漸增強的懸疑氣氛不會因為以黑白拍攝而減弱，不過燭光的黃那一絲色彩確實彌足珍貴。不過，如果蠟燭是黑白，待轉到教堂那片天地時變為彩色，或許會

顯得柔情鄉愁過於滿溢，可是這個場景主要想指涉的，分明是在死亡的陰影中，渴求失去的事物。這個問題不好回答，但是我們或許可以說，《鄉愁》結尾由彩色轉往黑白，當中男人的毛衣、窗子、樹幹還有葉子都以黑來強調，而這絲毫無損其藝術性，或隱含的意涵，也無損其美，和瑞雷與貝確勒畫中的弦外之音恰恰相反。

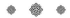

　　黑在美學的領域，仍維持了嚴肅的性質。然而，黑卻失去了和宗教信仰之間的關聯，也和從某方面來說超自然的邪惡失去關聯。或許有人會問，魔王的黑到哪裡去了？巫術和邪惡的魔法的黑又去了哪裡？答案或許是到小說裡去了，這裡指的是非寫實的小說。十九世紀，不斷將虛構事件描繪得歷歷在目成為慣例，從此具有威脅性、戲劇性的黑在通俗奇幻文學中大行其道。在愛倫坡1830末期、40年代的短篇小說中，「黑」這個字帶有刺激性，作家若打算賦予筆下的水死亡的特質時尤其如此。史蒂文生的《金銀島》（Robert Stevenson, *Treasure Island*, 1881-83）當中，神祕的水手黑狗還有瞎子皮尤來到黑崗灣，送來一張代表受死的「黑券」，劇情正式展開。在《化身博士》（*Strange Case of Dr Jekyll and Mr Hyde*, 1886）當中，這個字的使用比較自由，也偏向譬喻。書中劇情開展於「黑漆漆的冬日早晨」，當時傑柯博士正「在黑幽幽的痛苦」中工作，而在他變身時，傑柯／海德的臉「突然變黑，五官似乎融化變樣」。史杜克的《德古拉》（Bram Stoker, *Dracula*, 1897）當中，德古拉伯爵首次現身時「從頭到腳一身黑衣，身上一絲色彩也沒有」。
　　二十世紀托爾金的《魔戒》（J.R.R. Tolkien, *The Lord of the*

Rings,1954-55)當中，對於黑的運用十分突出。中土的壞人似乎多穿黑衣，以顯示他們是壞人。黑騎士一路尾隨哈比人，要不就是罩著連帽黑斗篷居高臨下。他們算是某種活死人，彼此之間說「黑語」，語言裡有許多「k」，還有粗硬的「g」、「zgh」等噪音，聽起來就像是得了鼻黏膜炎，十分令人不快。他們來自邪惡之地「魔多」（Mordor），魔多有一扇黑門，軍隊則穿黑色鎧甲。在托爾金發明的語言中，「魔多」就是「黑土」的意思。這個詞若放在羅馬語系也會有同樣的意思，對應到「moor」（摩爾人）、「blackamoor」（黑摩爾人）還有「Mauretania」（茅利塔尼亞），還讓人想起拉丁文中的「mors」（死亡）以及「mordere」（咬、傷害、刺），也呼應「murder」（謀殺）一詞。原始的陰暗勢力魔苟斯（Morgoth）穿著黑盔甲，還帶著巨大、素色、黑沉的盾牌。魔多的黑魔王（Dark Lord）索倫別號「黑手」（Black Hand），外型醜惡可怖，據我們在愛隆會議（Council of Elrond）所聞，他「黝黑卻如火般燃燒」。我常好奇，電影公司只給他一隻火光熊熊的眼睛，其中一個原因是否因為他在托爾金原著中的黑皮膚很可能會引起種族問題（在電影的奇幻世界當中，魔王有很多戒指卻沒有手指可戴，這點倒是沒人煩惱）。

我若聽起來像是在嘲弄這部作品，得說聲抱歉，其實1950年代中期我十二歲那年，發現這部作品就被它迷住了 這部作品很可能也增添了我對於黑的興趣，而我也注意到，無數的衍生作品中都使用了托爾金式奇幻邪惡的黑。從托爾金還可看出，我們這時代新型的、令人害怕的黑其實根植於魔王、地獄與惡魔的「真正」的黑。這麼說是因為托爾金是個中世紀學家，中學、大學都讀希臘文和拉丁文。他筆下的魔多惡土一片晦暗漆黑，火光處處，鐵門和鐵塔矗立，形象的來源既有中世紀基督教的地獄，那住滿怪獸與黑惡魔、烈焰熊熊的黑色景象，也有古典時

期的冥府，同樣也有黑色與紅色的火焰，還有數條火河，以及巨大的鐵門鐵塔，再加上幽冥之王「黑者」黑帝斯或普魯多，他坐在寶座上，由頭罩斗篷的死神隨侍在旁。這幅景象中有一不同之處，黑帝斯身旁有青春永駐、貌美不凋的新娘王后、春神珀耳塞福涅，然而她卻不可能在基督教的地獄中存活，也不應在中土尋找她的身影。索倫和黑帝斯不同，也和撒旦不同，他無家室也無性別。

雖說托爾金之後，邪惡的黑也再三出現在唐納森（Stephen Donaldson）等人以散文寫作的奇幻小說中，但最明顯的還是電影：在現實世界中黑很時尚，於是這下正邪兩派都穿黑。暴君魔王很可能會穿黑衣，但是許多反抗他的年輕人也穿黑。又或者在《駭客任務》（The Matrix）這樣的高科技奇幻作品中，不懷好意的程式活生生出現時可能戴著黑眼鏡、穿黑色商務西裝，而年輕的反叛人物則穿著閃亮及踝的黑大衣（裡頭穿著黑色或黑紫色的服裝）。基努李維（Keanu Reeves）扮演的「尼歐」生活在超級電腦的軟體之內，有時他看來就像是穿著黑色法衣、扣子全部扣上的年輕耶穌會教士，只不過能像超人般飛行，一身黑卻又像蝙蝠俠。

蝙蝠俠在1939年推出漫畫之後經歷多次化身，是終極的黑衣超級英雄。他最早那身緊身衣是灰色的，配上一件藍色連帽斗篷、四角褲還有靴子，但從一開始，在視覺效果強烈的第一幅漫畫中，他面具的前半部往往就塗上深黑色，斗篷上鋸齒狀的摺子也是黑的。蝙蝠俠的道具中，黑的往往比藍的多，且自1990年以來，不論在漫畫書還是電影中，他的斗篷、帽兜、面具一向是黑色，四角褲、靴子和一身深碳黑的盔甲也幾乎難以區分。從最早期的描繪開始，他的外表就帶點惡魔的邪氣，近期更是有增無減。蝙蝠面具有一雙狹長的眼睛，鼻子尖尖，還有一對像角

一般的尖耳朵。黑斗篷鋪天蓋地展開，就像魔鬼那翼手龍般的翅膀。蝙蝠俠之所以讓人熱血沸騰，特殊之處在於他看似魔王，卻替天行道，而他私底下竟是有良知的百萬富豪。他忠心耿耿的管家阿福穿的是傭人的黑白服裝，而他的對頭之一企鵝人則屬於壞心的百萬富翁之流，帶著一頂高禮帽（漫畫和電影裡都是），穿著黑色燕尾服。蝙蝠俠是帶面具的十字軍，就像是荒野獨行俠（Lone Ranger），甚至更像蒙面俠蘇洛（Zorro）（俠蘇洛也穿黑衣），但又比二者更接近超自然的世界以及華爾街。他的黑關乎善，但又同時和百萬富翁手中數的黑心錢有關。他的頭號女性敵人是隻貓——黑貓。

從蝙蝠俠身上可見，當惡魔的黑從真實的恐懼走進了奇幻的世界，有可能再進一步轉換，穿到了令人同情的角色的身上，比如某些描述徬徨困惑的奇幻文類，我們可能會站在某個或好幾個年輕吸血鬼、女巫、狼人或者魔鬼的那一方。這些族群現在被人視為受盡不公的異族，像哥德愛好者那樣偏好白臉以及黑色行頭，行頭彷彿PVC製成，會反射光芒。另一方面活死人殭屍則穿著亂七八糟的舊衣服，不過因為殭屍不怎麼洗衣服，所以衣服看來可能也是深色近黑。在這些文類當中，恐懼與時尚交會，用拜物的黑還有黑色合成布料來玩一場半禁忌的遊戲。

還有其他面向。拍攝年輕吸血鬼的電影歷久不衰，代表這類電影很可能是社會長期隱憂的奇幻變體。這裡的憂患可說是吸毒，因為吸血鬼就是終極的成癮人格，受物質定義，而且情感有缺陷。嗜血成癮的年輕人穿著時髦的、死一般黑的裝束，既讓自己依賴物質的半條命顯得光鮮亮麗，卻又同時將其妖魔化。狼人還有殭屍也可看作是「變異狀態」版的人類。但藥物只是一部分，吸血鬼和殭屍的共同之處在於二者都死了，只是方式不同。換言之，奇幻的黑、邪惡的黑也和黑色自古以來就是死

亡的顏色有關。這是一塊有利可圖的生產領域，當中或許有非常精明的焦慮管理，將對死亡的恐懼、著迷及情色化在年輕人的大眾娛樂中與其他的刺激合為一體。

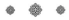

人可能會做出或受盡最慘的慘事，而黑和這樣的慘事之間一項讓人感覺有深厚關聯，至於把對黑的奇想以及邪惡拉上關係，則是這關聯比較沒那麼沉重的一面。黑死病之所以以黑命名，不只是因為它會造成四肢末端壞死，還因為（當時的人認為）它是史上最惡的惡症。另一個沒那麼沉重的用法，則是將「黑」用於金融危機爆發的日子，比如：「黑色星期一」或者「黑色星期三」。不過，「黑」這個字尤其用於動機邪惡的事件。面對種族屠殺，碰見心狠手辣的殺戮或傷害，我們自然而然就會找出「黑」這個顏色詞，因為眼前所見的邪惡十分極端，就像日月無光，彷彿原諒在此也會成為一種罪過。在這樣的情境下使用「黑」純屬譬喻，只不過光和暗的意象與我們對於善與惡的認知交纏了這麼久，現在有人用「黑」來指壞心的時候，感覺就彷彿是文法中「惡」的最高級（「比較黑」和「最黑」的語氣並沒有比較強烈）。

要決定人類哪種行為最黑並不是件開心的差事，最終我們大部分人想到的難免是（也還好是）距離自己很遙遠的事，是新聞影片上看到的事，是從報導裡聽來的事。我想到黑白照片中，無數的、蒼白的、裸體的、瘦得令人不忍卒睹的屍體交疊堆在納粹集中營用來掩埋的大坑中；還有一張照片，一名獅子山女孩舉起綁著緞帶的殘肢，她的雙手被「戰士」基於種族政治的理由砍掉；還有韋斯特（Fred West）在自家地下室裡

凌虐年輕女孩，而女孩個個心知肚明，最後他會把她們都殺了。在英國，大家可能會想起沼澤謀殺案（Moors Murders）[24]，但每個國家（若回首歷史）都有黑之行徑如蒼蠅盤旋飛舞。以「黑」形容暴行或許是陳腔濫調，但「陳腔濫調」之所以陳年反覆，卻也不是毫無理由。有些「陳腔濫調」歷久不衰有其道理，用黑來表示罪大惡極就是一個例子。

然後還有黑色的邪惡還有單獨一條附加條款，有時以「黑色幽默」的方式出現。黑色幽默有時惹人憎惡，但有時將事物並列的方式又教人驚嘆。叫好又叫座的電影《製片人》（ *The Producers*,1968）當中上演了一齣假的音樂劇《希特勒的春天》（*Springtime for Hitler*），電影的導演布魯克斯（Mel Brooks）曾諷刺地說：「希特勒對許多猶太人來說是壞事——對我本人卻是好事。」這是我個人所知最極端的黑色幽默。當然只有猶太裔的導演可以這麼說，不過大家也都能看出這話說得有多過分。這話不可提不可說，幾乎已到達崇高莊嚴的境界。其實它並沒有貶低刻意種族屠殺的醜惡，但確實翻了個心智及語言的觔斗，結合了不協調的意外快感與駭人的事物。

當人類遇上最壞的事情，久而久之會找出一套作法，這套作法很可能讓人吃驚，且竟然還很俏皮，甚至可以撫慰人心。黑死病就成了一首童謠：

玫瑰玫瑰一圈圈，
花草裝在袋裡面。
哈啾！哈啾！

24　譯註：1963-65 年間，伊恩·布萊迪（Ian Brady）與邁拉·欣德利（Myra Hindley）聯手殺害了五名 10-17 歲的孩童，並將屍骨埋在沼澤之中，故稱為「沼澤謀殺案」。

我們四腳朝天。

　一圈圈的玫瑰指的是身上起的環狀小疹子，是瘟疫的症狀之一，而花草指的是當時人用來防疫的芳香藥草。也就是說，有無數的人身上長出壞疽、淋巴腺囊腫化膿死去，狀甚悽慘，而孩子則手牽著手圍成圈圈跳舞，大家跌在一起哈哈笑成一團。

　在更廣泛的文學領域，黑色明顯也有一席之地。若要從非洲、非裔美國或歐洲小說、詩歌、戲劇、歌曲的角度談黑色書寫，以本書的篇幅無法全面含括、妥善討論，此外強調純粹黑人文化的時代也早已過去。阿切貝（Chinua Achebe）曾在評論康拉德作品時說「黑人是否有人性遭到懷疑」，然而現在不論是阿切貝、莫里森（Toni Morrison）還是其他人的評論文章及散文小說當中，都再次處理了不公（無視）的問題，所以沒法再說「黑人是否有人性遭到懷疑」。

　整體而言，小說當中（與種族無關的）黑色事物潮流以魯西迪《午夜之子》（Salman Rushdie, *Midnight's Children*）當中的「午夜祕密俱樂部」為超現實的代表。俱樂部一片黑，地板鋪上「華麗的黑地毯，午夜黑，黑如謊言，烏鴉黑，憤怒黑」，而女侍應生都是盲人，因為這個俱樂部存在的目的，就是讓孟買的政商名流來此尋社會所不允許的歡。印度總統英迪拉‧甘地（Indira Gandhi）黑髮中有一叢白髮有如「臭鼬斑紋」十分著名，在小說的另一個段落中，她的髮色差異又加上了萬聖節黑與綠的超現實主義。小說只稱她為「寡婦」，但所指何人一望而明：「牆是綠的，

天空是黑的⋯⋯寡婦是綠的，但她的頭髮是黑的⋯⋯頭髮左邊是綠的，右邊是黑的⋯⋯寡婦的手臂長如死亡，手上的皮膚是綠的⋯⋯指甲是黑的⋯⋯看孩子們奔跑⋯⋯孩子是綠的，他們的血是黑的。」

貝克特（Samuel Beckett）的《非我》（Not I）演出時，劇場中舉目所見一片黑，唯一的例外是聚光燈打亮的一張滔滔不絕的嘴。為了達到這樣的效果，潔西卡・坦迪（Jessica Tandy）和比莉・懷特勞（Billie Whitelaw）必須分別於1972年的紐約以及1973年的倫敦被固定在定位，穿得一身黑，頭罩黑色斗篷，只露出一張嘴巴。她忙不迭叨叨絮絮幾乎有如五旬節派（Pentecostalism）[25]布道，看來就像是孤寂獨處一世後突然出言抗議。這期間，光一直打在她的嘴上。因為她再三否認說的是自己，所以這番話很難說是抒發。1961年，惹內（Jean Genet）早期劇作《屏風》（Les Paravents）當中有一個角色叫「嘴」，演出時這個角色罩上一身黑衣黑帽兜，只看得到一張嘴。

詩歌當中則有休斯的詩集《烏鴉》（Ted Hughes, Crow, 1972）。當中的第一首詩〈兩個傳奇〉（Two Legends）共24行，有一半用「黑」字開頭。心、肝、肺、血、腸還有神經都是黑的，構成一顆「黑之卵」，從中孵出一隻烏鴉，「一道黑虹／彎在虛空之上⋯⋯但卻飛翔。」詩集中的主角烏鴉是吃死屍的小嘴烏鴉「嘻嘻向黑而笑」，還是滿肚子壞水的妖精，還是個男人「在靜室⋯⋯抽菸⋯⋯在暮色的窗子以及火的灰燼之間。」這些詩寫作的時間是在修斯的妻子希薇亞・普拉絲（Sylvia Plath）以及情人艾西亞・威比勒（Assia Wevill）分別於1963和1969年自殺之後，不論這些

25　譯註：五旬節派是二十世紀興起的基督教派，主要特色「說方言」，指能滔滔不絕發出清楚，類似話語的聲音，但沒有人能解其義。

事情彼此之間的關聯為何，詩中顯然都帶有痛苦、陰暗經驗的重擔。詩中有暴力與痛苦，還有再三提及的黑，不過主角烏鴉本身的黑確實活生生的，而非死物。烏鴉可能「黑於／任何的盲」（〈鴉色〉（Crowcolour）），但自然中的黑之美卻與其相伴（「黑是水獺濕濕的頭，抬起」）。烏鴉也是悲劇英雄式的傻瓜：他曾經是白的，但他嫌太陽太白，於是決定飛而攻之。太陽卻依然放出光芒，而他則被燒得焦黑鎩羽而歸。雖然如此，他還是宣稱：「在彼高處……黑是白而白是黑的地方，我贏了」（〈鴉落〉〔Crow's Fall〕）。詩中描述烏鴉「揮舞著他自己的黑旗」（〈史上最黑的鴉〉〔Crow Blacker than Ever〕），但他也是失去孩子的父親：當他走進自然的「不省人事」之中，從他耳中長出了一棵橡樹，而他的「黑孩子」在樹的高枝上蹲踞成一排，直到最後——

他們飛走了。

烏鴉，
再也沒動過。

<div align="right">〈魔幻的危險〉（Magical Dangers）</div>

烏鴉的黑以苦痛製成，但也炙熱、不斷跳動，是位於存在之內的黑——是不斷持續的原則，無法減損，在面對無可遁逃之事物時自有一番堅定不移。《烏鴉》剛問世時因為過於極端而受到批評。如此極端，在休斯晚期較為田園詩風的作品中已不復見。但現在回頭來看，這或許是詩歌最接近生命中（還有死亡中）最黑的事物的一次，而且這樣的事物雖然黑，卻仍是生命。

在我們文化中的黑之外，還有宇宙的黑，太空中的黑。我們的天空的確充滿星星，但如果能夠去到銀河的邊界，就能看到平日夜空所看不到的景象：真正的虛空、眾星皆無、終極的黑暗，只偶爾有其他的銀河系點綴，讓景色顯得更為深沉。我不知道，這樣的虛空是否能讓靈魂凍結。或許宇宙也會終結於黑色虛空，既凍且寒，無處不在。但這並不是我們關心的問題，而且並非一定會如此。我們也不懂為什麼從空無之中，不論是發生了一場像巨大煙火一樣的大爆炸還是經由其他方式，竟能產生任何事物，更別說能產生宇宙。我們周圍全是不確定性，就連空無是否真的全空，抑或包藏了看不見的物質，也不確定。這裡所說的物質就是所謂的「暗物質」，數量可能大得難以想像。在我們的銀河系中似乎有這樣一種地方，許多星球的物質向內塌陷，內爆為奇點（singularity），此處的引力太過巨大，就連光也無法遁逃。「黑洞」，我們如是說，只不過那卻是空的相反。

在我們四周是如此龐大的空，但或許也有如此龐大的能量，規模難以想像。知道這件事或許並未影響我們的穿著時尚，不過我們對黑的喜好，或許仍和死亡的終局有關，也和茫茫宇宙中全無良善力量來幫助我們有關。

未來死亡是否會和現在以及過去一樣重要，我們不得而知。我們現在住在一個多彩的世界，有亮粉，有萊姆綠、有鮮豔的藍，人類從來沒有看過像現在這麼多的顏色，然而這個世界用的最多的顏色卻是黑。

最後，我要說黑色畫作的時代絲毫也沒有結束。晚近的後現代繪畫往往五彩繽紛，色彩之多，讓人以為或許藝術早已背棄了黑。然而，2006年梅格基金會（Foundation Maeght）在巴黎辦了個展覽叫「黑是種顏

圖 104 ▶ 派瑞，《現代性誘惑不了我》（Peter Peri,*Modernity will not seduce me*），畫布、噴漆、麥克筆。

色」（Le Noir est une couleur），接著慕尼黑的藝術之家博物館（Haus der Kunst）2007年也舉辦了展覽「黑畫」（Black Paintings）。同樣在2007年倫敦的白立方畫廊（White Cube Gallery）舉辦展覽「暗物質」（Dark Matter）。2008年，德國漢諾瓦的凱斯特納協會展覽館（Kestner Gesellschaft）則舉辦了展覽「回歸黑」（Back to Black）。此後還有其他針對黑舉辦的展覽。這些展覽展出的藝術家作品，有馬蒂斯、波納爾（Pierre Bonnard）、布拉克、雷諾瓦的作品，也有萊茵哈特、羅斯科、羅森伯格、史帖拉的作品，還有一批國際世代的藝術家，積極要用黑來創作。

最後這批人中，維那（Ned Vena）喜畫平行的細線，最接近史帖拉，只不過他是在膠片模板上用噴製橡膠來創作。布基諾斯基（Rafa Bujnowski）則打破了矩形畫布的規律，畫出五、六、七邊形的畫作。從正面看來，這些畫看起來就像黑色的3D固體。塞茲（Emanuel Seitz）繪製的抽象畫，背景一片漆黑，當中繪有深紫羅蘭、深土耳其綠、深海藍的形狀。他所說的語言也和他的色彩一樣活潑：

> 暗空早已在黑色的天際上方絢爛……〔雙目〕在深深的黑中徜徉……想像力衝破幽暗。

新一批黑上黑的畫作中，我發現派瑞（Peter Peri）的作品有一種獨特能觸動我心的氣質（圖104）。他的黑上有細如髮絲的銀色縱橫，當中能微微看到顏色（粉色、黃色、綠色、藍色），在細線所劃出的黑色空間之間還玩弄了對比的材質，於是觀者無法確定究竟是細線劃過了黑色的

圖105 ▶ 曼恩，《卸下》（Victor Man, *The Deposition*），2008年，亞麻布、油彩。

空間，還是黑色的固體在我們面前飄浮。他那幅《現代性誘惑不了我》（*Modernity will not seduce me*）就像埃舍爾畫作的平面版，當中看似方正的圖形，若是稍微傾斜一點，看起來就像以不可能的方式交疊。眼睛可能會被這畫的黑色迷宮給迷住，困在其中。在漢諾瓦「回歸黑」的展覽專輯當中，他引用十八世紀愛爾蘭哲學家伯克（Edmund Burke）1757年的著作《崇高與美之源起》（*Philosophical Enquiry into the Origin of Our Ideas of the Sublime and Beautifu*）：

> 黑體……不過是許多空置的空間……眼睛見了這樣的空間……突然就放鬆下來，因為從中出現的搖動的湧泉而恢復。

因為黑豐饒多產。從暗之中有物泉湧。

黑的故事離結束還很早。但我必須就此停筆，既然已經來到當代的作法，我應該要寫兩個而非一個結尾。和所有的黑一樣陰暗的是曼恩（Victor Man）的畫作，從灰漸漸加深到黑（圖105，341頁）。此畫看起來很像是透過毛玻璃看到的黑白照片，只能依稀看出似乎有一家人聚在候診室裡。這可能是個失能的家庭，家人肢體動作有交疊之處，但彼此分立。眾人聚在一個箱子旁，箱子放在一臺手推車上，看起來不可謂不像棺材，在箱子上方的陰影中還盤旋了蛇狀的物體，令人費解。曼恩引用了詩人策蘭（Paul Celan）的話：「破曉的黑牛奶我們晚上喝」，不過這幅畫讓我想起的文字卻是亨利・詹姆斯的《金缽記》（Henry James, *Golden Bowl*）書末王子所說的話：「人心之中，親愛的，萬事俱糟。」倒不是說這幅畫包含了「萬事」，但它籠罩在一股死亡以及慘事的感覺之中，而標題《卸下》（*Deposition*）[26] 也隱含宗教之義。

另一個收尾的方法雖然黑，但卻快樂，我想到的是羅格斯基

圖106 ▶ 羅格斯基,《無題2004》,取自《一起》系列,2004年,畫布、油彩。

（Zbigniew Rogalski）的一幅畫。他這人說話有點像是密碼,他說:「黑色顏料是描述本質最具體的方法。就像書上的印刷,最好是黑的。」在他的《一起》（Together）系列當中,有一幅畫名為《無題2004》（Untitled 2004）（圖106）。此畫大多是一片扎扎實實的黑,襯著黑色有幾處明亮的地方,能看出是一對年輕男女騎著摩托自行車離我們而去。女孩伸出一隻手,手上抓著一大張白紙裁出的形狀,代表車子的廢氣,紙形蜿蜒向下一路連到排氣管。這團剪出的雲朵,卡通般泡泡形狀有種喜感,十分無厘頭。也巧妙呈現一對年輕男女一起穿過世界、空間、宇宙的漆黑一片向前行。

26 譯註:「deposition」有卸下聖體（將耶穌之屍體自十字架上卸下）之義。

後記

棋盤、死亡、白

　　黑白搭配不論是在衣服、磁磚、書本、棋盤上的棋子都有很好的視覺效果，原因可能是呈現了同一段寬波段的光最高和最低強度的對比。明亮的我們稱之為白，這是我們對於光譜顏色總和的稱呼；黯淡的我們稱為灰，或木炭色，或黑。這樣既親密又對比的關係，或許也可以解釋為何暗與亮、黑與白能夠如此輕易地交換位置。

　　舉死亡為例，有時會聽到人家說，在西方黑代表死亡，在東方白代表死亡。確實，西方幾世紀以來的喪服都是黑的，甚至是非常沉鬱的黑，然而自印度以東，喪服經常是白色，而且不論東西，若穿在女人身上，與哀痛弔念的關聯都更為強烈。倫敦的年輕女子若要穿全黑的連身裙參加婚禮，可能會感到遲疑；德里的年輕女子穿白色紗麗，同樣也是如此（不過後來寶萊塢遇上好萊塢，使得西方的白給人浪漫的聯想，那又是後話）。非洲也是，白色有死亡的味道。我有位研究非洲的朋友洽巴教授（Patrick Chabal）告訴我，他曾請他的非洲學生說說，如果某天早上醒來發現自己變成白人，他們的感覺如何。學生大多說會覺得天崩地裂，因為白色屬於死亡。

　　不過，顏色的價值沒那麼簡單，前述這類例子顯示在西方、南方和

東方，死可能既是黑也是白，事實也確實如此。在非洲弔喪可能有黑有白，還可能塗上黑色的灰燼。古代的中國和日本，進攻的戰士若高舉黑旗，代表此戰必得殺個你死我活。至於西方，雖然喪服一般是黑的，但是喪親的孩童還有年輕未婚女子服喪期間往往穿白色，法國的王后也是。

在西方，黑色的死亡還帶有許多的白。屍衣或裹屍布是白的（多半為棉質），或許正因如此，想像中的鬼多是白色。還有，喪禮上來奔喪的人雖穿黑衣，主持儀式的神職人員卻會穿一件白色法衣。尤其死，若以形象化的方式出現，多半被想成白的，因為在人的想像裡它是副骷髏。布勒哲爾《死神的勝利》畫中以強烈的黑為中心，但也有許多鮮明的白：白色的死屍、白色的屍衣、一群白骨，當中有個死神還騎在一匹「蒼白」的瘦馬上，在畫中就是白色（見圖31，112頁）。

事實上，今天我們繪製死神的畫像，想像死神是個居高臨下的黑色連帽斗篷，裡頭有時空無一物。這跟黑女巫一樣，是二十世紀最受歡迎的形象。過去也有罩著兜帽的死神，狄更斯《小氣財神》（*A Christmas Carol*, 1843）中的史古基遇到死神時，死神的形象是「肅穆的幽靈，蒙著頭披著袍子……裹著最深的黑衣。」雖然更早一點的時期也能找到戴著兜帽的黑死神，最主要的形象仍然是赤裸快活的骷髏，比如無數的「死神之舞」雕版畫中的死神就是一例。若不完全是骷髏，死神的形象也仍然如杜勒雕版畫中描繪的那樣，年邁蒼白、瘦骨嶙峋。或者，死神的披風也可能是淺色而非深色。在德國藝術家雷特爾（Alfred Rethel）1848年的《死神之舞》系列當中，死神是個骷髏，穿著連帽披風又或者是朝聖者的袍子，但他的披風色調卻很淺，而且絕對不是一片漆黑。哥雅1808-14年《戰禍》（*Disasters of War*）系列當中有幅蝕刻畫，畫中可見死神應是從頭罩著白色的袍子，在瑟縮成一團的士兵上方若隱若現。

若說是二十世紀的作法改變，給了罩著黑帽的幽靈一席之地，這或許是因為在拍電影的時候，把演員罩上一身黑要比讓一堆白骨動起來容易。這黑色的死神在伍迪・艾倫（Woody Allen）的電影中也軋上一角。不過，若說道罩著黑帽兜的死神，最具代表性的出現在柏格曼（Ingmar Bergman's）《第七封印》（*The Seventh Seal*, 1957）當中，在那身黑披風內，死神有張死白的臉，充頭如骷髏，不過倒也像領頭跳舞的死神那樣，有種陰森的詼諧。這樣的死神裝束或許是神父所穿黑袍最終妖魔化的形式，後來在新教徒的藝術及文學當中變得凶邪。這種將教會服裝「死亡化」的形式在奇幻文學及電影當中變得具有代表性，於是托爾金筆下的黑騎士看起來既像死神又像黑衣的隱修士，而電影《星際大戰》（*Star Wars*）系列當中的邪惡帝王看起來並不偉岸霸氣，反倒也像個黑衣的隱修士，或是死神，受損的肌膚是白的，凝結著腐敗。他的同黨天行者達斯・維達（Darth Vader）也是個死神，從名字當中就可窺得一二，不過概念倒是比較原創，用毒氣面罩、骷髏面具、普魯士釘盔、高科技控制面板以及上了黑漆的古老盔甲，共同創造出凶惡的效果。

　　從上述對比中可以推導出一件事：同一文化中，可能有一個不同的顏色在各種不同類型的藝術中擔任要角。我們可以在文學中找到白色的死亡。D.H.勞倫斯《戀愛中的女人》（D. H. Lawrence, *Women in Love*）中傑拉德在白靄靄的山峰與冰川間死於一片雪白之中，而維梅爾在《白鯨記》（Herman Melville, *Moby-Dick*）中，有一整個章節都在寫白色可能有的夢魘般、致人於死的力量（第42章）。他談到「滑行的白色鬼魅」，指的不是白鯨，而是白鯊。即便如此，雖然我不能量化，但我很確定文學中，用黑表示死亡的情形要比白多得多。先前曾提過，十八世紀墓園派詩歌當中經常使用黑，就是一個例子。愛倫坡作品中的黑水是死亡的液體型態，

〈仙女島〉（The Island of the Fay）當中仙女將死未死之際，小說中不斷告訴我們她的影子「從她身上落下，被幽暗之水吞沒，讓它的黑變得更加漆黑。」托馬斯・曼的《魔山》（Thomas Mann, *The Magic Mountain*, 1924）中，主人翁卡斯托普讚嘆軍隊之際，以一種存在主義式的口吻談到了死亡：

> 我覺得世界，還有生命一般而言，都是為了讓我們所有人有合適的場合穿上黑衣……以及讓我們彼此交往變得壓抑、帶有儀式性，時時惦記著死亡。

另一方面，視覺藝術中，死亡以及死亡的配件往往都用屍布以及發白的骨頭那種不帶光澤但卻刺眼的白來描繪，而剛死的人本身也經常以白色呈現。描繪墓園的畫中，白色石灰石的墳墓在柏木底下發出微光。

整部《第七封印》中，死神和騎士都在下一盤棋，騎士由形容憔悴但相對較年輕的麥斯・馮・西度（Max von Sydow）扮演。如果比較不同文化，會發現各種制度可能有時選擇棋盤的這一邊，有時選擇另外一邊。從羅馬到德魯伊人的林地，古代的祭司主要穿白衣，今天摩門教的長老在神廟當中也這麼打扮，巴西各地康東布雷教（Condomblé）的祭司也是如此。另一方面，什葉派伊斯蘭教徒還有猶太教徒最近數百年來衣著中大量使用黑色，佛教的某些宗派也是（比如日本），而不穿傳統的藏紅色、紅色。基督教中除廣泛使用黑之外，也經常使用白來互補，比如白法衣等神職人員服裝，還有唱詩班團員穿的袍子等配件。

在歷史上以及今天很多例子當中，都讓耶穌穿著一身白衣，人間的主教也經常如此（有時穿在代表治理的紅法衣底下），據說天國那些長著翅膀的也這麼打扮。

回到人間，黑與白一直都是掌權社會階級的顏色，比如俄國的貴

族「白軍」(Whites)[27]，他們則稱沙皇為「白沙皇」(White Tsar)。第二章談古典時期的黑，比較了古羅馬時期元老院的紫以及帝王紫還有後世歐洲貴族黑和王家黑個別的角色。不過，若談到統治階級的衣著，同樣也可以比較歐洲十九世紀的黑（由最好的黑羊毛紡成上等黑呢，再製成精緻的男用雙排鈕長禮服）以及羅馬貴族身上以細緻的白羊毛的寬外袍托加。的確，雖然羅馬人不論男女都穿白色，但在十九世紀，尤其在西歐，女人往往穿白色，而男人則常穿黑色。可是男女服色也可能顛倒，沙烏地阿拉伯的男女就採用相反的顏色：男人穿白，女人穿黑。十九世紀殖民時期的男人兩種顏色都用，富有的美國及歐洲男子在家鄉穿黑衣，到了炎熱的領土改穿白衣。於是，白成為了熱帶的黑。近幾百年，在已開發城市中代表專業的顏色為黑，但在實驗室、醫院還有廚房當中，卻是代表衛生以及健康的白。舞台上憂傷的丑角穿白色，憂鬱的哈姆雷特穿黑色。同是政治極右派，新納粹分子以黑為代表色，三K黨則選擇了白色。比較玩世不恭的例子則是十九世紀歐洲的「紈褲子弟」，他們穿黑衣。這個顏色至今依舊時尚，但自古至今也一直有穿白衣的紈褲子弟。小說家暨諷刺作家沃爾夫(Tom Wolfe)出現在公眾場合時總穿兩件或三件式的西裝，有時打白色有時配黑色領帶，耀眼中又帶有一絲難以捉摸、時髦的諷刺。而在當代的巴西，馬蘭多(malandro，小混混之義)大搖大擺走在後街小巷，穿著白西裝、白襯衫，頭戴白色紳士帽，通常配一條紅領帶，有時襯衫上有紅白條紋。

　　例子還有很多，在在顯示文化訂定價值、傳遞價值時，其實暨毫無

27　譯註：二十世紀初，布爾什維克紅軍在俄羅斯境內建立蘇俄政權，反對紅軍、支持沙皇的保皇黨、地主以及資產階級則成立白軍與之對抗。

章法又從一而終。從一而終的一面，包含如果有人想要用顏色表達意義，黑白對比就很常見，比如有的投票系統會用黑白計數工具。但我得就此打住，不能再暗指黑白可以單純互換著用。二者的用途和意義或有重疊之處，但相關聯的事物仍圍繞著相反的中心打轉。因此，我們可能會說致命的白，卻不會說白色的絕望，而且雖然有時新娘和新郎都穿黑色，我們卻也不會想要說「婚禮黑」。貝多因人在沙漠裡穿黑衣，但婚禮時穿白衣。英國人從 T.E. 勞倫斯《阿拉伯的勞倫斯》(T. E. Lawrence, *Lawrence of Arabia*)一書中學到這件事，而勞倫斯本人則選擇每日穿著費薩爾一世(Emir Faisal)送給他的白色絲質婚禮袍。

婚禮的白觸及了某個和黑色主要意涵恰恰相反的層面，曾經每個人參加婚禮都穿白色，用以代表歡慶，後來只限新娘穿（而自中東以東，新娘多半穿喜慶的紅色）。白和黑一樣，不只是個顏色。我們西方人穿上黑衣時就嚴肅了起來，凝容斂色面對愛情、生命、信仰、自我、金錢、戰爭；穿上白色時，則感覺自己很乾淨，也賦予自己喜悅、美德甚至聖潔。因為白是刺眼的光芒的顏色。耶穌顯聖容之時，祂的衣裳「潔白如光」(〈馬太福音〉17：2)，「放光，極其潔白」(〈馬可福音〉9：3)，「潔白放光」(〈路加福音〉9：29)。將石頭從墳墓滾開的天使相貌「如同閃電，衣服潔白如雪」(〈馬太福音〉28：3)。當白超凡脫俗之時，它是羊毛，是雪是閃電，是令人睜不開眼的電光一閃，久久不去。然而黑也有一席之地，在基督教的宇宙觀之中，神住在令人目眩的光中，同時也住在神聖之暗的中心。

---◆◆ **謝辭** ◆◆---

　　之所以研究黑，緣起於1981年在布里斯托（Bristol）講的一堂課，談十九世紀的黑，後來慢慢演變為男士服裝當中黑的歷史（《穿黑衣的人》，Reaktion出版社，1995年）。我在本書當中試圖呈現更完整的歷史，現在看來憑的顯然是一股執念。我的學術本行研究的是小說與視覺藝術之間的關係，而在寫作過程中有時不免遠離本行。在我亟需協助的領域，承蒙多位專家不吝指教，我滿懷感激。尤其感謝貝魯特美國大學的哈立迪教授提供我關於阿拉伯以及伊斯蘭文化的寶貴建議。還感謝諾丁漢大學（University of Nottingham）的布萊德利教授（Mark Bradley）給予關於顏色、黑、古典時代古文明的建議，使我獲益良多；也感謝倫敦國王學院（King's College London）的洽巴教授（Patrick Chabal），熱心針對非洲以及非洲—高盧相關問題給予建議。感謝安妮塔・德薩伊（Anita Desai）以及艾瑞克・奧祖（Eric Auzoux）提供與印度眾神有關的建議。至於當代藝術，尤其感激劍橋邱吉爾學院（Churchill College）的藝術品研究員暨策展人貝瑞・菲皮斯（Barry Phipps），他還安排我和「黑」畫家派瑞見面。

　　更要感謝內人茱麗葉特・哈維（Julietta Papadopoulou Harvey），感謝她分享洞見和想法，並耐心提出意見，還謝謝她讓我的生命有了明亮的色彩——雖說她穿起黑衣也頗為時髦。也誠摯感謝劍橋大學伊曼紐爾

學院（Emmanuel College）的同事。在學院工作有個好處，或許也是危險之處，那就是很少會碰到同個教學領域的同事，四周圍繞的都是其他領域的專家，他們就像是好客的主人，願意滿足最天馬行空的好奇心。由其感激羅伯特・韓德森（Robert Henderson）、朱利安・希巴德（Julian Hibbard）、約翰・麥克倫南（John MacLennan）、奈傑爾・斯皮維（Nigel Spivey）、詹姆士・韋德（James Wade）為生理學、植物學、古典時期以及中世紀相關問題指點迷津。還感謝大衛・托爾赫斯特耐心解釋視覺的運作機制。許多問題，包括路易十四的腿上功夫，都得感謝柏克教授的建議。不過我還想要更廣泛地感謝這幾十年來所有的交流切磋。也因此，本書雖不能說是盡善盡美，我仍想將其獻給這一群慷慨的人。就比較物質的層面而言，也要謝謝學院撥與研究開支委員會的經費，才能夠買下書中插圖的掃描圖檔以及版權。

生活文化 87

神聖黑色的魔力：徹底改變人類文明、藝術、歷史的黑色故事
The Story of Black

作　　者 —— 約翰・哈維 John Harvey
譯　　者 —— 謝忍翾
主　　編 —— 謝翠鈺
責任編輯 —— 廖宜家
行銷企劃 —— 陳玟利
封面設計 —— 職日設計 Day and Days Design
美術編輯 —— 菩薩蠻數位文化有限公司
董 事 長 —— 趙政岷
出 版 者 —— 時報文化出版企業股份有限公司
　　　　　　 108019 台北市和平西路三段 240 號 7 樓
　　　　　　 發行專線 ——（〇二）二三〇六一六八四二
　　　　　　 讀者服務專線 —— 〇八〇〇一二三一一七〇五
　　　　　　 　　　　　　　（〇二）二三〇四一七一〇三
　　　　　　 讀者服務傳真 ——（〇二）二三〇四一六八五八
　　　　　　 郵撥 —— 一九三四四七二四時報文化出版公司
　　　　　　 信箱 —— 一〇八九九臺北華江橋郵局第九九信箱

時報悅讀網 —— http://www.readingtimes.com.tw
法律顧問 —— 理律法律事務所　陳長文律師、李念祖律師
印　　刷 —— 華展印刷有限公司
再版一刷 —— 二〇二四年四月二十六日
定　　價 —— 新台幣五〇〇元

版權所有 翻印必究（缺頁或破損的書，請寄回更換）

時報文化出版公司成立於一九七五年，
並於一九九九年股票上櫃公開發行，於二〇〇八年脫離中時集團非屬旺中，
以「尊重智慧與創意的文化事業」為信念。

The Story of Black by John Harvey was first published by
Reaktion Books, London, UK, 2014
Copyright © John Harvey 2014
Rights arranged through Peony Literary Agency
Complex Chinese edition copyright © 2024 China Times
Publishing Company
All rights reserved.

ISBN 978-626-396-085-5
Printed in Taiwan

神聖黑色的魔力：徹底改變人類文明、藝術、歷史的黑
色故事 / 約翰.哈維(John Harvey)著；謝忍翾譯. -- 再版. --
臺北市：時報文化出版企業股份有限公司, 2024.04
　面；　公分. -- (生活文化；87)
譯自：The Story of Black
ISBN 978-626-396-085-5(平裝)

1.CST: 色彩學 2.CST: 文化研究

963　　　　　　　　　　　　　　　　 113003758